U0319434

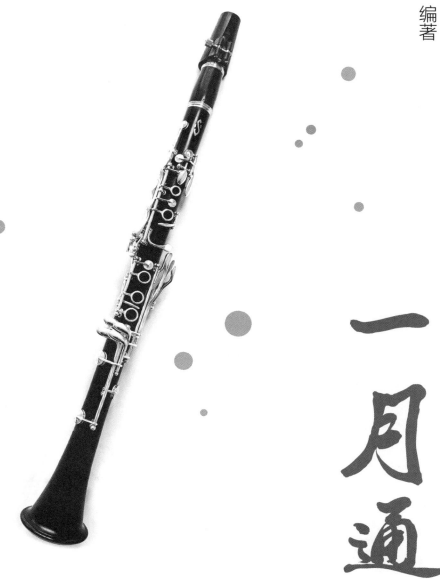

单簧管自学

一月通

肖贺 编著

全国百佳图书出版单位

化学工业出版社

·北京·

图书在版编目（CIP）数据

单簧管自学一月通 / 肖贺编著. —北京：化学工业出版社，2021.6

ISBN 978-7-122-38970-1

Ⅰ.①单…　Ⅱ.①肖…　Ⅲ.①单簧管-吹奏法　Ⅳ.①J621.46

中国版本图书馆CIP数据核字（2021）第071283号

责任编辑：李　辉　彭诗如　　　　　　　　　　封面设计：普闻文化
责任校对：边　涛

出版发行：化学工业出版社（北京市东城区青年湖南街13号　邮政编码100011）
印　　装：中煤（北京）印务有限公司
880mm×1230mm　1/16　印张22¾　字数718千字　　2022 年 4 月北京第 1 版第 1 次印刷

购书咨询：010-64518888　　　　　　　　售后服务：010-64518899
网　　址：http://www.cip.com.cn
凡购买本书，如有缺损质量问题，本社销售中心负责调换。

定　　价：**68.00元**

目录
Contents

单簧管简介

第一章 | 初识单簧管

一、单簧管的历史

单簧管（Clarinet）又称为黑管，其前身是十七世纪末期在欧洲发明的一种叫做竖笛的乐器。起初它的形制和现在大相径庭，随着音乐的发展变化，演奏者对音色和演奏效果不断地追求，慢慢演变成现在的单簧管。

在整个漫长的演变过程中，单簧管从开始的三个指键发展到现在常用的 18 键乐器，最终形成了两种体系，一种是欧勒体系（Oehler system），也称德式乐器，德国、奥地利单簧管演奏家大多采用欧勒体系的乐器。另一种是勃姆体系（Boehm system），当今世界绝大多数演奏家使用的单簧管为勃姆体系。

单簧管的材质一般分为两种：一种是胶管乐器，由硬制橡胶，ABS 塑料，酚醛树脂等材质制作而成，一般为初学者使用。另一种是木管乐器，由乌木，紫檀，红木等木材经过处理加工制作而成。

单簧管的音色纯净优美，音域宽广，演奏技巧灵活快速，表现力极其丰富，是西洋木管乐器中使用最为广泛的乐器之一。

二、单簧管的种类

常见的单簧管为♭B 调和 A 调，但实际上，单簧管家族中大约有十种不同音高和不同调性的成员。

（1）♭E Sopranino clarinet 超高音单簧管

（2）A/♭B Soprano 高音单簧管

（3）♭E Alto 中音单簧管

（4）F Basset Horn 巴塞特管

（5）♭B Bass 低音单簧管

（6）♭E Contralto 倍中音单簧管

（7）♭BB Contrabass 倍低音单簧管

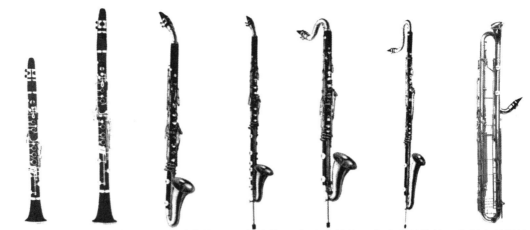

超高音单簧管　高音单簧管　中音单簧管　巴塞特管　低音单簧管　倍中音单簧管　倍低音单簧管

（1）超高音单簧管：又称小黑管，♭E 调。是交响乐团中必不可少的高音乐器，在管乐团和黑管重奏中也经常被使用。

（2）高音单簧管：是最常使用的单簧管，有♭B 调和 A 调两种，A 调略长。用于单簧管独奏，室内乐演奏和交响乐团合奏。

（3）中音单簧管：♭E 调，吹口部分变化由金属管衔接，常用在大型编制的管乐团中。

（4）巴塞特管：A 调巴塞特管比普通的单簧管长 18 厘米，巴塞特黑管的音域比普通单簧管更加宽广，但现在已经很少使用。F 调巴塞特管外形像是略小的低音单簧管，喇叭口朝上。

（5）低音单簧管：♭B 调，比高音单簧管低八度，外形似萨克斯管，哨嘴管弯曲，喇叭口朝上。它的使用地位非常普及在室内乐和管弦乐团中被大量的使用。

（6）倍中音单簧管：♭E 调，比低音单簧管低一个八度，是军乐队的标准乐器。

（7）倍低音单簧管：♭B 调，很少见，在大型的管乐队中会被使用。

除以上 7 种单簧管以外，还有倍倍中音，倍倍低音，土耳其单簧管等一些不太常见的单簧管。

三、常用♭B 调单簧管的构造和名称

我们通常使用的♭B 调单簧管通常分为五个部分：
（1）笛头（mouthpiece）；
（2）二节管（barrel joint）；
（3）上节管（upper joint）；
（4）下节管（lower joint）；
（5）喇叭口（bell）。
如图所示：

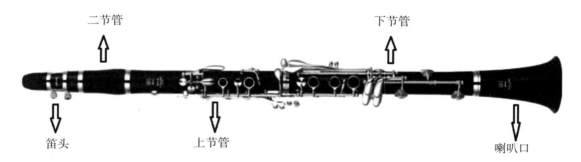

二节管　　　　　　　　　　　下节管

笛头　　　　　　　　上节管　　　　　　　　喇叭口

第二章 单簧管演奏前的准备

一、单簧管主要部分的外观区别

（1）笛头：是黑管最上端的吹口。

（2）二节管：分上下两端，细一点是上端，连接笛头；粗一点是下端，连接上节管。

（3）上节管：相比二节管稍微短一点，细一点，两端都有软木的是上节管。上端软木用来连接的是二节管。下端软木处会有一个向下延伸出来的铁条，用来连接下节管。

（4）下节管：粗一点，长一点，只有一边有软木的是下节管。下端软木用来连接喇叭口。

（5）喇叭口：安装在单簧管的最下端。

二、常用附属配件的介绍

1.笛头不同型号

笛头根据风口的不同尺寸分成不同型号。笛头的材质一般是塑胶，有的也使用玻璃和木质。可以根据演奏者的不同需求，选择适合的笛头。

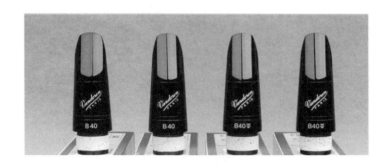

2.哨片

单簧管的"簧"指的就是哨片，单簧管的发音是通过气息使哨片振动产生的。

哨片是用芦苇制作，好的哨片颜色金黄，芦苇中的纤维分布均匀。哨片按厚度可以分为 2 号、2 号半（$\frac{1}{2}$）、3 号、3 号半（$\frac{1}{3}$）、4 号、4 号半（$\frac{1}{4}$）依此类推，数字越大，代表哨片的厚度越厚，也就需要更大的力气。初学者一般都建议从 2 号或者 2 号半开始入手。

哨片的品牌现在有很多种，有国产的，也有进口的，目前比较常用的是法国弯得林这个品牌。

3. 卡子

把哨片固定在笛头上的圈叫做卡子。卡子分很多种类，材质上有金属圈、线圈、皮圈等。样式上有正面螺丝和反面螺丝，也有一些没有螺丝的卡子。不同的卡子配有不同的管帽，用来保护哨片。

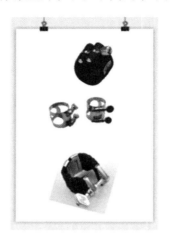

4. 软木油

涂抹软木端起到润滑软木的作用，防止拆装乐器时接口过紧，保护软木。

5. 牙垫

安装在笛头上用来保护笛头和牙齿，起到舒适性作用。

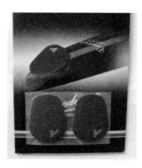

6. 指托

有各种不同样式，可以减轻乐器放在右手拇指的摩擦，起到舒适性作用。

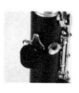

7.背带

可以把单簧管乐器本身的部分重量转移到肩背部，尤其适合年纪比较小，手小和力量不够的演奏者。

三、如何拆装单簧管

准备好凡士林软木油，把每一节的软木处都均匀地涂抹开，尤其是新乐器，建议稍微涂厚一些。注意在安装新乐器时不可过度用力硬插，而要一边转动一边尝试着慢慢插入。

（1）把下节管有软木的一端插入喇叭口。

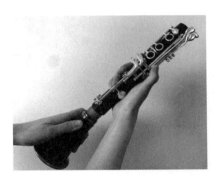

（2）拿出上节管，找到上节管下端和下节管上端相对应的铁条，用手掌按住上节管三个音孔（这时二节管下端的铁条会抬起）同时插入下节管，保证上节管的铁条是压在下节管铁条的上面。

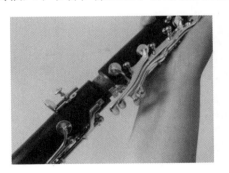

（3）把二节管较粗的一端插入上节管。

（4）把笛头软木端插入二节管。

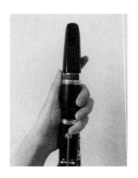

（5）安装哨片。

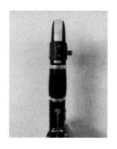

安装好乐器后，我们需要仔细检查以下几点：
① 正面上下节乐器的六个音孔是在一条直线上；
② 背面手托高音键和哨片是在一条直线上；
③ 上下节管的铁条对齐。

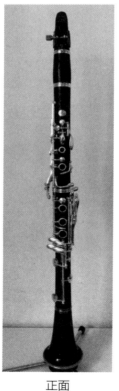 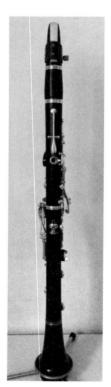

正面　　　　　　　　　　　背面

四、如何安装哨片

好的哨片会让演奏变得轻松，反之不太好的哨片会大大增加演奏的难度，很难控制。所以，学会安装、挑选、修理、保养哨片是我们日常练习中不可缺少的一部分。

在每一次演奏之前，我们都需要让哨片保持湿润，可以用清水浸湿，但通常的做法是把哨片含在口中，就像是含一颗棒棒糖一样，用口水浸透后，用嘴唇把多余的口水抿干净拿出来。

仔细观察会发现，哨片的顶端和笛头的顶端是两个相同的弧度，把哨片的背面平放在笛头的平面上，尽量让两个弧度对齐，保持哨片和笛头的平面是完全吻合的。

注意不可以用手指按哨片的顶端调节位置，而是放在哨片的左右两边调节。如下图：

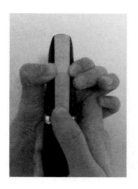

在对整齐以后，用卡子把哨片固定住，卡子要往下拉（有一些笛头上会用一圈线做标记），一般要卡到哨片中间线往下一点点。此时要注意卡子的正反面，确保哨片被牢牢固定在笛头上，不能左右移动。

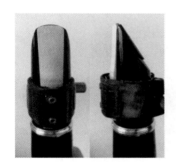

五、单簧管的保养

每次吹奏乐器结束后都需要用通布把乐器内的积水擦干净，接口的地方也注意要擦干净。笛头和哨片要经常清洗，随时注意按键的垫子是不是有漏气，需要及时更换。

乐器用到半年或者一年要在专业的维修地点进行维修保养。木管乐器要特别注意尽量不要在温差特别大的环境里交替使用，防止木头开裂，北方特别干燥或者特别湿润的地区可以在乐器盒内配备湿度计。

第三章 | 演奏姿势

一、演奏时的站姿与坐姿

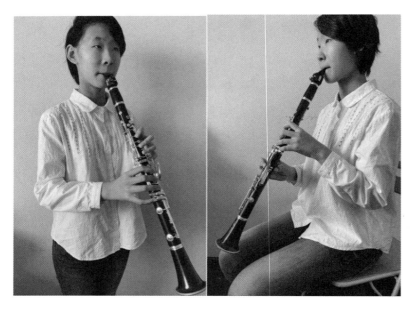

（1）演奏时保持下巴轻微抬起，面朝前方，眼睛平视。使用谱架时注意不能调节得太高或者太低。

（2）乐器与身体呈四十五度角，右手的拇指放在下节管的指托下面把乐器推出去。双臂自然张开，肘关节自然放松，不要紧贴身体，手腕和小臂保持在同一直线上。

（3）站立演奏时人要站直，双脚分开站稳，重心平稳地分布在两条腿上。上半身自然伸直，不要含胸或者过分地挺直胸部，确保呼吸顺畅。

（4）坐下演奏时坐半张椅子，同样双脚的重心落地，手臂不要搭在双腿上，尽量保持与站姿时一样的角度。

二、演奏时的手型

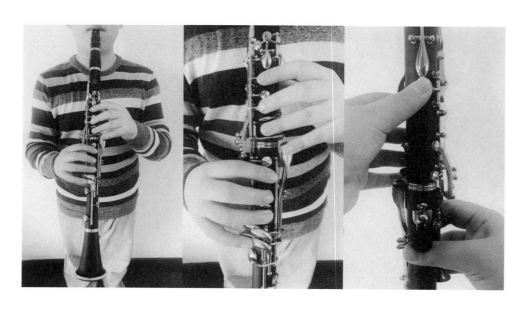

（1）手腕和手部是自然放松的状态，不可以扭曲或者有任何的角度变化，如果年纪比较小或者力量比较小，可以使用背带来缓解手臂和手指的紧张感，演奏时双臂自然垂在身体两侧。

（2）演奏时手指有一定的弧度，过分地用力或者紧张会使手指僵硬、紧张，会影响手指技术。保证每根手指都是使用指肚按键，尤其注意保证小指的指腹可以充分地按键。

（3）注意右手拇指位置，在第一个关节上，根据每个人手大小的不同可做具体调节。

三、演奏时的基本嘴型

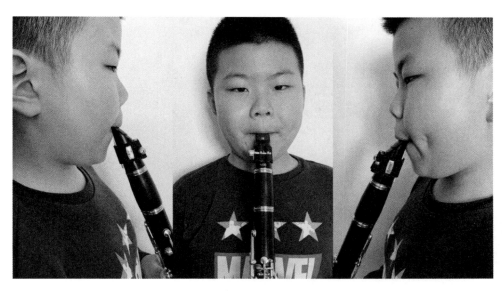

单簧管的发音不像键盘乐器，有力量按下去就会发声，而是需要正确的嘴型才能演奏出声音。所以在单簧管的学习过程中，好的嘴型就成为重中之重。找到最适合自己，也相对比较美观的嘴型，这将会直接影响到演奏时的发音、气息控制，与身体、手指的放松。

目前常用的嘴型称为单包嘴型，也有部分演奏家也会使用双包嘴型，双包的嘴型声音会比较集中圆润，但单包相对来说比较容易控制。

单包嘴型要求下嘴唇放在牙齿上，把笛头放在下嘴唇上后上牙齿直接放在笛头上，上下嘴唇闭紧，下巴尽量地拉平，嘴角往后拉。（具体的练习方法我们会在第二部分里有详细的介绍）

由于每个人的生理条件不一样，所以没有完全一致或者说完全正确的嘴型，好听的声音、良好的发音和没有阻力的放松状态才是衡量嘴型的标准。还有很重要的一点，从一开始就学习乐器就要学会用耳朵去听，听出声音的区别，模仿好的声音。

单簧管演奏教程

第一天 | 吹奏笛头与呼吸训练

一、吹奏笛头

在第一章里我们初步了解了一下演奏时嘴型的重要性，这里我们将仔细讲解如何摆放嘴型。

1. 嘴型

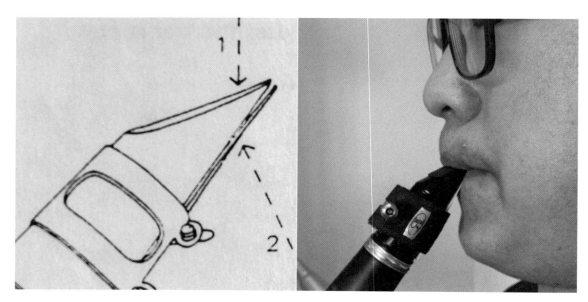

首先，我们需要做一个预备动作："抿嘴微笑"。微笑的时候保持上下嘴唇闭合，嘴角向后拉，下巴尽量向下用力拉平，口腔中不要有气。摆好嘴型后练习发"hei"的音节。接着你可以试着按下面的

步骤，照着镜子一步一步按顺序摆放。

（1）右手握住笛头，注意不要握得太紧。

（2）下嘴唇放在牙齿上，正常是放到唇线的位置，找到微笑时的动作把笛头放到下唇上，注意笛头与下巴呈四十五度角。

（3）上牙齿直接放到笛头上，感觉用乐器顶住上牙齿。注意上下牙齿咬住笛头的三分之一左右，不可以咬得过深，不然声音会很难控制，咬得太浅容易把风口咬住，容易发不出声音。

另外要注意上下牙齿位置不是在一个垂直的点上，而是按照面向前时牙齿的位置，上下牙齿的位置可以稍微错开一些。

（4）把两唇合拢，两个嘴角向后拉，下嘴唇向下拉平。

（5）发"A"的音，送气。

2. 发音

在调整好嘴型后，尝试往笛头中送气，保持身体放松，上下牙齿固定住笛头。在吹响笛头后，开始使用你的耳朵去听调整声音，注意声音尽量要吹高、吹平、吹响。声音不能晃动，下巴也要保持拉平，不能鼓腮。

试着在心里慢数 1、2、3、4、5、6，然后吸一口气再来一遍。尝试反复练习，直至声音平稳，保证音高每次都在相同的位置，嘴型位置稳定，慢慢尝试可以把声音吹得更长、更好听。

二、呼吸训练

呼吸是人正常下意识的生理动作，是一个自然的本能反应。人在放松的状态下，比如睡觉的时候，呼吸是非常规律和平稳的，但是在做剧烈运动需要大量的氧气时，我们的呼吸是急促而不规律的。在演奏单簧管时，为了使我们的气息可以平稳且充足地完成整首曲目，就需要找到可以在快速时间内补充足够气息的方法，这种控制力就成为一种有意识的动作行为。

1. 常见的几种呼吸方法

（1）腹式呼吸法：借用腹部肌肉和横膈膜力量进行的一种呼吸方法，吸气时腹部向外扩张，横膈膜向下收缩展平，呼气时横膈膜向上提，腹肌收缩绷紧，腹腔容积逐渐缩小。腹式呼吸的优点使呼吸快速灵活，吸气深，演奏者可以自由地调整气流速度，缺点是胸部空间扩展不足，气息力量不够。

（2）胸式呼吸法：主要靠胸腔来控制的一种呼吸方法，吸气时肋骨两侧向外扩张，向外呼气时肋骨两侧向内下方凹陷，胸式呼吸方法是在人紧张时很容易使用的一种很浅的呼吸方法，比如说人在抽泣的时候就很容易感觉到这种呼吸方法。

（3）胸腹式呼吸法：是结合了胸腔、腹腔和横膈膜控制气息的一种呼吸方式，吸气时腹部顶起，横膈膜下降，胸腔扩张，呼气时腹部保持压力向内收紧，腹壁收缩，横膈膜恢复到自然位置。胸腹式呼吸可以使身体各部位均匀受力，更加有效地使用了胸腹空间，使气息加长，加强了控制力，这也是最让人身体放松的吸气方法。

2. 呼吸中常见的问题

（1）耸肩：如果发现吸气时肩膀耸起，说明你的横膈膜是向上的，身体也会是紧张的。

（2）吸气时笛头晃动：要保证笛头在演奏过程中是固定不动的。

（3）吸气时上牙暴露：吸气时只有嘴角微微松开，上嘴唇不可以向上绷紧导致上牙齿暴露。

三、基础乐理知识

1. 五线谱

五线谱是世界上通用的一种记谱法，五线谱是由五条线组成。而相对应的在五条线中间有四条空格，称之为四间。它们的顺序是由下往上数的。

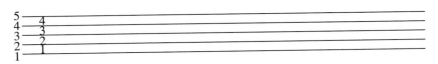

五线谱的功能是用来记录音符的，但有时单单的五条线没有办法满足所有音符的书写需要，所以在五条线的基础上还需要继续向上或者向下添加线和间，我们称之为上加线或者下加线，上加间或者下加间。这些线不会画成长线，而是变成一条短线来书写音符。

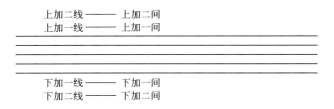

2. 谱号

写在五线谱最左端的叫做谱号，在不同谱号后面的音符代表不同的音高。

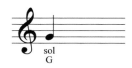

单簧管是高音乐器，使用的是高音谱号。高音谱号又叫 G 谱号，它的起笔是从 G 音开始也就是 sol 开始。

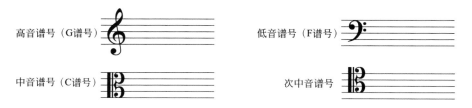

3. 音名与唱名

在五线谱中具有七个独立名称的音级称为基本音级，也叫做自然音级。用"C、D、E、F、G、A、B"来表示，在唱谱时我们依次唱做"do、re、mi、fa、sol、la、si"。

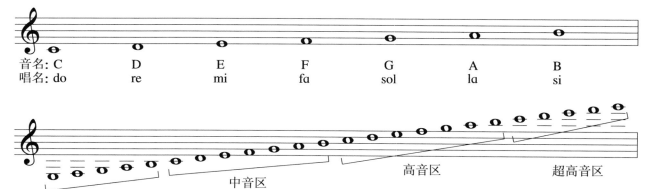

以上是单簧管所有的基本音，我们划分为四个音区、低音区，中音区，高音区和超高音区。从最低音 E 开始到超高音的 G 都是单簧管常用的音符。

第二天 | 组装乐器，吹响第一个音

一、吹奏乐器

当我们把黑管正确安装好后，找到正确的站姿，注意把双脚打开，脚跟站稳，身体放松。开始时可以用左手握住二节管，保持乐器稳定，右手拇指托住乐器向前推，保证乐器与身体呈四十五度角，并保持吹奏笛头时的嘴型，尝试吹响第一个音。如下图：

此时我们演奏出的音是中音 G，也经常称之为空管 G。

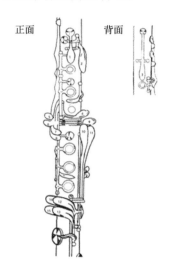

这个音不需要按键，只需要像吹奏笛头一样吹响整只乐器。但是由于乐器变长，阻力变大，演奏时需要比吹奏笛头时多一些气量和气压。吹响后耳朵仔细听，注意音准和音色。

二、练习曲

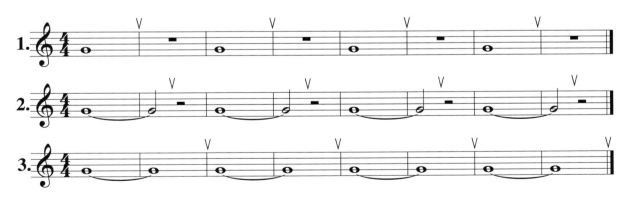

练习提示：
（1）注意换气时保持牙齿位置不变，嘴角微微张开，身体放松。
（2）左手可以直接握住二节管，以免只有右手拇指的力量导致乐器摇晃。
（3）打开节拍器和调音器，帮助节奏稳定和固定音准的概念。

三、基础乐理

1. 小节线、段落线与终止线

（1）小节线

乐谱中垂直于五线谱的竖线叫做小节线，两条竖线之间称之为小节。

（2）段落线

在乐谱中用来划分段落的线叫做段落线，用连续的两根小节线组成。

（3）终止线

通常写在乐谱结束的最末端，由一条细的竖线和一条粗的竖线组成。

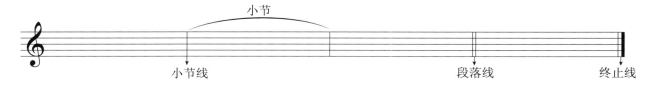

2. 拍号

拍号是写在谱号后面、乐曲最前面的两个叠加的数字。上方数字规定了每个小节时值的总长，下方数字规定了以几分音符为1拍。以 $\frac{4}{4}$ 拍为例：

$$\frac{4\text{表示每个小节有4拍}}{4\text{表示以四分音符为1拍}}$$

下面我们用一首 $\frac{6}{8}$ 拍的乐曲为列：

这首乐曲是以八分音符为1拍，每小节有6拍。常用的拍号有 $\frac{2}{4}$ 拍、$\frac{3}{4}$ 拍、$\frac{4}{4}$ 拍、$\frac{3}{8}$ 拍、$\frac{6}{8}$ 拍、$\frac{9}{8}$ 拍、$\frac{2}{2}$ 拍等等。

3. 音符与休止符

用来记录不同音演奏时间长短的符号叫做音符。用来记录不同音休息时间长短的符号叫做休止符。

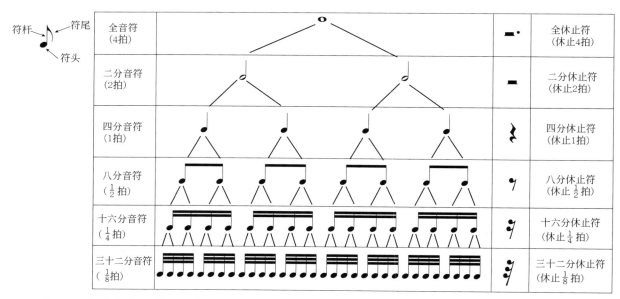

一个音符分为音头，符干和符尾，不同的样式表示着音符不同的时值。

第三天 | 左手中音区指法

一、按键前的准备

单簧管是开孔乐器，当你安装好整只黑管后，你可以看到正面有六个孔，呈一条直线，背面有一个音孔和手拖成为一条直线，越靠近喇叭口的音孔洞口越大，也越不好按，年纪小的小朋友或者手指比较细的初学者很容音因为堵不住音孔而在吹奏时产生啸叫的声音。所以在初学阶段掌握好正确的手型和按键位置就尤其重要。

（1）用指腹去堵孔，就是我们常说的"手指肚"。你可以观察你的每根手指，手指的中央会有一个突起的肉垫，很柔软，在指甲相对的地方，我们要用手指上最厚的肉来按键。保证按键时手指肚是正对自己的身体。

（2）保持放松，不可以使劲捏住乐器，如果你过于紧张地去抓每个音孔，会使你的手指僵硬，呼气和身体都会紧张。

（3）当我们准备开始演奏前要按照先观察、再动手、再动嘴的顺序，渐渐了解和熟悉你的单簧管，切勿不要着急而忘记正确的动作。

在演奏单簧管时，我们使用左手来主要负责上节管的按键。上节管一共有四个音孔，背面一个，正面三个，下面我们就主要来学习这几个键子的演奏。

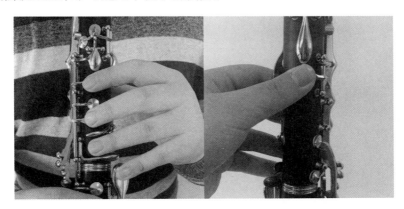

如上图所示：左手的拇指负责背面的音孔，食指负责正面第一个音孔，中指负责中间的音孔，无名指负责最下面的音孔，左手的小指负责音孔下面的按键。

二、指法

1. 中音 F，用左手拇指按住背面音孔。

背面

015

练习曲（1）

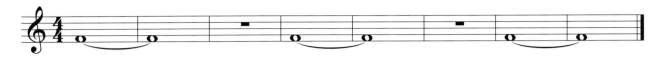

练习曲（2）

2. 中音 E，保持拇指，加上左手食指，两根手指同时堵住音孔。

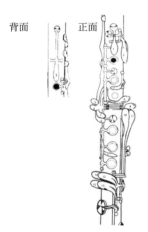

练习曲（1）

练习曲（2）

3. 中音 D，保持拇指和食指的同时加上左手和中指。

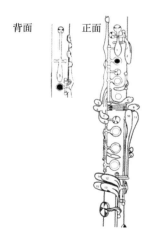

练习曲（1）

练习曲（2）

4.中音 C，保持拇指、食指与中指的按键，同时加上左手无名指。

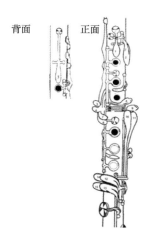

练习曲（1）

练习曲（2）

三、练习曲

1.

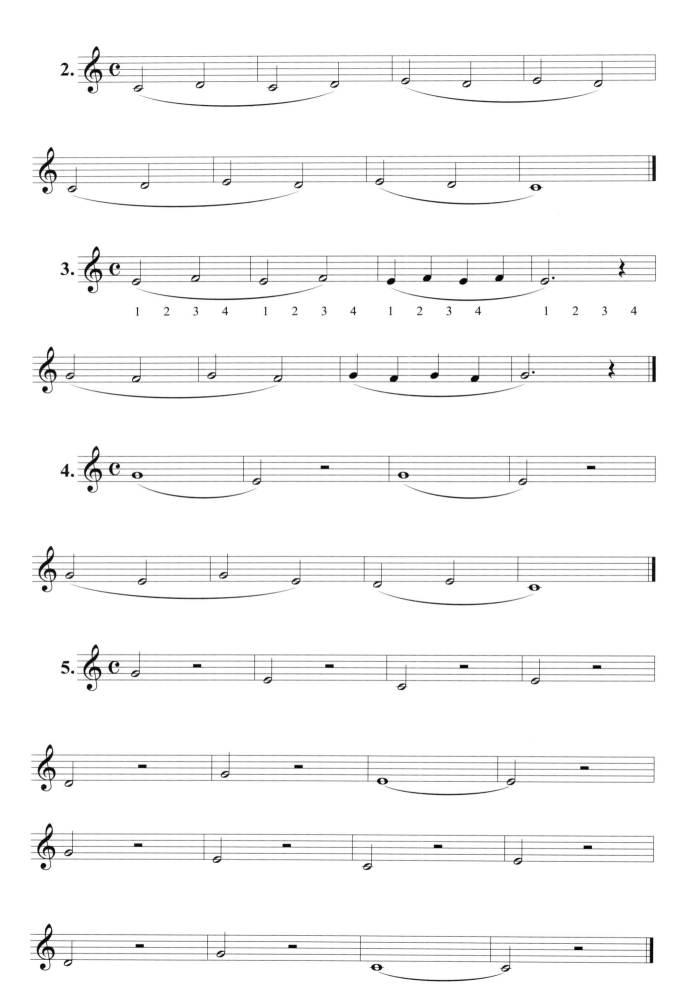

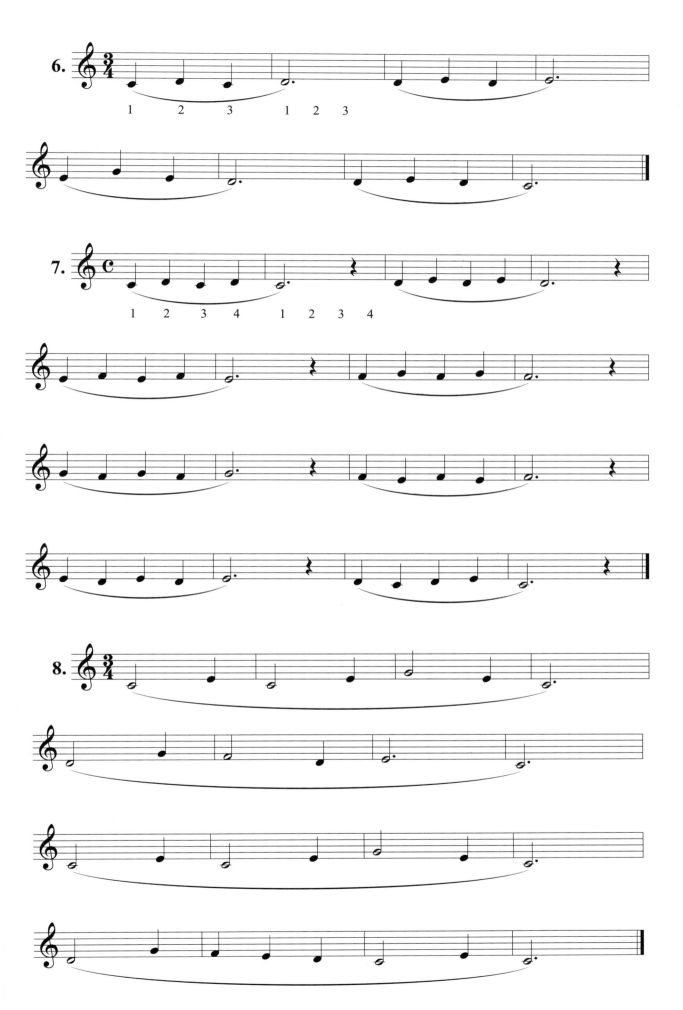

四、乐曲

1. 欢乐颂　[德]贝多芬曲

Brighuy

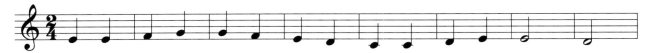

2. 玛丽有只小羊羔　美国儿歌

Moderato

3. 自新大陆　[捷]德沃夏克曲

练习提示：

（1）吹奏时不要着急，吹响一个音再加一根手指，吹下面一个音时，一个音孔一个音孔加上去。

（2）每个音都要保证像演奏空管 SOL 一样，音要吹高，吹准，吹平。

（3）用耳朵去听声音，声音要有振动，要有共鸣。

（4）身体时刻要放松，手指不可以按太紧，小臂和手掌要尽量在一条直线上，不可以拱手腕，也不可以凹手腕。

五、基础乐理

1. 连线

连线分两种：圆滑线与延音线

写在不同音下面的连线叫圆滑线，表示连音线中的音符在演奏时要尽量演奏得连贯圆润，中间不能吸气或者断开。

写在相同音下面的连线叫做延音线，表示演奏时需要把两个相同音符的时值加在一起，不需要再单独演奏后面一个音。

连续演奏4拍

2. 延长记号

在半弧线中间加一个圆点用来表示延长记号。

延长记号可以写在音符，休止符或者小节线上，演奏者可以按照作品的风格用自己的音乐感觉来自由地增长演奏或休息的时间。

第四天｜低音区指法

一、右手按键前的准备

在单簧管的演奏过程中，右手的技术动作相对于左手会困难很多，因为右手不仅需要按键，大拇指又是单簧管演奏时很重要的一个力量支撑点。右手不仅要托住黑管，还要把黑管推出离身体保持一定的距离，从而保持面部、口腔、牙齿和乐器的协调。由于黑管的开孔是越往下越大，所以到了右手无名指的时候会遇到堵不严洞口等一系列的问题。如下图：

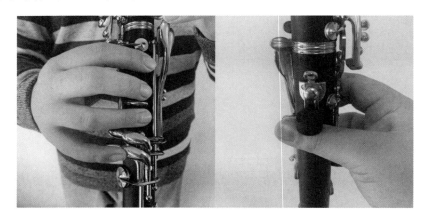

右手主要负责下节管的按键，下节管一共有三个音孔，食指负责第一个音孔，中指负责第二个音孔，无名指负责第三个音孔，小指负责最下面的按键。

二、指法

1. 低音 B，保持低音 C 的按键，同时用右手中指堵住下节管中间的音孔。

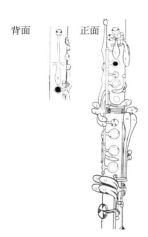

背面　　正面

练习（1）

练习（2）

2. 低音 A，保持低音 B 的按键，同时用右手食指堵住下节管的第一个音孔。

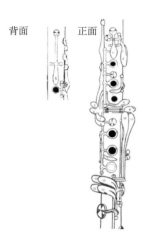

练习（1）

练习（2）

3. 低音 G，保持低音 A 的按键，用右手无名指堵住下节管最下面的一个音孔。

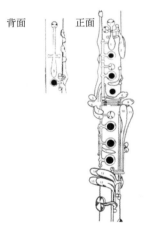

练习（1）

练习（2）

4. 低音 F，在单簧管上有两种按键方法，除了左手的 9 号按键外，还有右手小指 13 号键。在演奏时，我们可以根据不同的习惯和要求，来使用不同的指法。L 表示使用左手小指，R 表示使用右手小指。（建议初学者使用左手按键，保持 sol 的按键，用左手的小指按左边四个键子最突出的一个 9 号键）

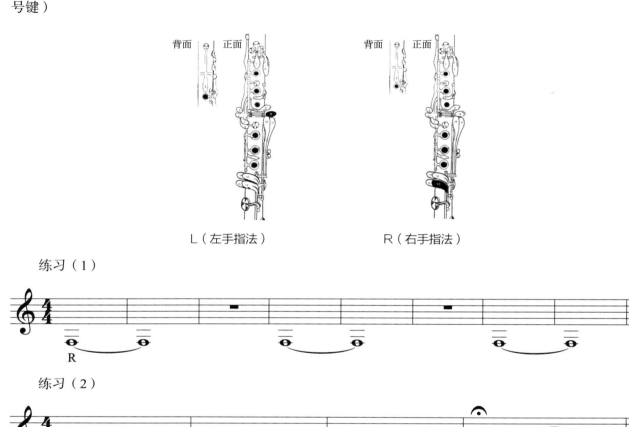

L（左手指法）　　　　　　　　R（右手指法）

练习（1）

R

练习（2）

L

5. 低音 E，也有两种按键方式（初学者建议使用右手按键）。保持低音 F 的按键，用右手按住下节管最下边四个键子最斜下脚的 13 号键。

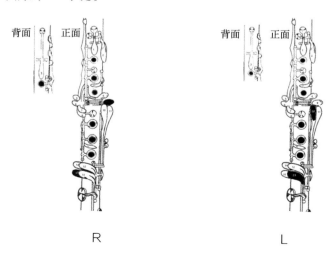

R　　　　　　　　　　L

练习（1）

练习（2）

三、练习曲

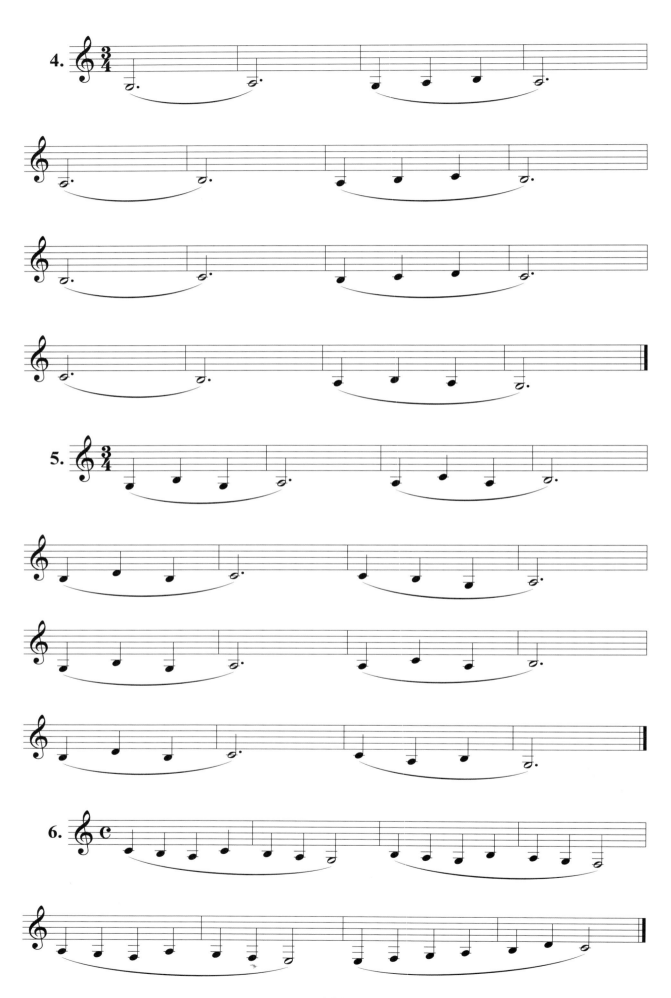

7.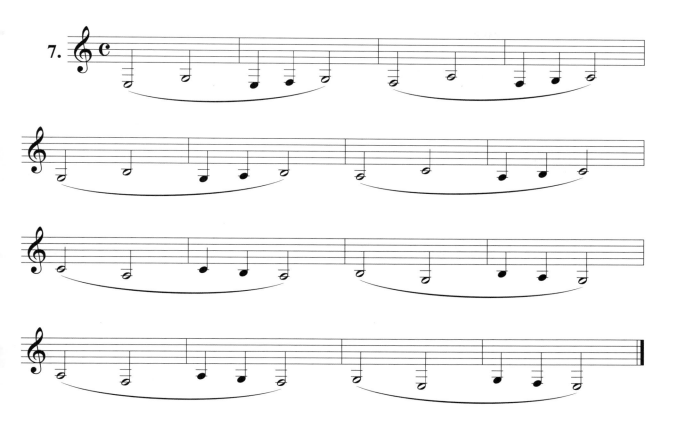

四、乐曲

Melodie

Allegretto

Alfred Cortot 曲

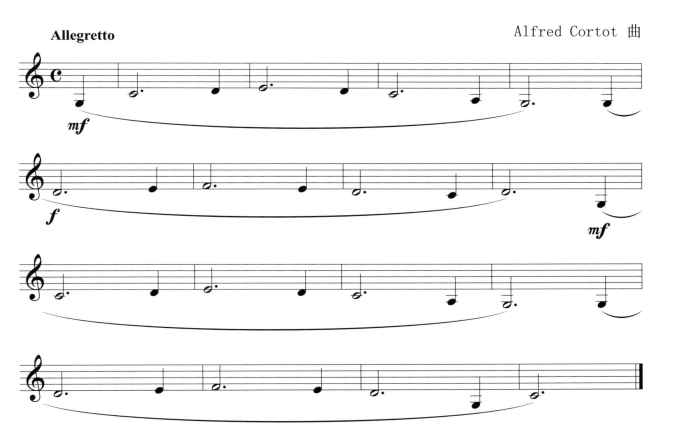

五、基础乐理

1. 节奏型

音符的长度叫做时值，把不同时值的音符按照不同的排列规则排列起来就产生了各种节奏，有一些比较典型常用的排列，我们称之为节奏型。

2. 打拍子方法

我们通常使用 V 字形来打拍子，向下表示正拍，向上表示反拍。

基础节奏型	名称	拍子	常用变形
	八分音符组合	\ /	
	十六分音符组合	\ \ /	
	三连音	V	
	前八后十六	V	
	前十六后八	V	
	大符点（二分音符符点）	\/\/ \	
	二分音符反符点	\/\/ V	
	小符点（四分音符符点）	V /	
	四分音符反符点	V	
	大切分（二分音符切分）	\/\/ V	
	小切分（四分音符切分）	V /	

第五天 | 综合练习

一、练习曲

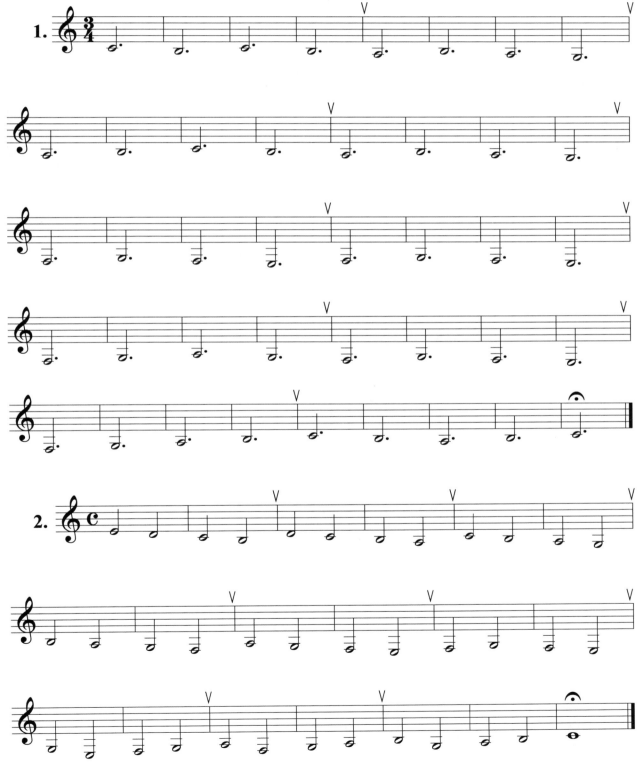

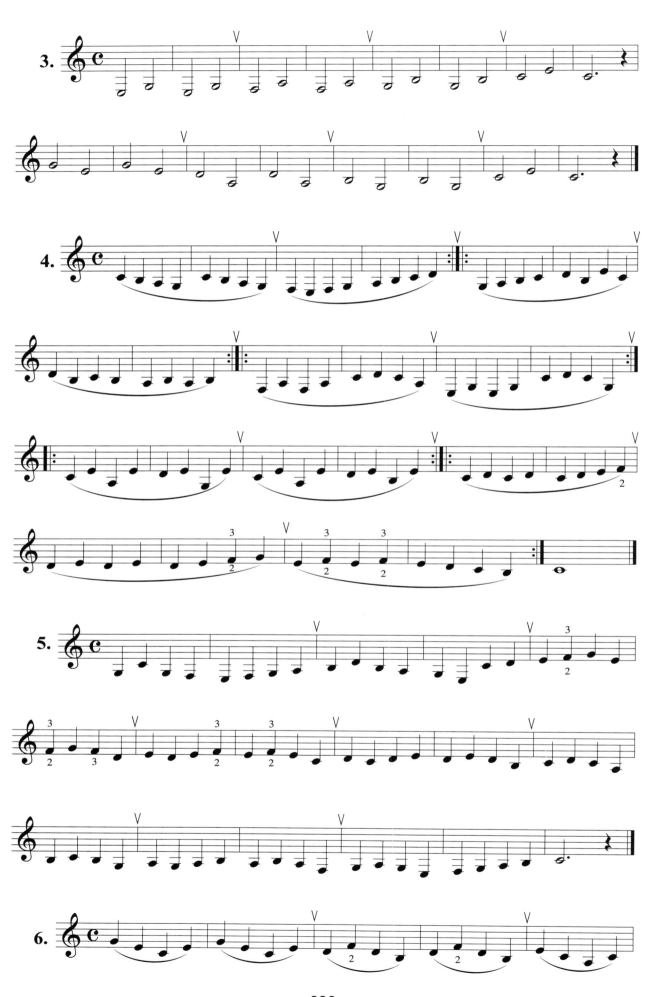

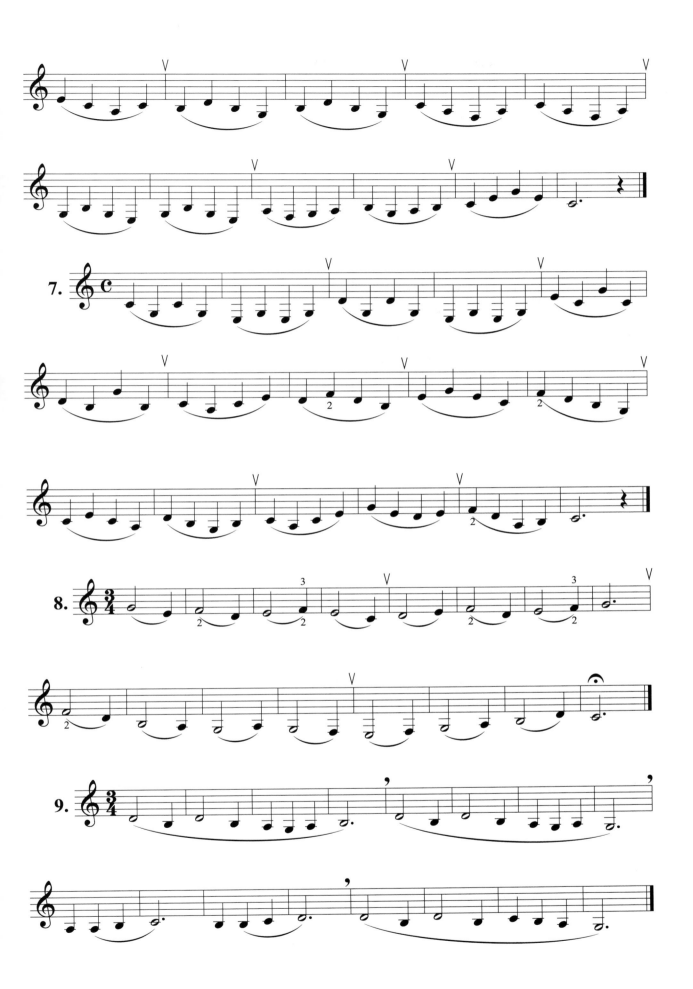

二、乐曲

1.两只老虎

佚名 曲

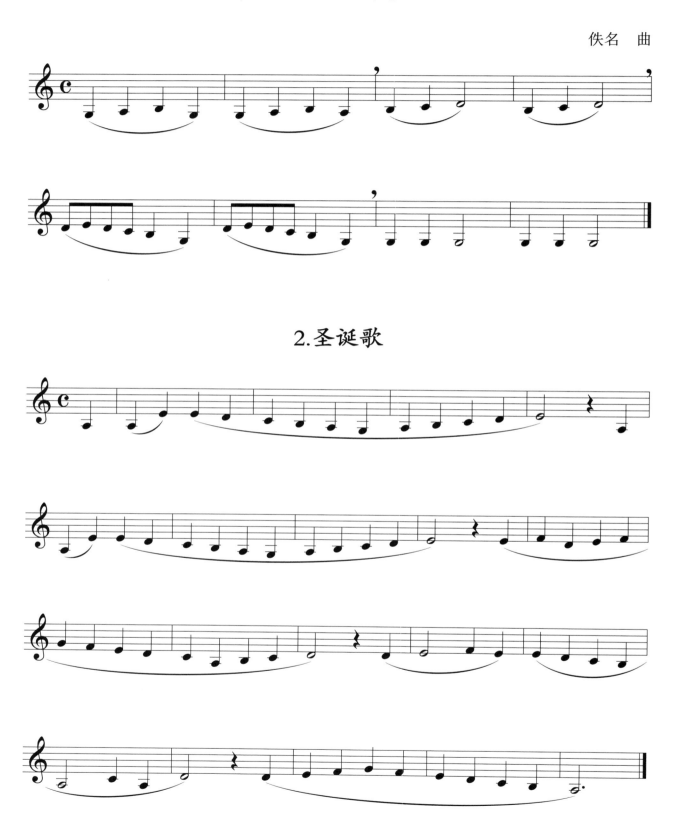

2.圣诞歌

3.升起吧，红太阳

俄罗斯民歌

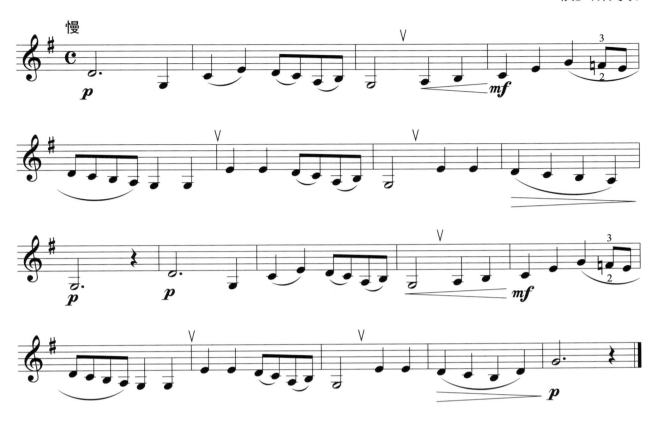

4.顿河哥萨克牵马饮水

［俄］里姆斯基－科萨科夫　改编

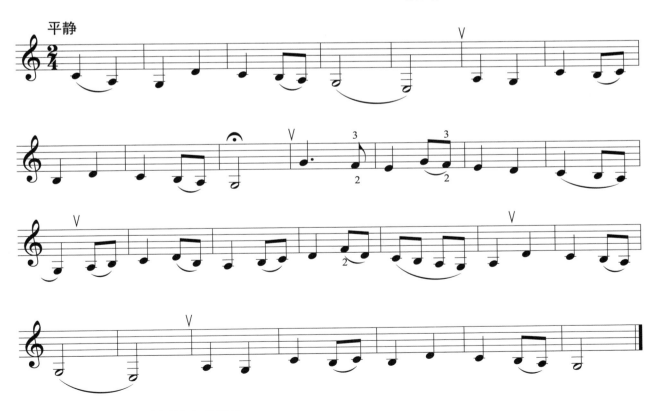

注释：常用音乐术语请参考附录二

|第六天| 中音Ａ的指法与连接练习

一、指法与手指按键位置

在单簧管上，中音 A 是一个非常特殊的按键。首先它是开孔音，音准和音色都很难控制，非常容易产生啸叫音。其次它的按键位置也与其他手指不同，往上一个音就需要加高音键进入高音区。所以在练习这个音时需要反复地做连接训练，让气息和手指都能够自如地进行连接。

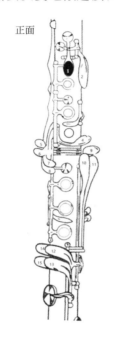

正面

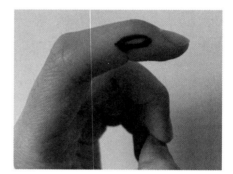

按键位置

二、连接练习

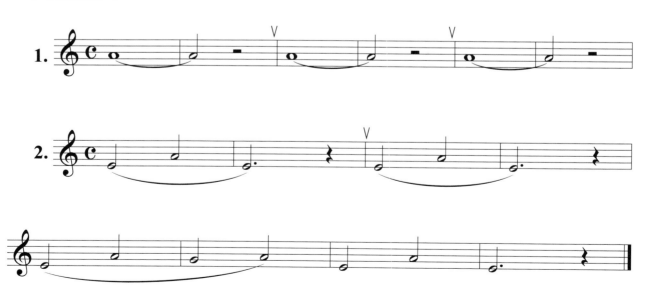

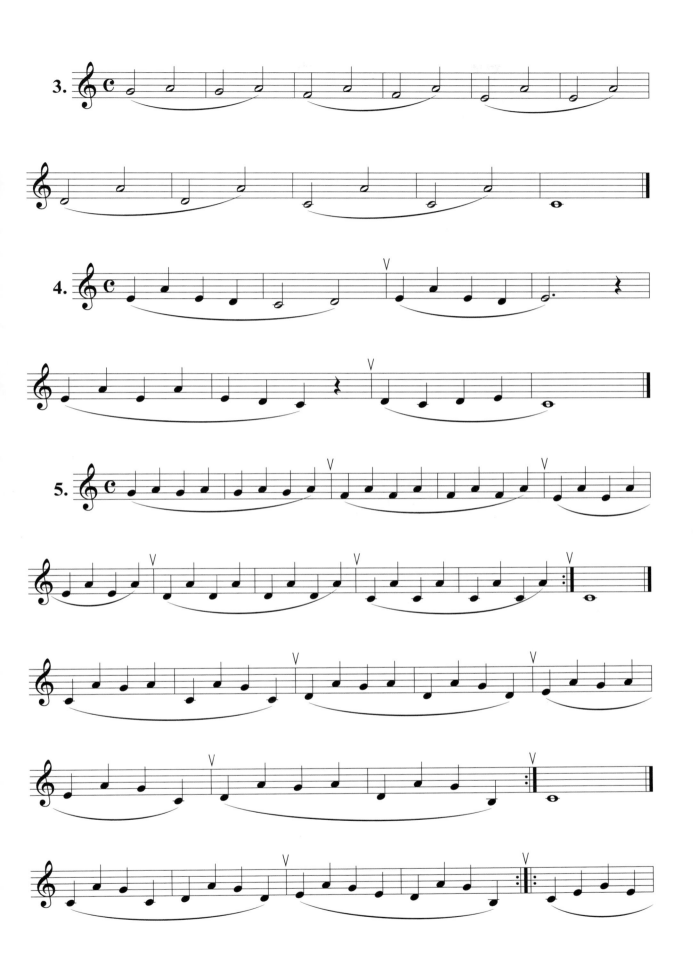

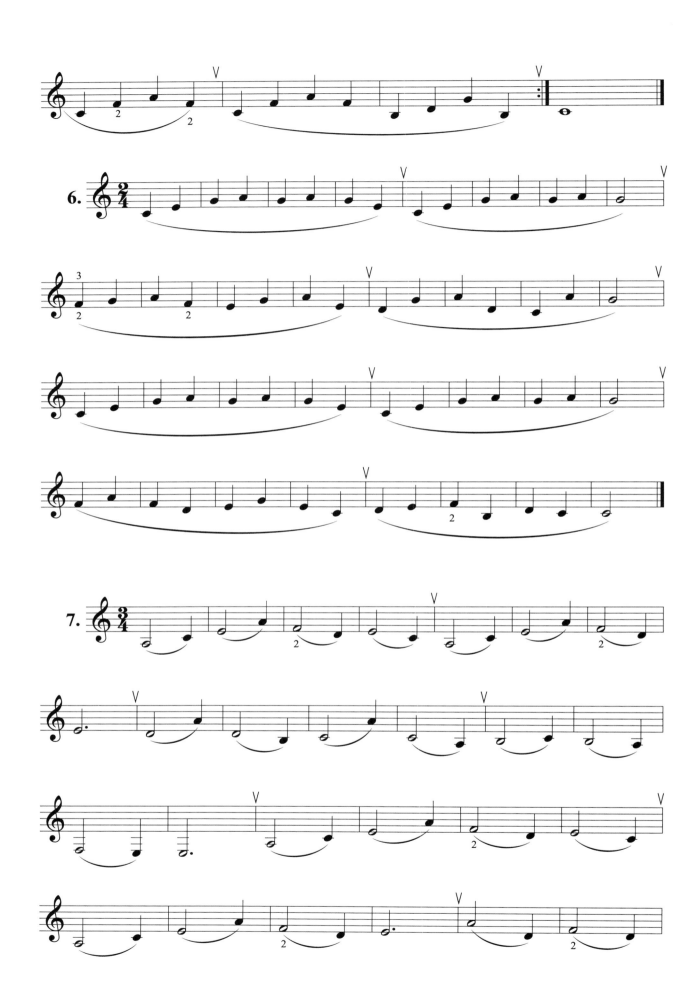

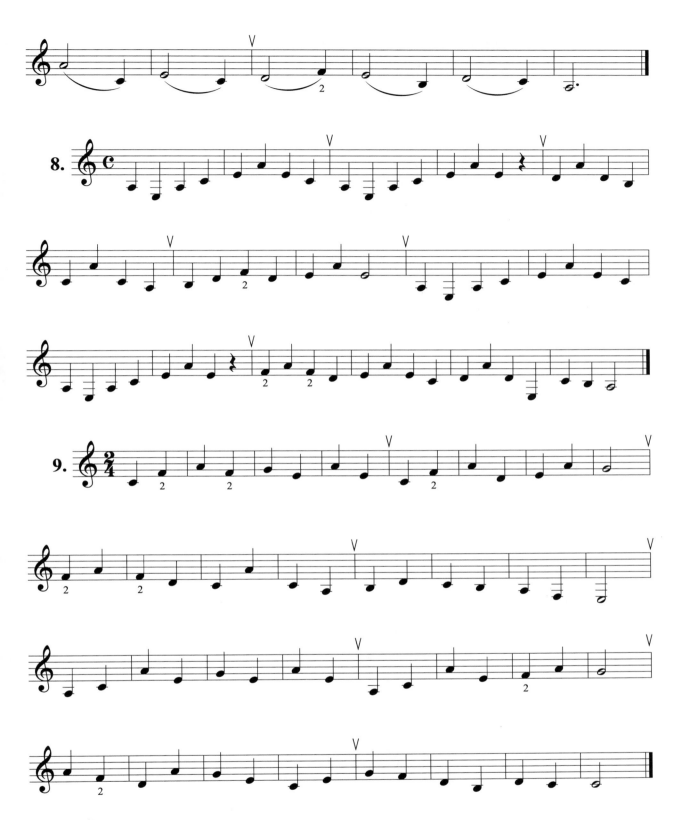

练习提示：

　　练习时注意放松手指，在演奏 A 时，除了食指以外的手指都需要放松，放松手腕，需要时手腕可以略微转动。

三、乐曲

1.long long ago

［英］托马斯·黑恩·贝理　曲

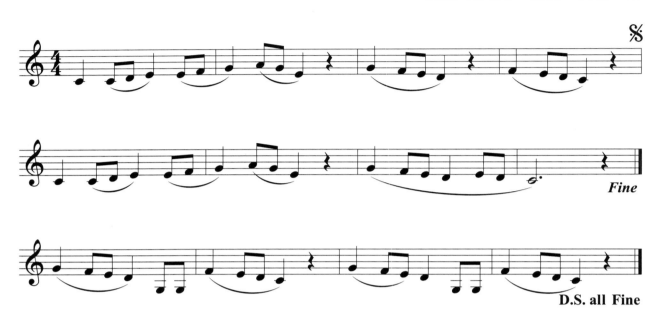

2.树林那边

［俄］阿·克·里亚多夫　曲

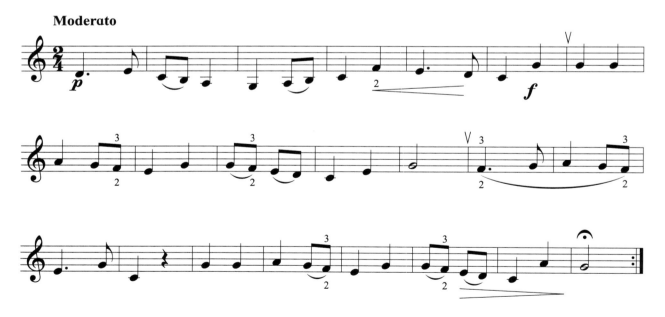

四、基础乐理

1. 附点节奏

写在音符后面的点叫做附点，附点的时值是前面音符时值的一半，附点与前面音符的时值加在一起就得到了这个附点音符的总时值。

当出现双附点时，后面附点的时值等于前面附点时值的一半。

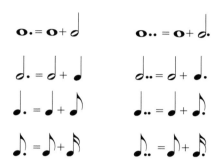

2. 附点休止符

附点节奏同样也适用于附点休止符。

第七天 | 高音指法

一、高音键

高音键又叫泛音键，是在单簧管上节管背面唯一一个孔上面的键子。

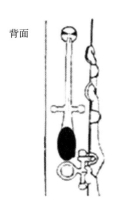

背面

单簧管使用的是闭孔有效音柱原理发音，所以泛音为十二度。下面我们用五线谱来表示：

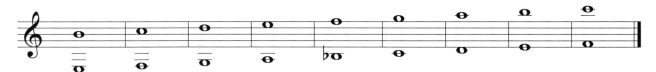

如上图所示，在演奏低音时加上泛音键，就会在原来音的基础上向上增高十二度。比如在吹低音G时按住高音键，就演奏出了高音D，低音G到高音D为十二度音程关系。

我们使用左手拇指的指尖去控制高音键，由于左手拇指大多数时候是同时按住F孔和高音键，也经常在F孔和高音键之间转换，所以左手拇指在按键时不可以过度用力，按键位置是与乐器呈30～45度角之间。

二、指法

1. 中音B，低音E加上泛音键与低音E一样，中音B有左右手两种按键方法，在不同需要时做替换。

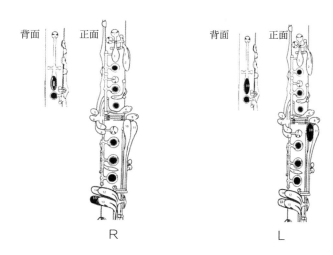

背面　正面　　　　背面　正面

R　　　　　　　　L

练习（1）

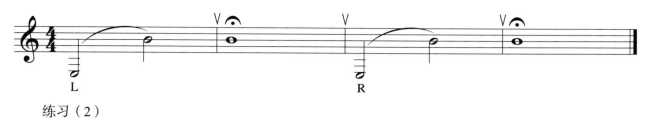

练习（2）

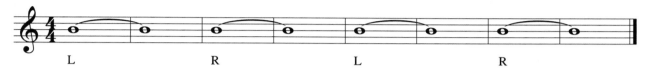

2.高音 C，低音 F 加泛音键高音 C 同样有左右手两种按键位置，在不同需要时做替换。

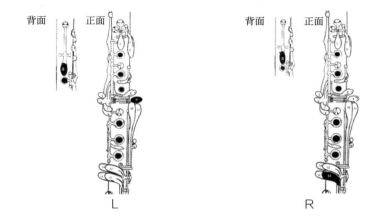

练习（1）

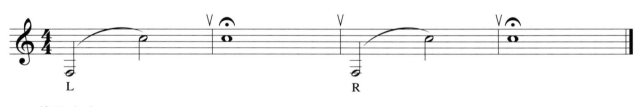

练习（2）

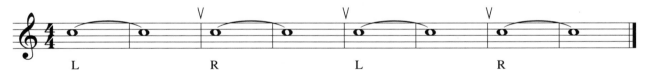

3.高音 D，低音 G 加泛音键。

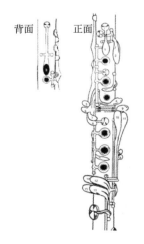

练习（1）

练习（2）

4. 高音 E，低音 A 加泛音键。

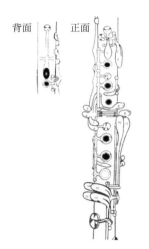

背面　正面

练习（1）

练习（2）

5. 高音 F，低音 ♭B 加泛音键。

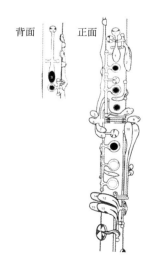

背面　正面

练习（1）

练习（2）

6. 高音 G，低音 C 加泛音键。

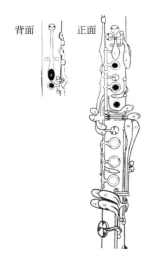

练习（1）

练习（2）

7. 高音 A，中音 D 加高音键。

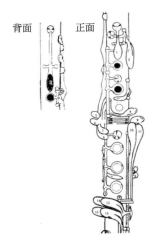

练习（1）

练习（2）

8. 高音 B，中音 E 加高音键。

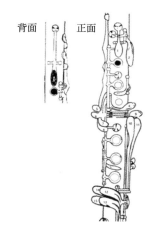

背面　正面

练习（1）

练习（2）

9. 超高音 C，中音 F 加高音键。

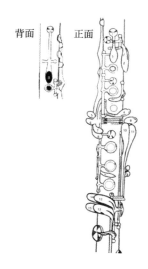

背面　正面

练习（1）

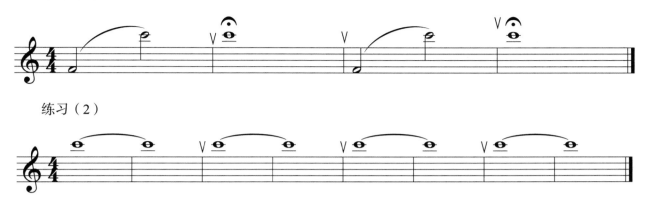

练习（2）

练习提示：

（1）中音 B 对于初学者是很困难的按键，所有的手指都需要按住键子，很容易漏气吹出啸叫音，或者按键太紧，吹不响，所以要保证在演奏中音 B 以前，低音 E 需要完全掌握后再练习。

（2）当演奏到高音 G 再往上时，高音吹不上去，初学者会很容易出现吹不出声音，或者声音偏低的情况，可以用右手拇指向上提乐器，用笛头顶住上牙齿，舌根压紧，调整口腔位置等办法来调整。

（3）练习时注意高低音声音统一，好的高音应该与低音区和中音区一样圆润、有弹性，需要注意气息和发音点的配合，千万不要单单靠牙齿和嘴唇把音吹上去。

三、练习曲

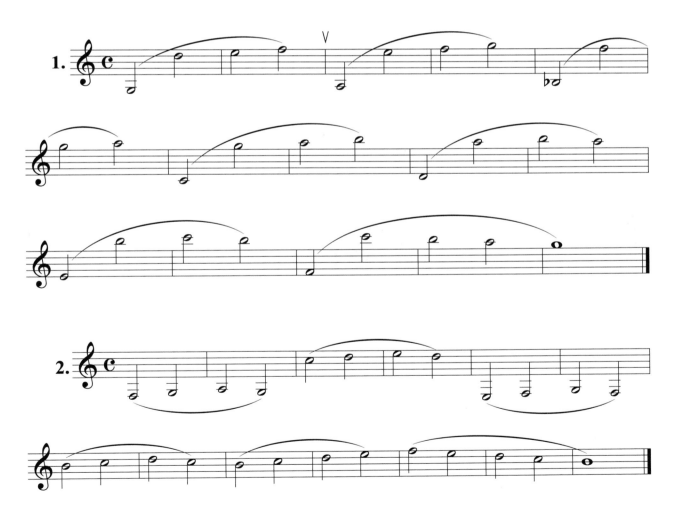

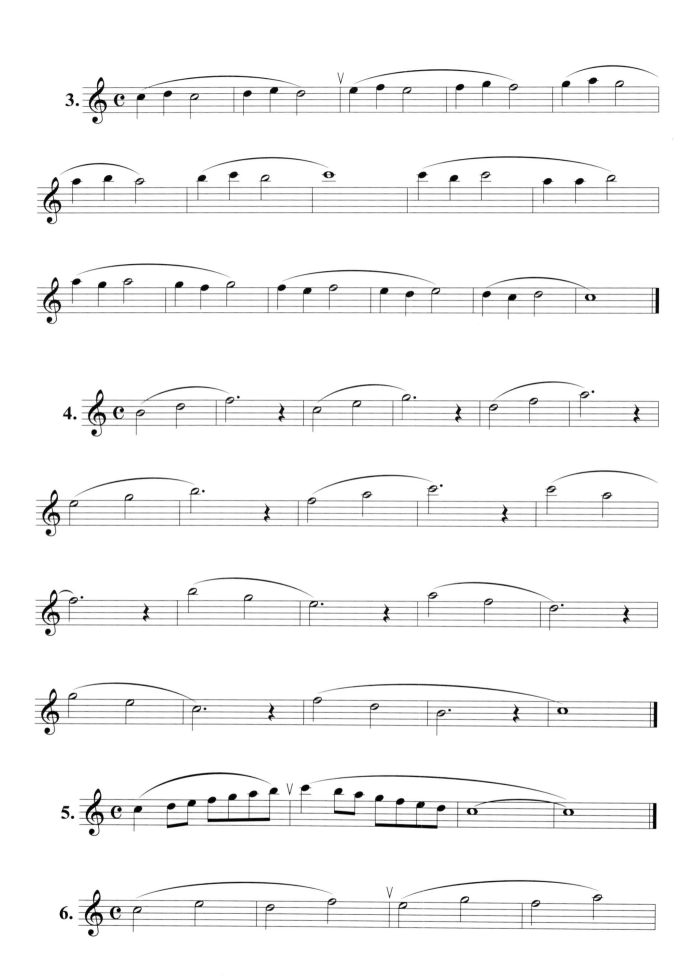

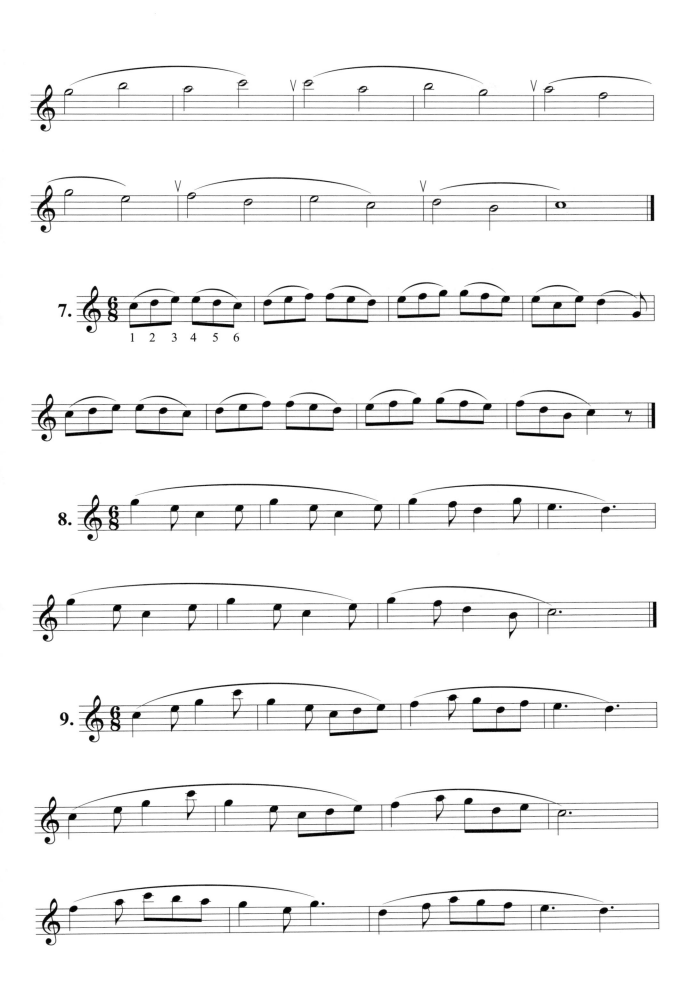

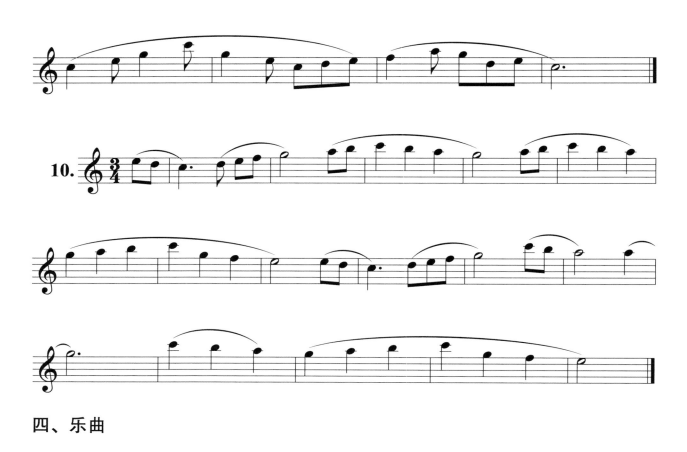

四、乐曲

1.婚礼之歌

[俄] 姆·格林卡 曲

Con moto dolcissimo e commodo

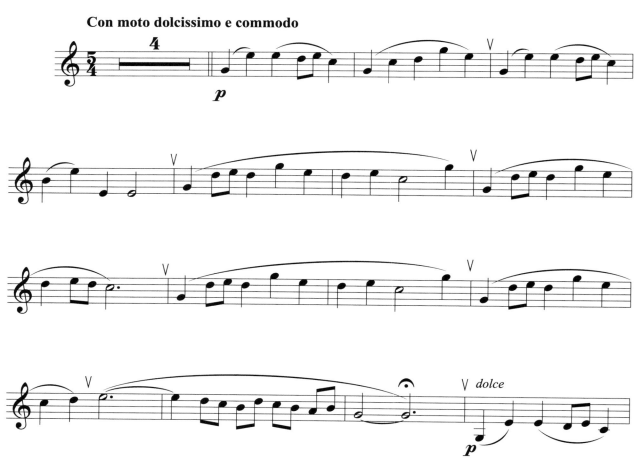

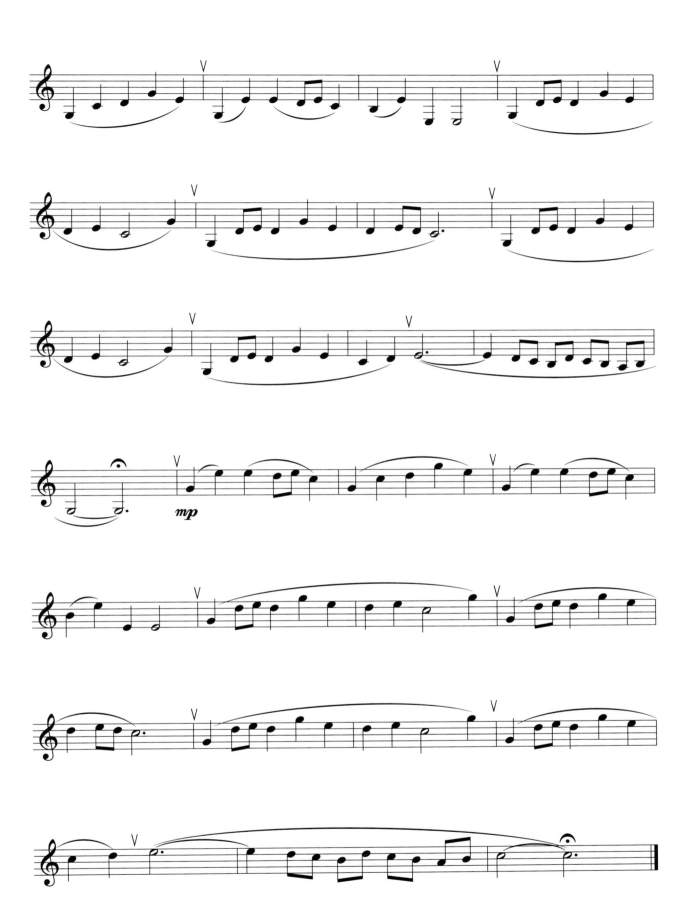

2.二月里来

<div align="right">冼星海　曲</div>

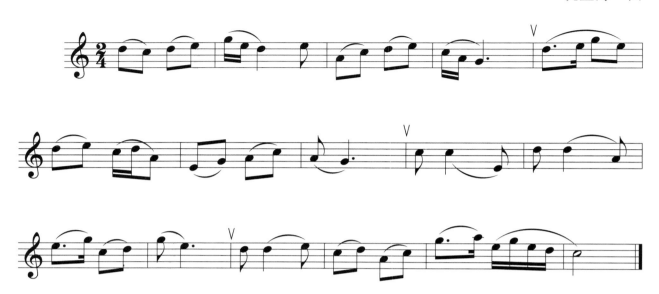

第八天 | 半音指法

一、半音指法

1. 低音 #F 与高音 #C

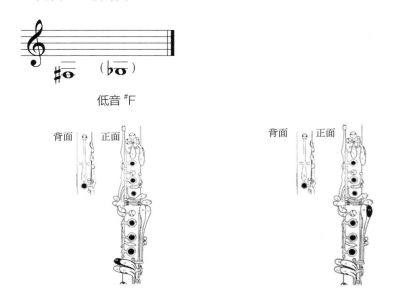

低音 #F

（1）低音 #F 有两种指法，左手小指用 L 表示，右手小指用 R 表示。

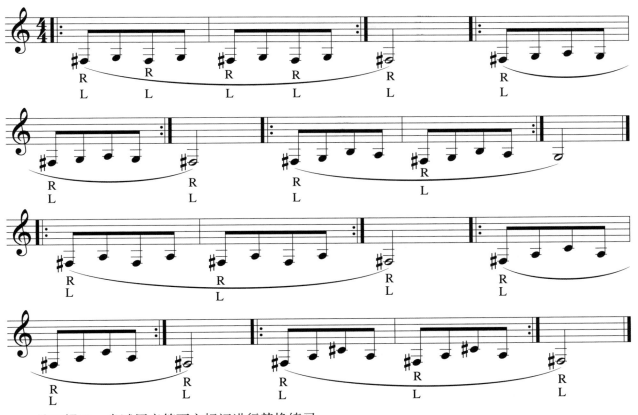

练习提示：尝试用音符下方标记进行替换练习。

（2）低音 #F 加上高音键成为高音 #C。

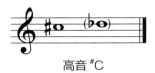

高音 #C

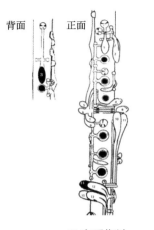

R 右手指法

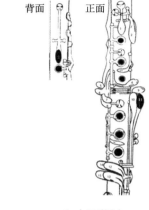

L 左手指法

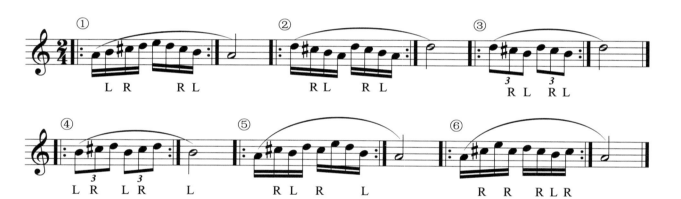

2. 低音 #G 与高音 #D

低音 #G 加高音键成为高音 #D。

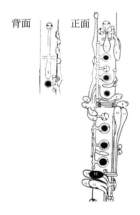

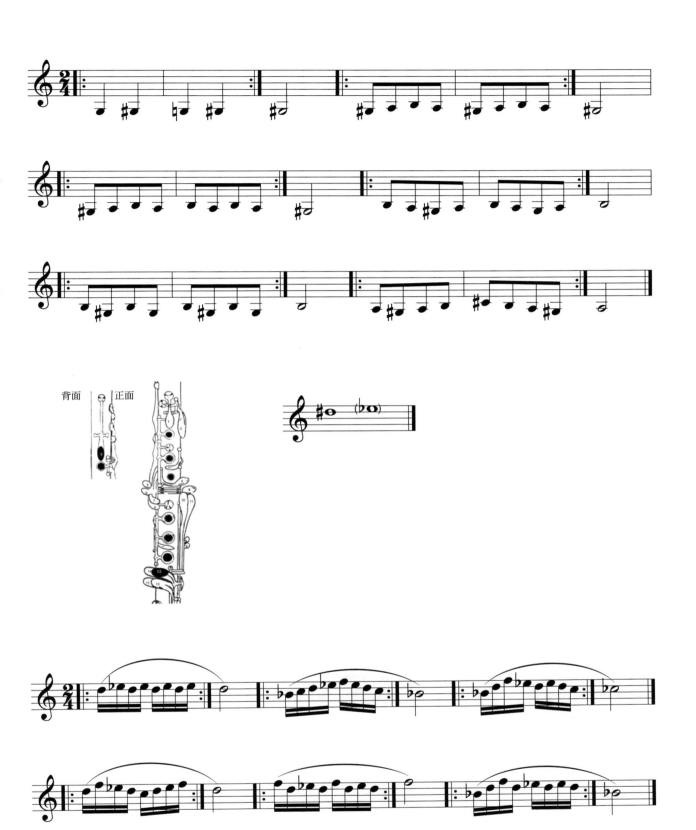

3. 低音 #A 与高音 #F

低音 #A

背面　正面

练习（1）

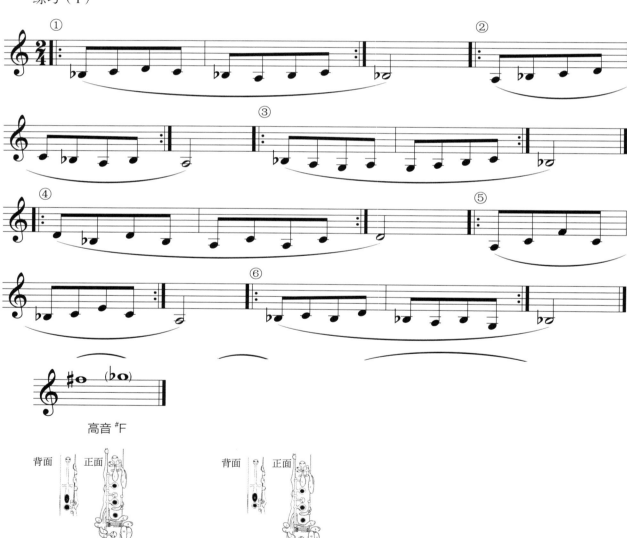

高音 #F

背面　正面　　　背面　正面

练习（2）

4. 低音 #C 与高音 #G

低音 #C

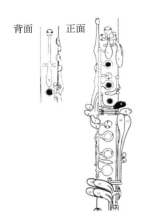

背面　正面

练习（1）

加高音键成为高音 #G

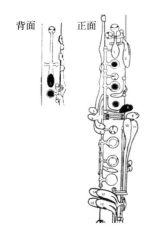

练习（2）

5. 中音 #D 与高音 #A

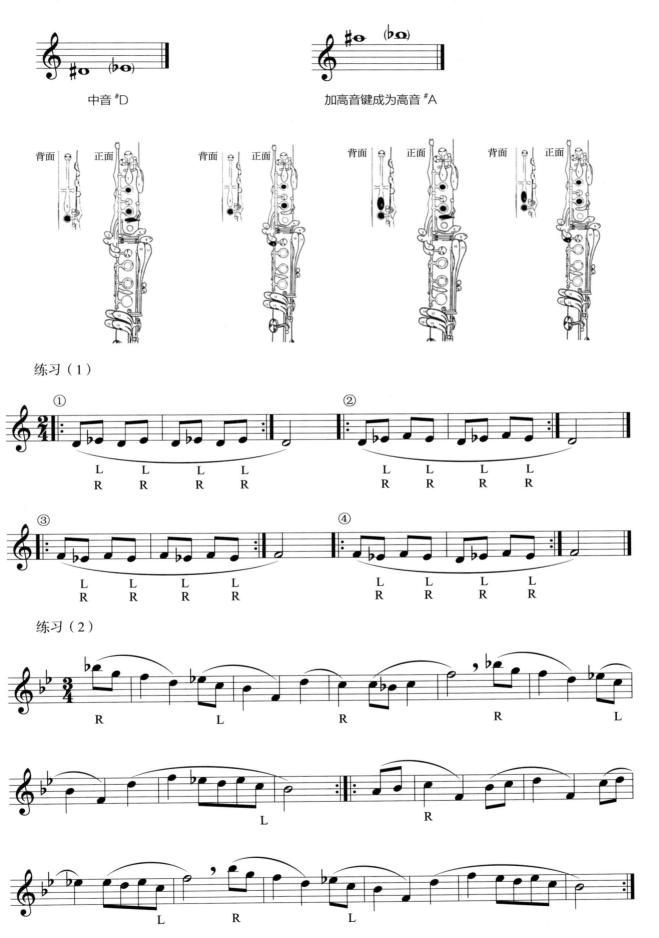

中音 #D

加高音键成为高音 #A

练习（1）

练习（2）

057

6. 中音 #A

背面　正面

二、练习曲

1.

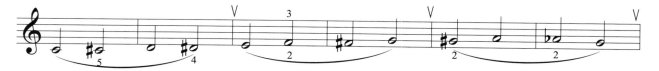

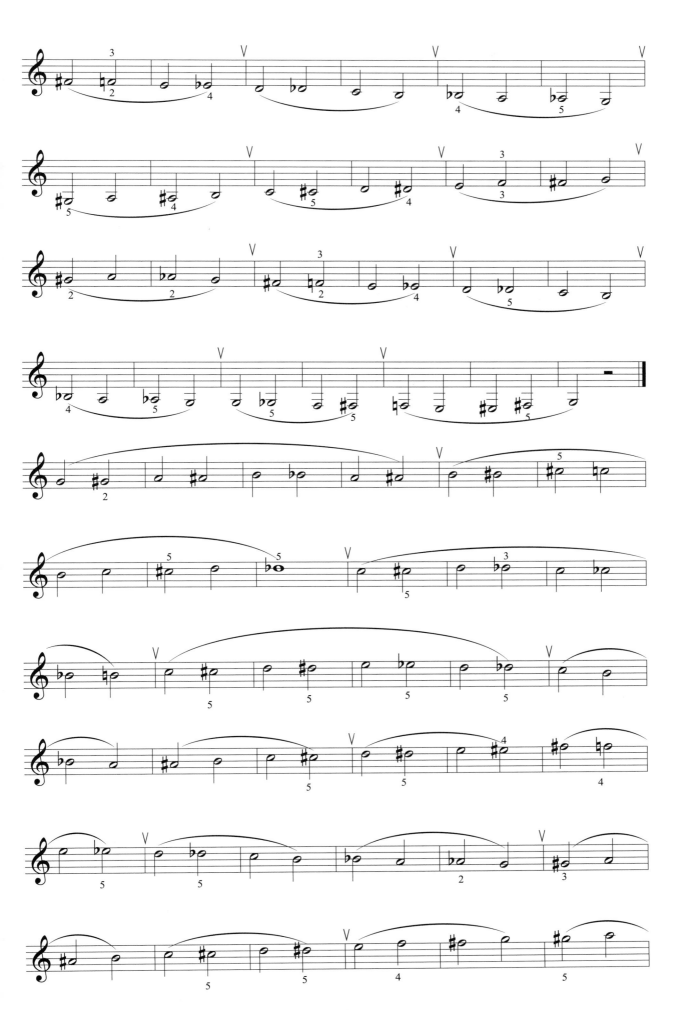

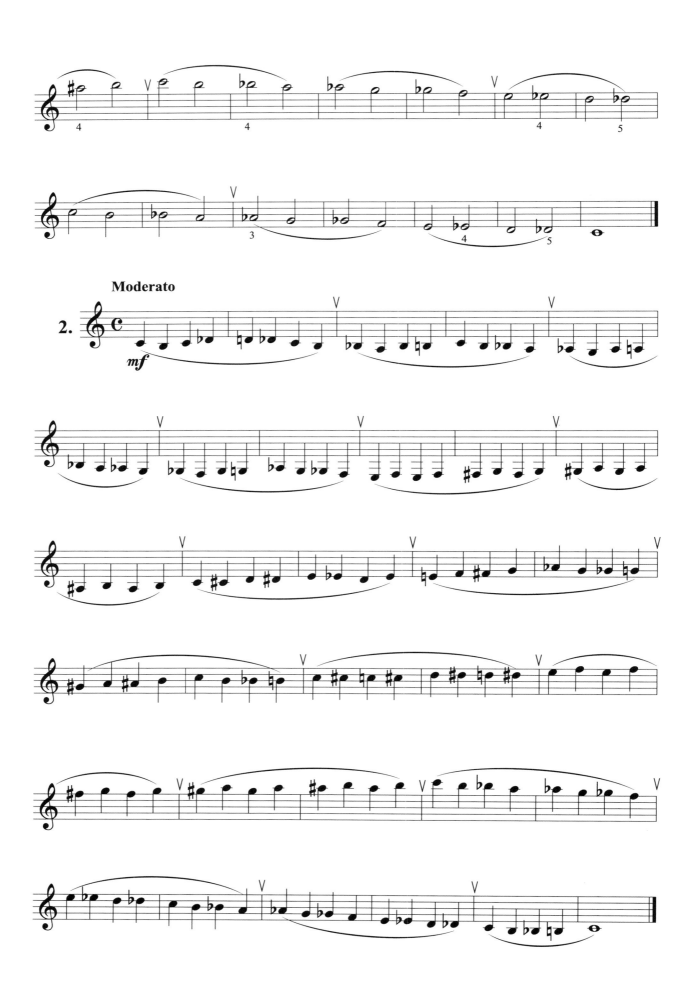

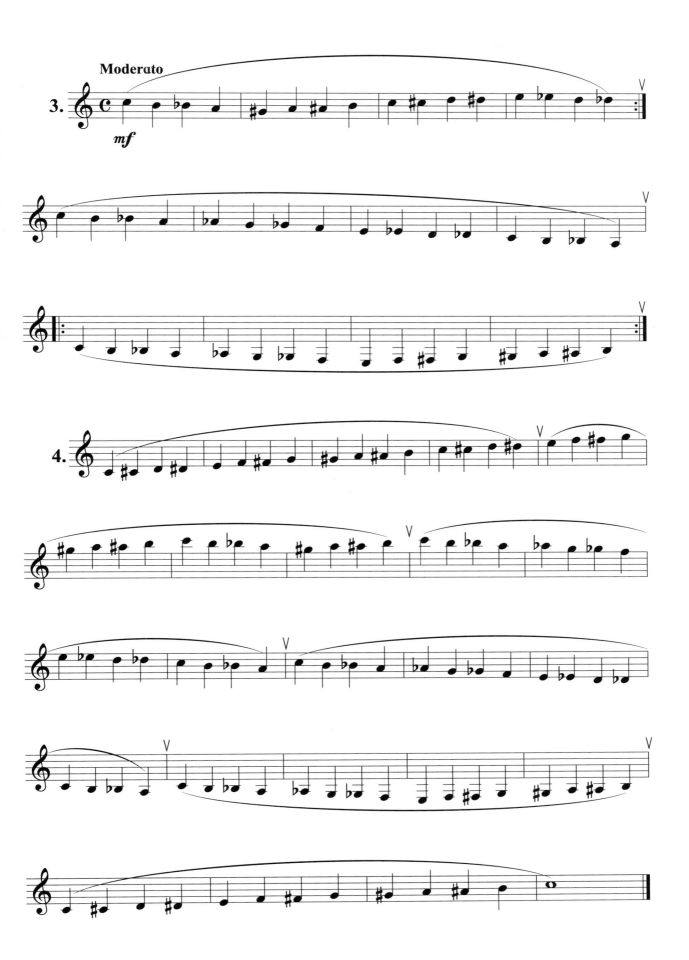

三、乐曲

1.G大调小步舞曲

［德］贝多芬　曲

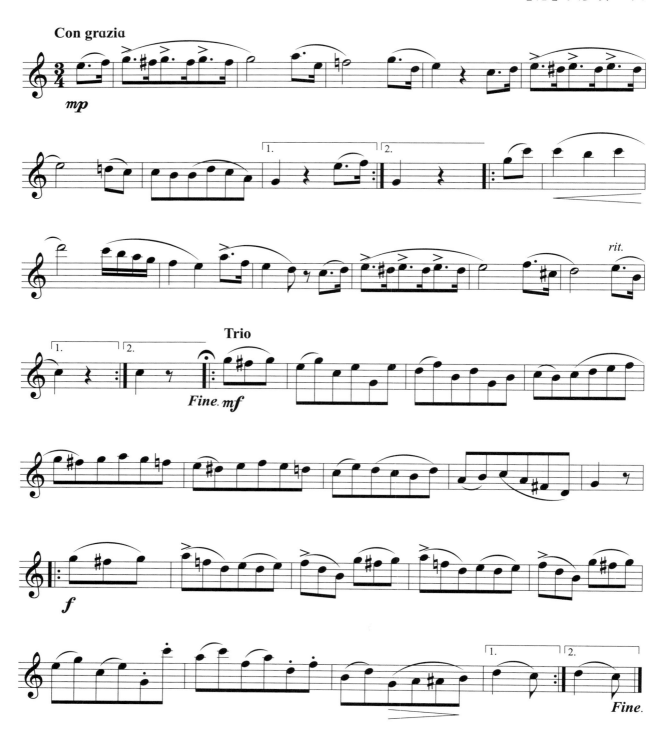

2.旋律

[美] 鲁宾斯坦　曲

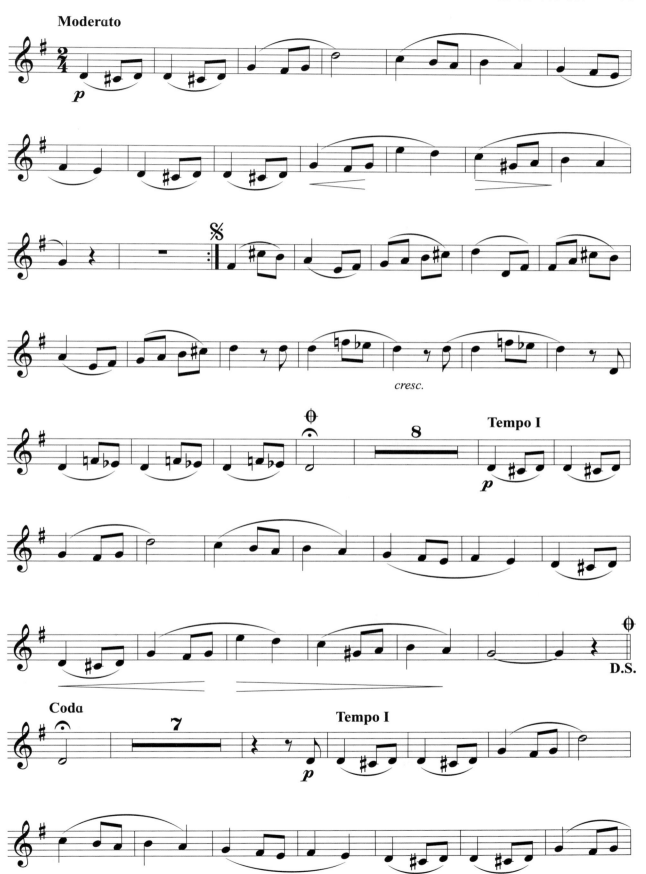

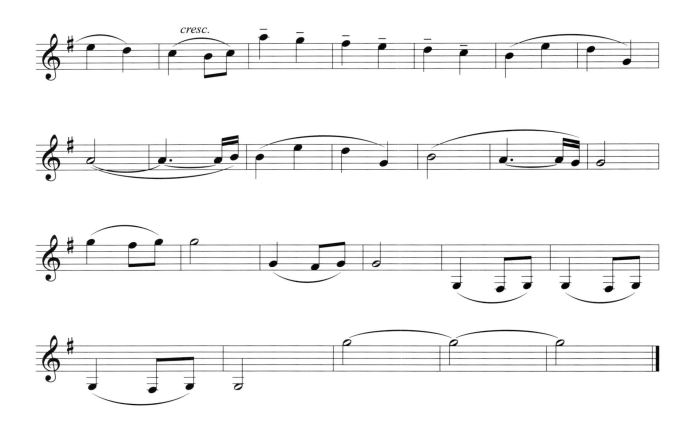

四、基础乐理

1. 变音记号

用来表示升高或者降低基本音级的记号叫做变音记号。

（1）升记号（♯）表示将基本音级升高半音；

（2）降记号（♭）表示将基本音级降低半音；

（3）重升记号（𝄪）表示将基本音级升高两个半音（一个全音）；

（4）重降记号（♭♭）表示将基本音级降低两个半音（一个全音）；

（5）还原记号（♮）表示将已经升高或者降低的音还原。

2. 等音

音高相同而记法和意义不同的音叫做等音。

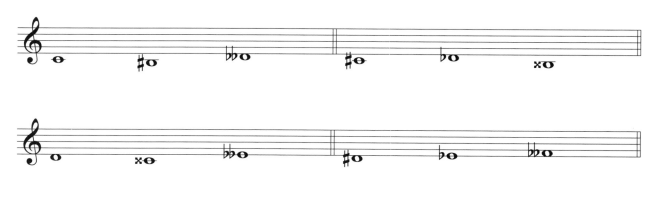

3. 临时升降号与固定升降号

（1）在音符前临时出现的变音记号叫做临时升降号，临时升降号只对同一样高，且在一个小节内有效。

（2）如果变音记号出现在谱号后面，则成为一个调叫做固定升降号。

如：在高音谱号后出现了一个升记号（#），表示这首乐曲是 G 大调或者 e 小调。在整首乐曲中的 F 音都要升高半度演奏 #F，除非 F 前出现还原记号。

第九天 | 吐音的演奏

吐音（Staccato）是单簧管演奏中非常重要的一门技术。吐音的原理是通过舌头轻触哨片，阻断哨片的振动，从而产生不同的音乐分句，

一、单吐的方法

最长用的吐音方法是用舌尖去碰哨片的顶部。

1. 舌尖的运动轨迹

用舌尖伸向哨片时"向前—向上"，离开哨片时"向后—向下"，可以尝试伸出舌尖，下巴压住连续快速发"di"的音节，感受舌尖运动的轨迹。

2. 触碰点

用舌尖去点哨片的顶部，舌根压住不动，舌尖要保证接触到哨片，动作轻巧，舌头接触哨片的面积要小。

3. 嘴型和口腔位置

初学者经常在学习吐音时由于舌头的运动会影响到嘴型，注意要保证嘴型、笛头位置都不能变，保证气息的流畅。

4. 气息

无论是哪种吐音模式，都要保证气流和气压的稳定。甚至在演奏吐音时要比演奏连音需要更大的气压。

5. 手指

吐音与手指的动作要协调一致，动作同步。

二、常用练习方法

由于每个人的嘴唇形状、厚度、嘴型、舌头的长短、含笛头的位置都有区别，即使我们使用同一种方法去练习，也会产生不同的效果和个体的不同感受。

1. 口腔动作

首先尝试不用乐器用唱的方式来练习舌头的动作。一般会使用：di、tu、le、du、ti 来练习。使用哪一种音节可以根据每个人的感觉和演奏时需要的效果、低音区和高音区来选择，演奏高音时可以"le"，这时舌头比较放松，容易发音，低音时建议使用"di"。

2. 使用乐器演奏吐音

当我们把笛头放进嘴里时，口腔会产生变化，有一部分口腔的位置会被笛头占据，所以舌头会自然地往后缩，给笛头留出位置。尝试发 di 音节的方法用舌尖去碰哨片的顶部。过程中接触哨片的面积要小，尽量缩短舌头和笛头之间的距离。要注意的是，吐音的产生并不是舌头碰到哨片的瞬间，而是离开哨片的那刻，所以我们不仅要注意舌尖向前的动作，更要注意往回收的动作要迅速、干净，舌尖往回的速度越快，吐音就会有爆发力，而且会更加清晰。

开始练习吐音时要先吹长音，把嘴型气息、气压都稳定好以后，有节奏地一个音一个音练习。

（1）中低音区的吐音

向下演奏至低音 E

向下演奏至低音 E

（2）高音区的吐音

向上演奏至超高音 G

向上演奏至超高音 G

气是吐音最大的帮助者，用气推动舌头会加速舌尖的动作，吐音也会变得圆润有生命。

3. 手指和舌头的配合

在吐音的演奏中，手指和舌头的配合是很重要的一项技术，手指与舌头之间必须要有精确的协调性。在快速的演奏过程中，每一个吐音和手指的配合都是瞬间的反应，所以，要从慢速的练习开始，让这种配合成为一种下意识的配合。

练习（1）

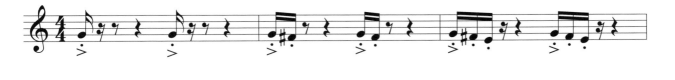

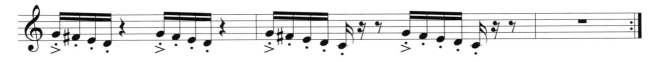

练习（2）

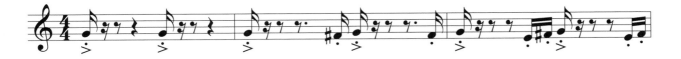

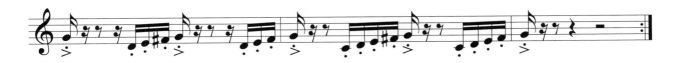

三、吐音过程中常见的问题

（1）吐音时舌头动作太大，下巴和喉咙随之运动，造成口型的变动。学习吐音前要保证正确的口型，舌根位置和基本气息要求稳定。

（2）舌尖没有碰到哨片。虽然形成了听觉上的吐音，但音质不干净。

（3）吐音时气流停止。这也是初学者遇到最多的问题。

（4）吐音时气量和气压不够，阻碍了哨片的振动。

（5）手指和舌头动作不协调，影响了吐音速度。

（6）口水太多，影响了声音的质量。

四、练习曲

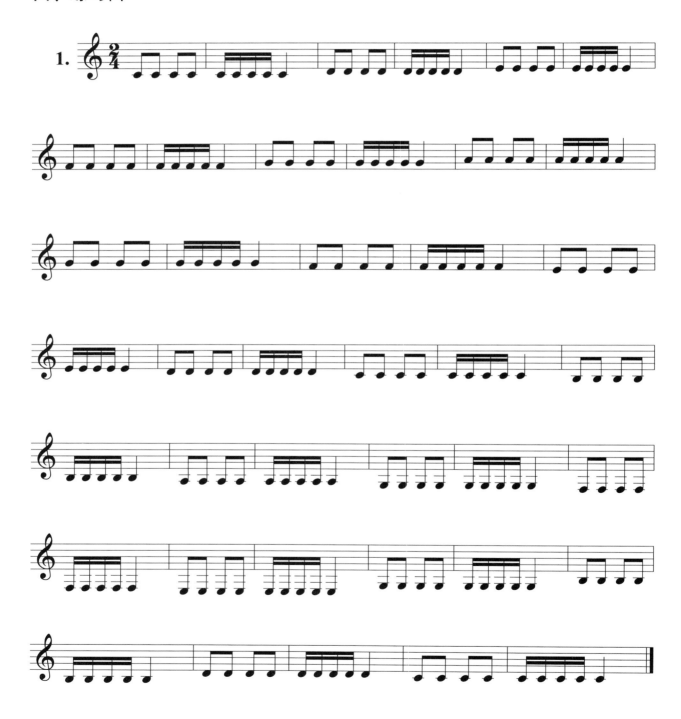

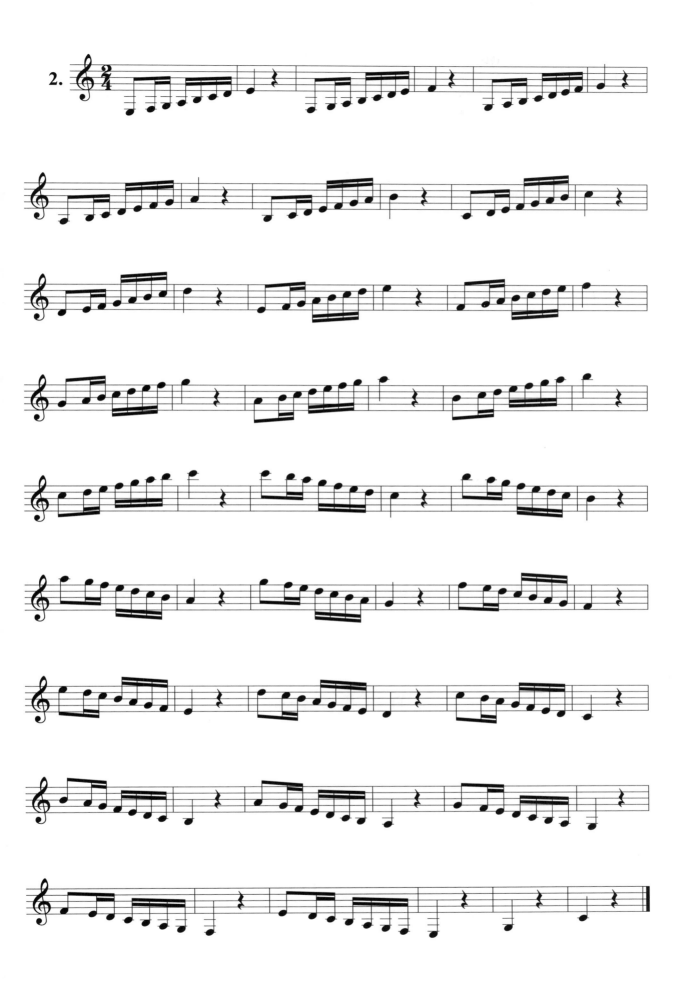

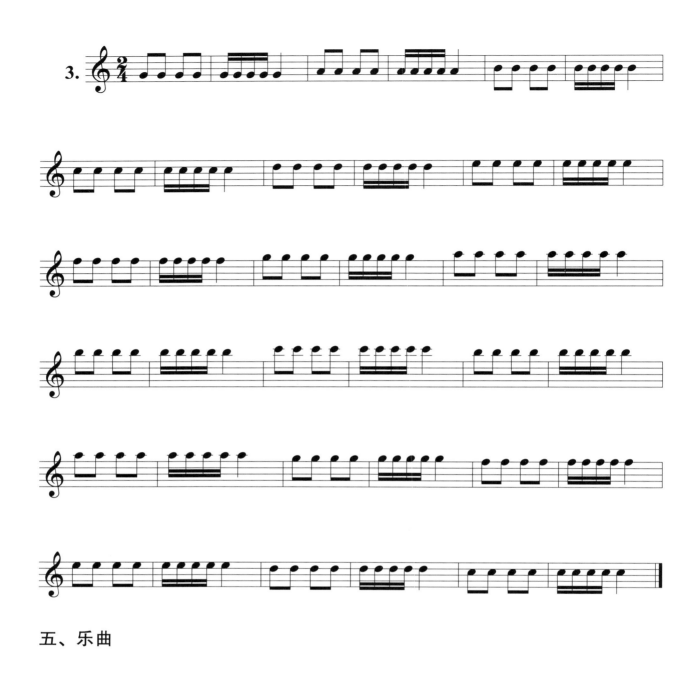

五、乐曲

斯洛伐克舞曲

<div align="right">

［匈］巴托克　曲

卡洛利　改编

</div>

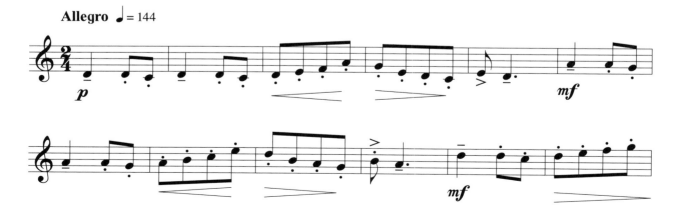

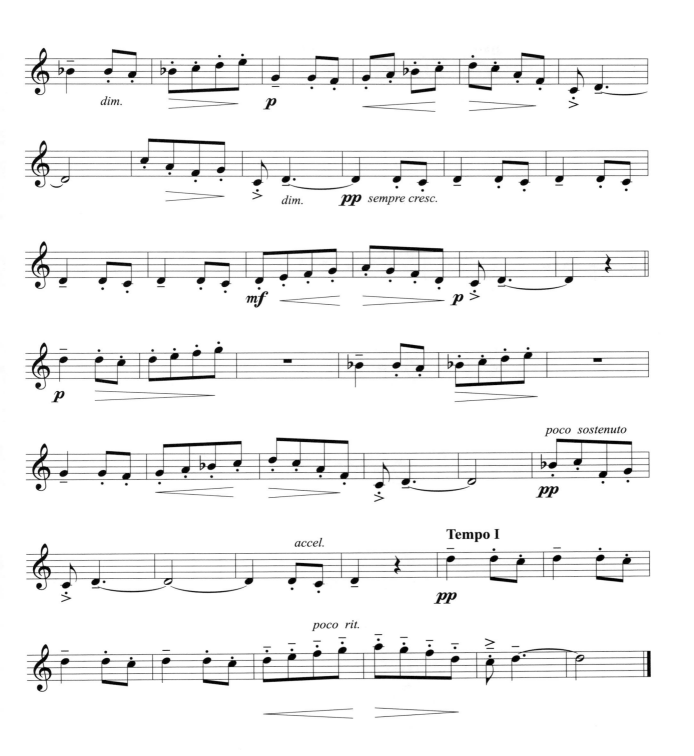

第十天 综合练习

一、练习曲

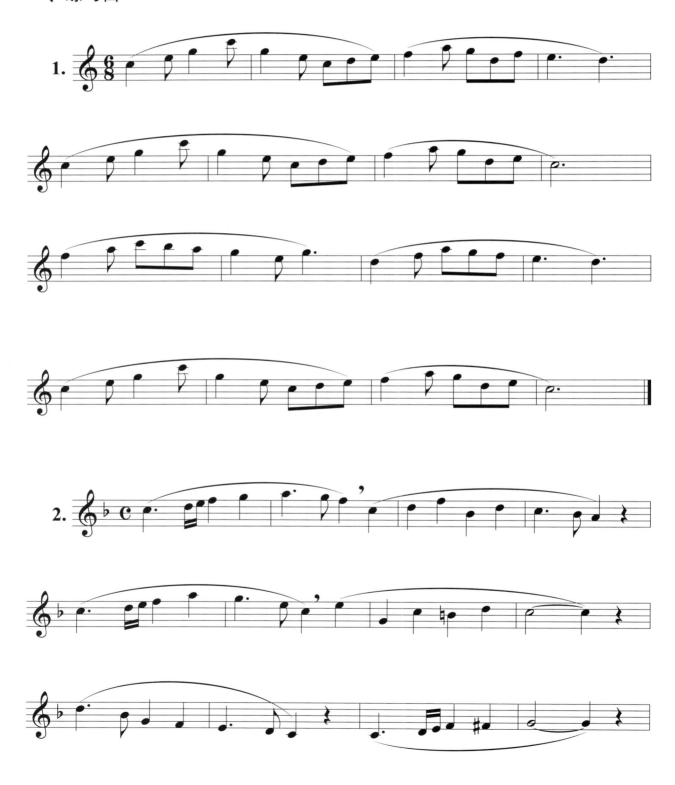

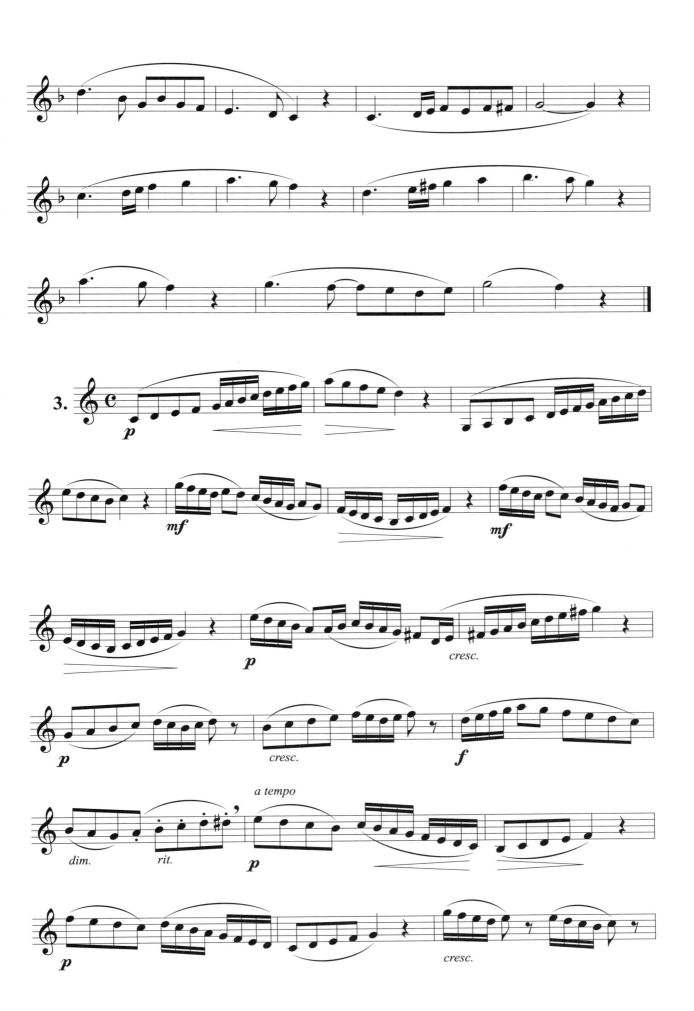

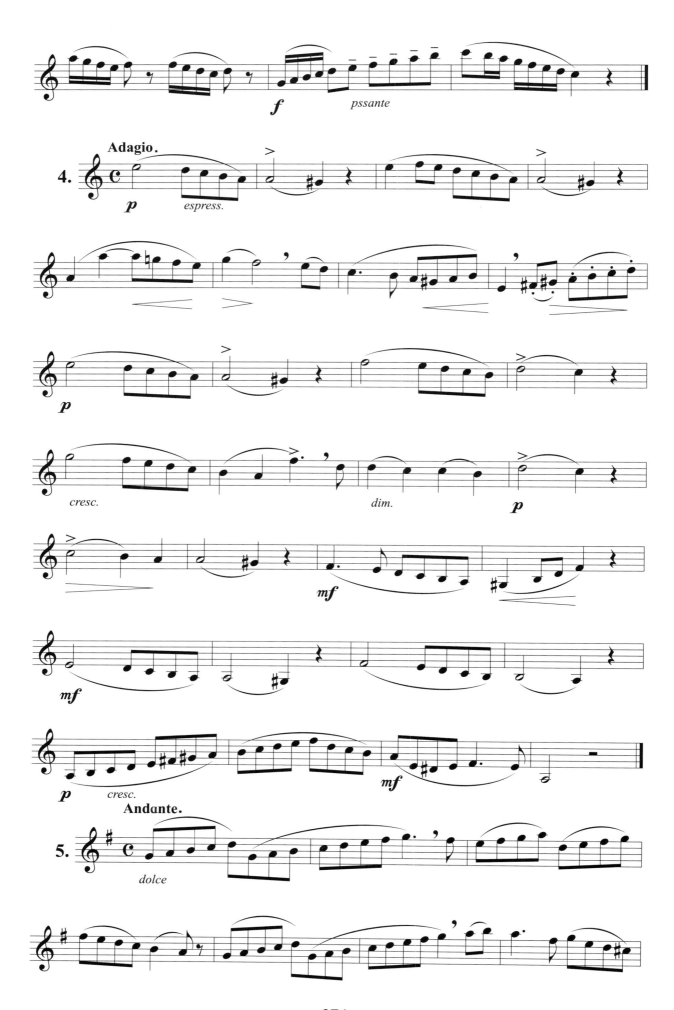

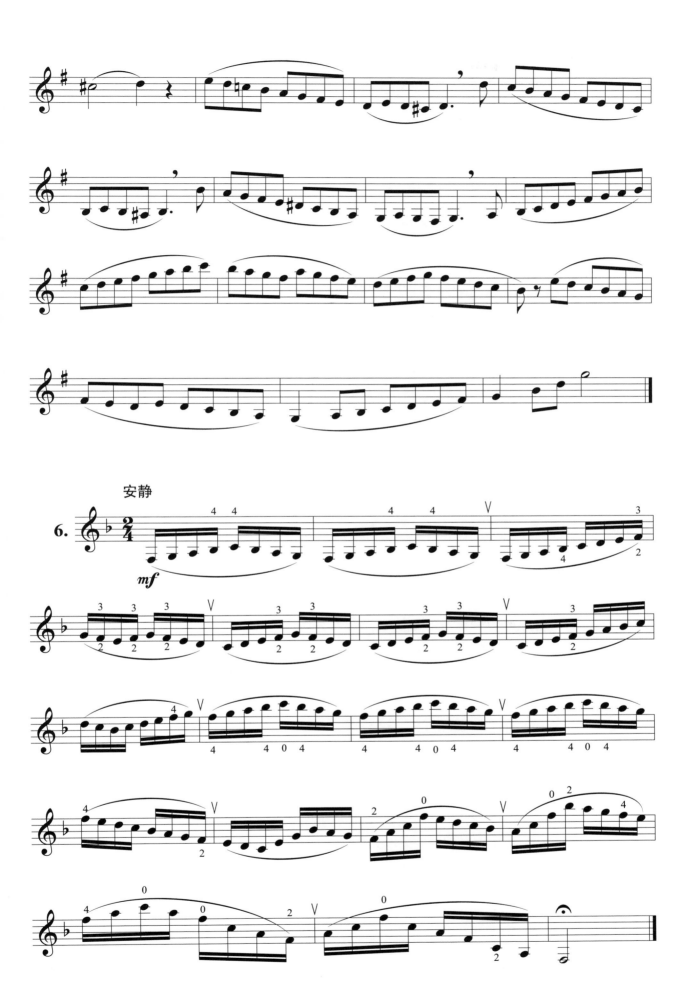

二、乐曲

1.小曲

选自《儿童曲集》

（有钢琴伴奏）

[法] 舒曼　曲

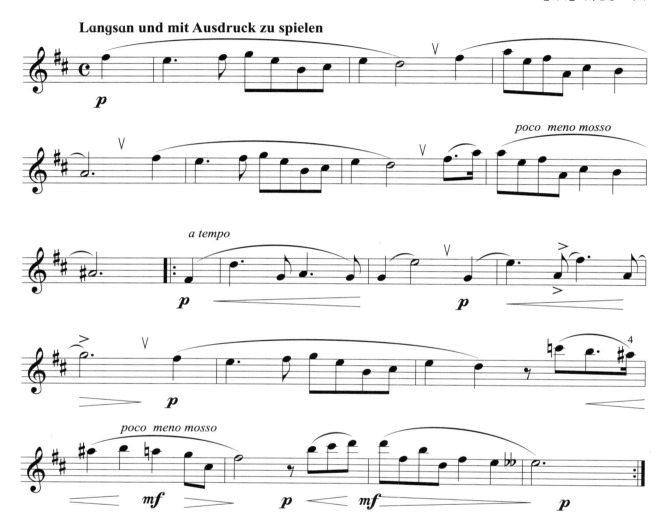

2.山上有麻

（乌克兰民歌）

（有钢琴伴奏）

[俄] 柯玛罗夫斯基　改编

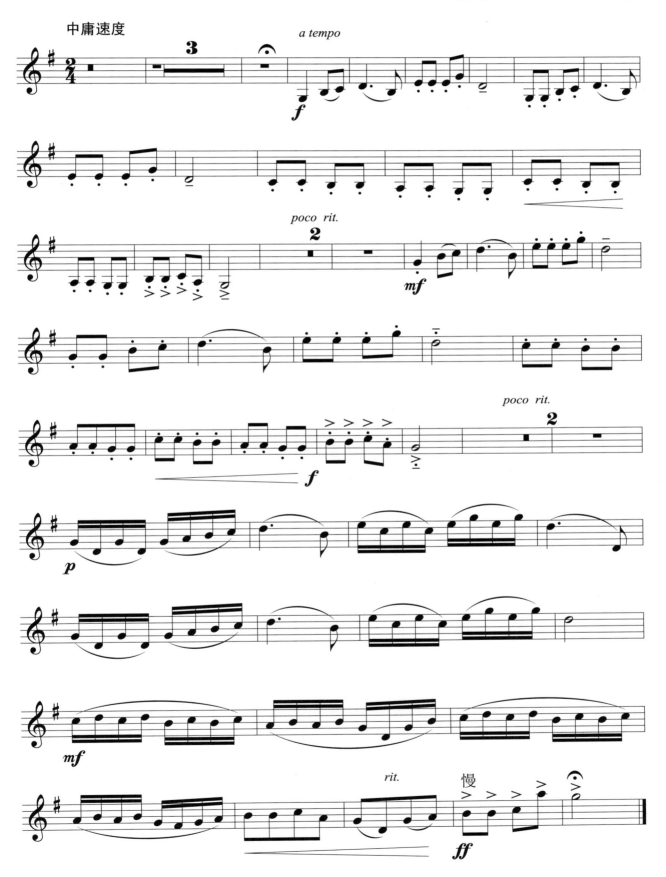

3.乡村舞曲

I

[奥]莫扎特 曲

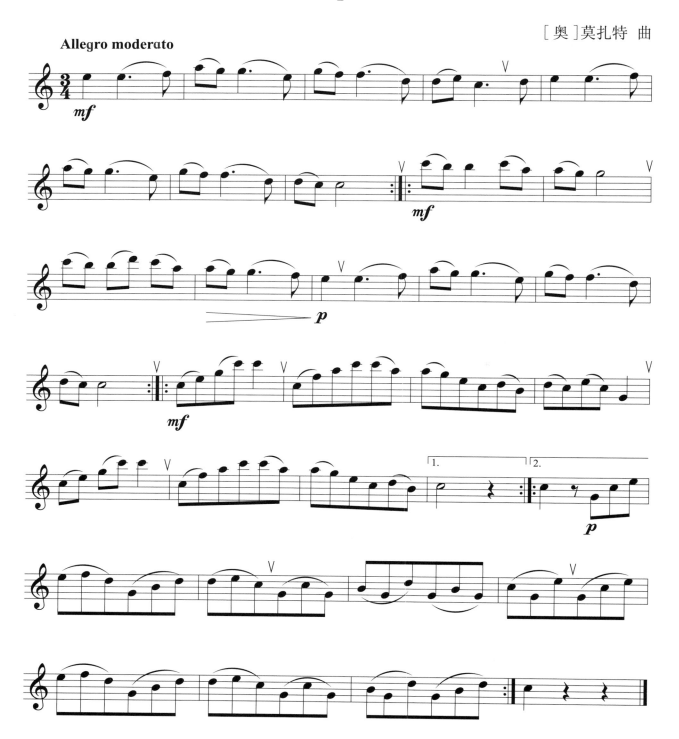

II

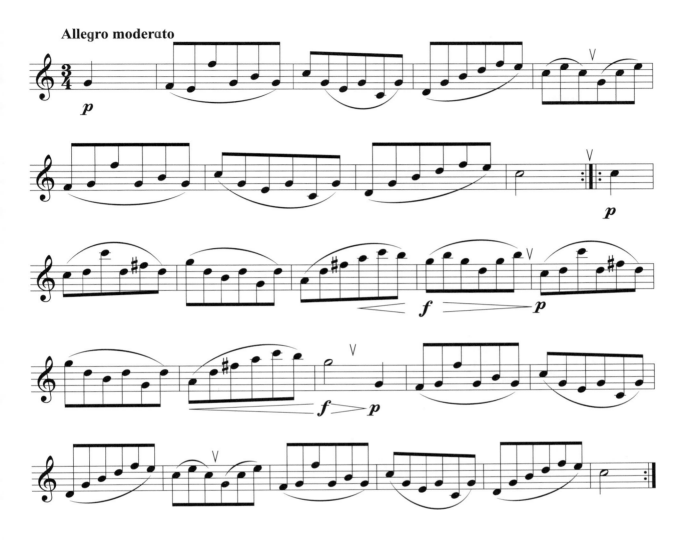

第十一天 | 手指连接训练

一、泛音键的连接练习

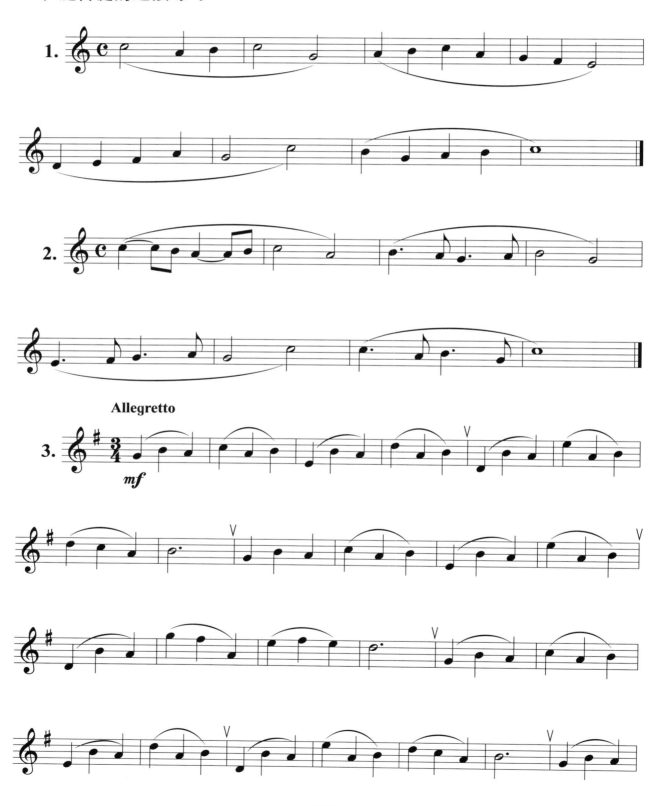

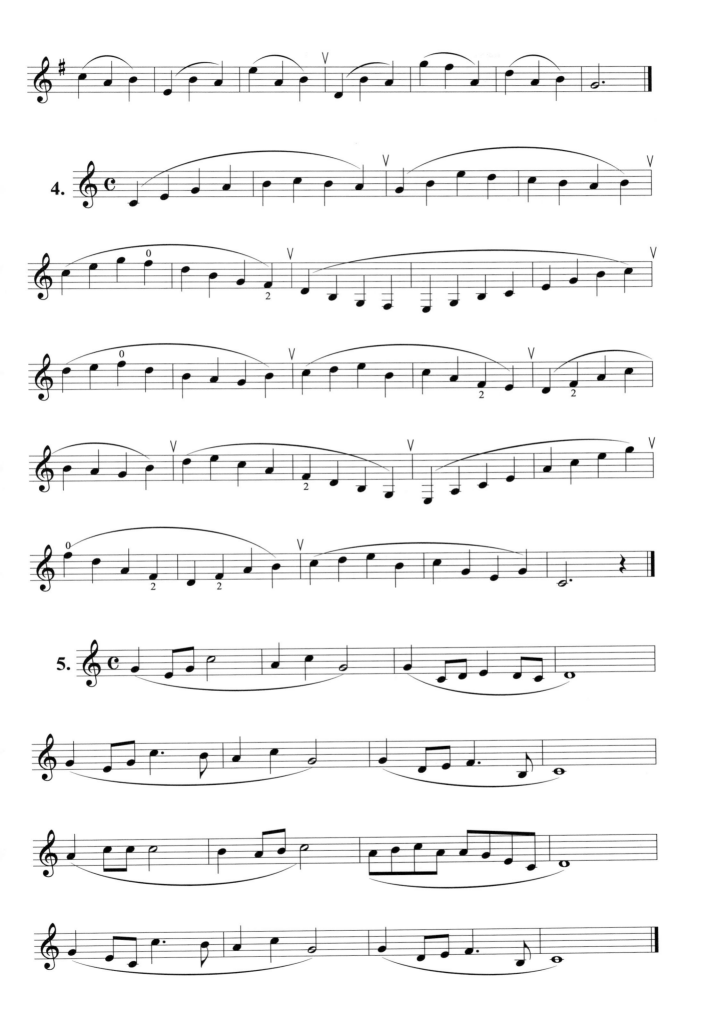

二、中音区、高音区、跨音区的连接练习

模式举例1

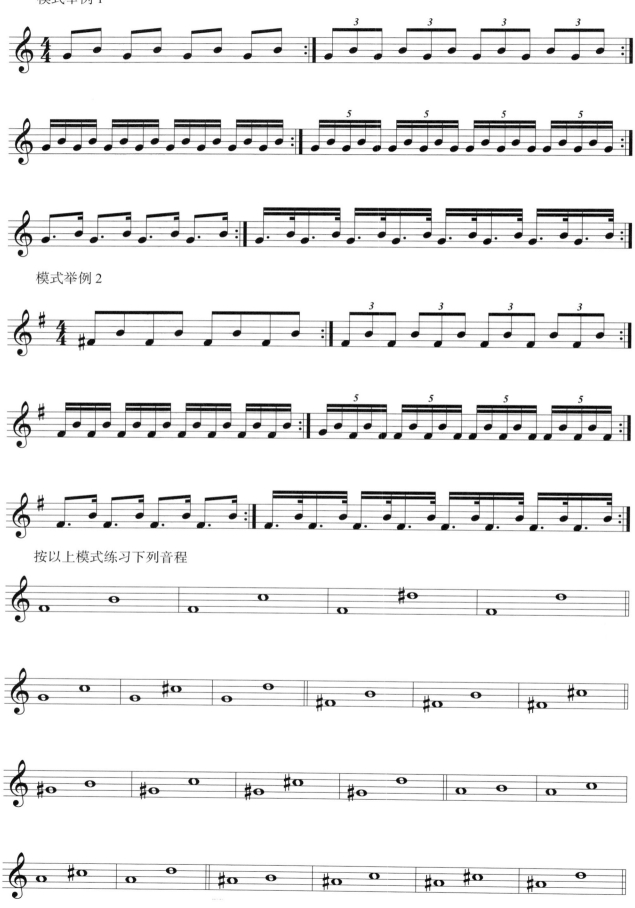

模式举例2

按以上模式练习下列音程

082

三、乐曲

1.梦幻曲

Andante espressivo

〔德〕舒曼 曲

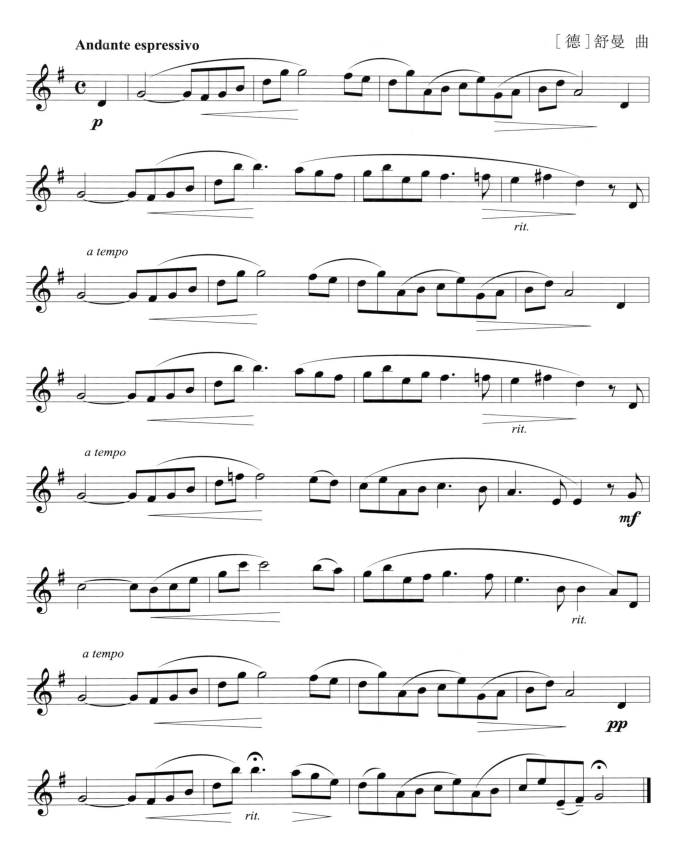

2.船歌

[俄]柴可夫斯基 曲

Andante cantabile

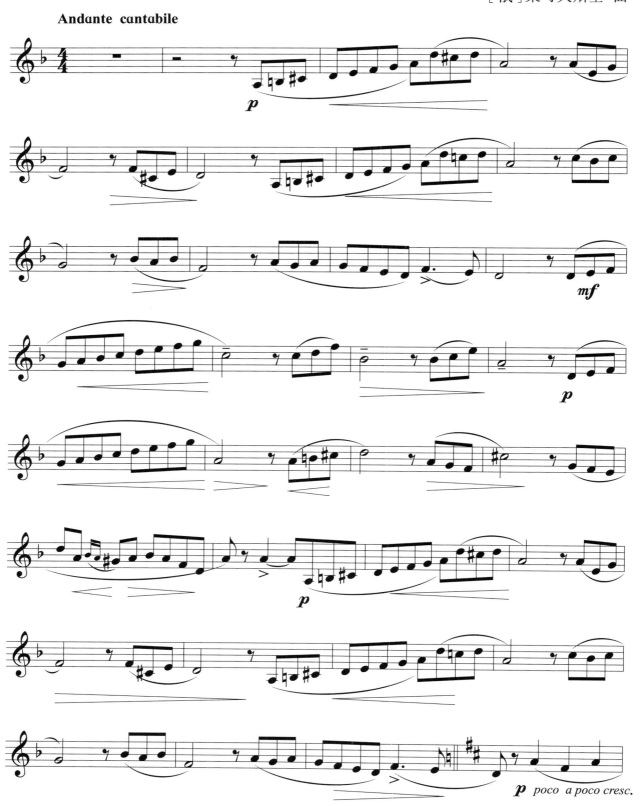

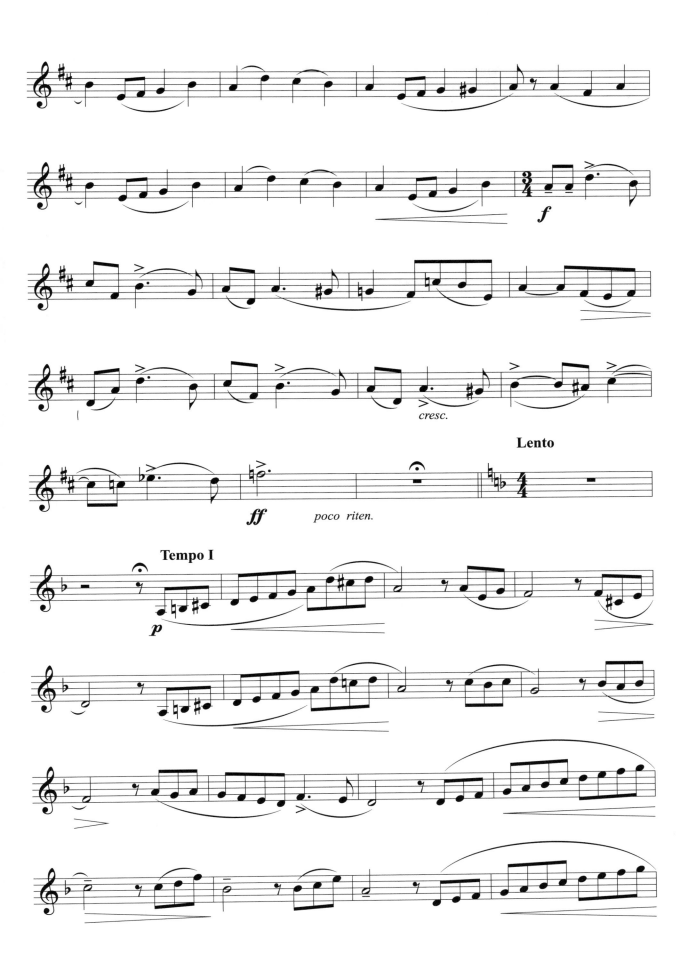

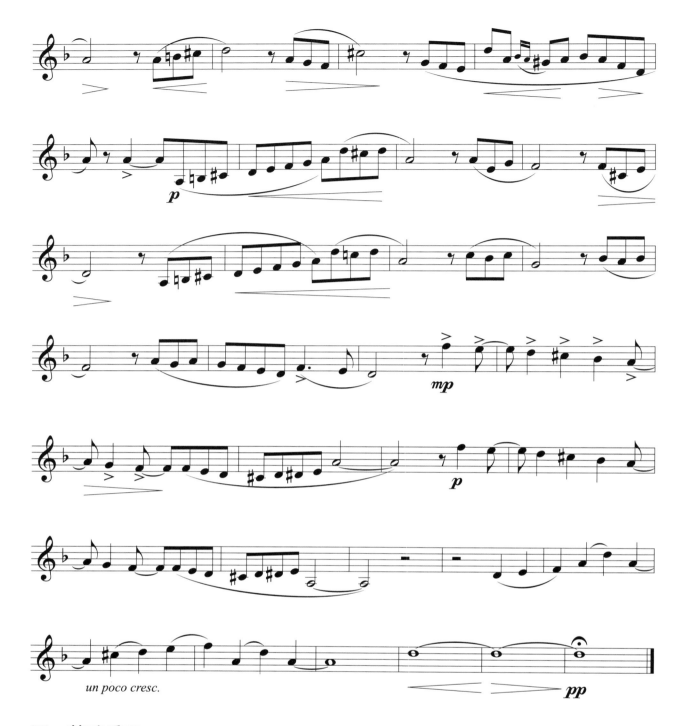

四、基础乐理

1. 音程的基本概念

（1）音程

两个音在音高上的距离叫做音程。两个音同时奏响叫做和声音程，两个音分开奏响叫做旋律音程（分解音程）。单簧管是单旋律乐器，我们只能演奏旋律音程。

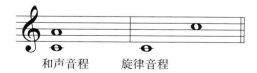

和声音程　　旋律音程

（2）度

度是五线谱上音的距离单位，五线谱的每一线或间就叫一度。如：同一线或间内构成的音程叫做一度，相邻的线与间构成的音程叫做二度（音程的度数也可用阿拉伯数字标记）。

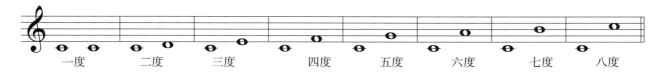

| 一度 | 二度 | 三度 | 四度 | 五度 | 六度 | 七度 | 八度 |

2.和弦的基本概念

（1）和弦

按照三度音程的关系排列起来的三个或三个以上的组合叫做和弦。在三和弦中，下面的音叫做根音，中间的音叫做三音，上面的音叫五音。

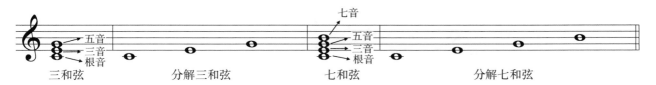

三和弦　　　　分解三和弦　　　　七和弦　　　　分解七和弦

（2）三和弦的性质

三和弦按照性质可以分为大三和弦、小三和弦、减三和弦和增三和弦。

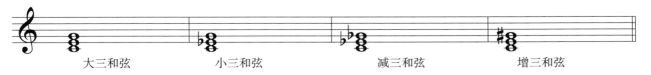

大三和弦　　　　小三和弦　　　　减三和弦　　　　增三和弦

（3）三和弦的转位

以和弦的根音为最低音的和弦叫做原位和弦。以三度音或五度音为低音的叫做转位和弦。三和弦有两个转位，以三度音为根音的第一转位和弦叫做六和弦，以五度音为根音的第二转位和弦叫做四六和弦。

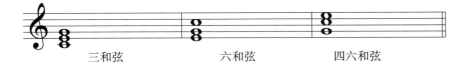

三和弦　　　　六和弦　　　　四六和弦

第十二天 吐音的不同种类

一、吐音的不同种类

1. 短吐

练习（1）

奏法：

练习（2）

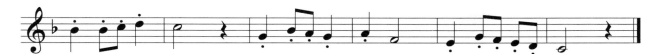

练习提示：在演奏短吐时，演奏时值是原音符时值的一半，停顿时气息要停而不是断开。

2. 带连线的吐音

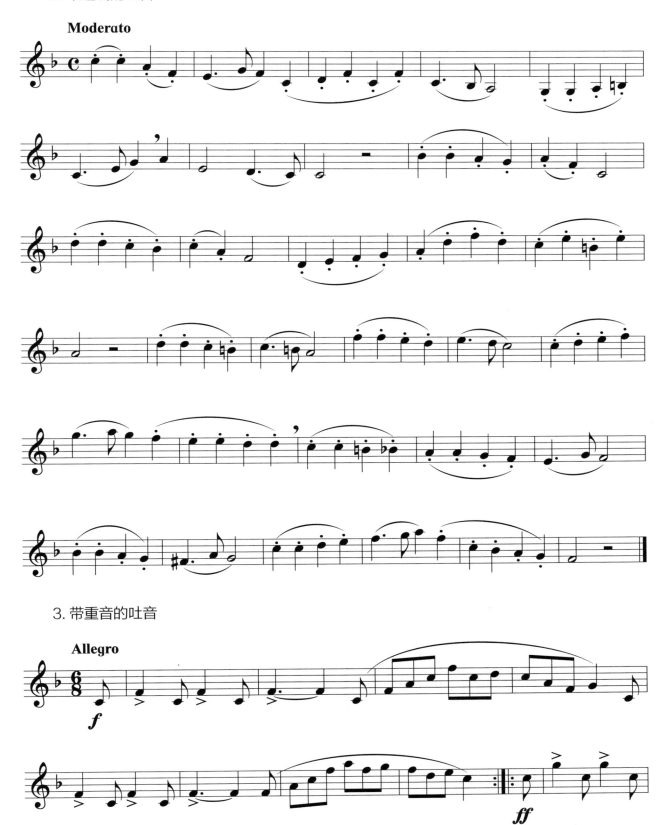

3. 带重音的吐音

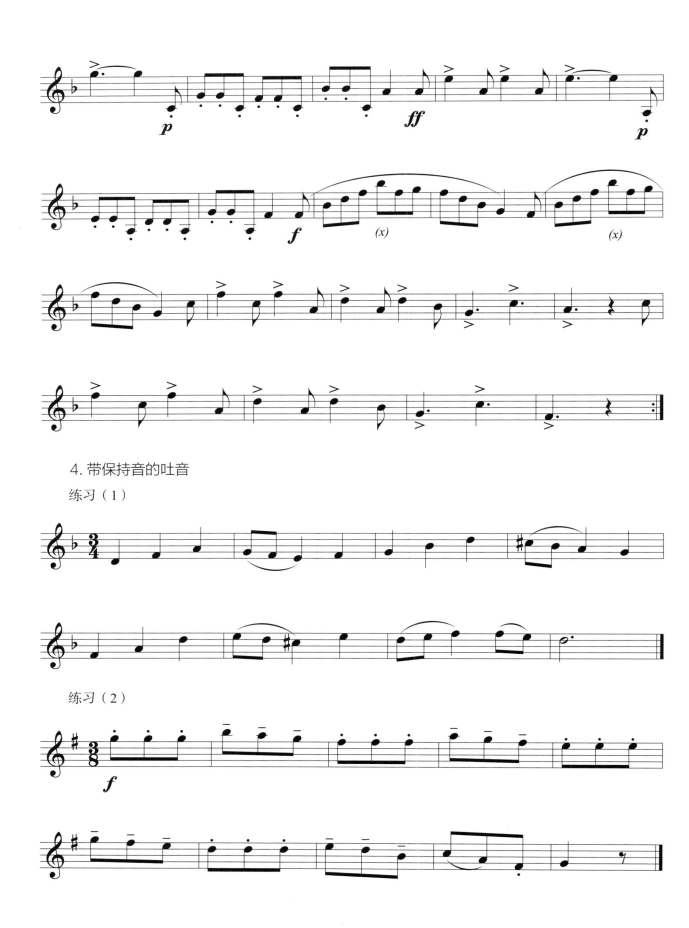

4. 带保持音的吐音

练习（1）

练习（2）

二、乐曲

1.哈巴涅拉

[法]比才 曲

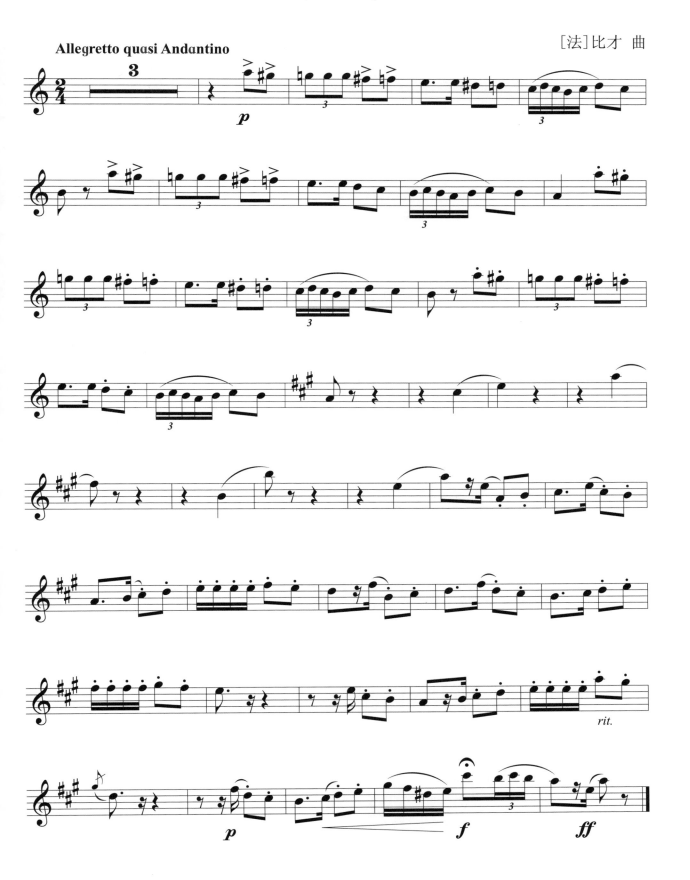

2.浪漫曲

Andante

[奥]莫扎特 曲

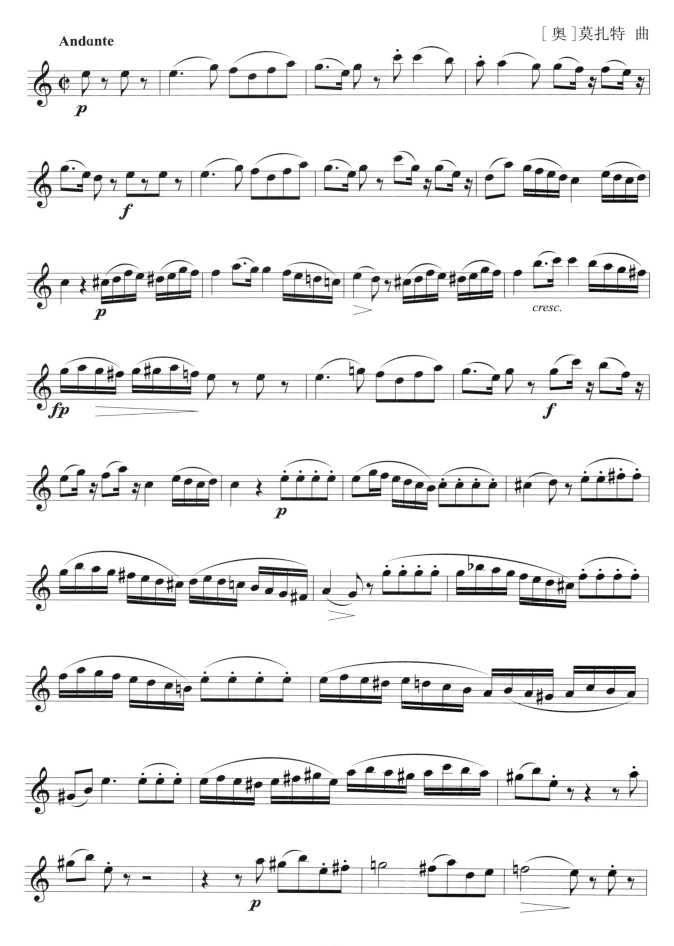

第十三天 | 不同连吐模式的组合

一、练习曲

1. 小连线

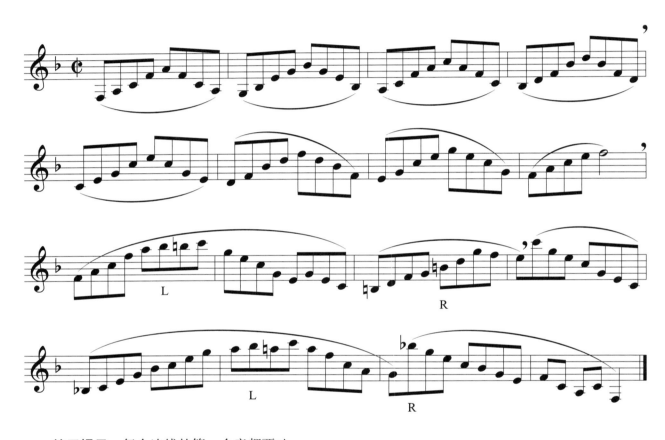

练习提示： 每个连线的第一个音都要吐。

2. 两连两连

Moderato assai

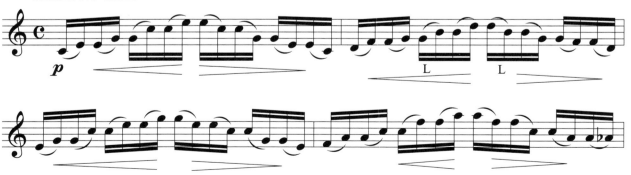

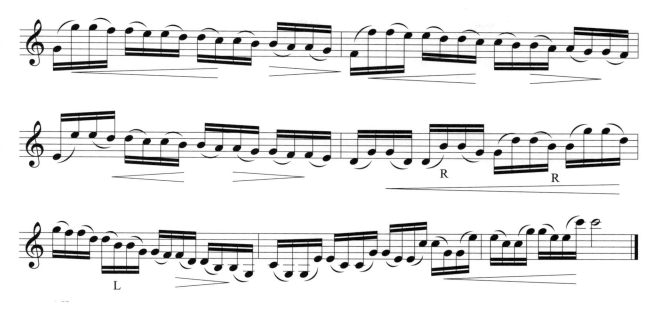

练习提示：演奏连续的连线时，注意连线里的结束音时值尽量吹满。

3. 两吐一连

Allegro con moto

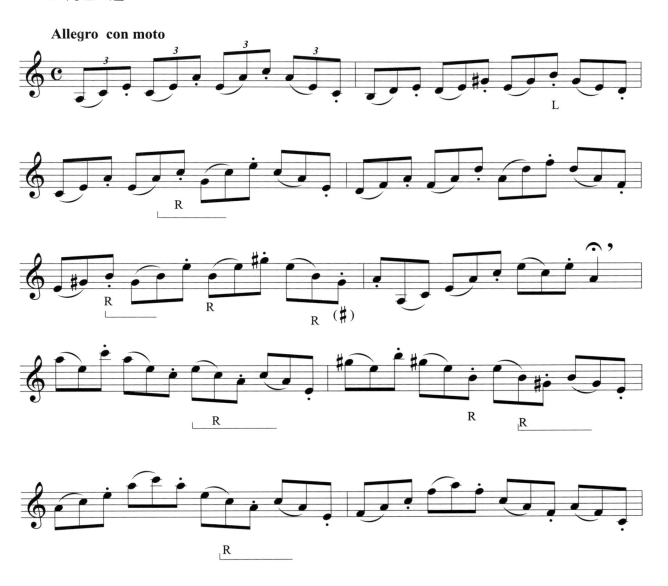

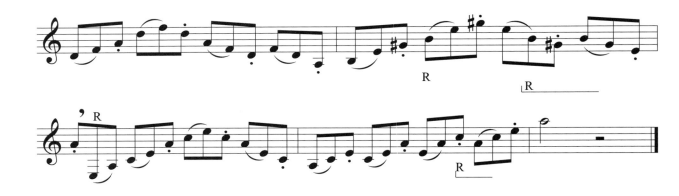

练习提示：演奏小连线加短吐时，小连线里的结束音时值要演奏原音符时值的一半。

4. 一连两吐

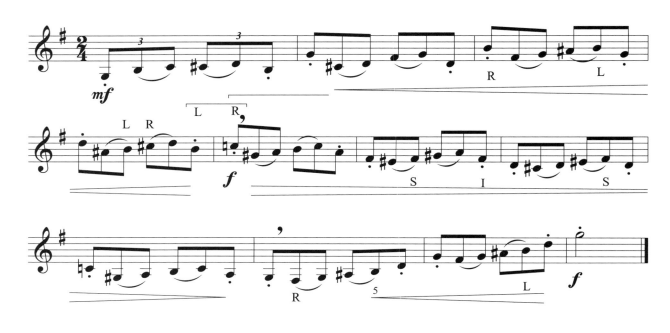

5. 两连两吐

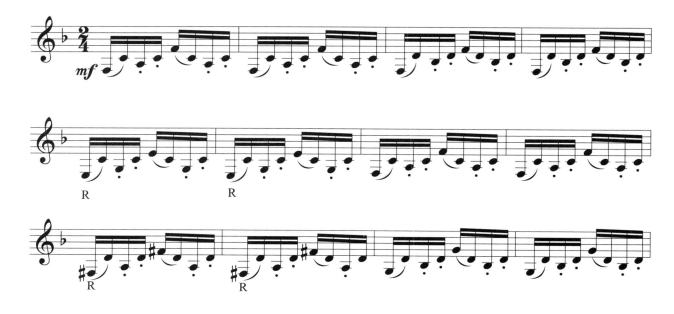

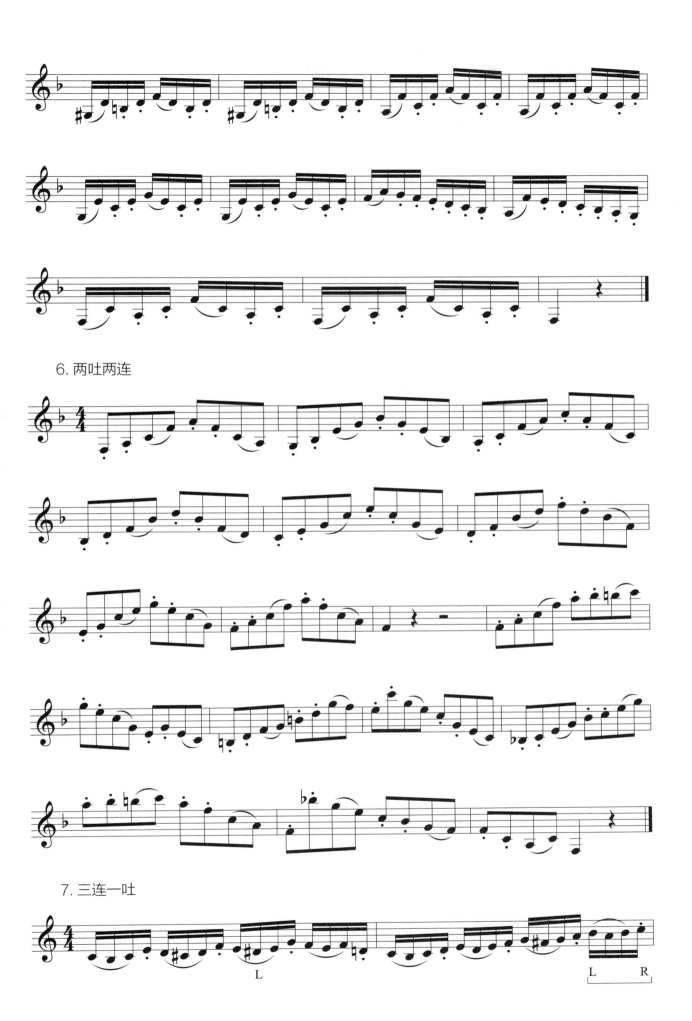

6. 两吐两连

7. 三连一吐

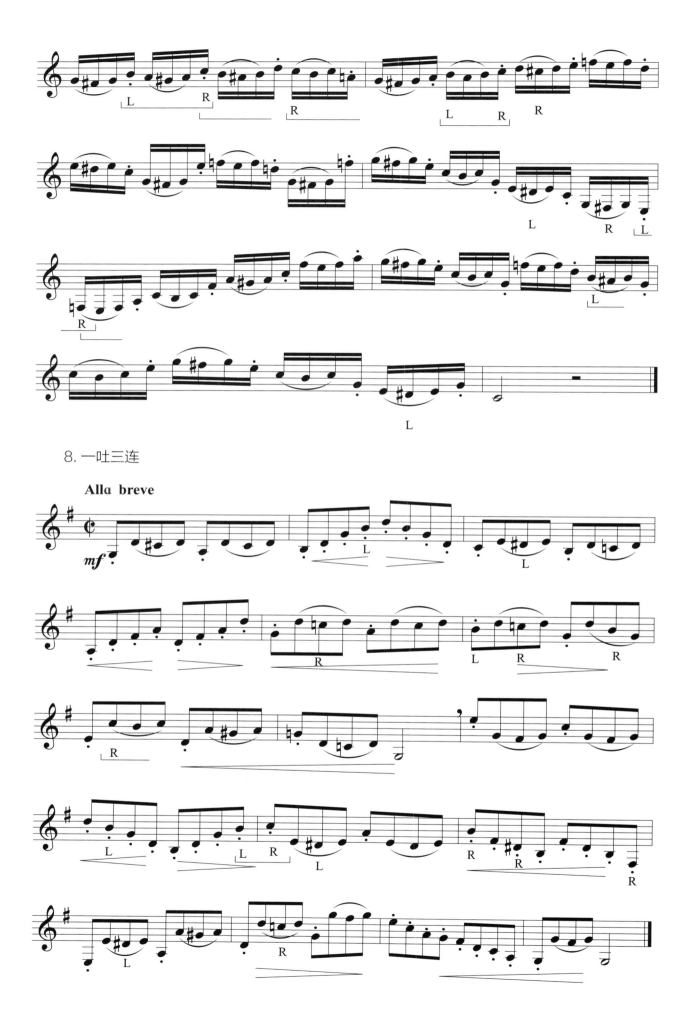

8. 一吐三连

Alla breve

9. 一吐两连一吐

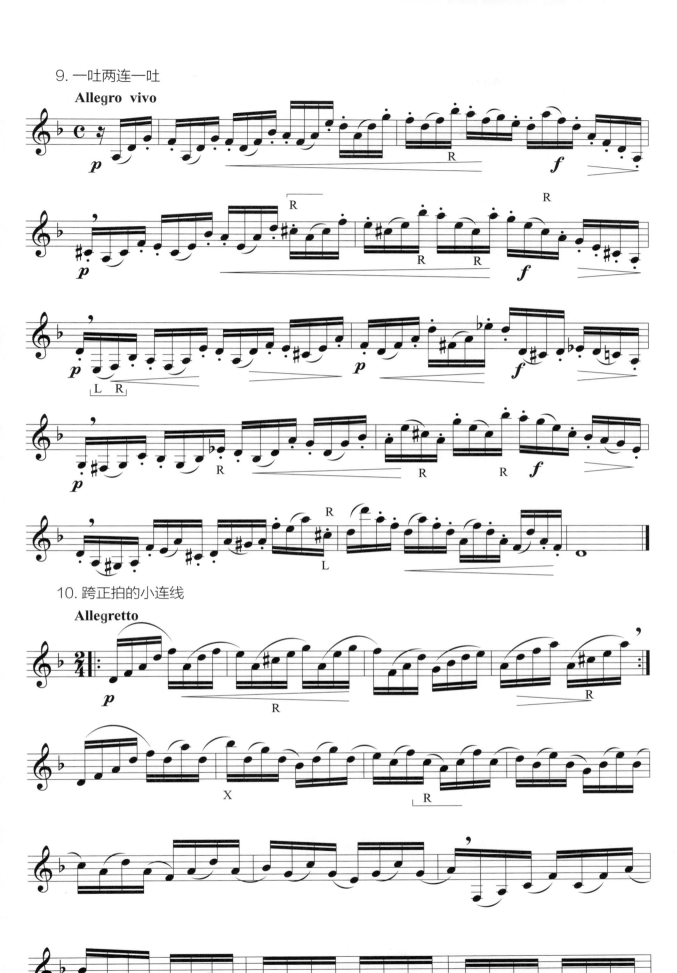

10. 跨正拍的小连线

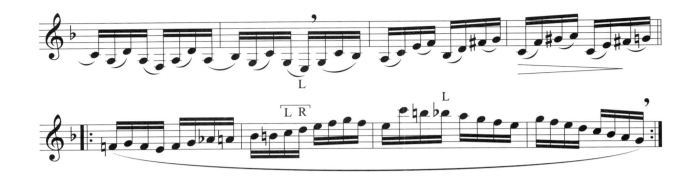

二、乐曲

<h1 style="text-align:center">《第三协奏曲》第三乐章</h1>

回旋曲

<div style="text-align:right">〔捷〕斯塔米兹 曲</div>

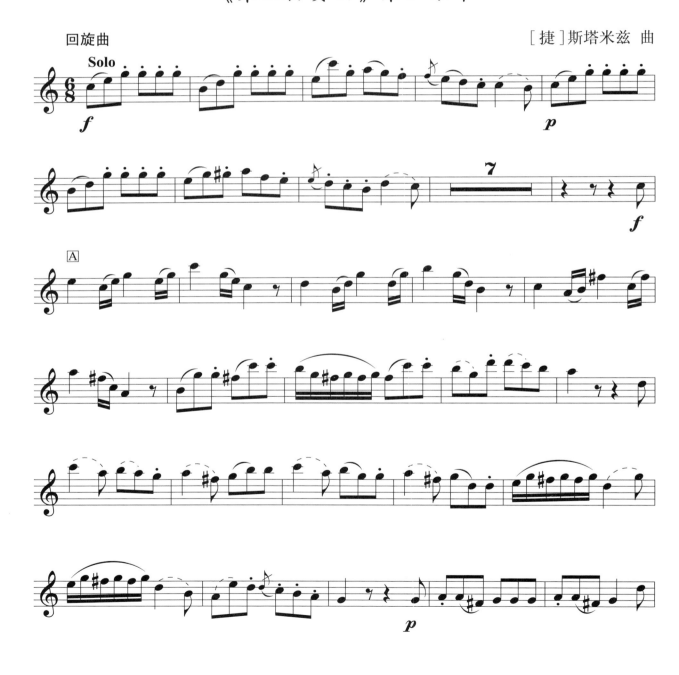

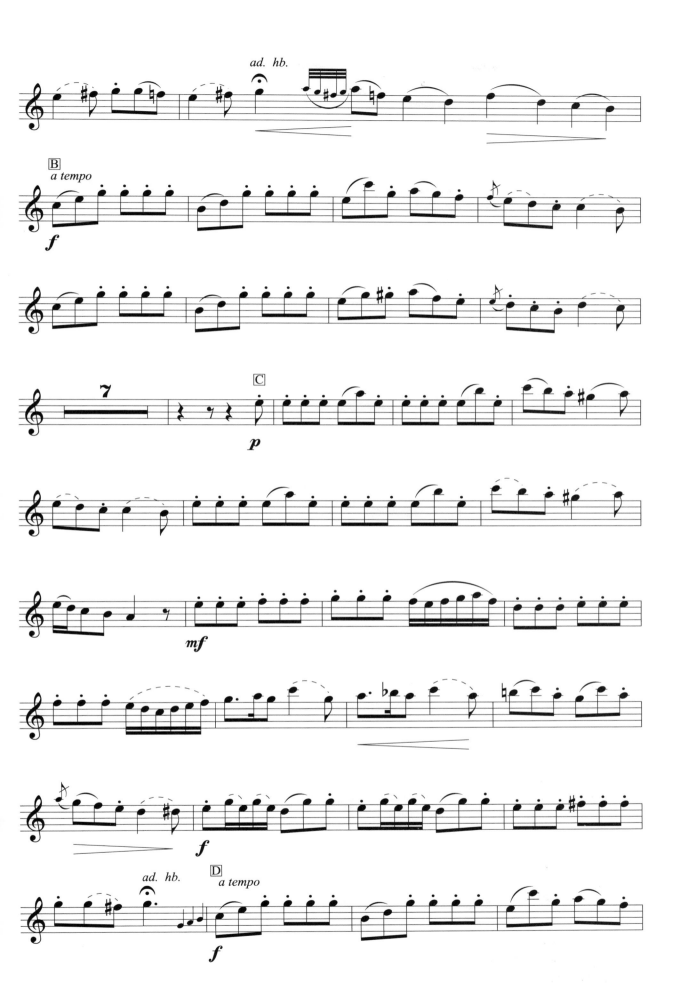

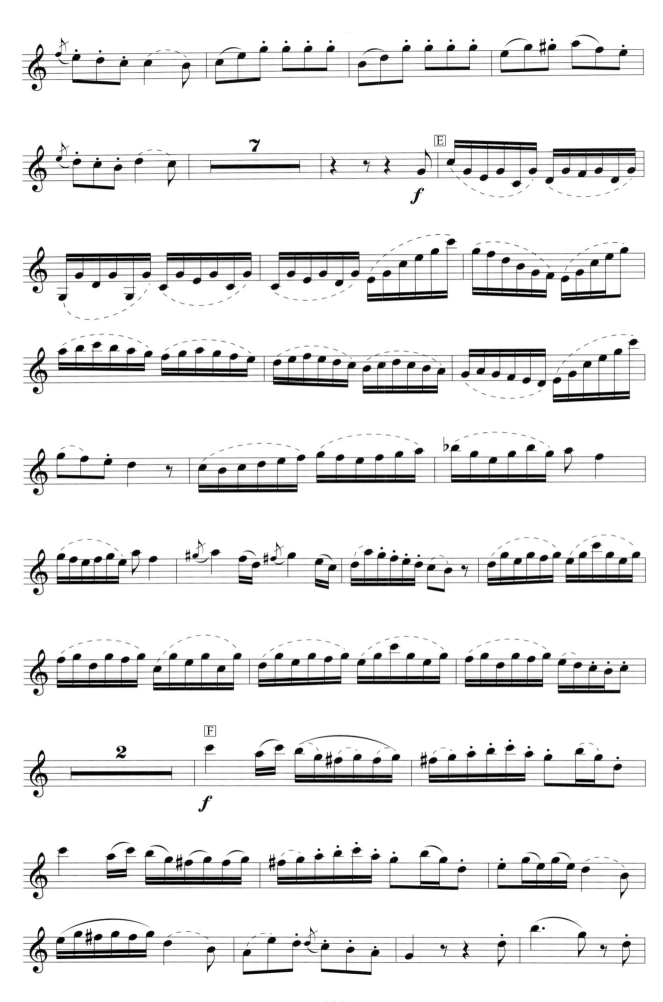

102

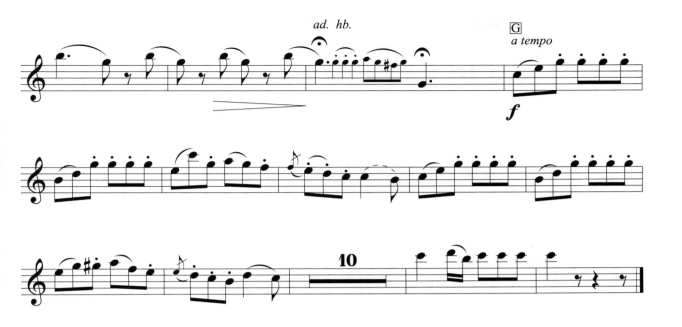

第十四天 | 小指按键替换

演奏单簧管时两只小指都需要管理四个以上的按键，所以在练习的过程中，首先要把音与指法掌握熟练，然后才能进行合理的运用。（具体指法参考第四天和第七天）

一、左右手小指替换

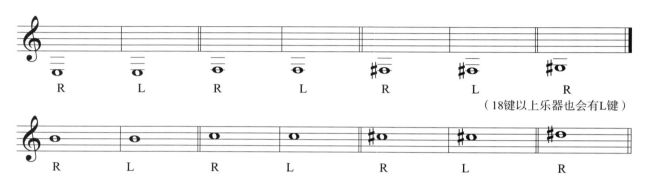

（18键以上乐器也会有L键）

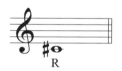

由于17键单簧管（初学）左手没有低音G（高音D）的键子，导致在遇到一些乐曲时会出现需要连续使用同一只小指的问题，这样会产生中间有滑键或者带音的情况出现，所以我们在演奏要注意尽量不使用同一只小指连续按键，需要找到到合适的方法，使用两边手指的按键做替换。

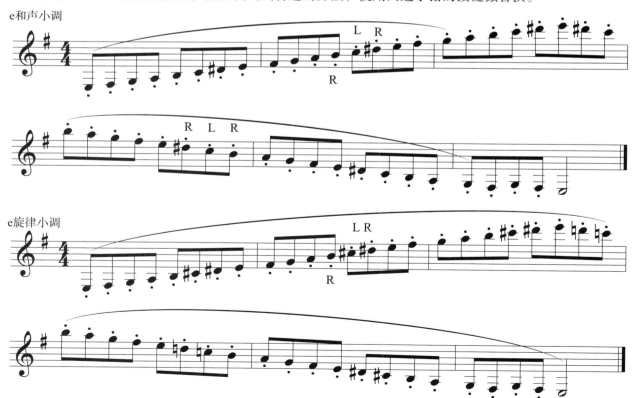

上例谱 e 和声小调和旋律小调中，#D 只有右手一个按键，所以前面的音必须使用左手。即使是 18 键乐器，左手也有 #D 键时，也要保证使用左右小指交替连接，而不是依靠滑键完成。

二、一个音上的左右手小指替换

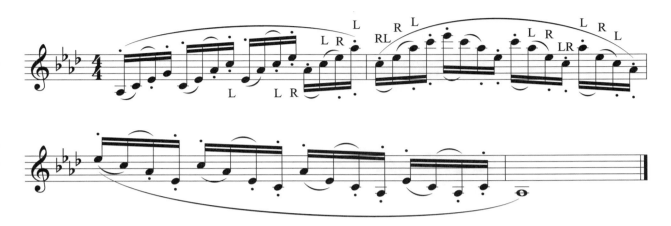

当练习曲中出现高音 #G（♭A）时，如果后面有小指连接动作，有时需要在同一个音上完成左右两只小指的替换动作，来保证音乐的连贯性。

三、练习曲

1. a 小调

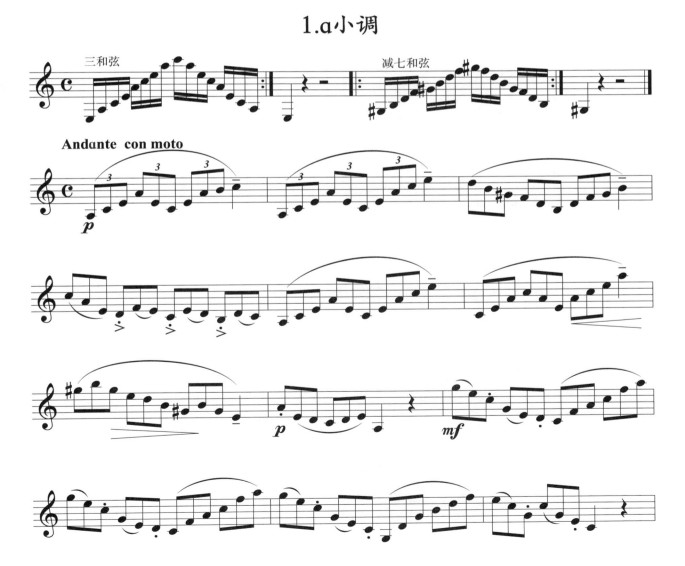

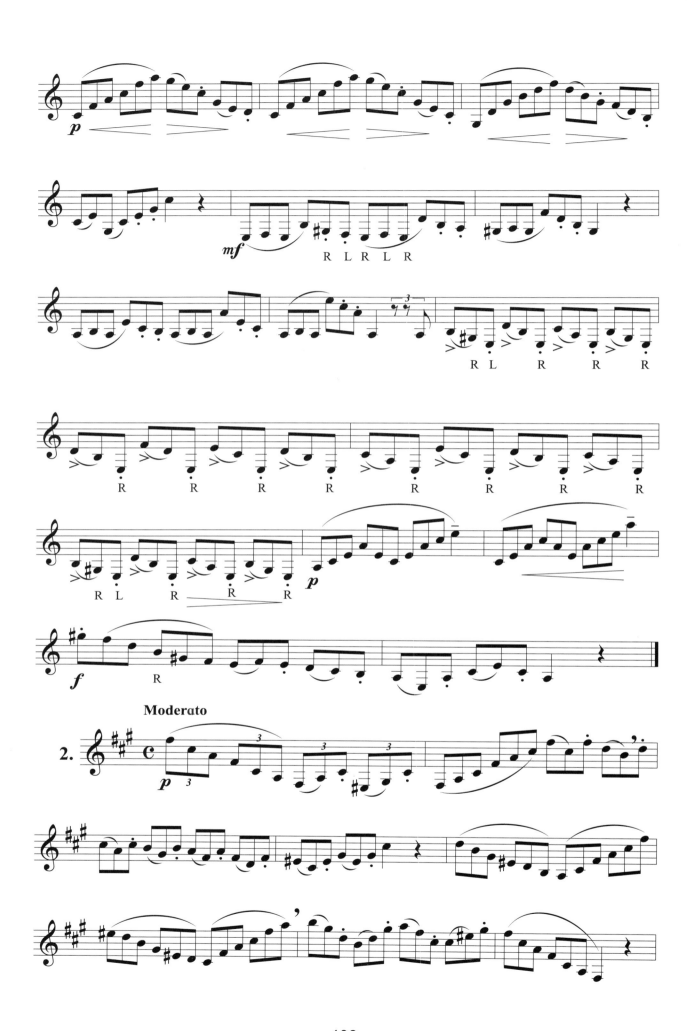

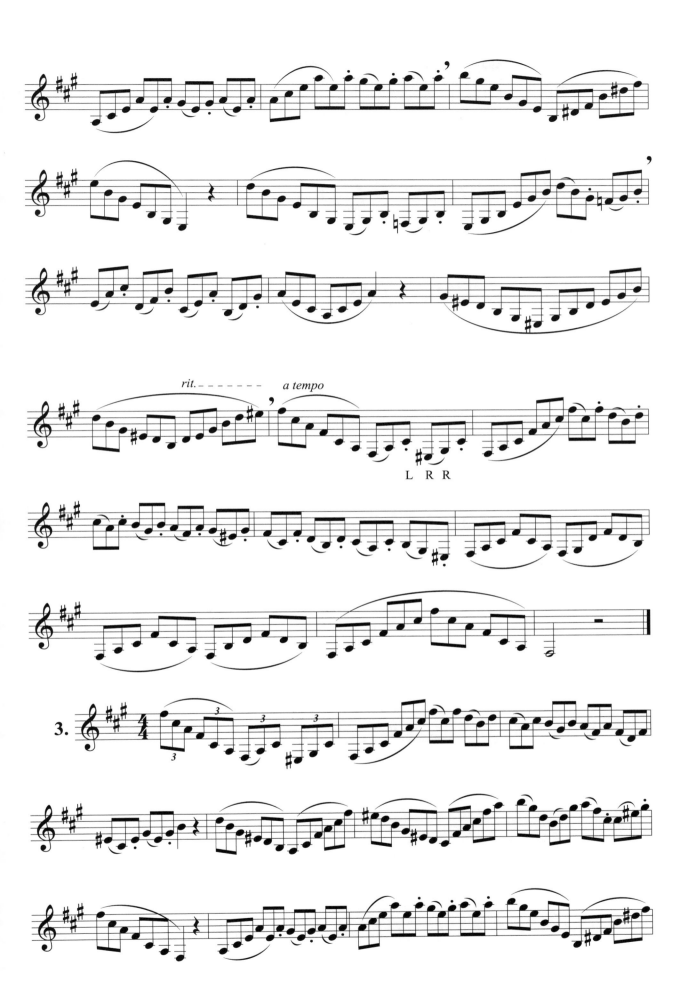

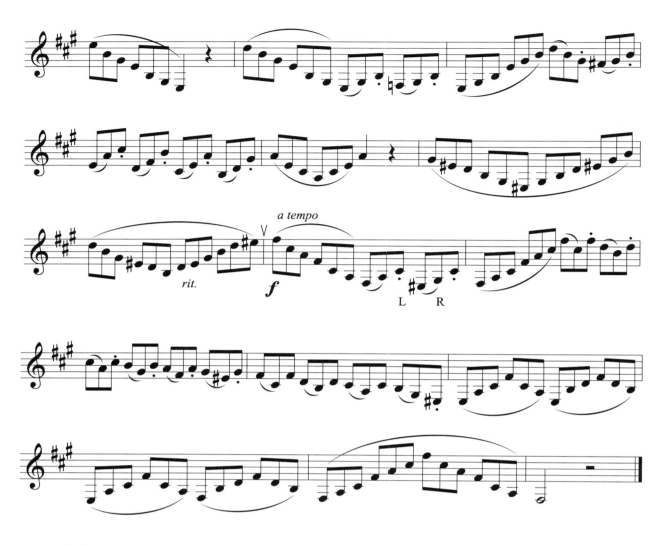

四、乐曲

1.刈人之歌

［德］舒曼 曲

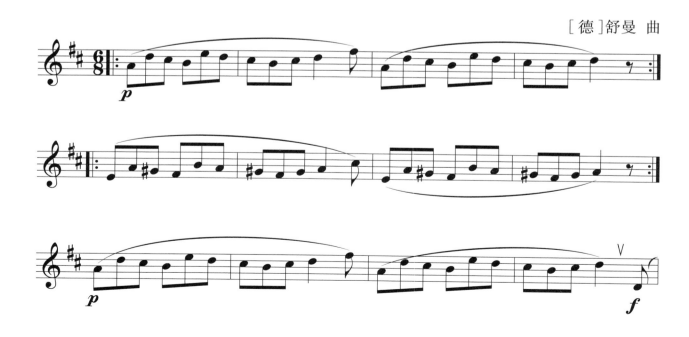

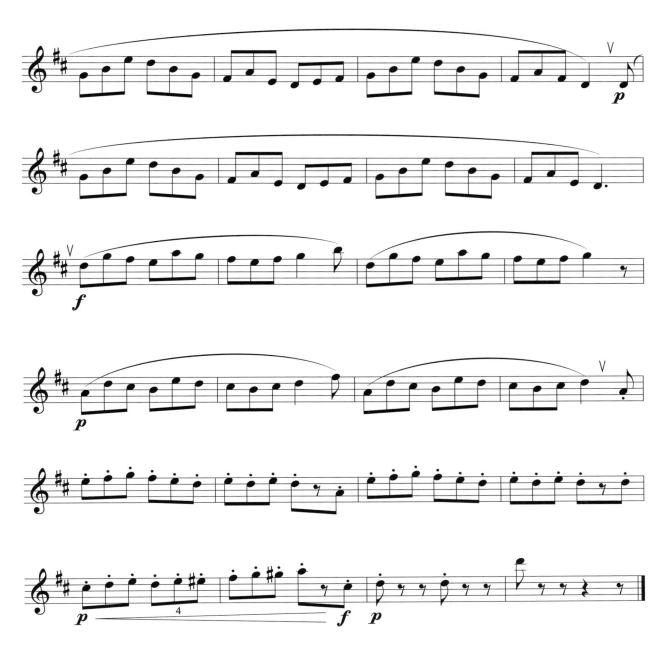

2.小夜曲

［奥］舒伯特　曲

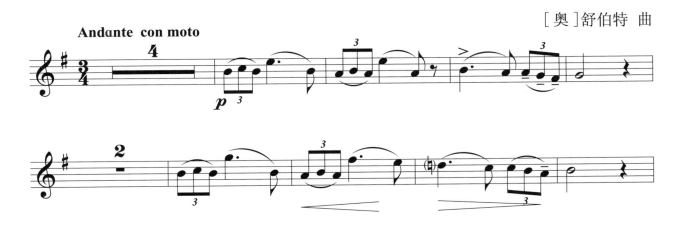

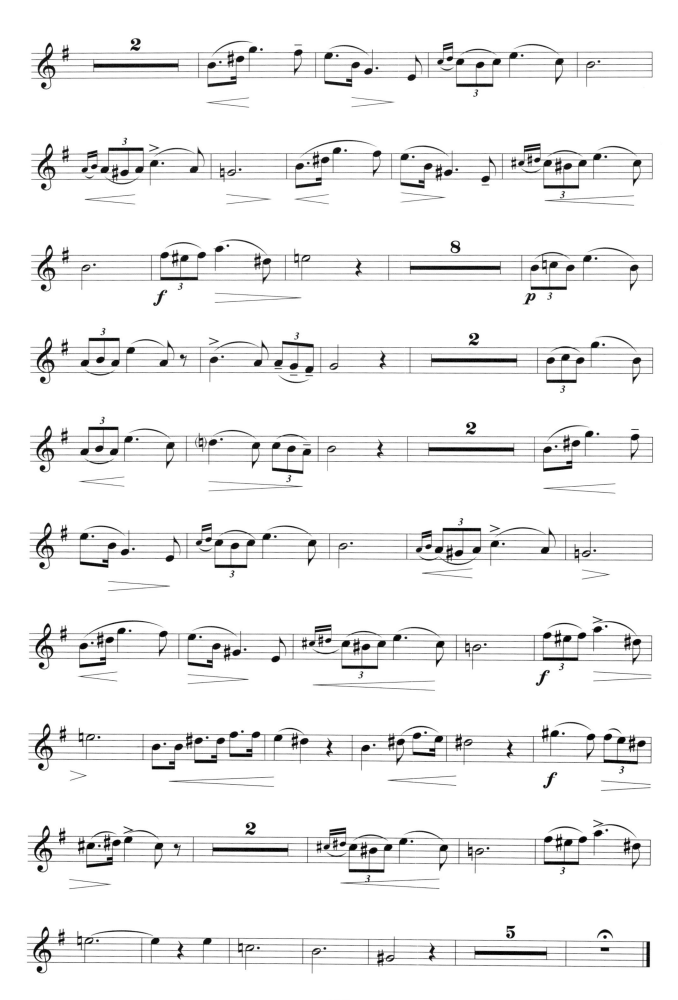

第十五天 | 综合练习

一、练习曲

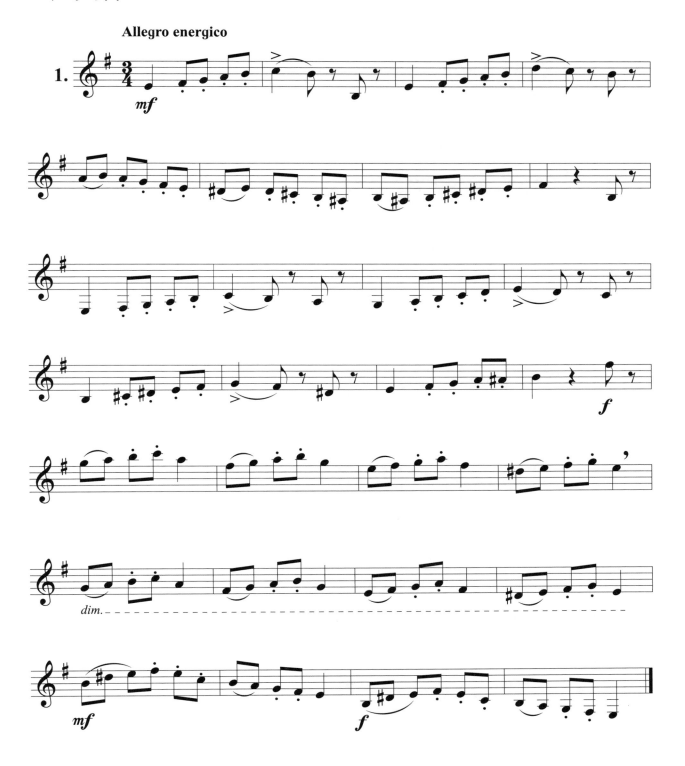

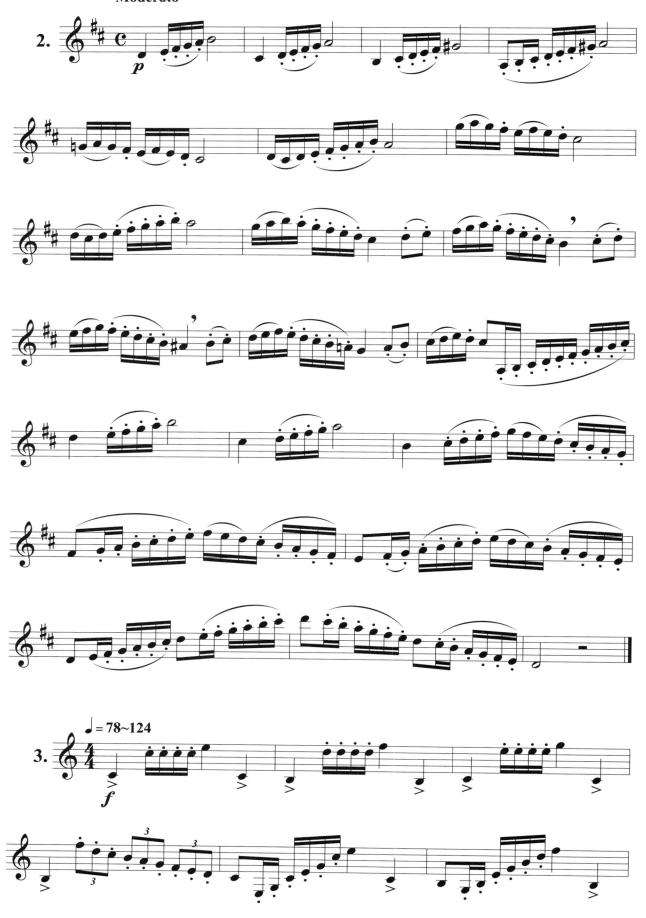

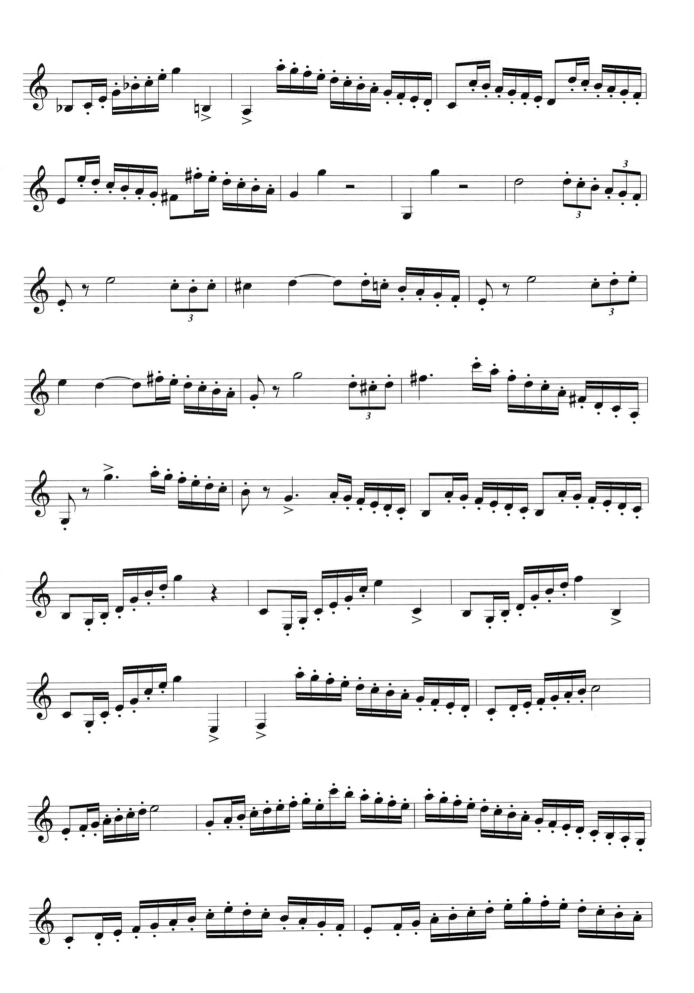

Tempo commodo

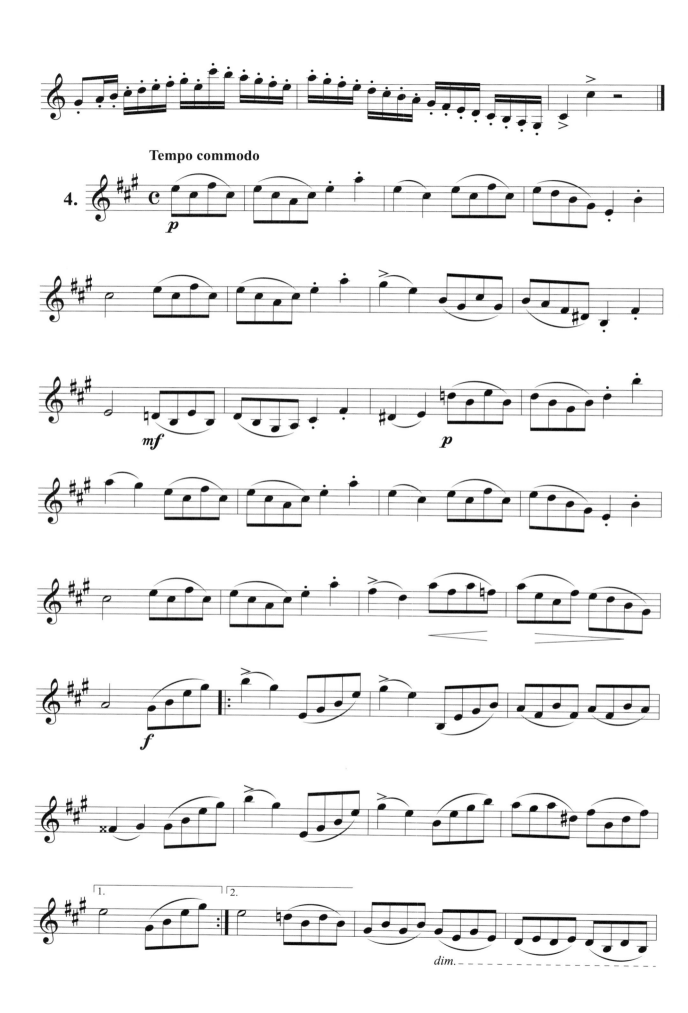

114

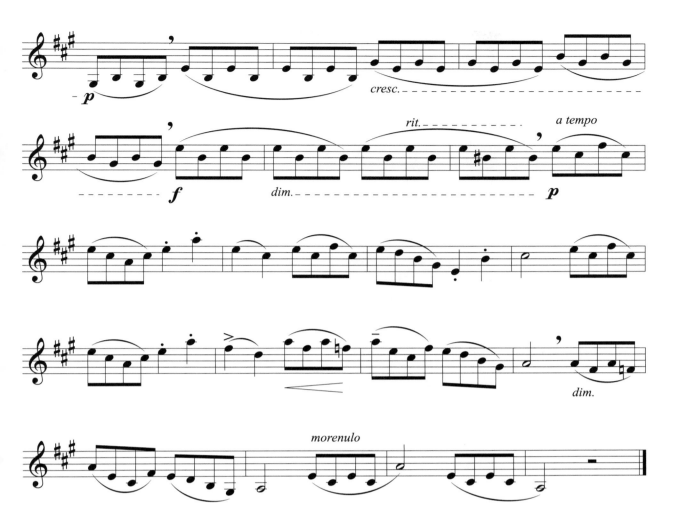

二、乐曲

1.加沃特

[法]戈塞克 曲

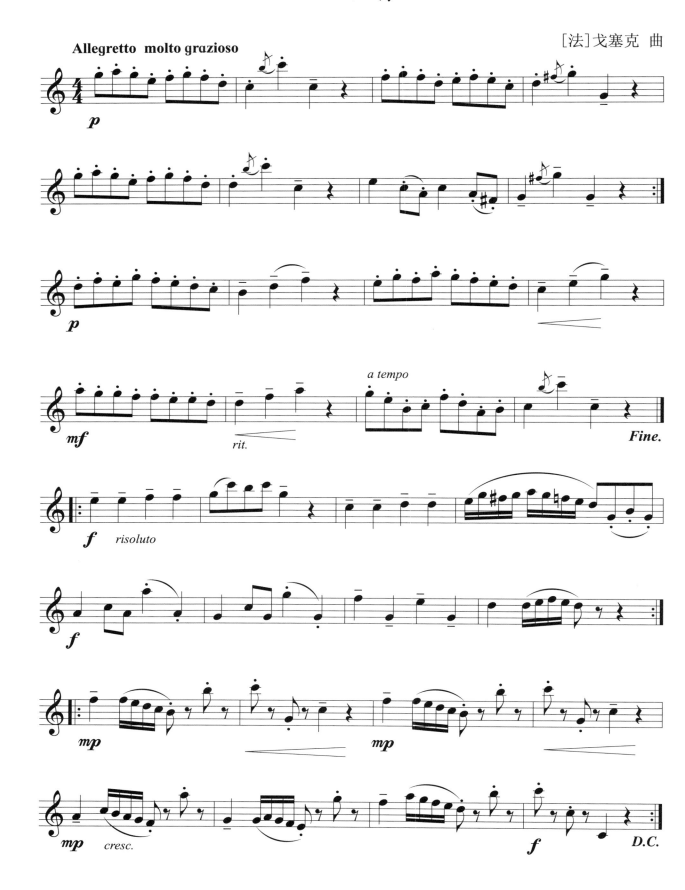

116

2.小奏鸣曲

[德]韦伯 曲

Moderato

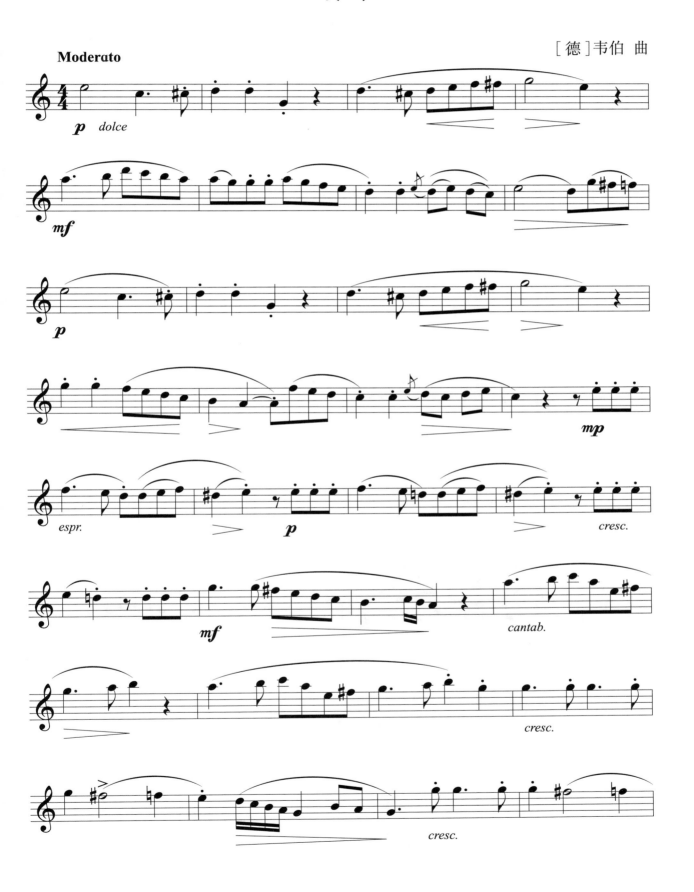

117

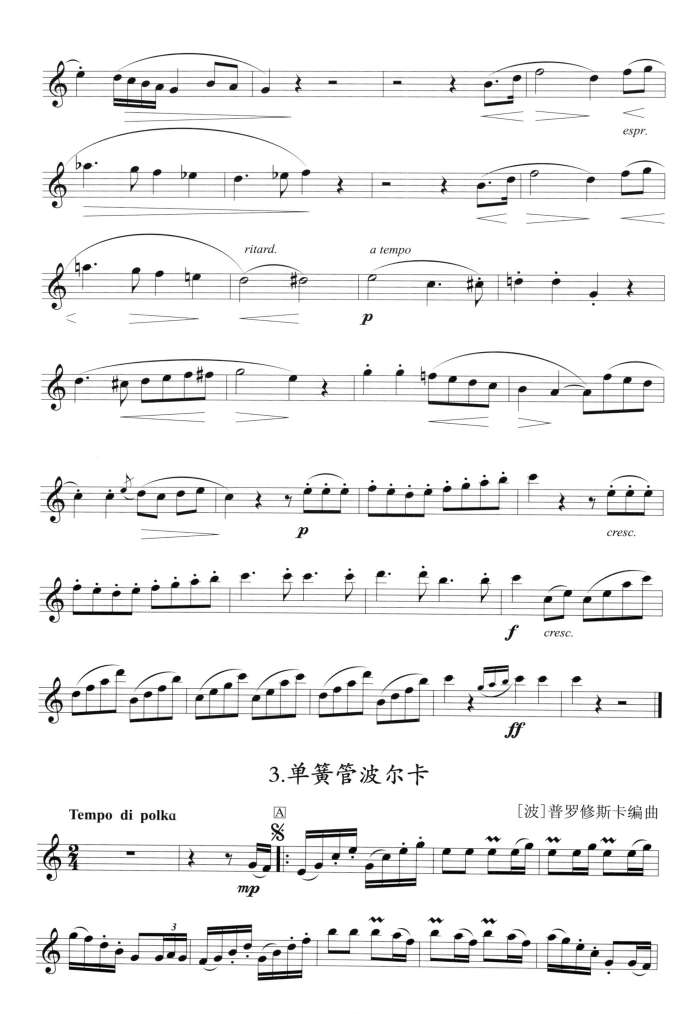

3.单簧管波尔卡

[波]普罗修斯卡编曲

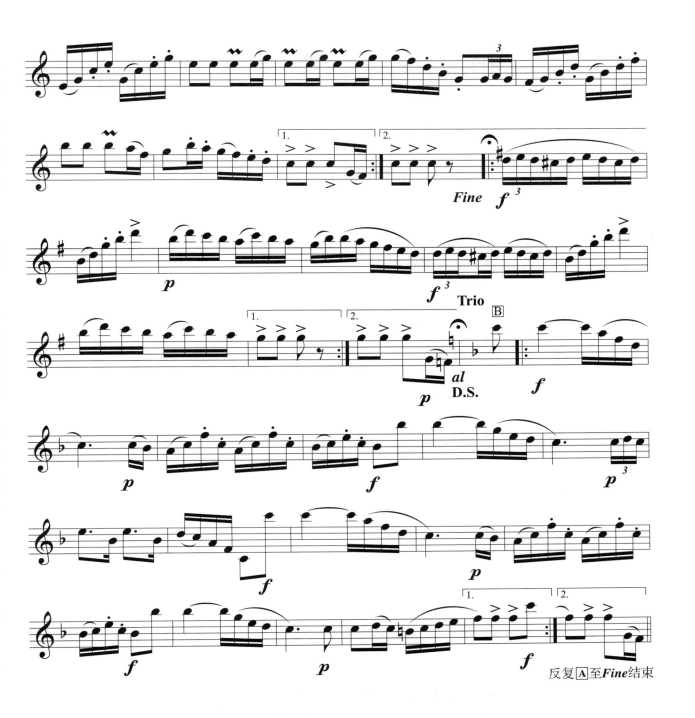

第十六天 | 超高音指法

一、指法

　　超高音的指法没有特定的规律，由于音准不稳定，指法相对绕手，所以为了在演奏过程中可以有更好的动作与声音连接，每一个音都会有一些不同的指法，更多指法请参考附录。

　　1. 超高音 #C

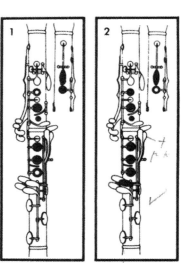

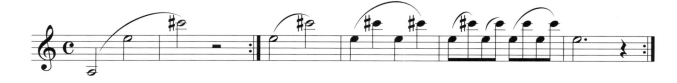

　　2. 超高音 D

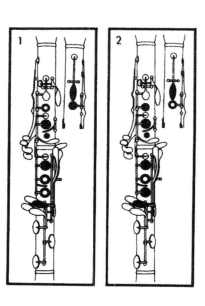

3. 超高音 #D

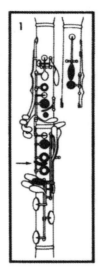
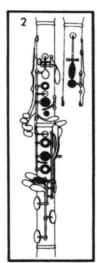

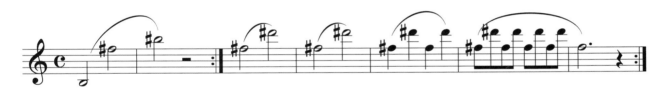

4. 超高音 E

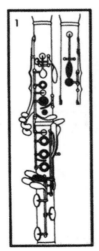
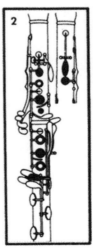
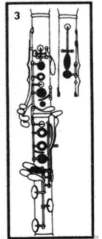

5. 超高音 F

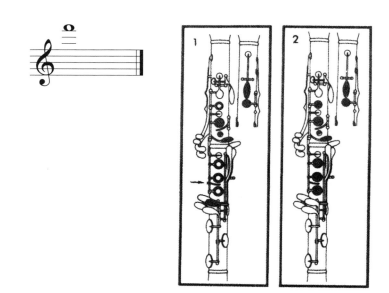

6. 超高音 #F

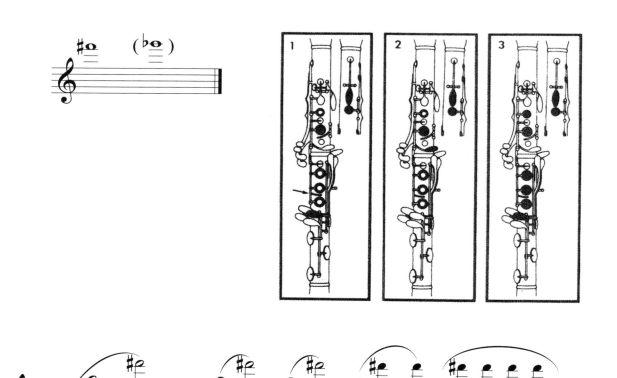

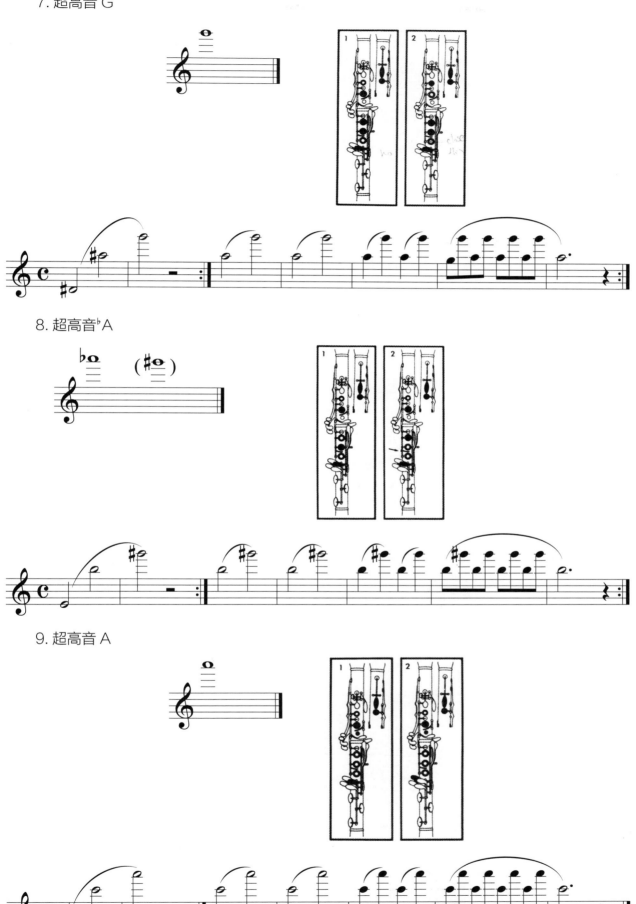

7. 超高音 G

8. 超高音 ♭A

9. 超高音 A

123

二、练习曲

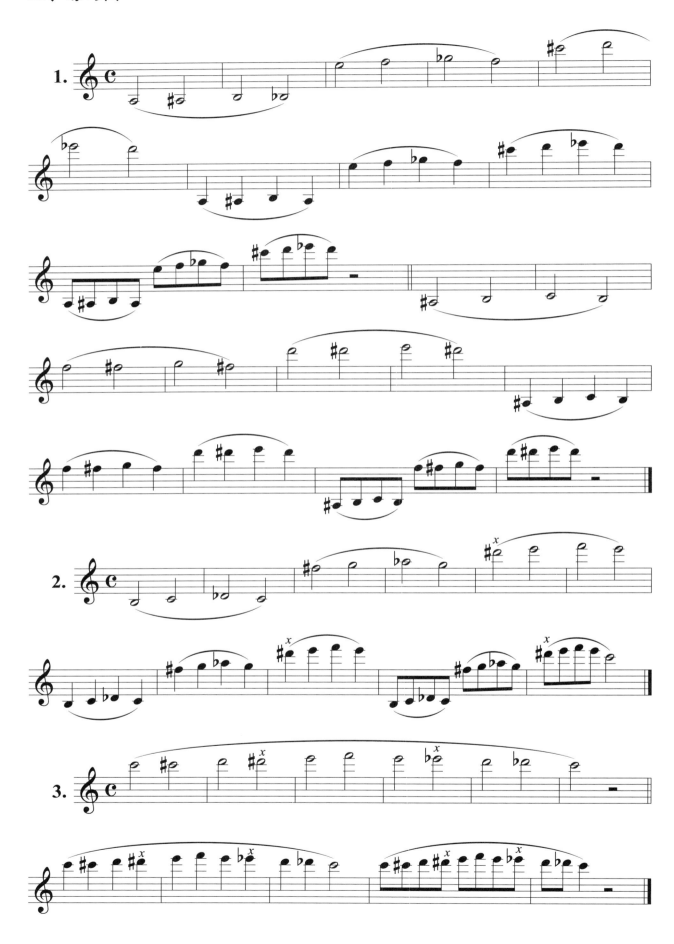

三、乐曲

斯塔米茨第五协奏曲

I

[捷] 斯塔米茨 曲

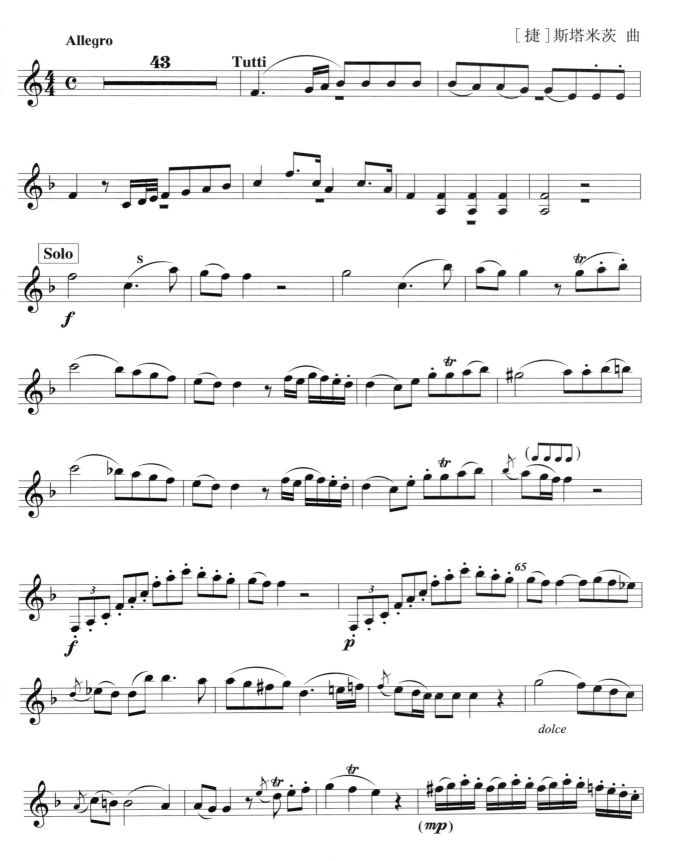

125

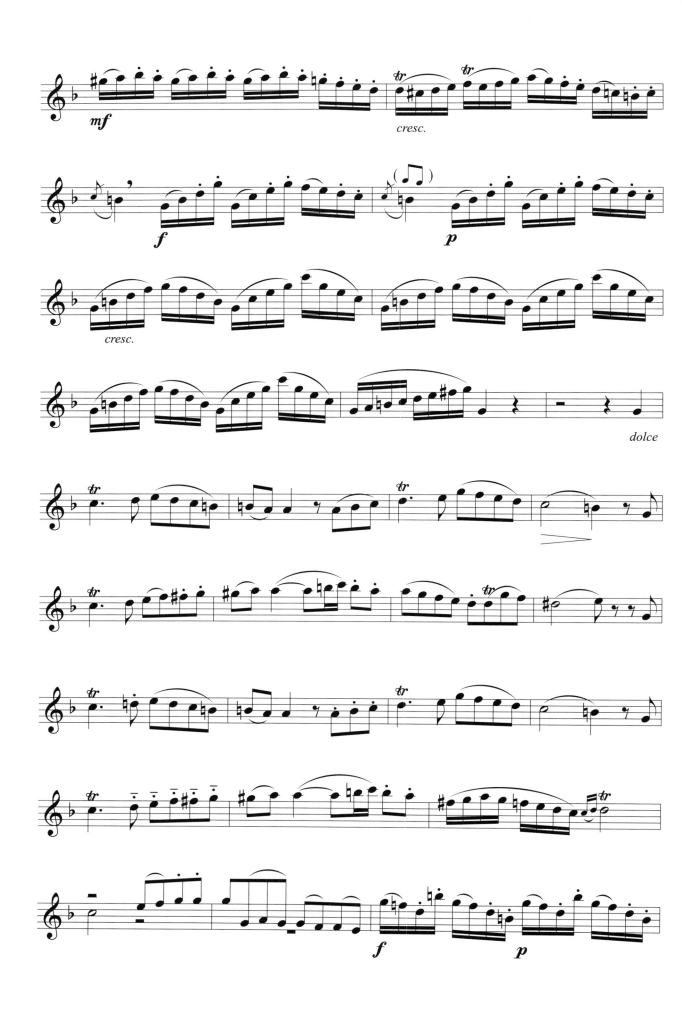

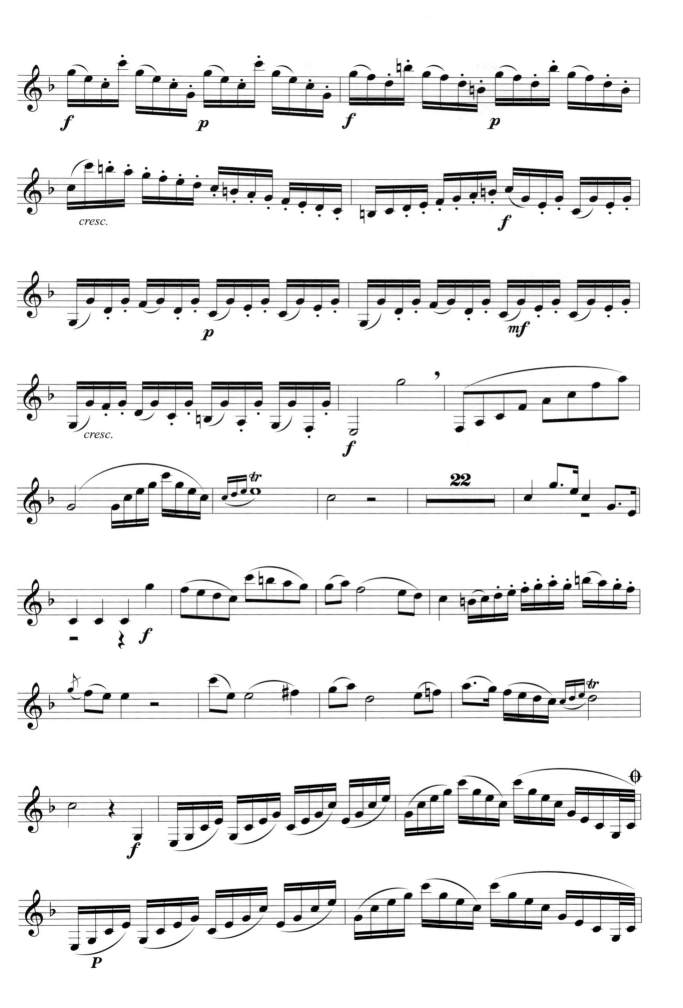

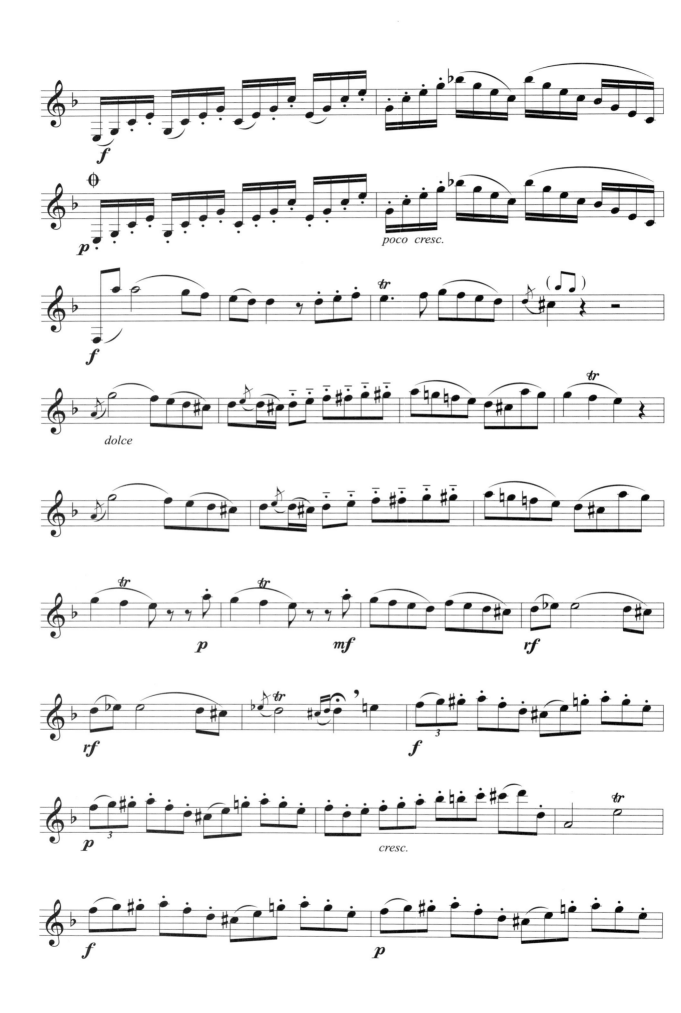

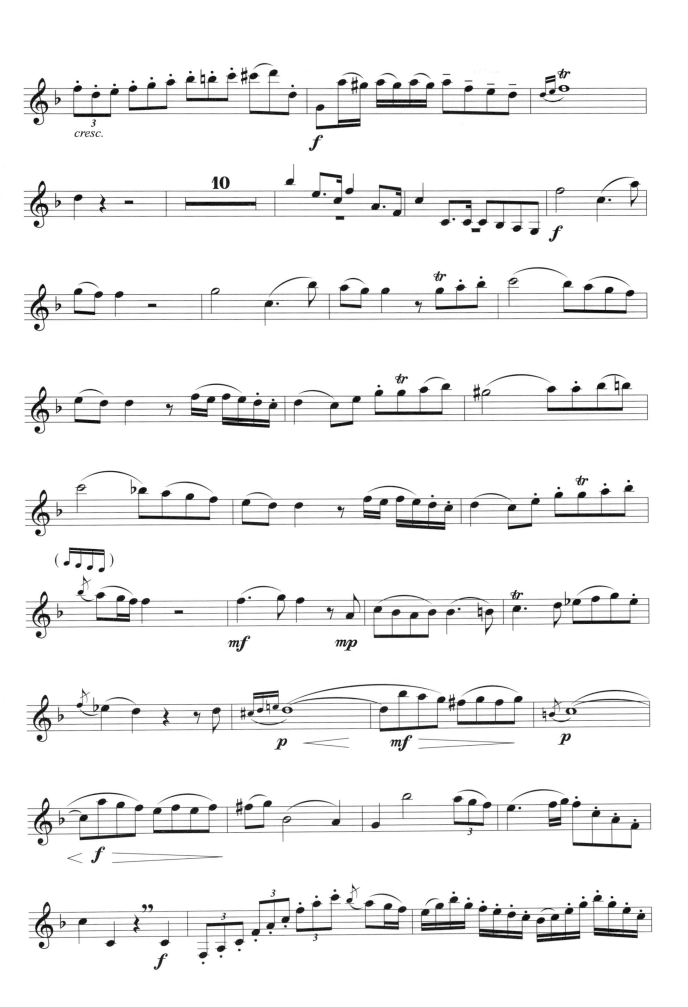

129

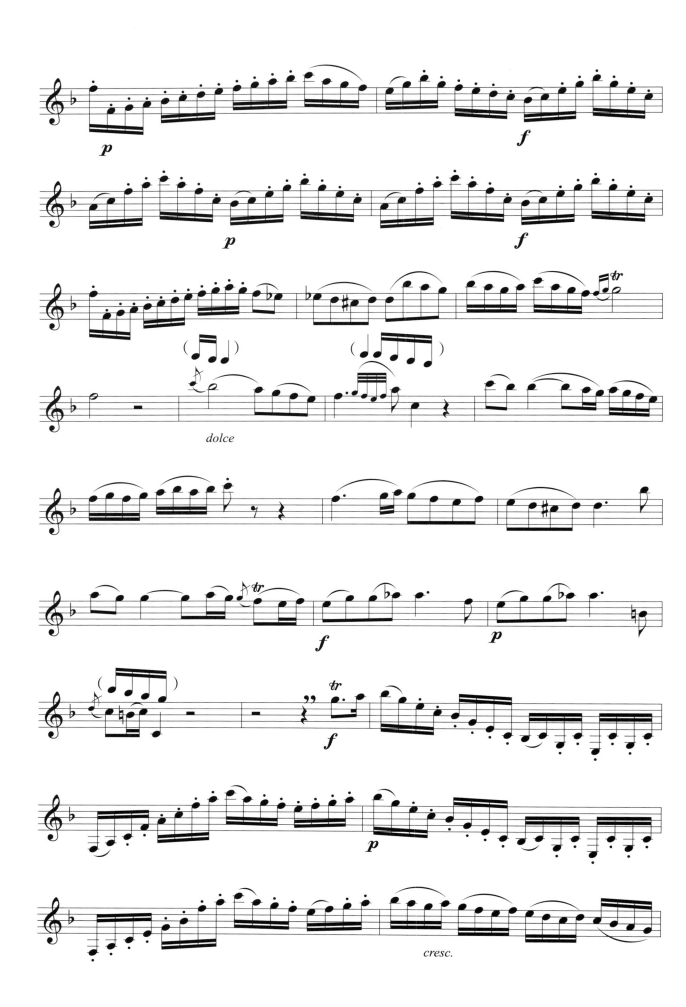

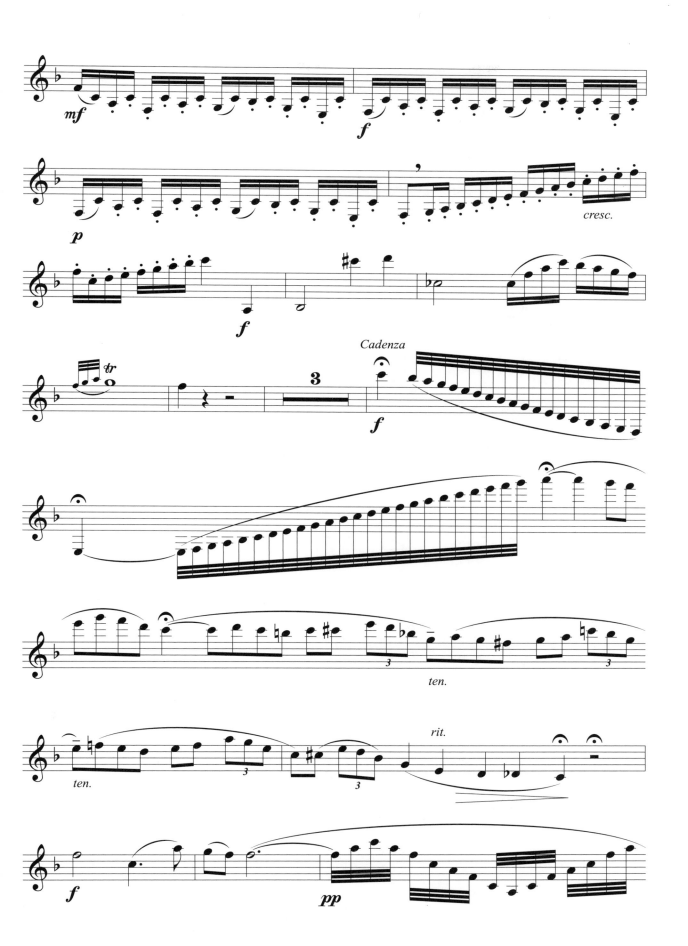

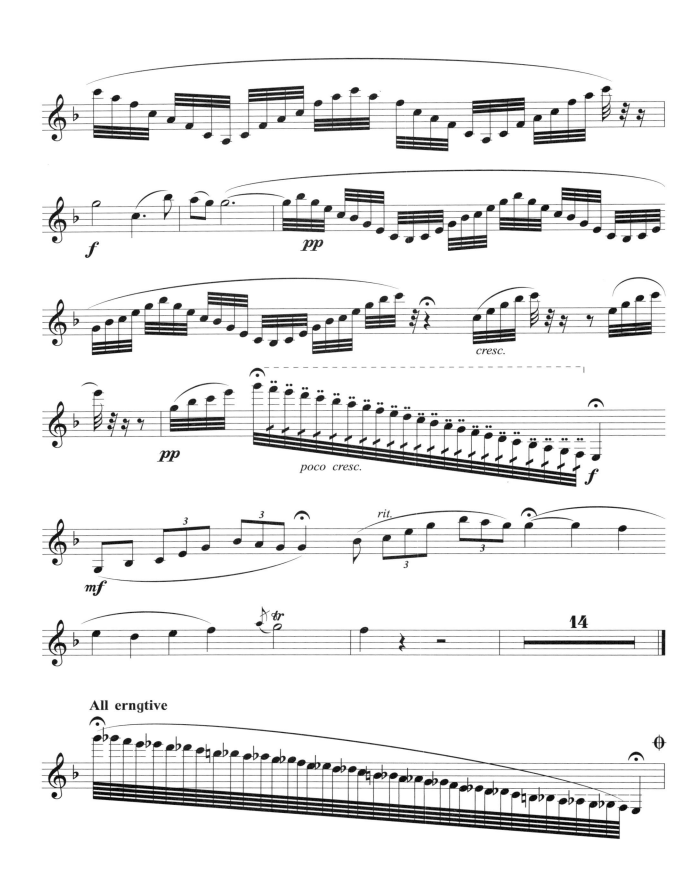

Siciliano

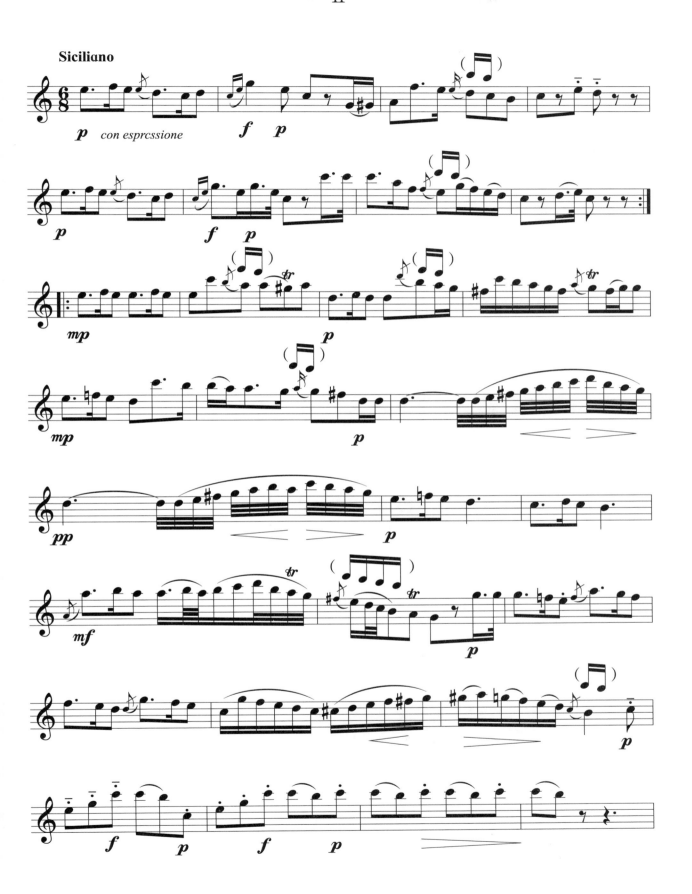

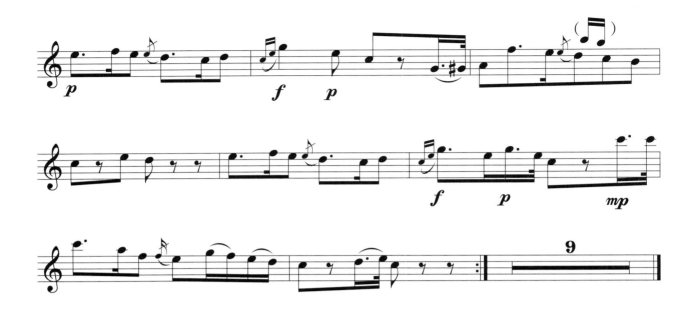

III

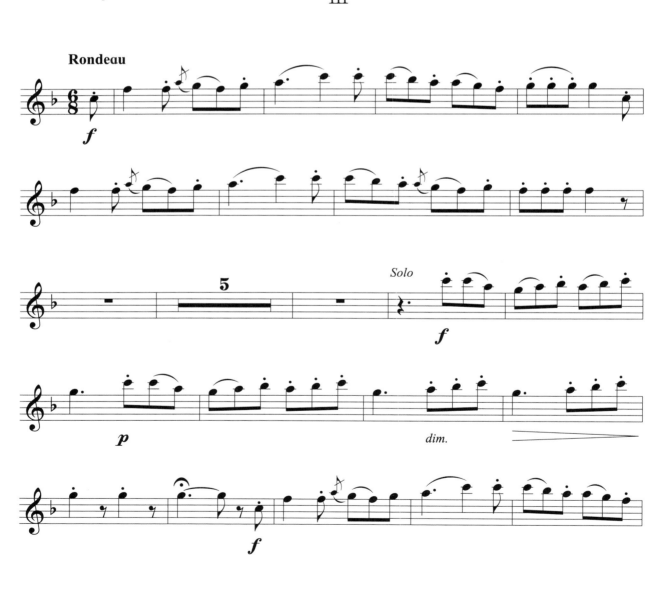

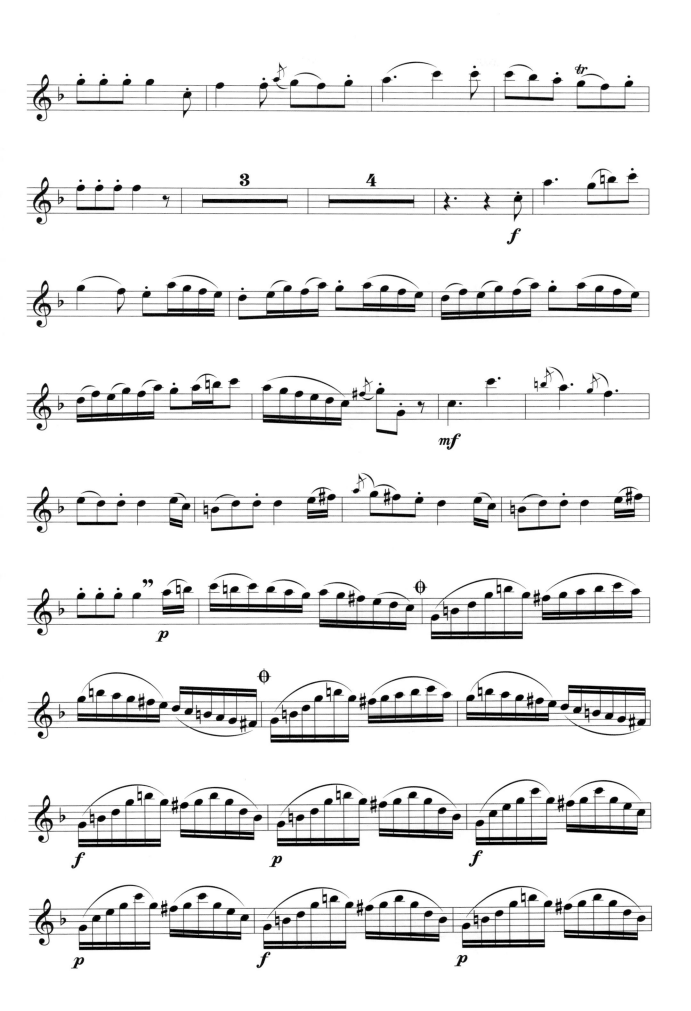

135

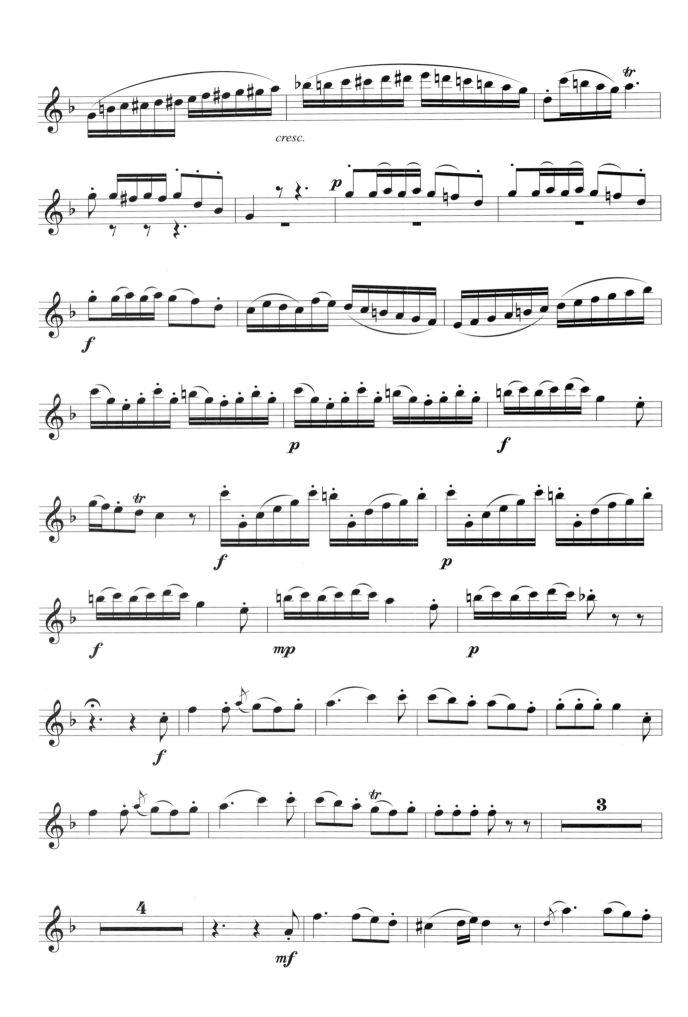

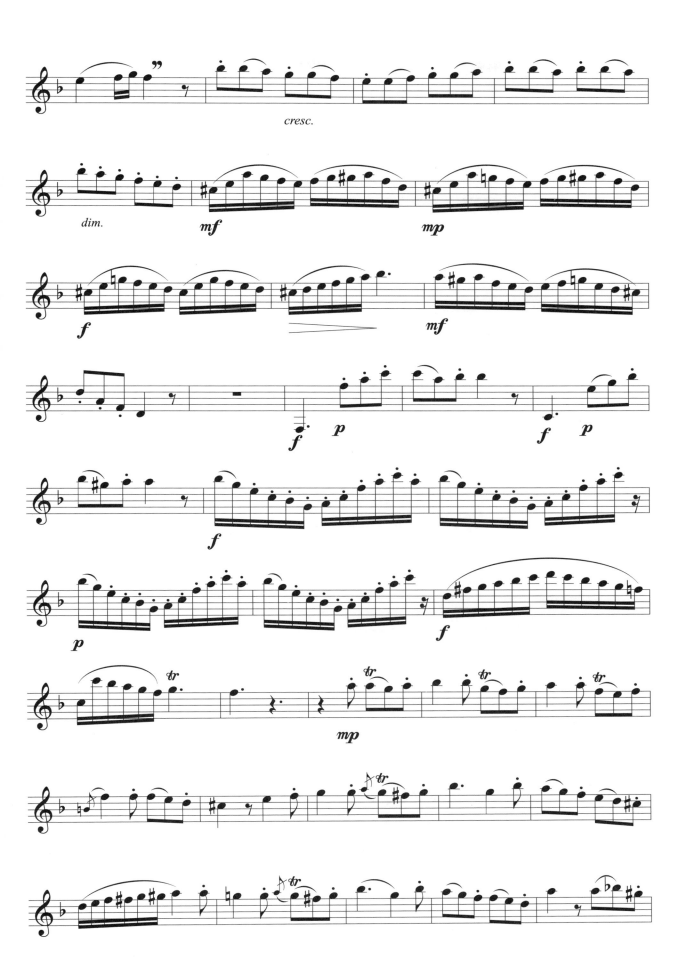

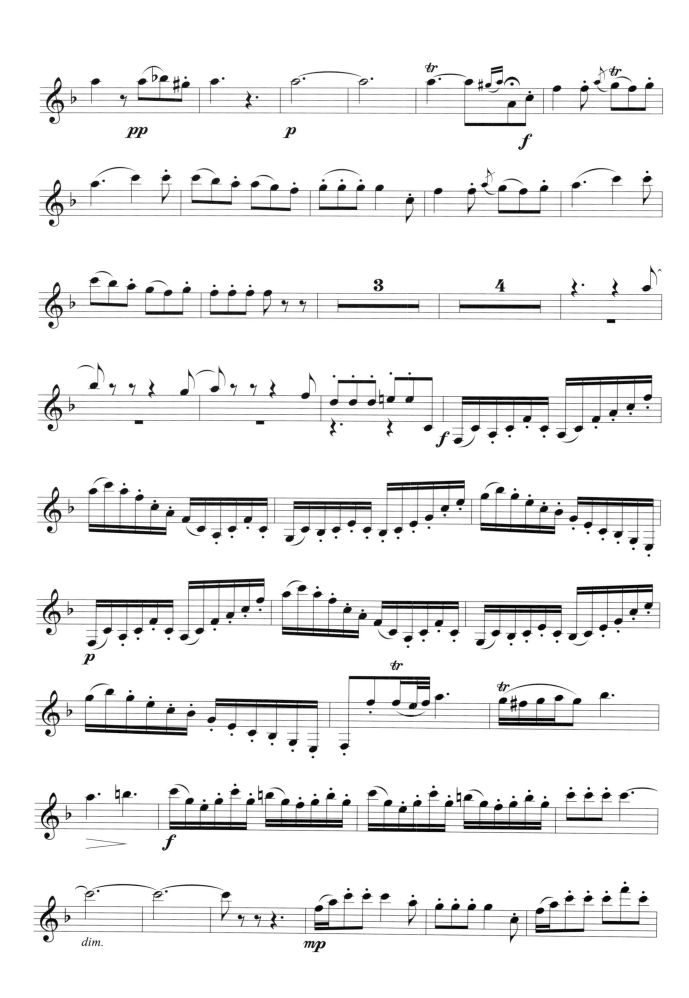

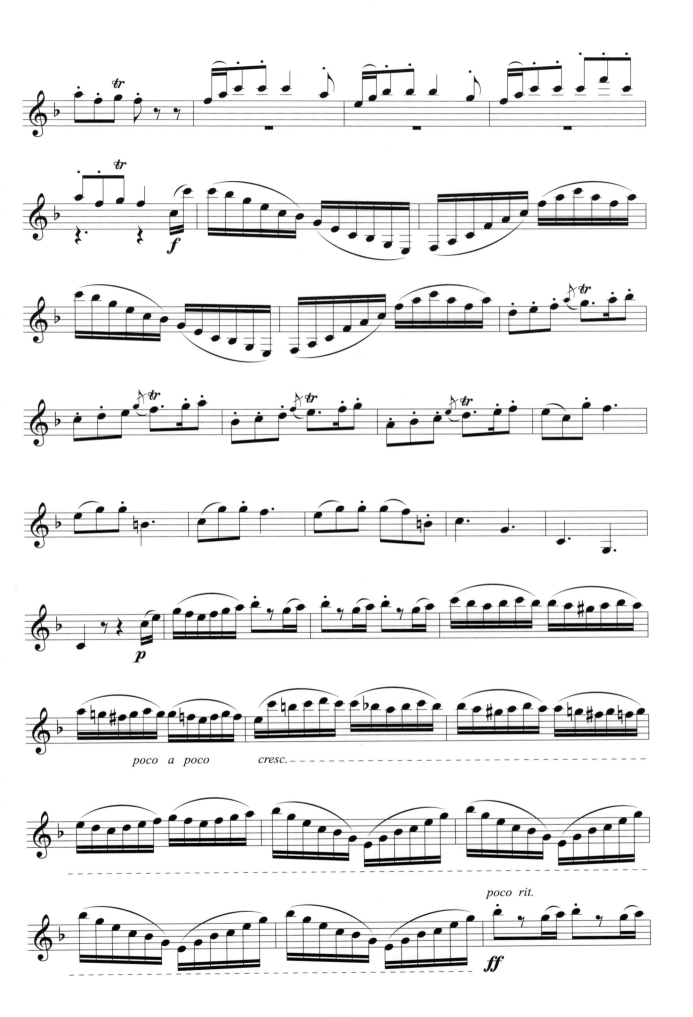

139

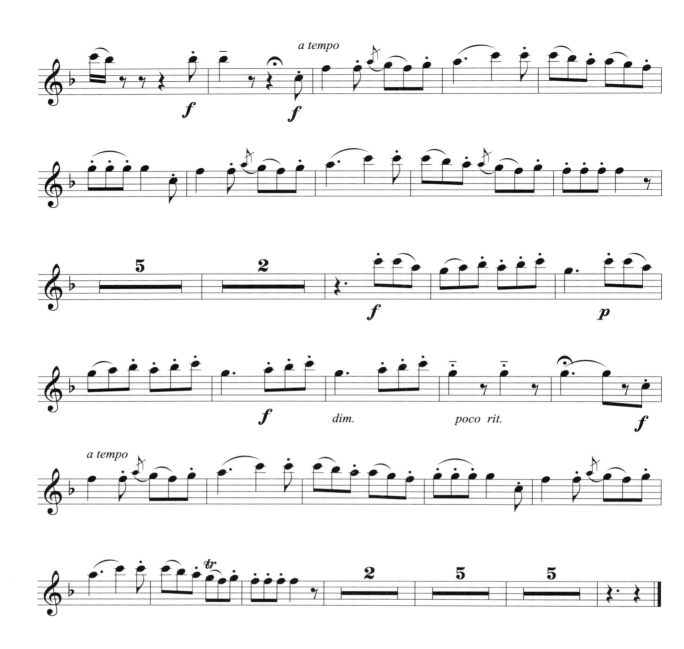

第十七天 | 音阶、琶音与音程练习

音阶是技术练习的基本功，好比数学的公式，多么困难的乐曲或者练习曲都万变不离其宗。下面以 C 大调音阶为例，其他各种调式都可以按照以下的模式和组合进行练习。

一、音阶与琶音练习

1. 音阶练习

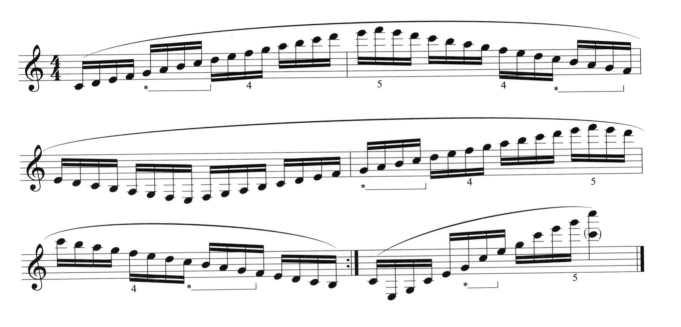

2. 琶音练习

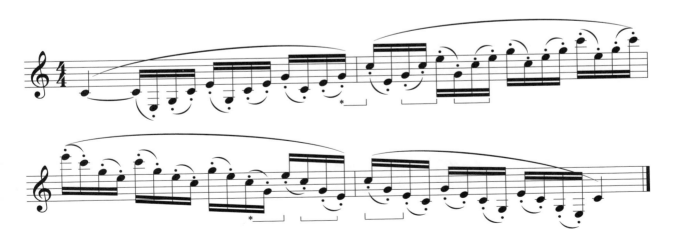

3. 音阶模进练习

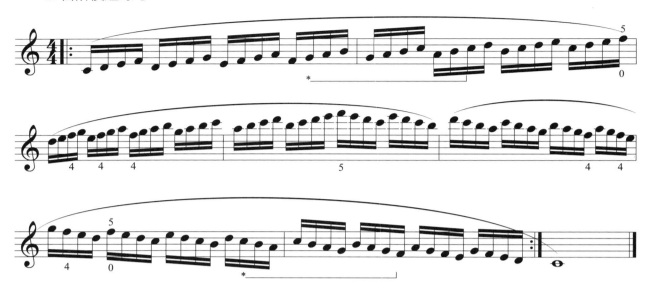

二、音程练习

1. 二度练习

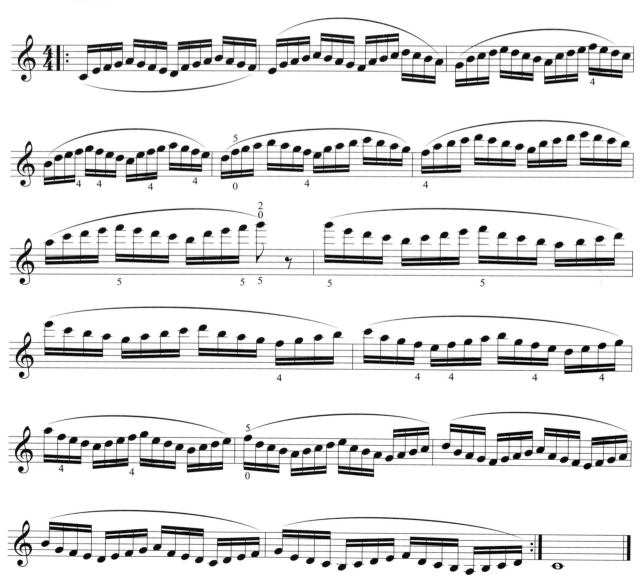

2. 属七和弦分解练习

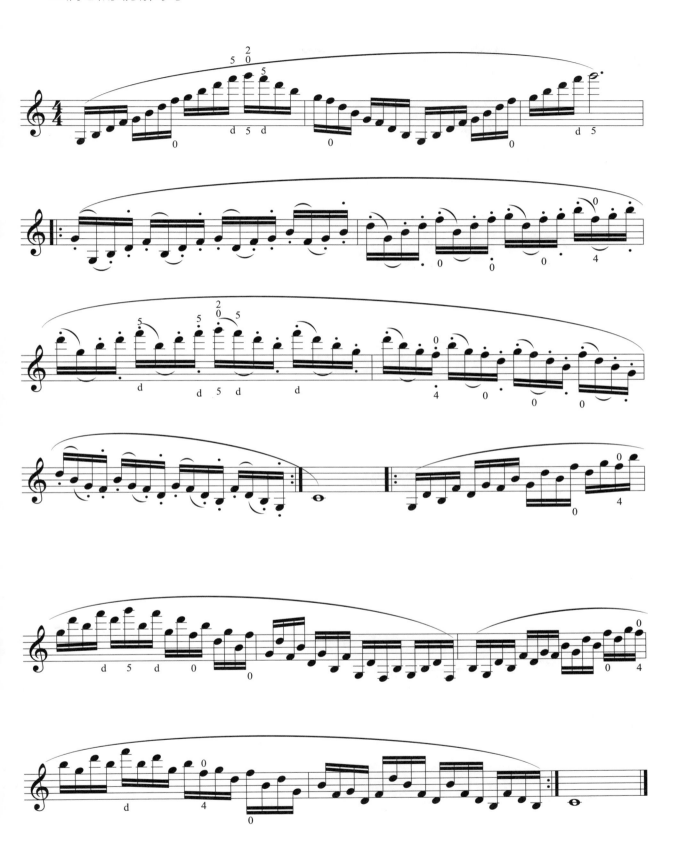

3. 三度练习

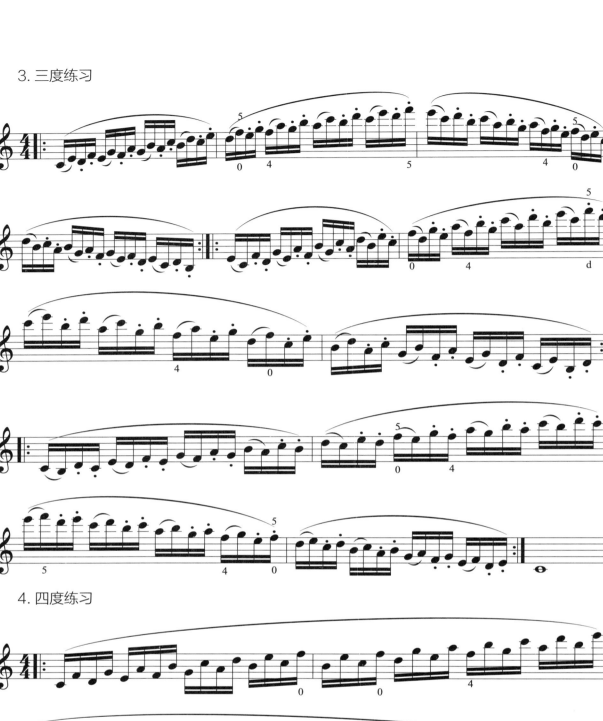

4. 四度练习

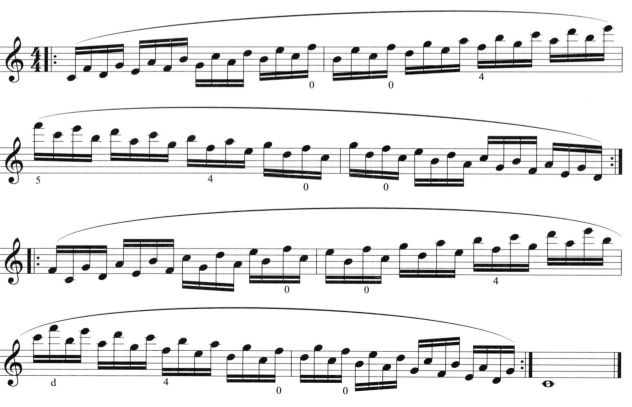

5. 五度练习

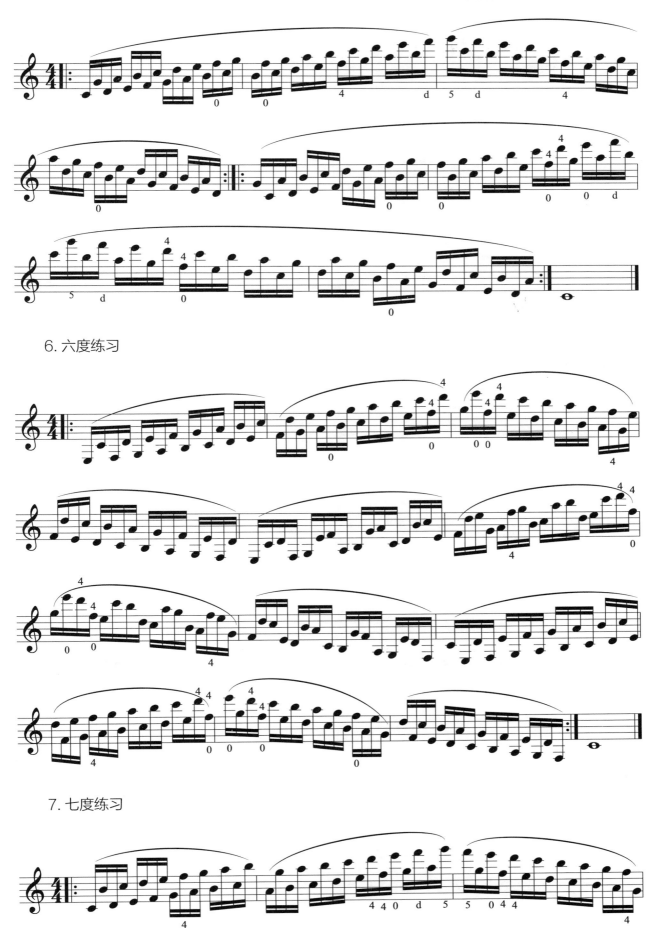

6. 六度练习

7. 七度练习

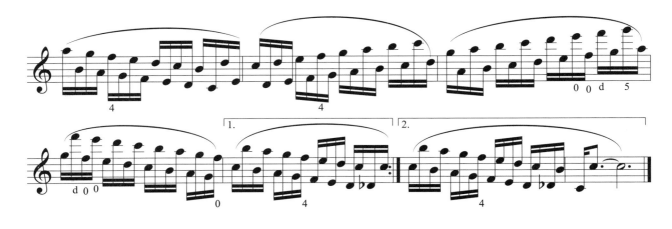

8. 八度练习

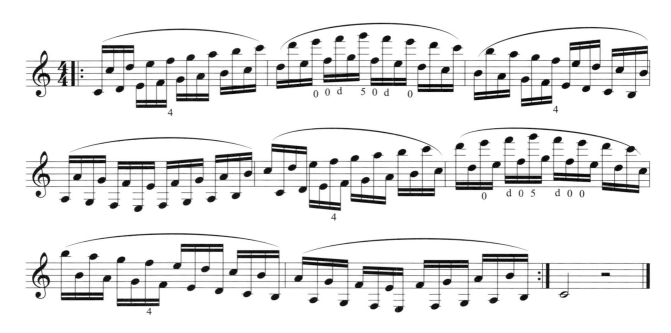

9. 主和弦第一转位六和弦分解练习

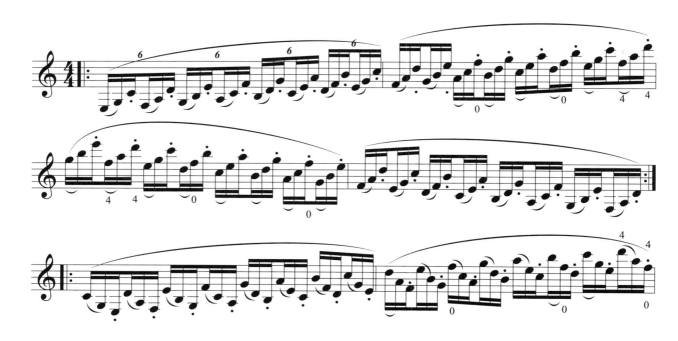

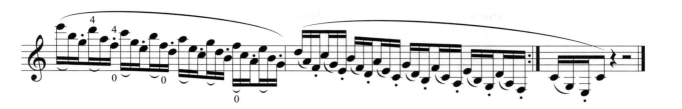

三、基础乐理

1. 音阶

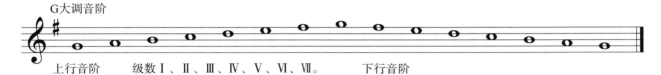

G大调音阶

上行音阶　　　　级数 I、II、III、IV、V、VI、VII。　　　　下行音阶

把音符按一定的关系连接起来（一般不超过七个音），组成的体系叫做调式。调式中的音，按照高低顺序依次排列，由主音开始到主音结束排列起来的音叫做音阶。调是调式的音高位置。一般用罗马数字表示音阶中音的排列顺序，称为级数。

（1）大调式分为三种：自然大调、和声大调、旋律大调

① 自然大调是大调的基本形式。

② 和声大调是降低自然大调中的第VI级音而形成的。

③ 旋律大调是在下行时降低自然大调的第VI级音和VII音而形成的。

（2）小调试分为三种：自然小调、和声小调、旋律小调

① 自然小调是小调的基本形式。

② 和声小调是升高自然小调的VII级音而形成的。

③ 旋律小调是在上行时升高自然小调的VI级音和VII级音，下行时还原。

2. 关系大小调

关系大小调也叫平行大小调，在自然音阶中，有着相同调号的调叫做关系大小调。

从上面例子可以看出，关系小调是以大调的第VI级音作为主音构成的，我们也可以通过大调的主音向下小三度来找到关系小调。例如：F大调的关系小调是d小调。

F大调与d小调

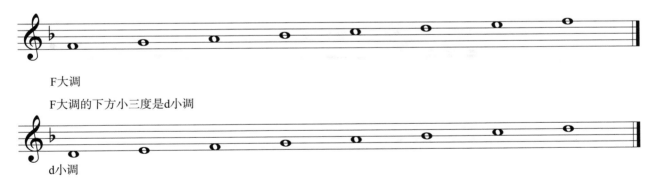

F大调

F大调的下方小三度是d小调

d小调

第十八天 | 各调式音阶

两个八度内大小调音阶与琶音

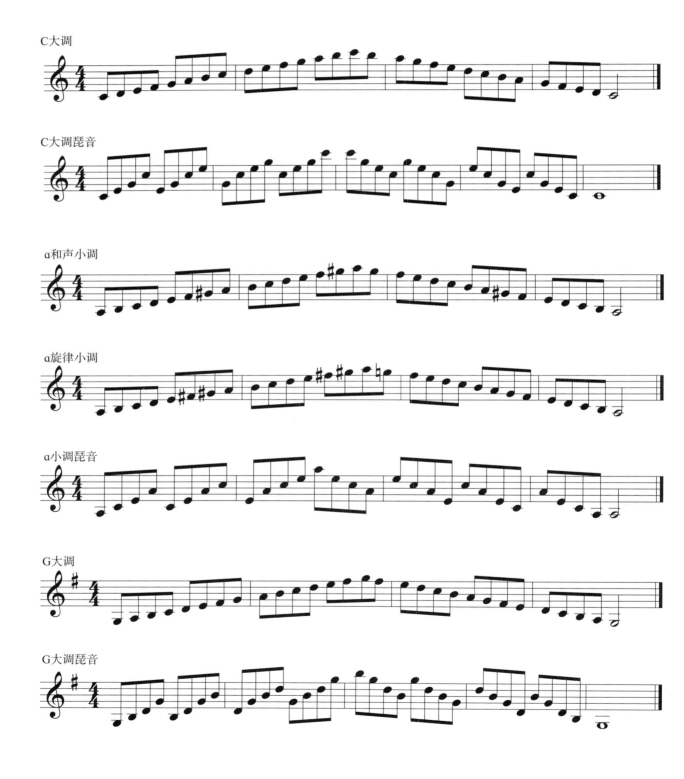

C大调

C大调琶音

a和声小调

a旋律小调

a小调琶音

G大调

G大调琶音

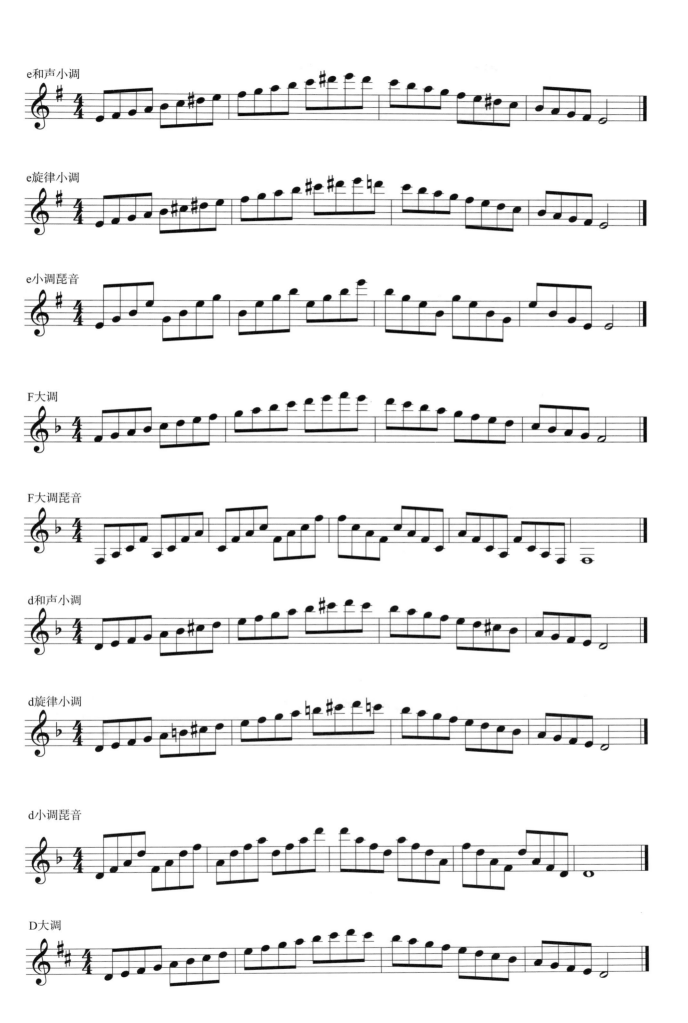

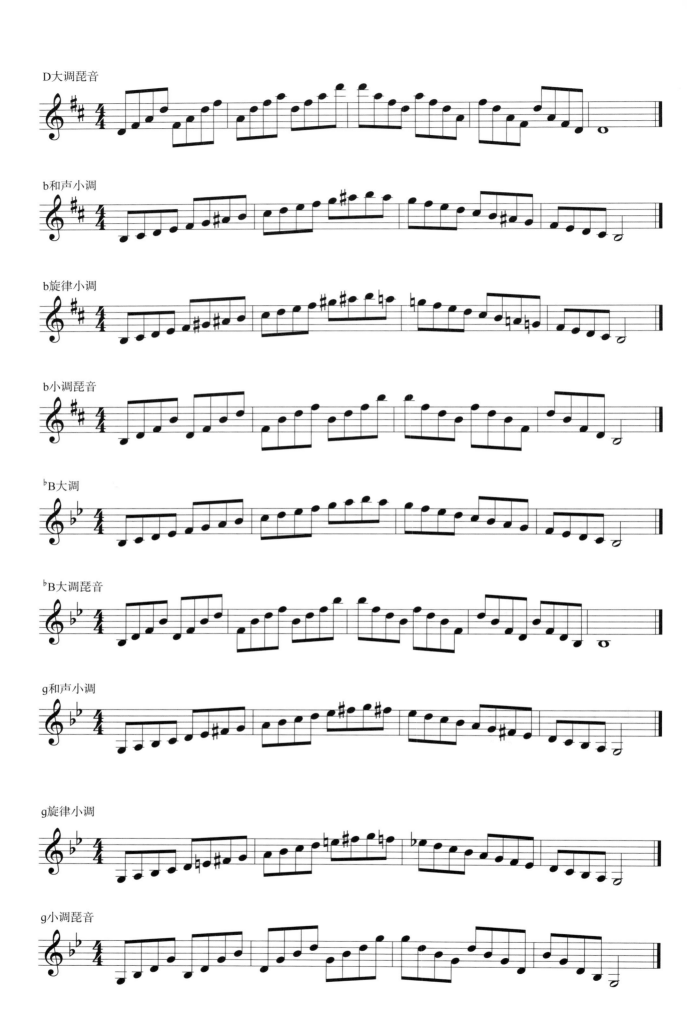

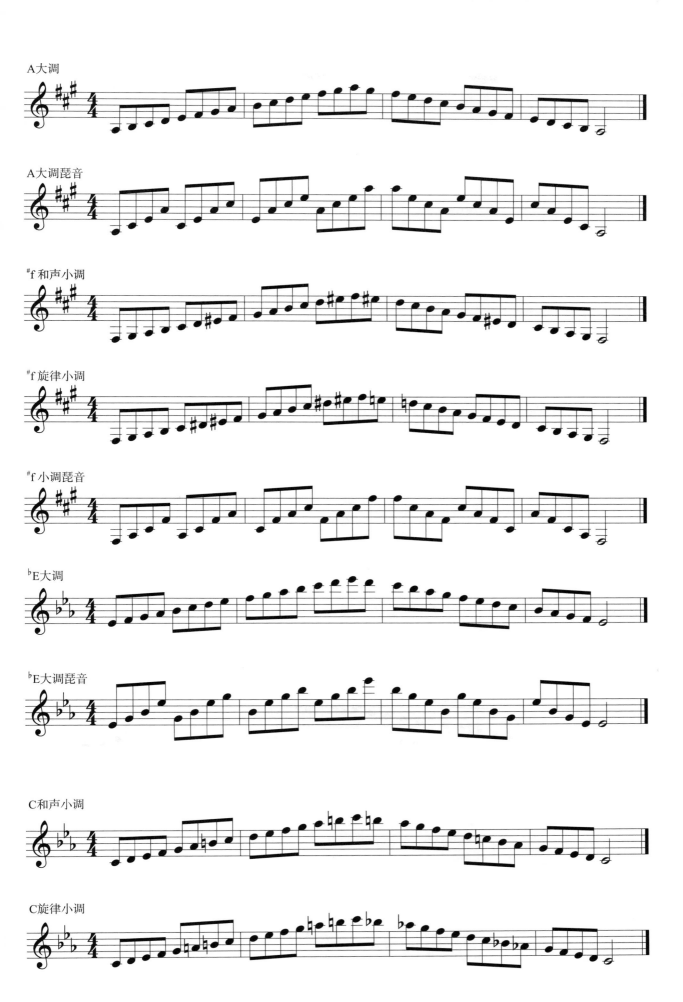

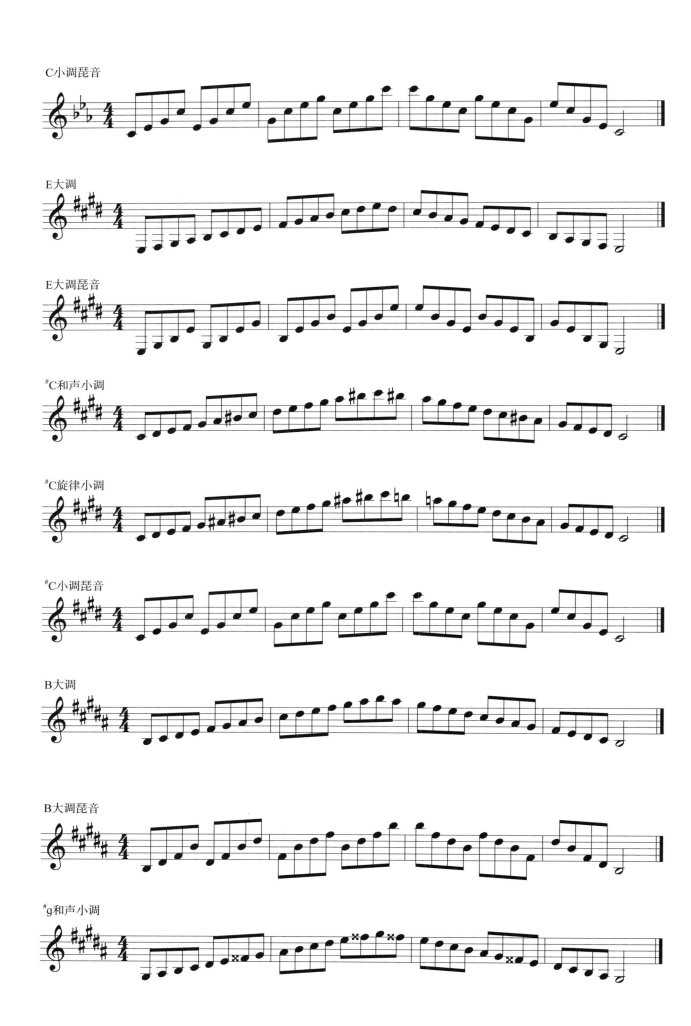

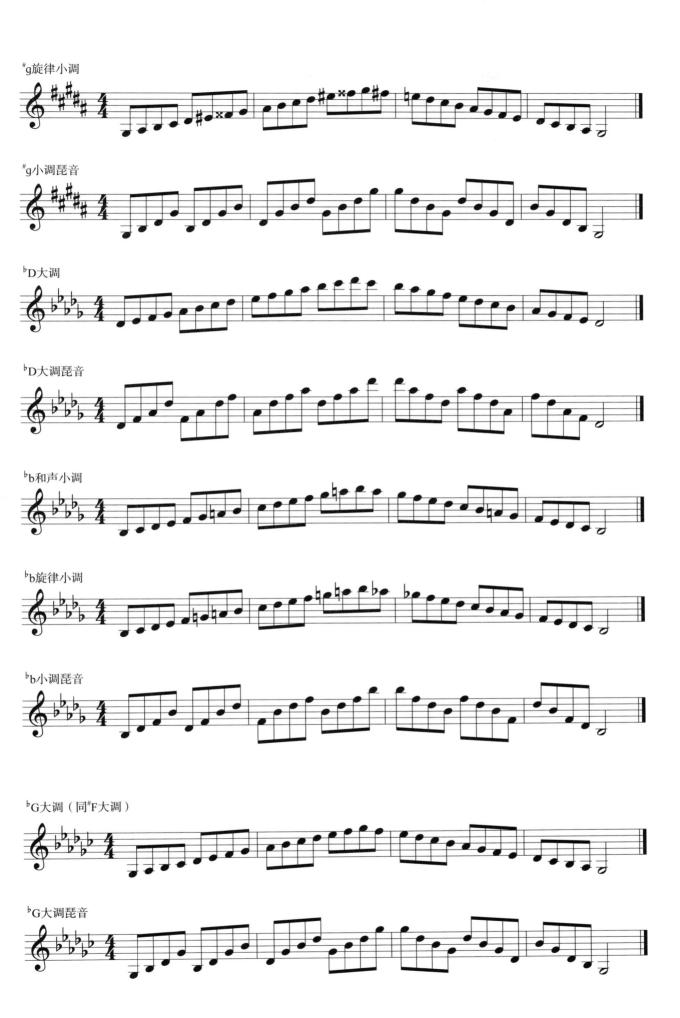

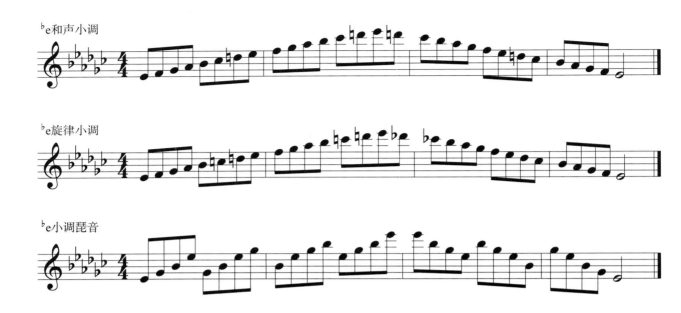

第十九天 半音阶

　　有十二个音高的音阶，每两个音之间是呈半度关系的音阶。半音阶是经常被使用的演奏技巧，在练习过程中要注意不要漏音，手指力量平均，从慢速练起，注意声音的统一和音准。

一、找准半音位置

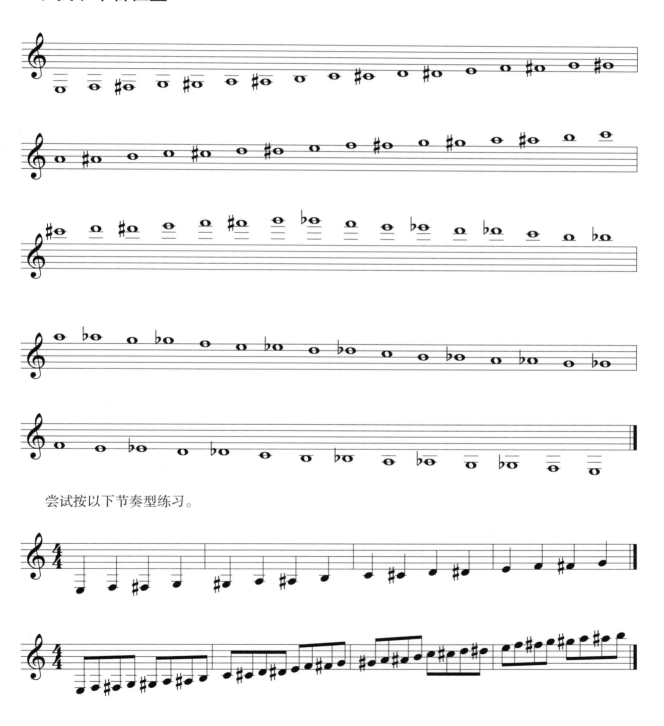

　　尝试按以下节奏型练习。

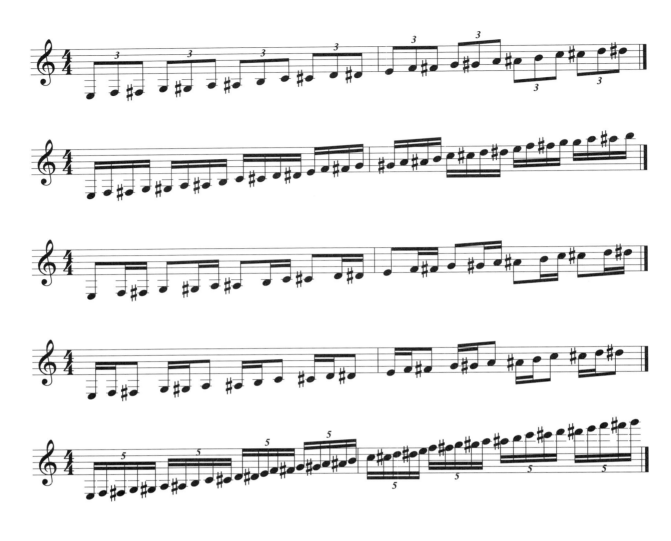

二、半音阶练习曲

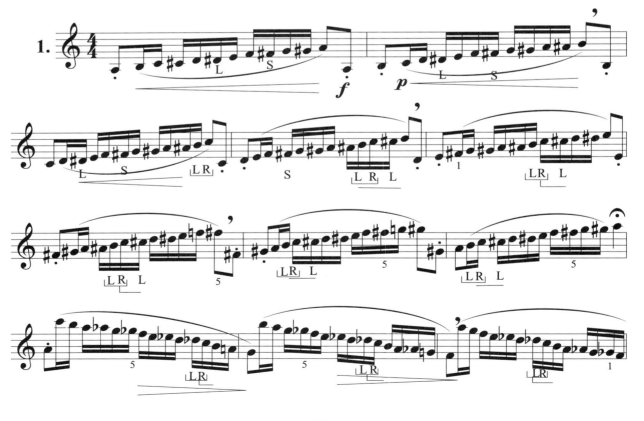

156

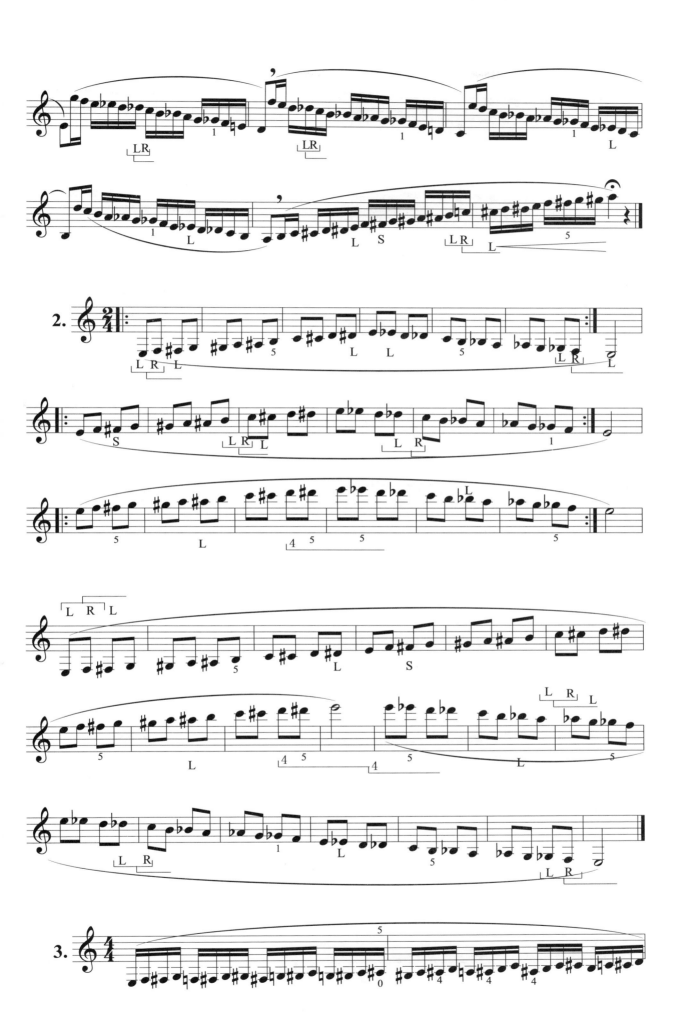

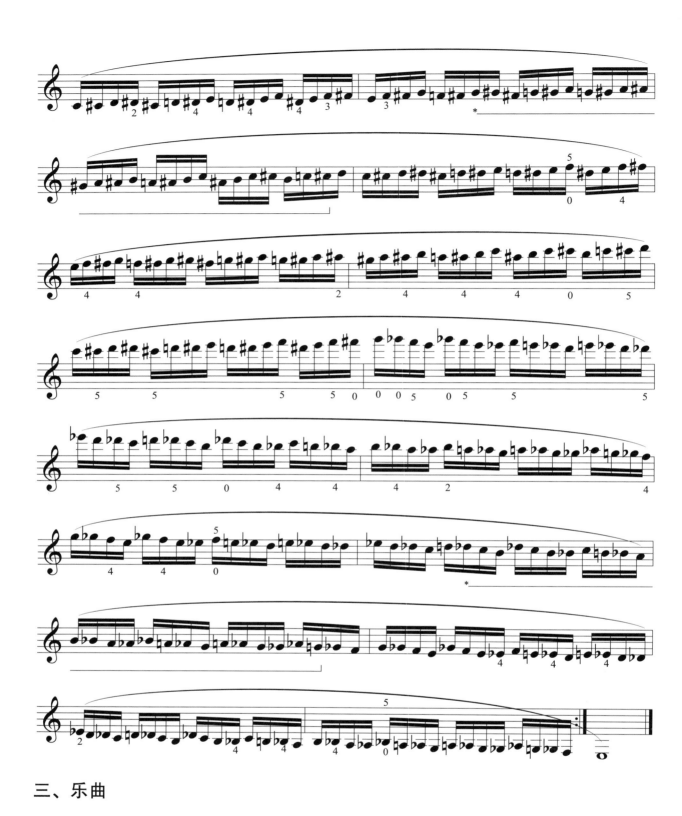

三、乐曲

1.印度客人之歌

[俄] 里姆斯基-科萨科夫 曲

Andantino

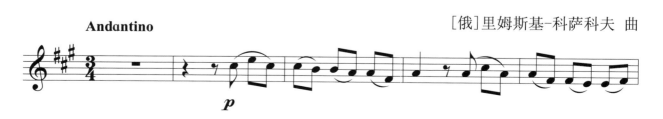

p

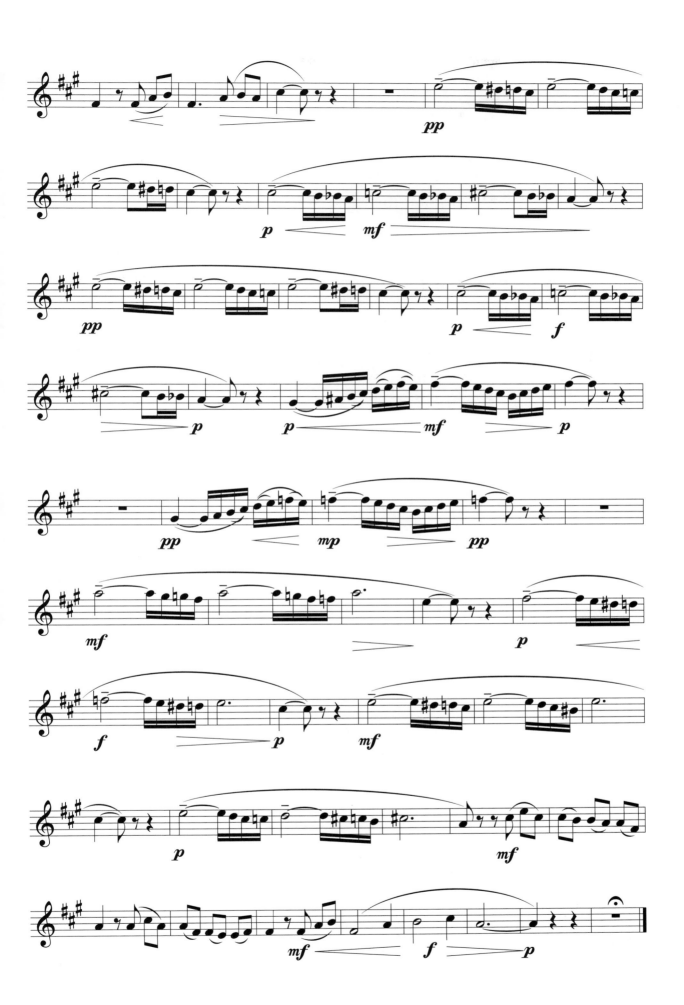

2.野蜂飞舞

[俄]里姆斯基-科萨科夫 曲

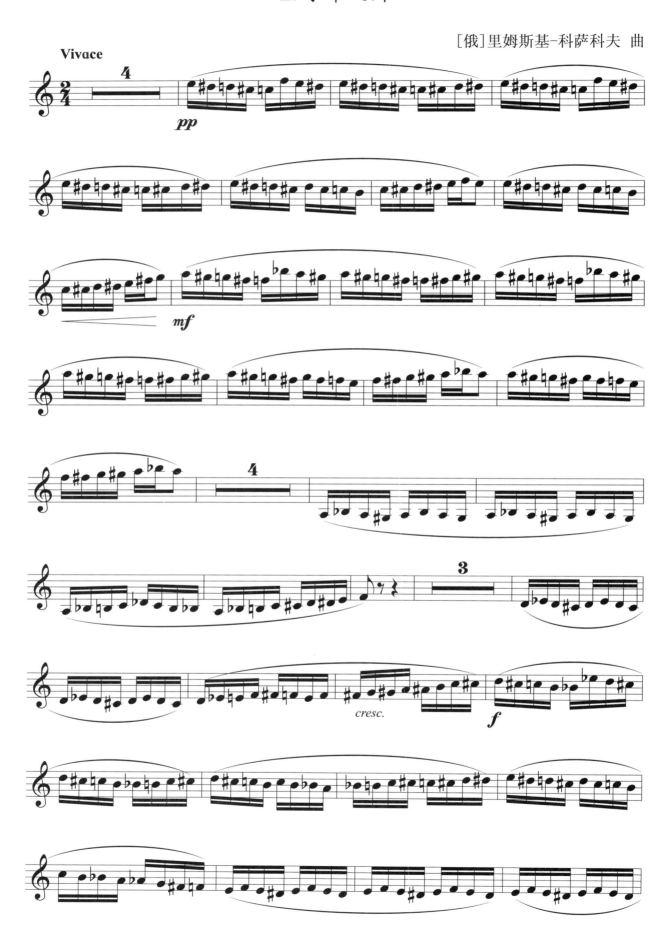

160

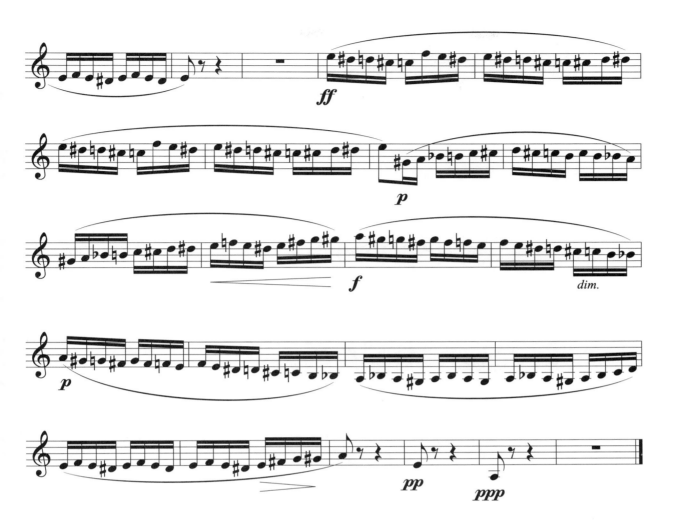

第二十天 | 综合练习

一、练习曲

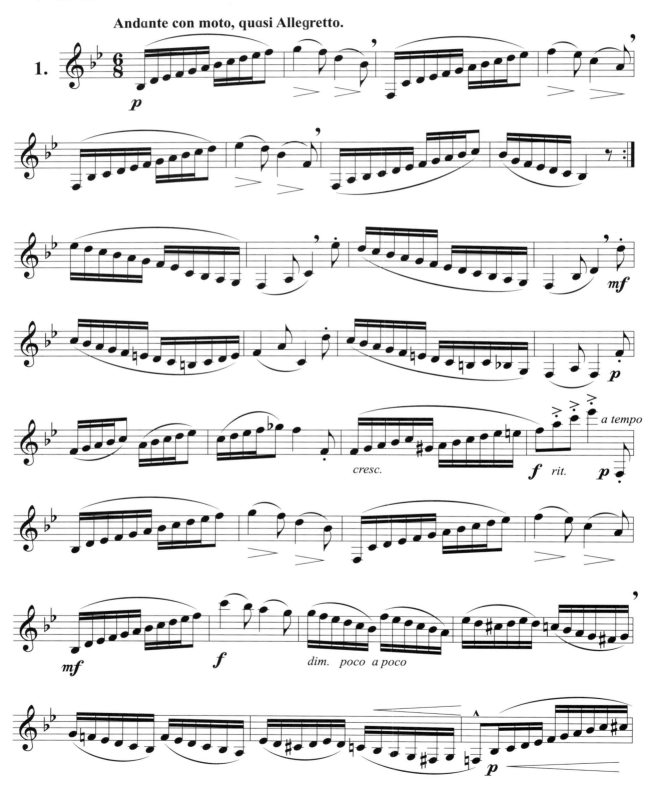

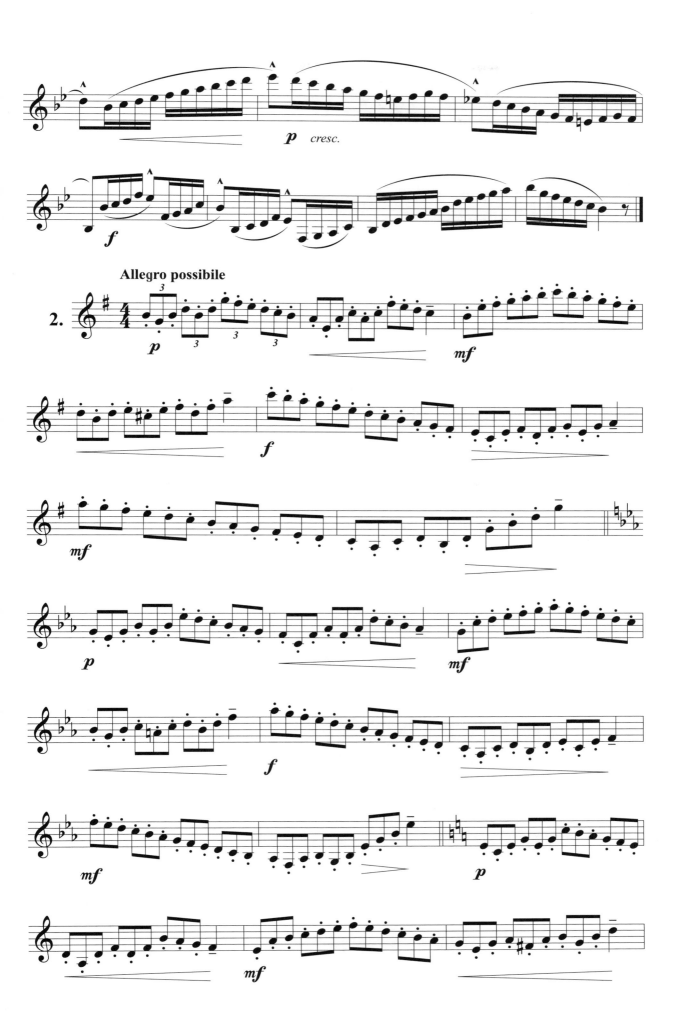

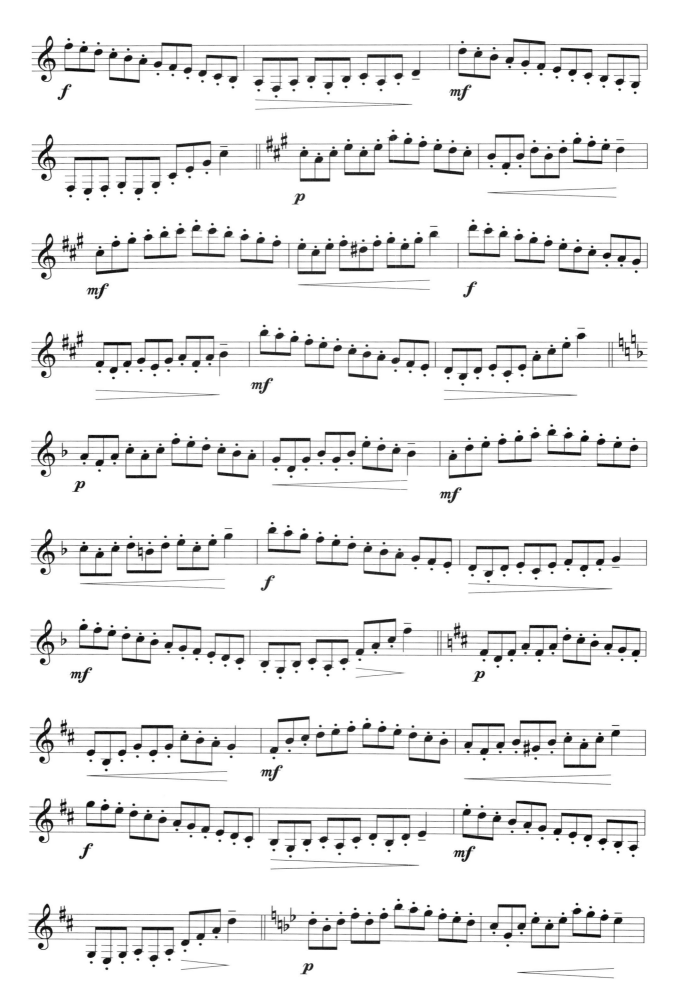

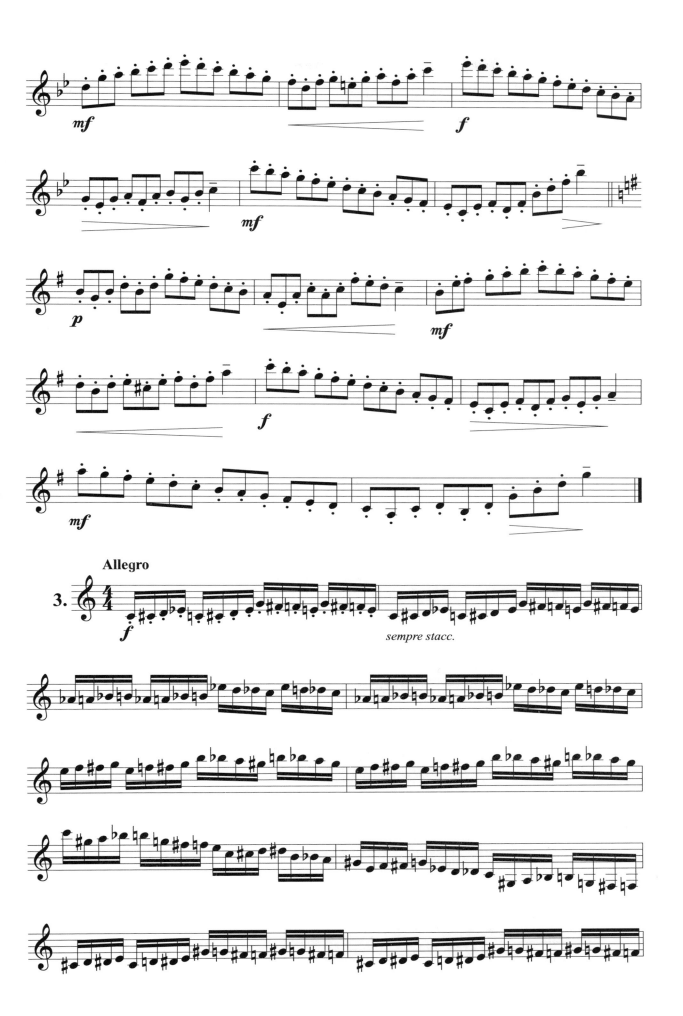

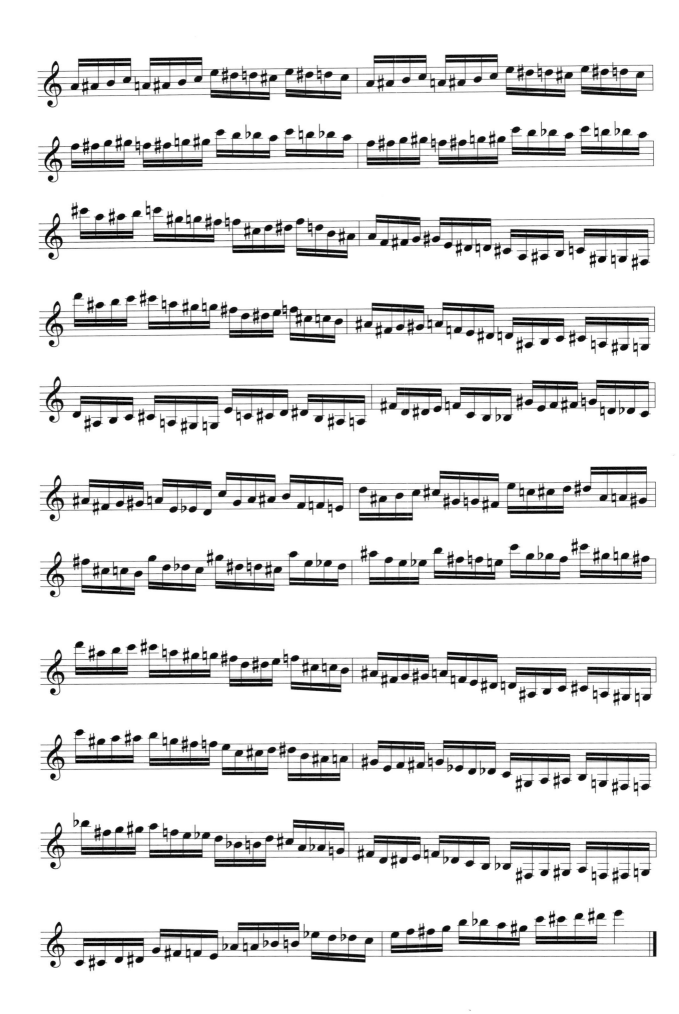

166

二、乐曲

1.序曲

［俄］里亚多夫 曲

舍米诺娃 改编

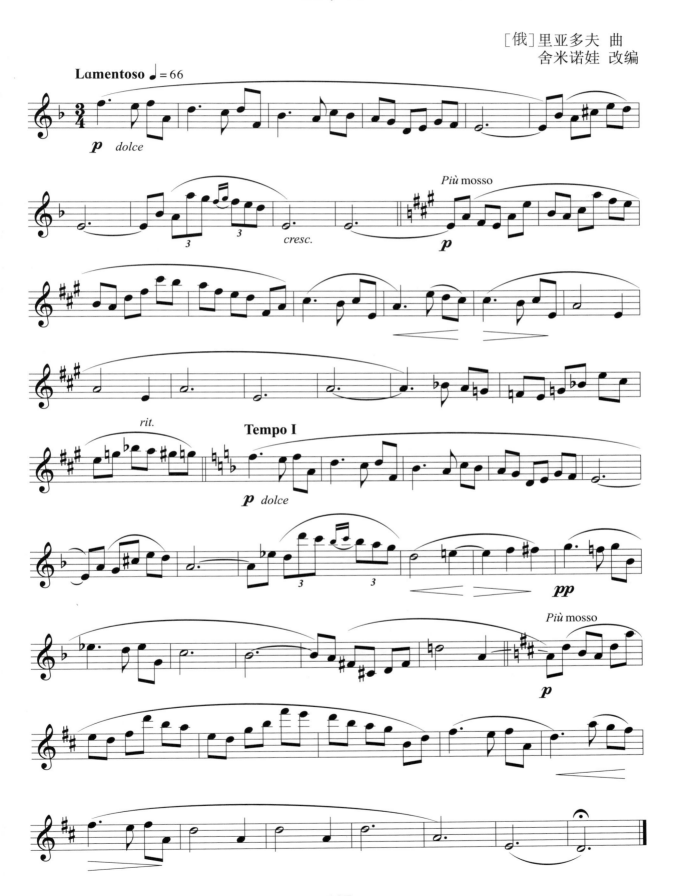

2.查尔达斯

[意]维·蒙蒂 曲

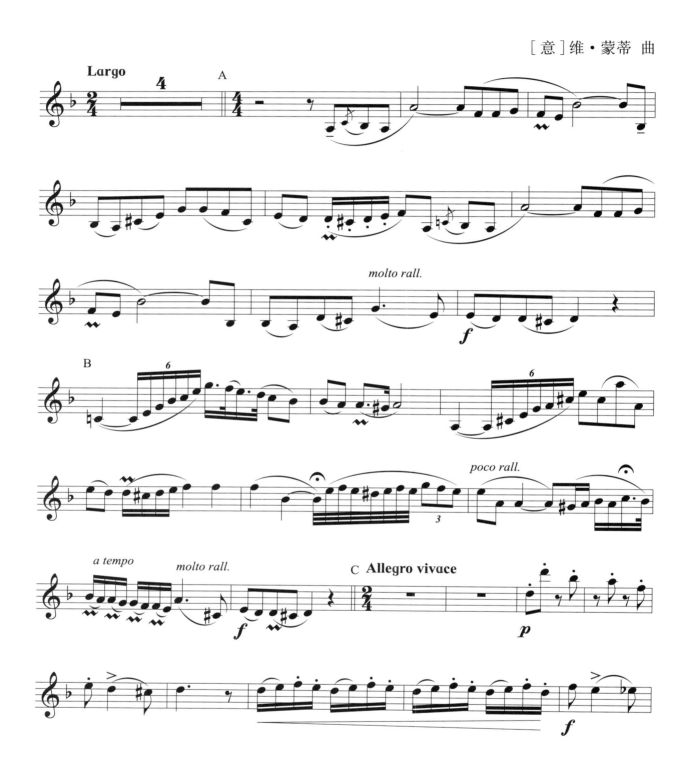

168

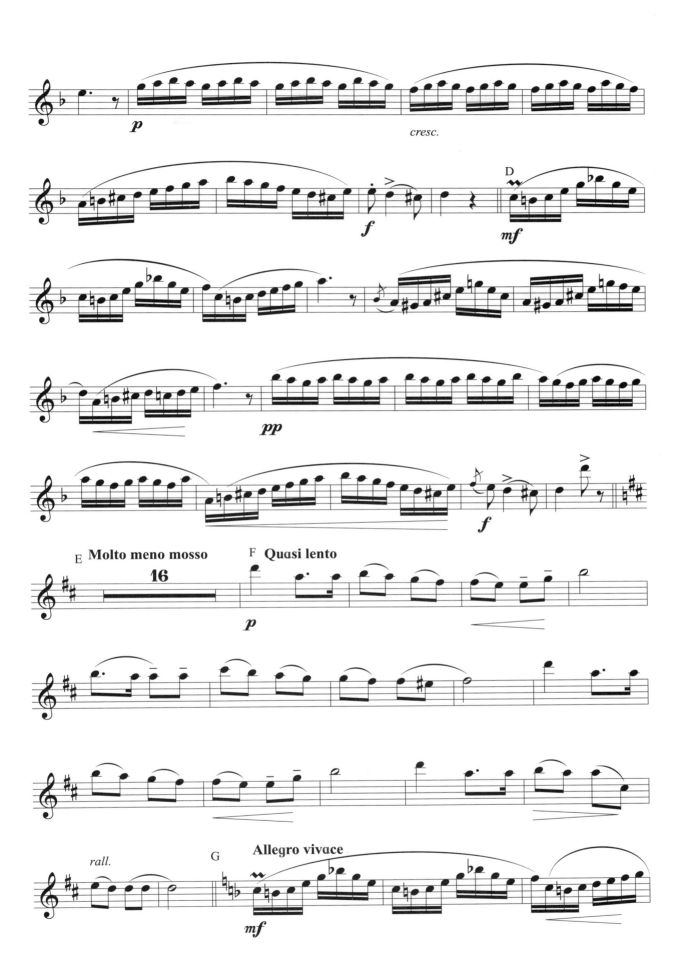

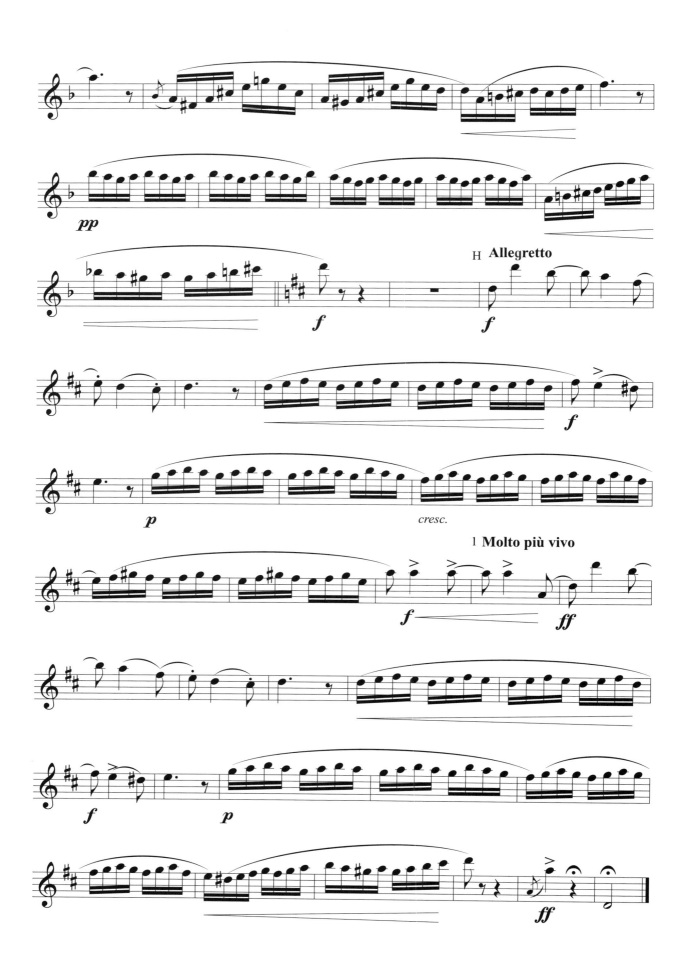

第二十一天 | 强弱的练习

一、一个音上的强弱练习（力度术语参考附录二）

模式 1

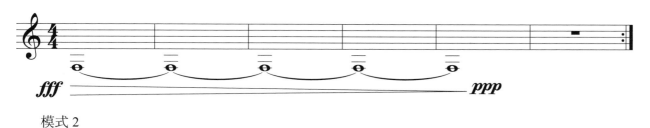

模式 2

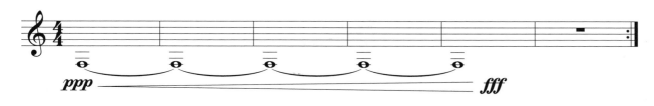

模式 3

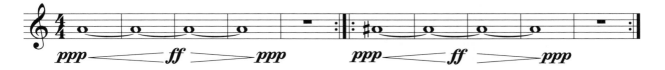

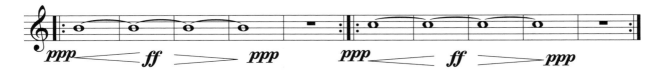

模式 4

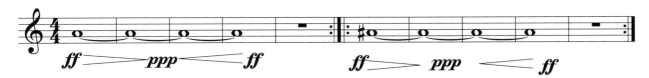

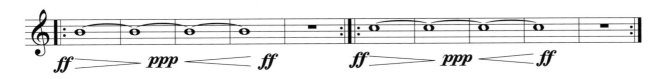

在每个音上做以上四种模式的强弱练习。

二、练习曲中的强弱对比练习

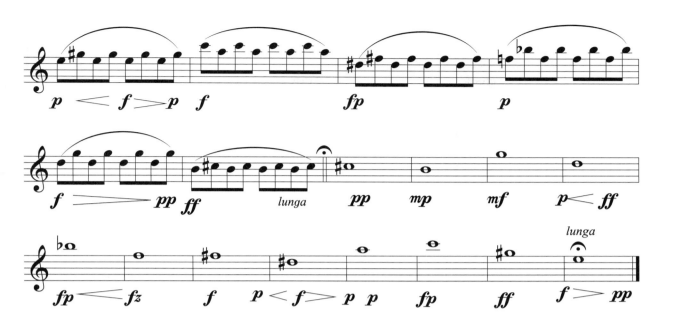

三、乐曲

1.如歌的行板

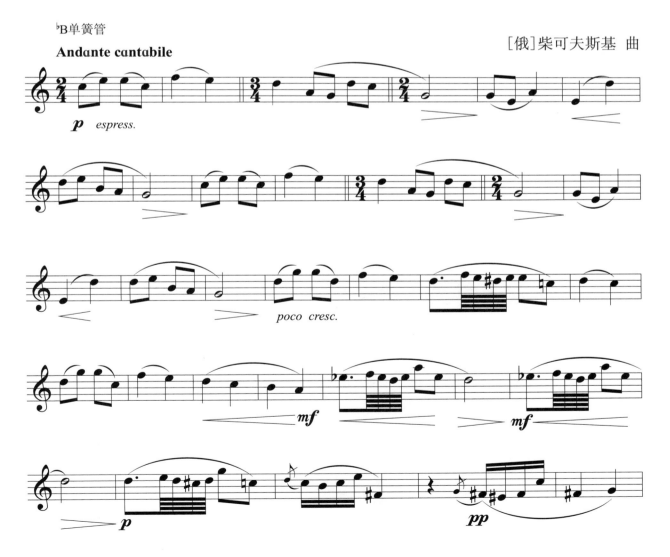

bB单簧管

Andante cantabile

[俄]柴可夫斯基 曲

p *espress.*

poco cresc.

mf

mf

p

pp

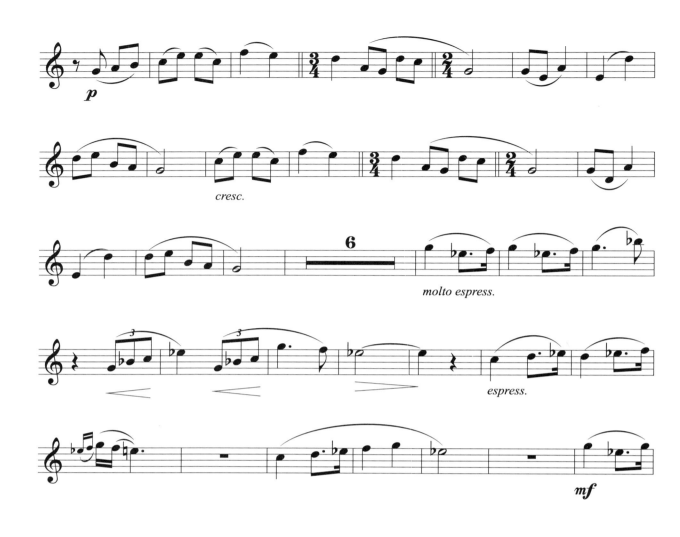

2.亚麻色头发的少女

［法］德彪西　曲

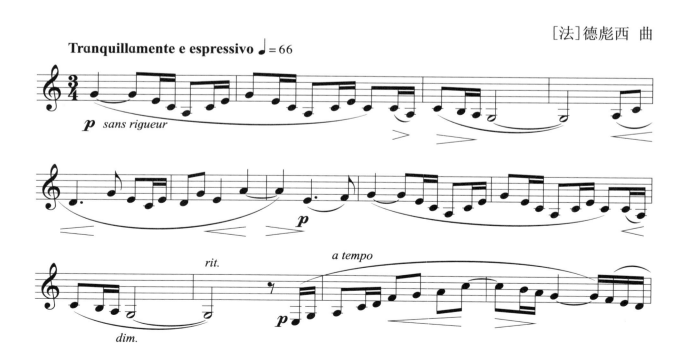

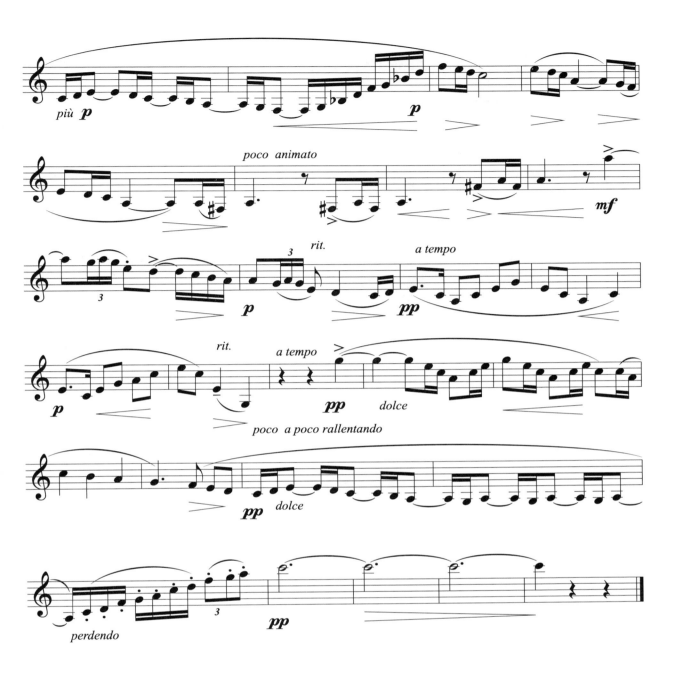

第二十二天 | 音准练习

在单簧管演奏过程中，音准是一个非常重要的要素，我们应该从吹响第一个音开始就主动地运用自己的听觉，不单单是区分好的音色，更要去学会如何区分音与音在音高上的细微差别。

一、音准的概念

在乐器演奏时的音高符合一定的律制称为音准。每个音的高低是由振动频率决定的，赫兹是频率的单位，国际上通常认定中央 C 往上的大六度（小字一组的 a）的频率为 440 赫兹，也是我们经常说的标准音。我们通常使用的 Boehm 式单簧管通常把标准音设定为 441~442 赫兹之间。

二、单簧管的音准

由于单簧管一个音孔要同时解决低音区和高音区的音准，所以导致乐器本身无法完全解决音准问题。在单簧管的中音区，声音和音准相对会好一些，因为音孔堵得比较多，所以整个气柱在管体内更长一些，振动也比较充分。但是到了一些按键比较少的音时，音准就容易出现天生的不准。所以每只不同的单簧管都有不同的音准问题。

三、通过对音判断音准

1. 对音

对音就是把每一种乐器的振动都调到一个标准的频率上。不仅是单簧管与单簧管之间，还有单簧管与钢琴，与其他吹奏类乐器或者弦乐器一同演奏时，我们就需要对音。国际通用对音是依据标准音，小字一组的 a 来进行对音，但由于我们是♭B 调乐器，所以我们需要演奏小字一组的 b 来与其他乐器对音（中音 B）。

对音时要注意乐器不能太冷或者太热，太冷会导致整体音偏低，太热会导致整体音偏高。

2. 判断音准

对音时最重要的是要判断出你的声音与其他乐器比起来是高还是低。开始对音时我们可以使用较音器固定标准音，但是在演奏过程中，不同乐器都会有不同程度的音准变化，这时就需要我们使用耳朵进行非常仔细的辨别，及时做出调整。

四、如何调整音准

1. 通过嘴型控制调节音准

嘴唇放松，喉咙闭紧或者牙齿放松都可以把音高降低；把乐器往上牙齿上推，牙齿嘴唇略微咬紧，舌根压紧，可以把音准稍微提高。靠嘴型只能进行轻微的或者个别音的音准调节，要注意，过分的调节嘴型会影响声音和发音。

2. 通过按键调节音准

一般来说在原指法上添加闭孔键会使音准降低，添加开孔键会使音准升高。在低音区和中音区的指法相对比较固定，超高音开始能选择按键的方法就增加了很多。虽然在原有的指法上增加一些附加键可以调节音准，但是在针对不同的乐器与演奏员，他们都会有一套自己不同的按键方法和习惯，不能全盘照搬，需要长期与乐器磨合和大量的控制练习才能找到最适合自己的方法。

3. 通过乐器调整调节音准

主要是通过拔高二节管或喇叭口把整只乐器加长，从而使整体音高变低。但是这种调节只限于整体音准，而不是单个音的音准。比如，在演奏一段时间过后乐器变得越来越热，需要停下来重新调整整体音准，这时候可以使用这种方法。

五、具体练习

1. 力度练习

所有吹奏类的乐器音准都和力度有很大的关系，但对于单簧管来说，在 P 和 PP 的力度下音准会高一些，在 f 和 ff 的力度下音准会低一些。想要在任何力度下都有同样的音准，这就需要大量的练习来积累经验，通过嘴型和气息来控制音高，练习时使用耳朵仔细听辩。

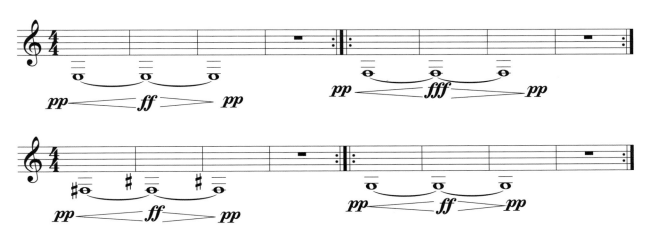

依此类推，半音阶上行至最高音。

2. 八度练习

八度音准是我们耳朵最容易察觉的，演奏时会相对容易发现音准问题的音高间隔。

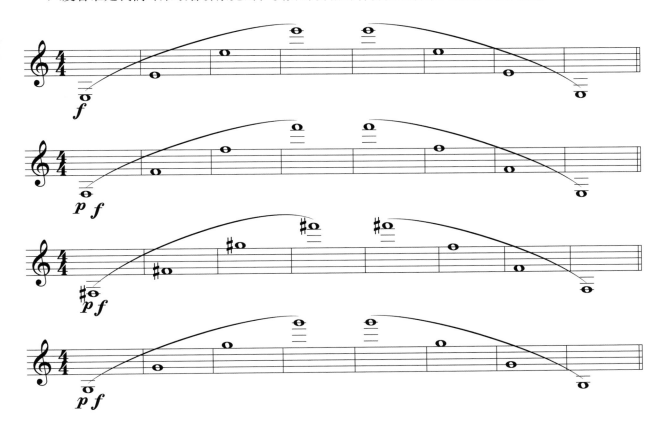

179

依此类推至最高音，注意要练习不同的力度表情记号（如果超高音演奏存在困难，可以减少至三个八度或者两个八度的练习）。

3. 四度，五度音程练习

（1）五度

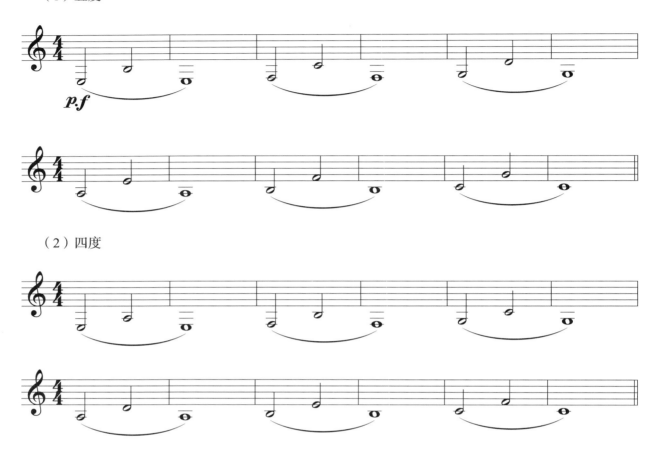

（2）四度

依此类推到最高音，注意需要演奏不同力度，在演奏过程中区分音程度数的区别。

4. 和弦练习

（1）大三和弦

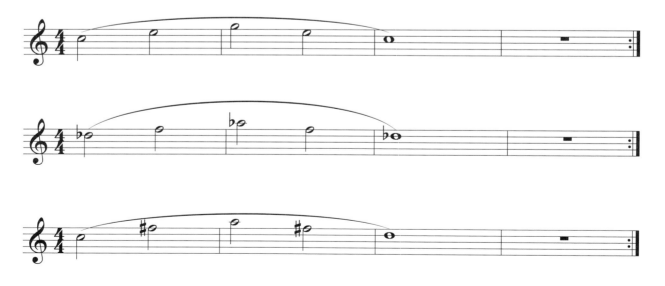

依此类推向上或向下半音阶构建大三和弦。

（2）小三和弦

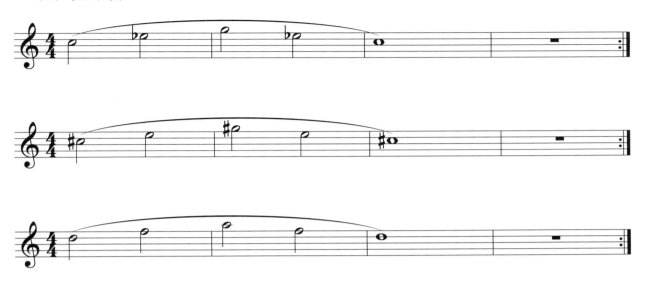

依此类推向上或向下构建小三和弦。

（3）属七和弦

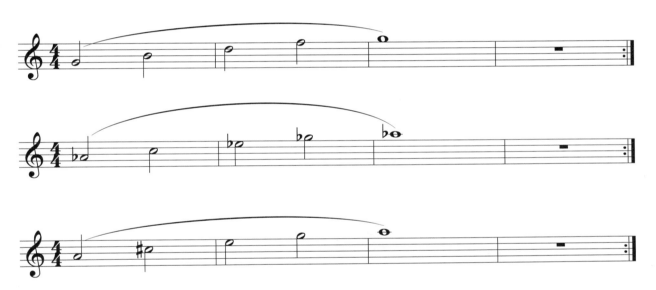

依此类推，向上或者向下构建属七和弦。

练习提示： 三和弦构建时根音和五音的音准都非常重要，而三音一般都需要比绝对音高稍微再高出一些，偏五音的音高。可以在练习时适当加长加重根音、三音、五音的时值，体会它们之间的音程关系。

181

第二十三天 | 装饰音练习

一、倚音

1. 短倚音

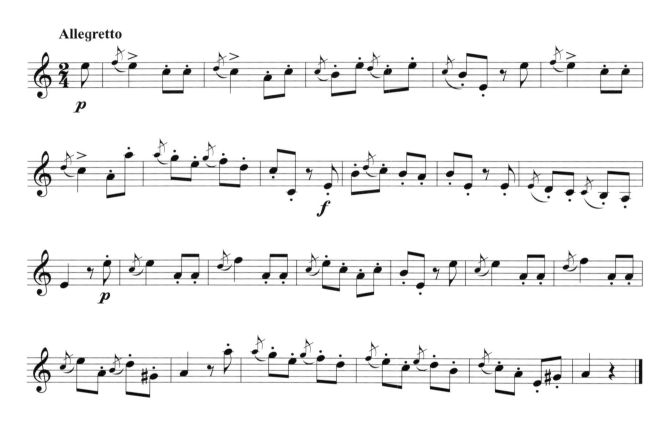

练习提示：演奏时注意装饰音的准确时值。

2. 长倚音

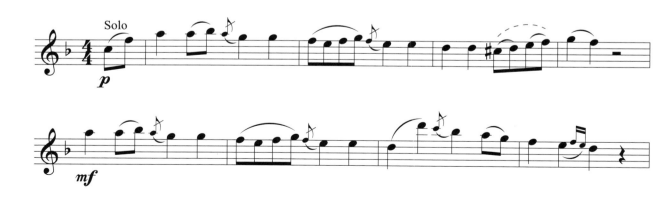

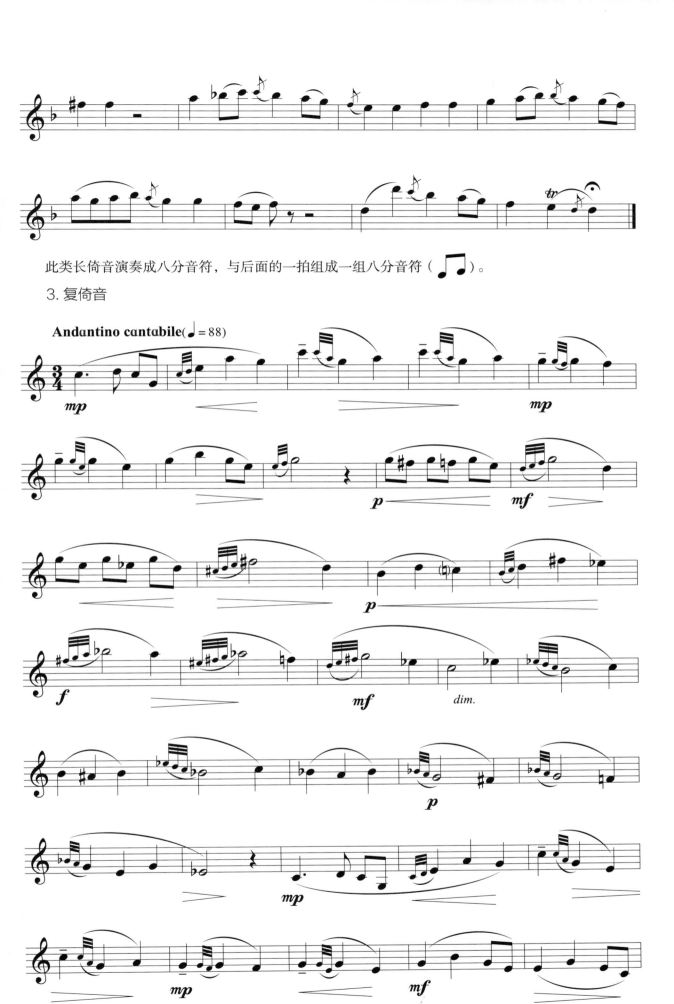

此类长倚音演奏成八分音符，与后面的一拍组成一组八分音符（♪♪）。

3. 复倚音

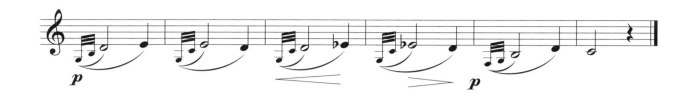

练习提示：演奏复倚音时要注意，倚音的速度会根据乐曲的速度有不同的要求。

4. 后倚音

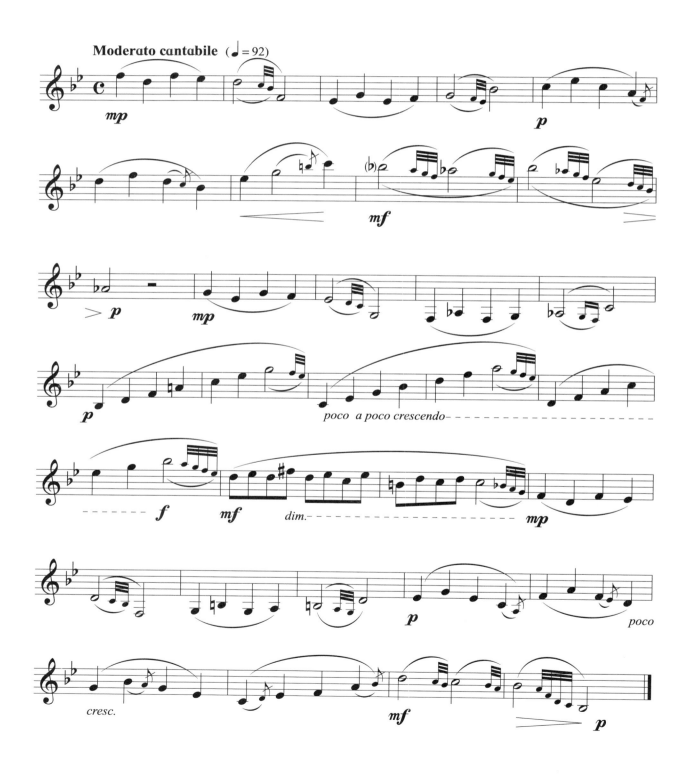

二、波音

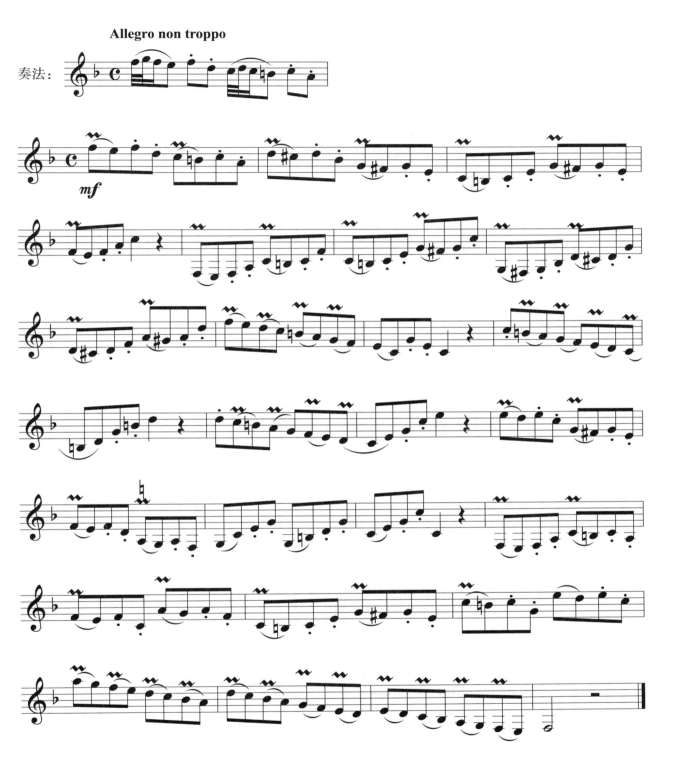

练习提示：当波音上有变音记号时注意辅助音要按照变音记号演奏。

三、乐曲

牧羊姑娘

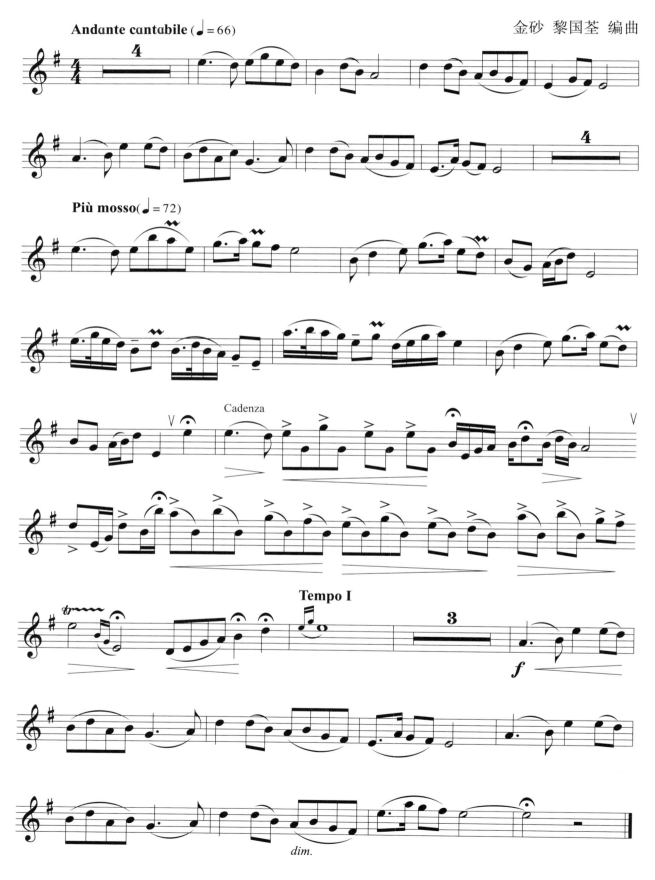

四、基础乐理

用来装饰旋律的小音符和一些旋律型的特别记号叫做装饰音。装饰音大多数都是时值很短的辅助音，基本音和修饰的主要音相距二度音的构成。演奏它们的时值算在被装饰音的时值之内，或者算在它前面音符的时值之内。

1. 倚音

倚音一般分为长倚音和短倚音，长倚音的标记不带斜杠，长倚音的时值占修饰音时值的一半。

短倚音是由一个音或者一组音组成，可以在修饰音前或者后面。短倚音如果是一个音则是用带斜杠的小八分音符标记。如果是一组音，则用小的十六分音符标记。

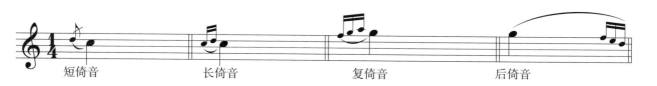

2. 波音

波音是指在两个音之间加入上方或者下方短的辅助音而形成。波音标记上方的变音记号用来表示辅助音的升高或者降低。不同的波音记号有特定的演奏方式。

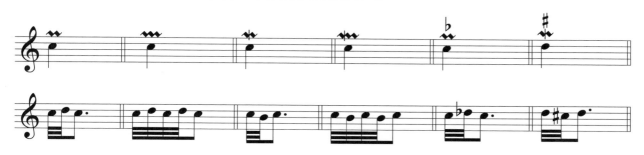

3. 回旋音

回旋音是由四个或五个音组成的旋律型，回旋音分为顺回旋音和逆回旋音。顺回旋音的记号是∽，逆回旋音的记号是∾。回旋音记号有时写在音符上方，有时写在两个音符之间，记号上方的变音记号用来表示辅助音的升高或者降低。

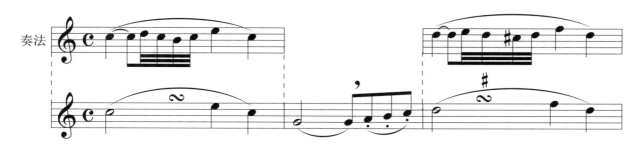

4. 颤音

颤音是由被修饰音和上方助音快速均匀交替而形成的演奏法，颤音的记号是 tr 或者 tr~~~~~ 标记，标记上方的变音记号表示助音升高或者降低，颤音主要分为四种情况。

（1）由主要音开始

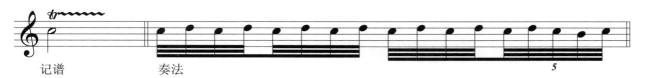

187

（2）由上方音开始

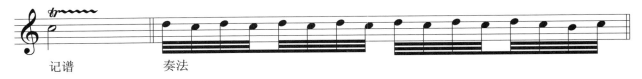

（3）由下方音开始

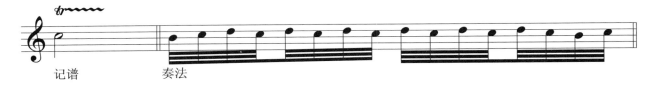

（4）颤音的结尾往往用回音结束

188

第二十四天 | 装饰音练习

一、颤音练习

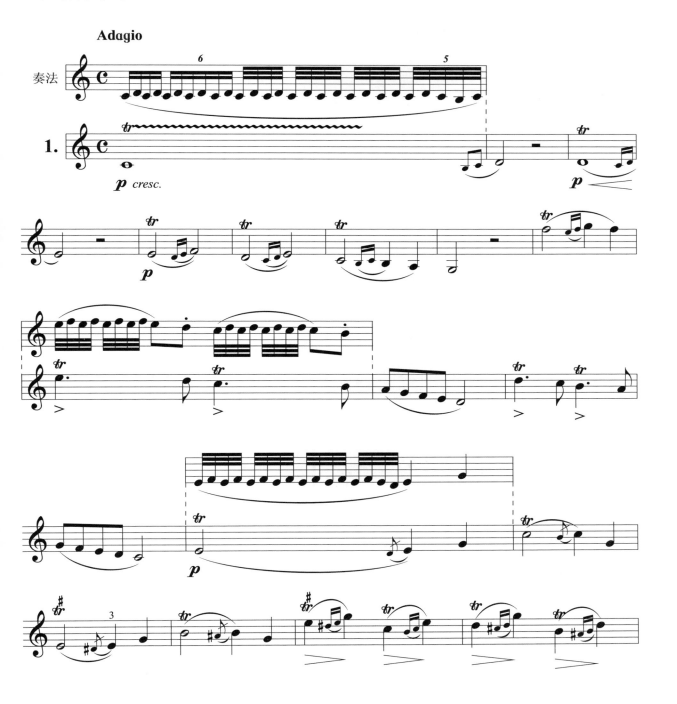

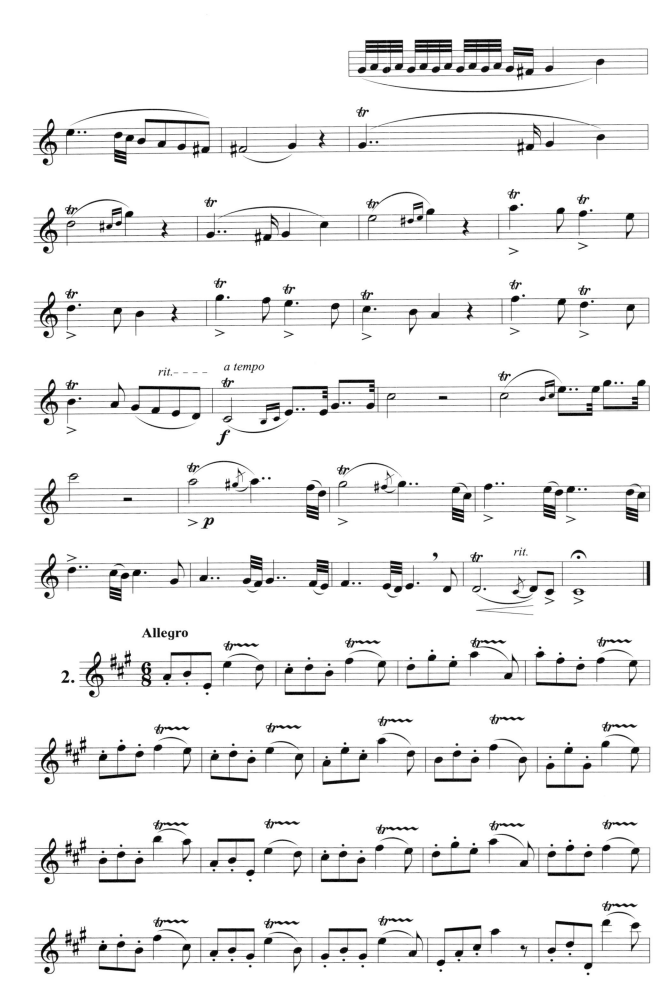

二、回旋音练习

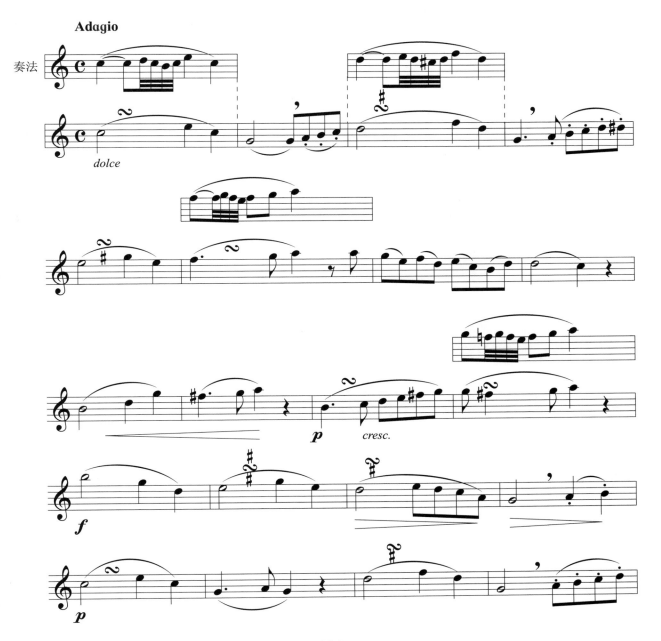

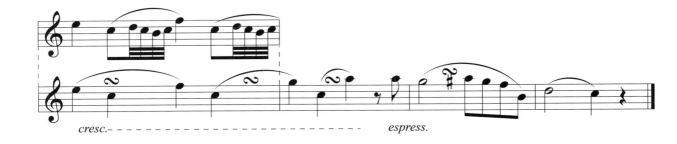

三、乐曲

变奏曲

[德]韦伯

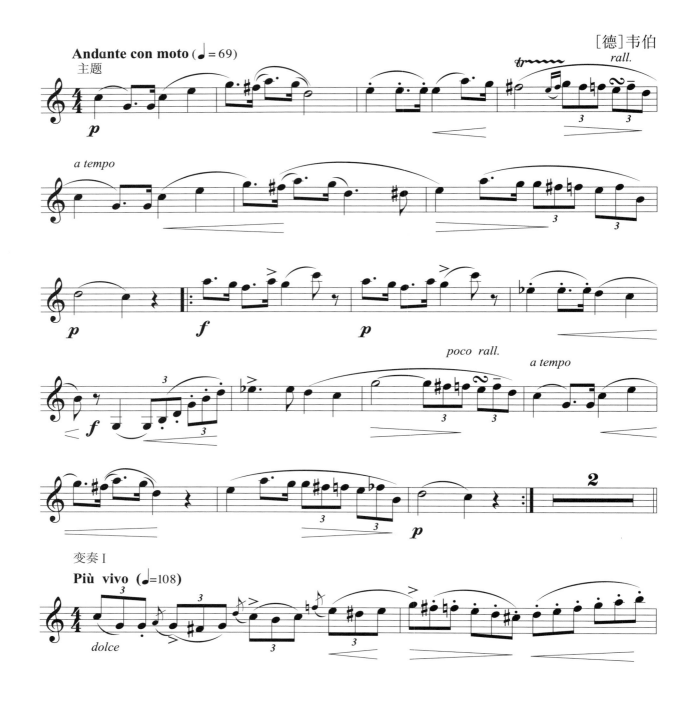

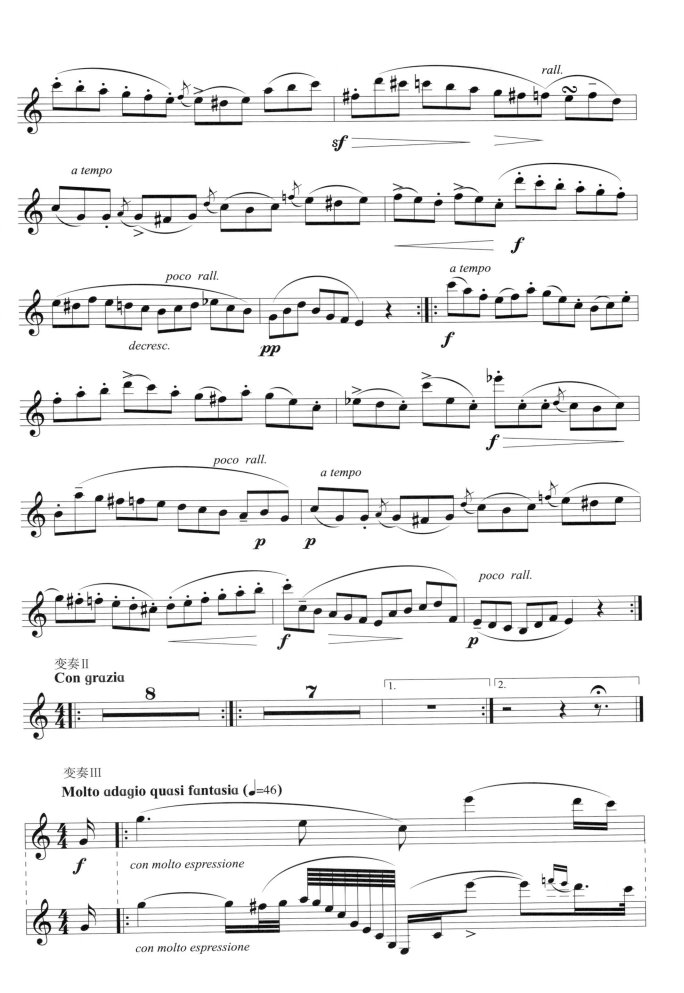

変奏II
Con grazia

変奏III
Molto adagio quasi fantasia (♩=46)

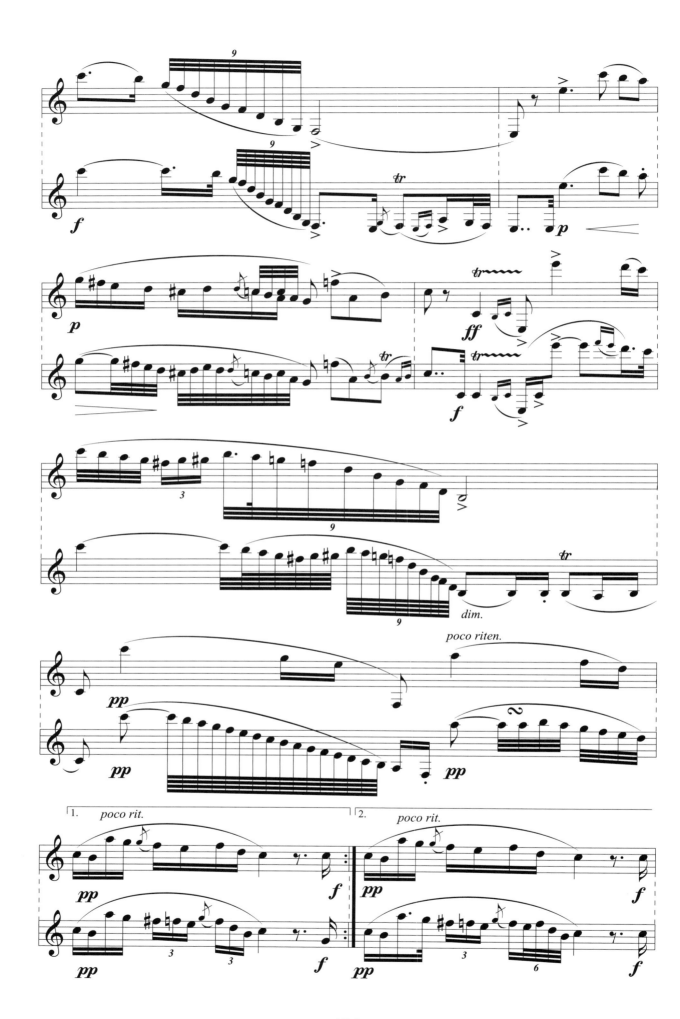

194

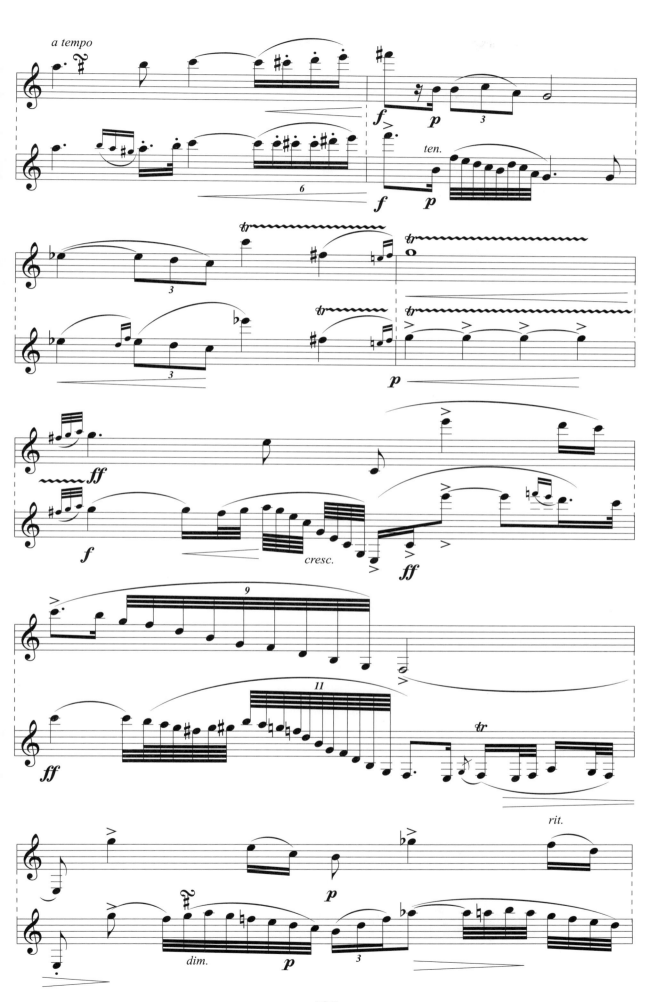

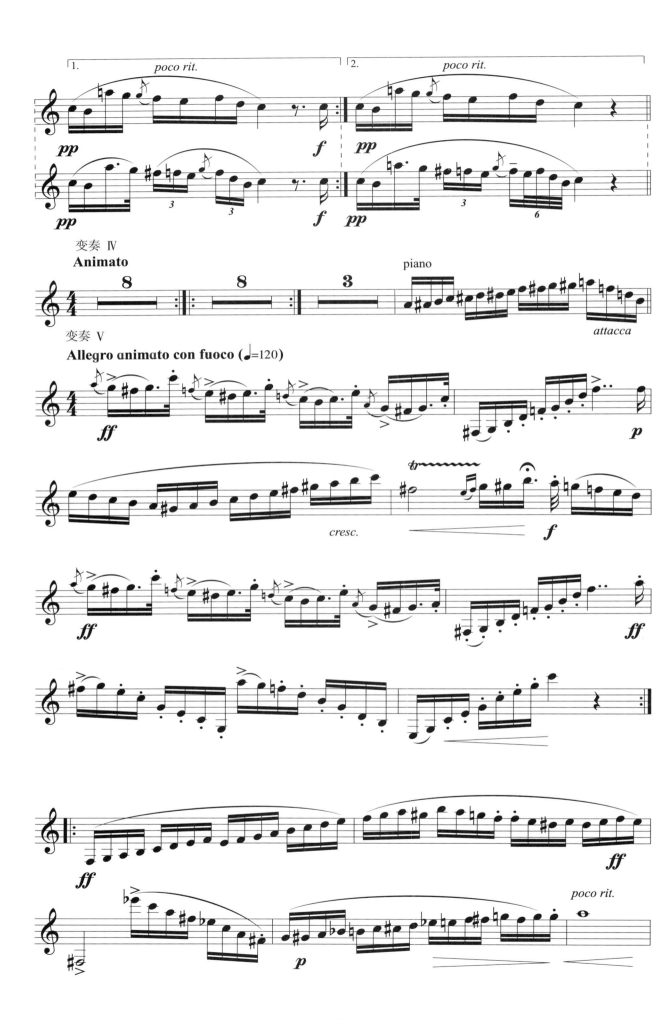

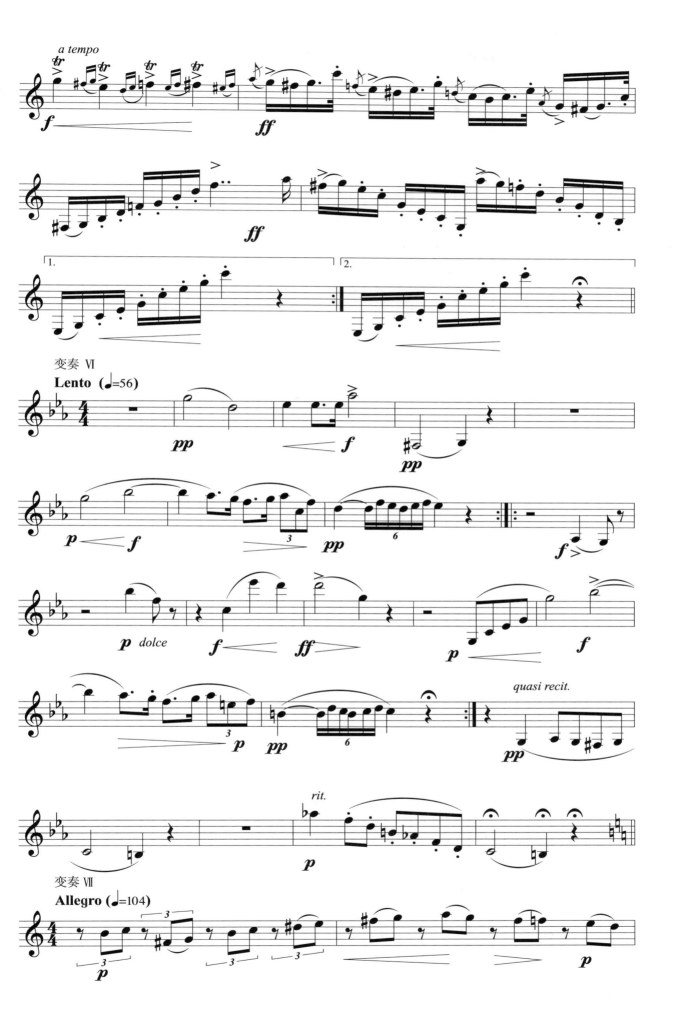

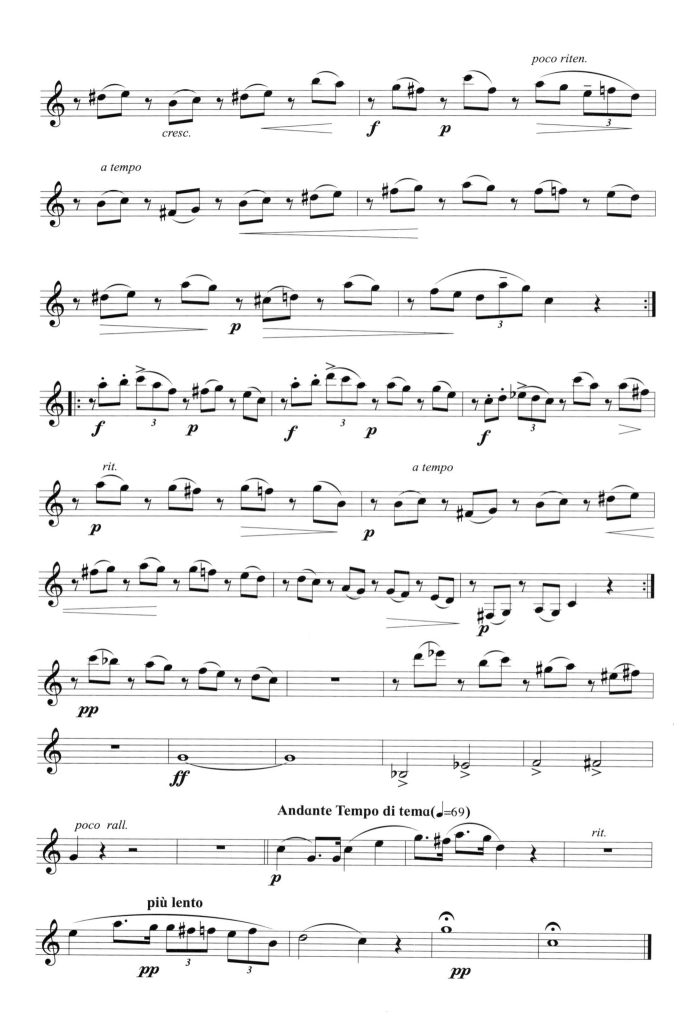

第二十五天 | 综合练习

一、练习曲

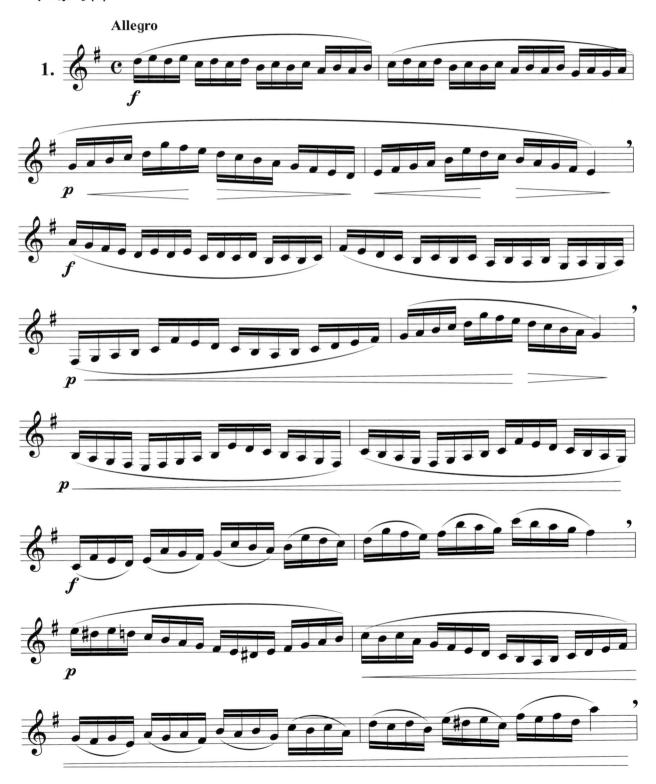

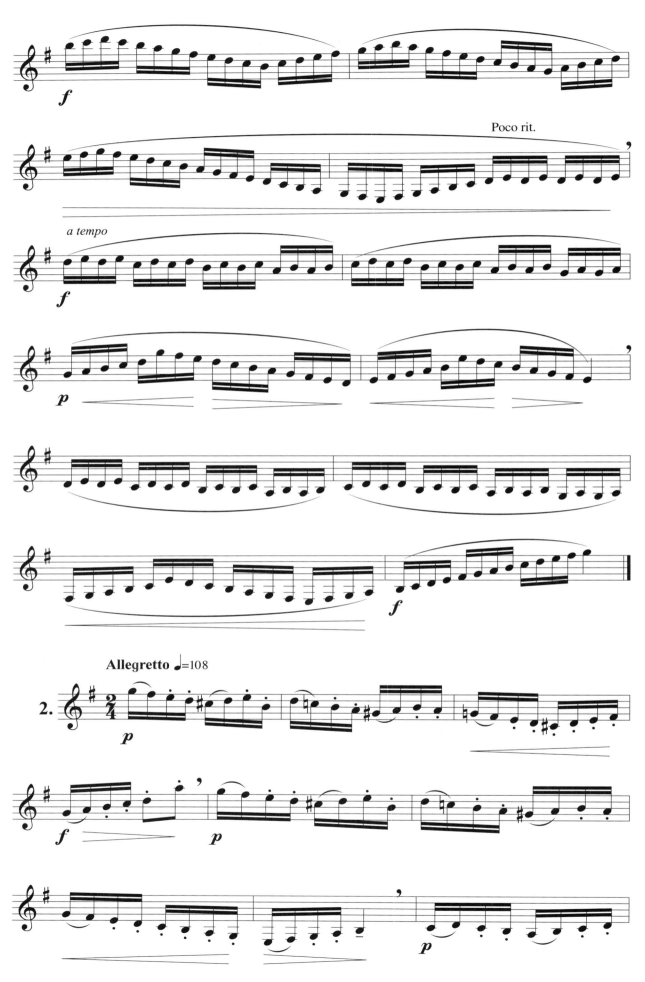

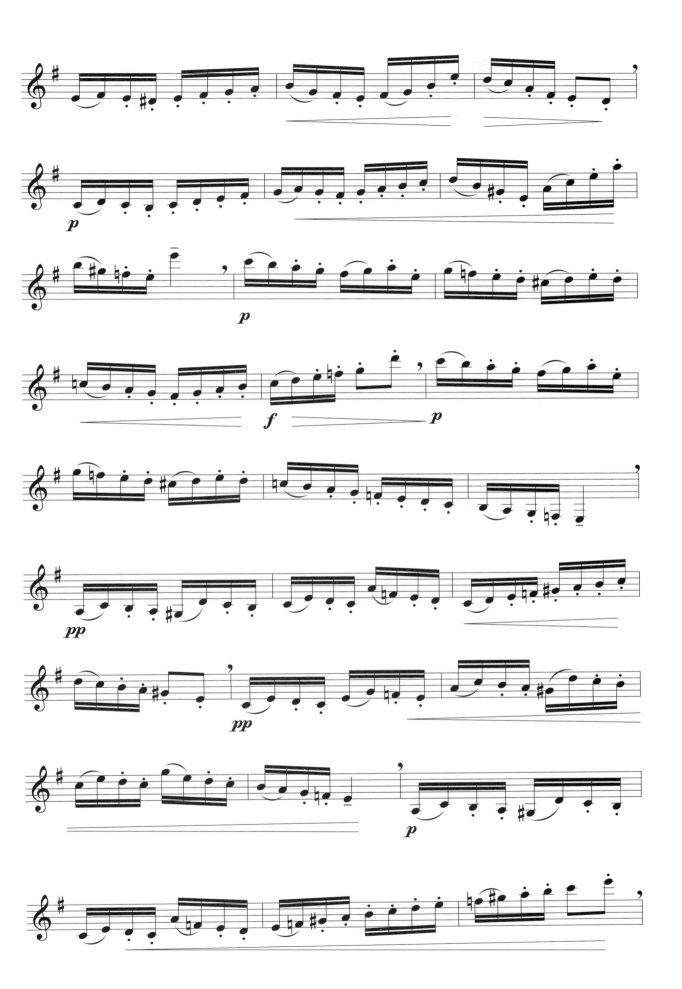

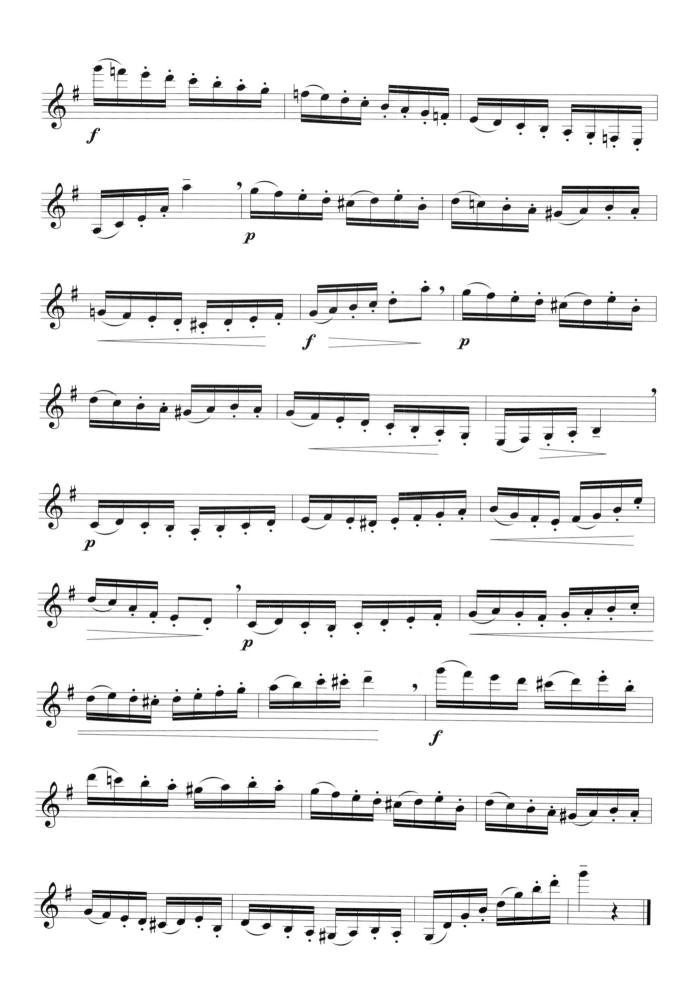

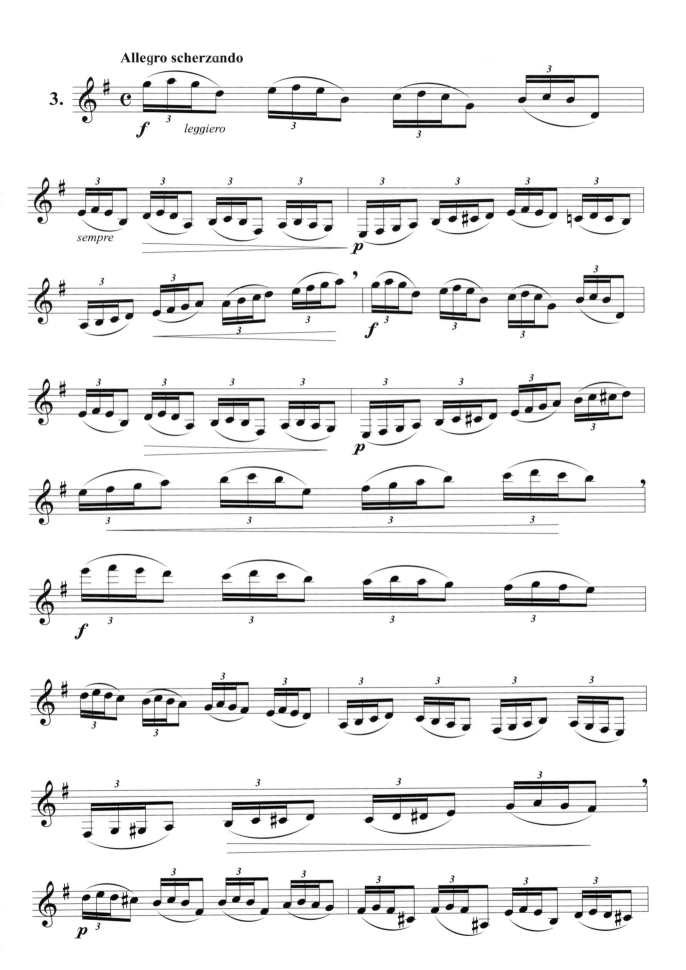

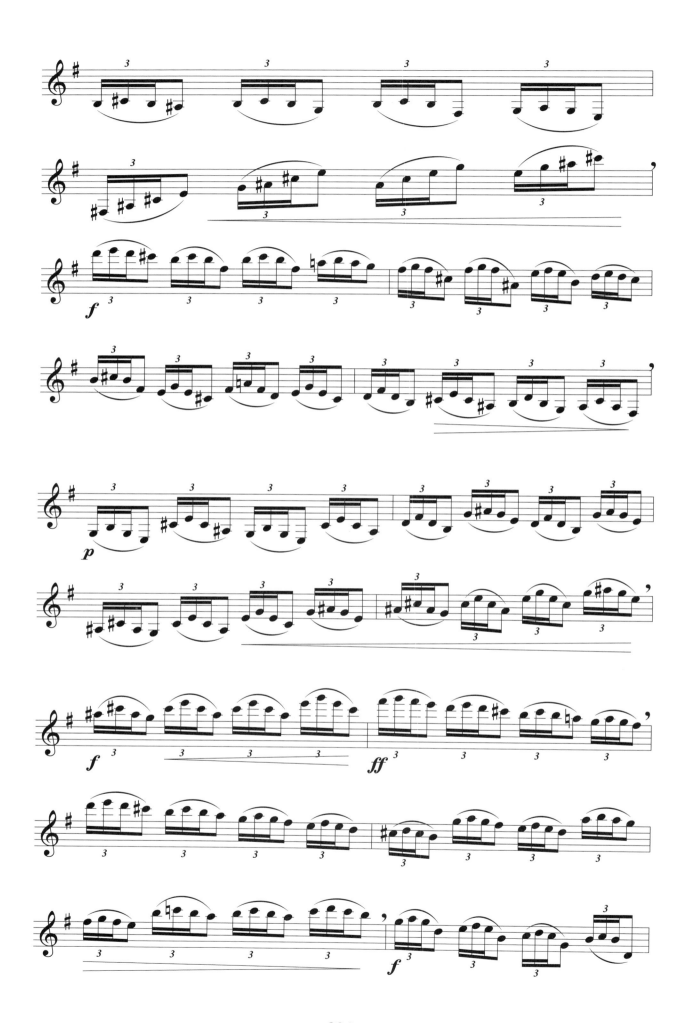

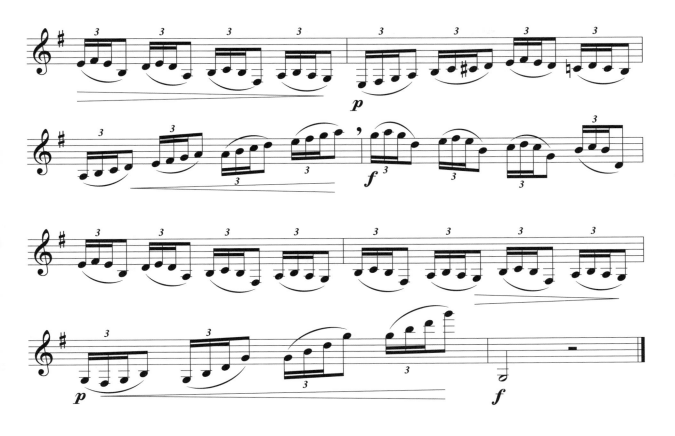

二、乐曲

前奏曲

[德]巴赫 曲

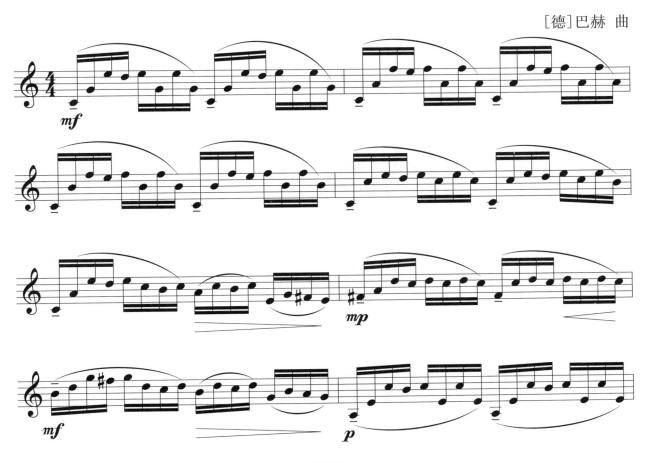

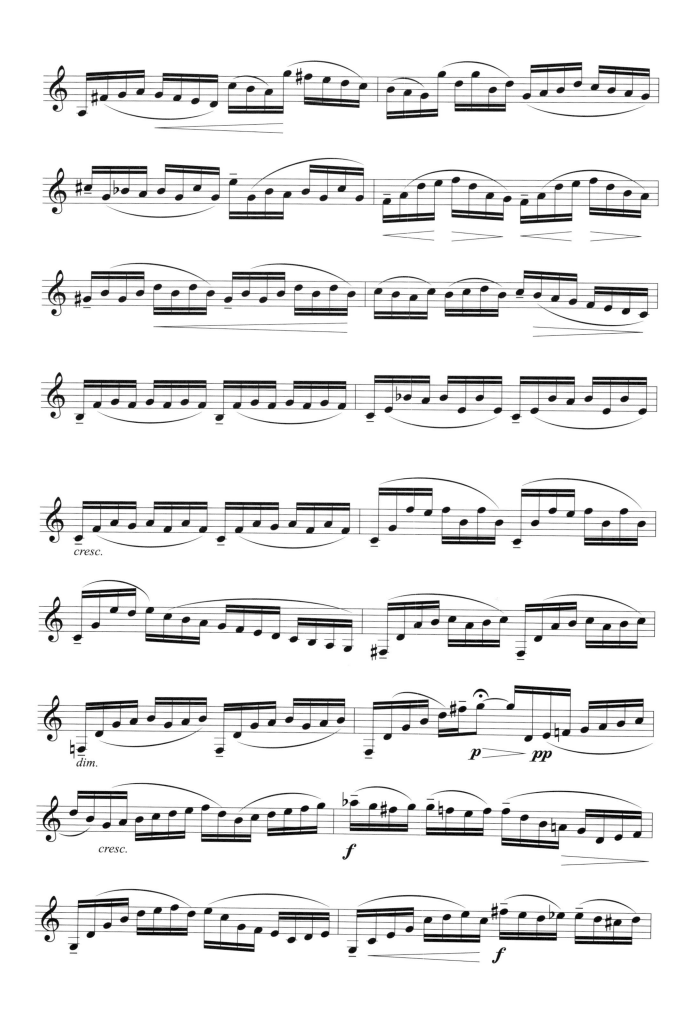

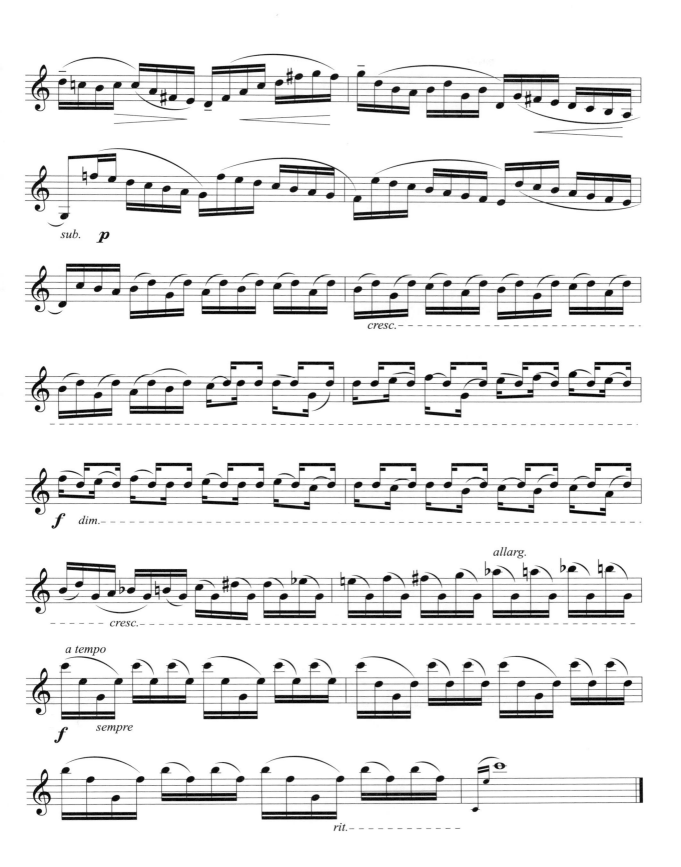

207

第二十六天 针对左手的技术训练

在单簧管的学习过程中，手指的技术动作练习必不可少。单簧管的很多指法非常别扭，而且音孔大，小指总是需要去按又远又紧的键子，所以要保证手指的机能得到充分展现就需要有大量的手指练习做支撑，把每根手指都练出力量和独立性，使演奏出的每个音都干净饱满，既能保证质量又能达到速度。

下面有一些基本的手指动作练习，在练习过程中需要注意：

（1）手指的抬，落。很多人在演奏过程中经常忽略"抬"这个动作。

（2）保证每次落键的位置都在同一个点上（手指肚）。

（3）每一个关节要有支撑，不可以折指。

（4）在慢速练习时，需要把手指抬高，用力落指，练习手指大关节的力量和弹性。

一、左手基本音孔的手指练习

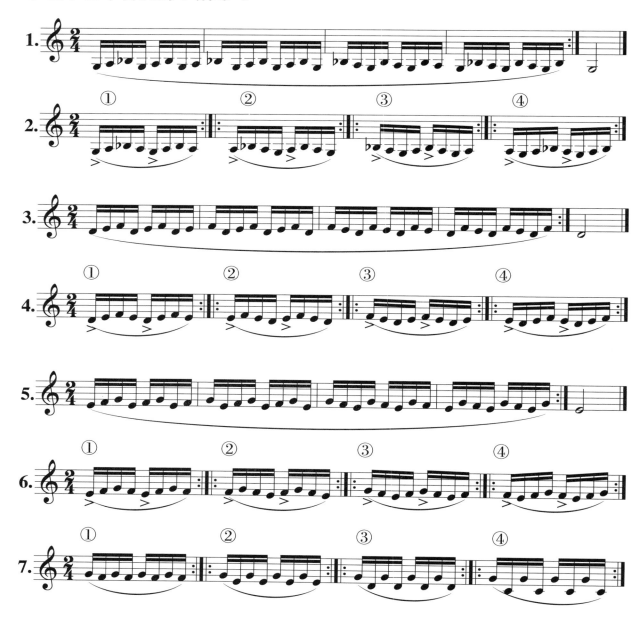

208

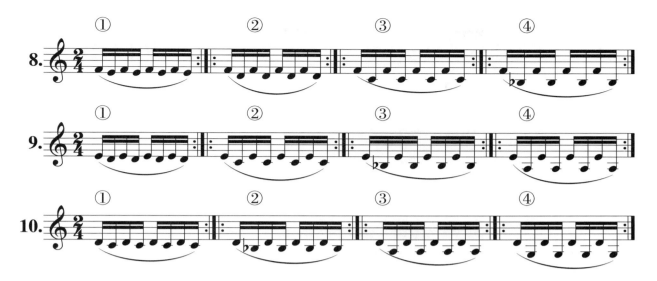

注：练习时从慢速到中速再到快速，一根手指一根手指练习。

二、左手食指和拇指的连接练习

左手的手指训练主要是针对左手食指和拇指。左手食指需要管理中音区 A、#G、#F、E 四个音的按键，所以在演奏过程中食指的使用频率很高，而且这几个音都是开孔音，发音和音准也非常敏感。左手拇指控制高音键，所有的高低音连接都需要使用到拇指。正确的按键位置可以帮助提升食指与拇指手指的敏捷度和连接的柔和度。

三、连接练习

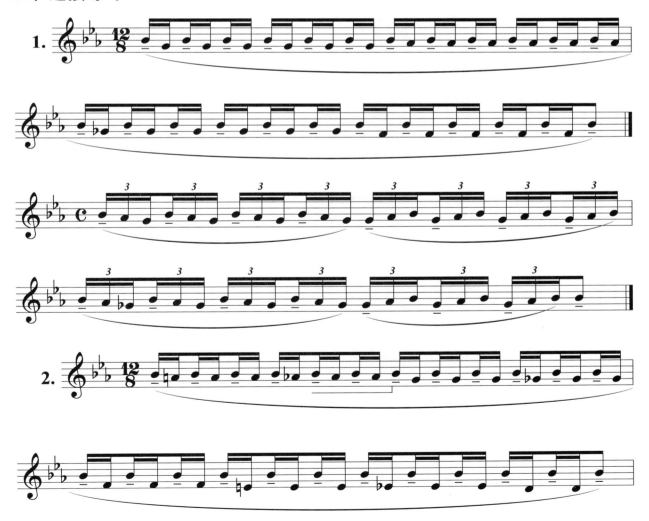

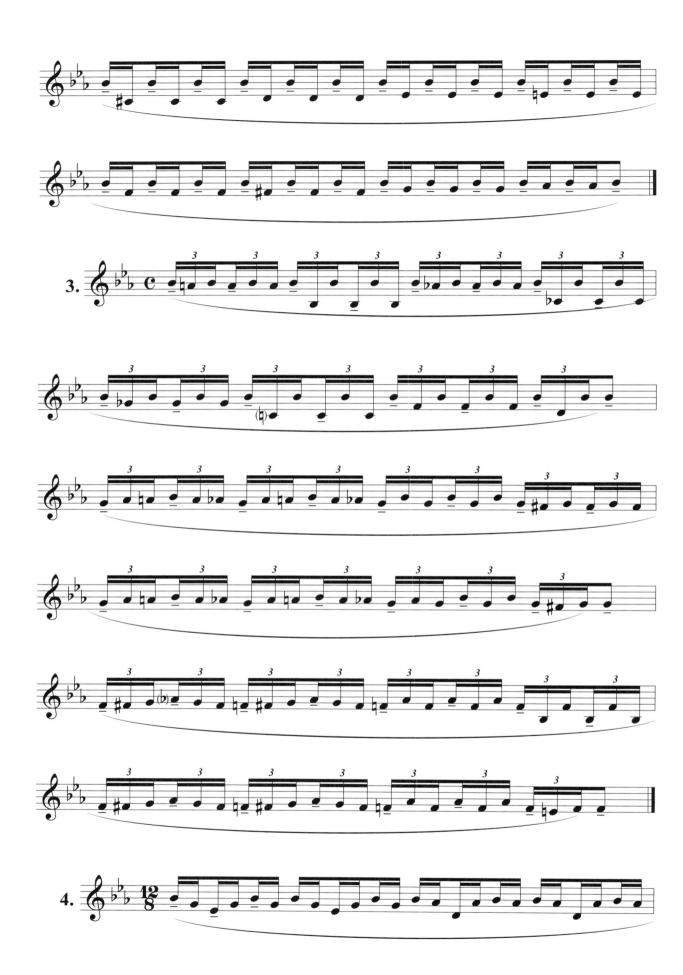

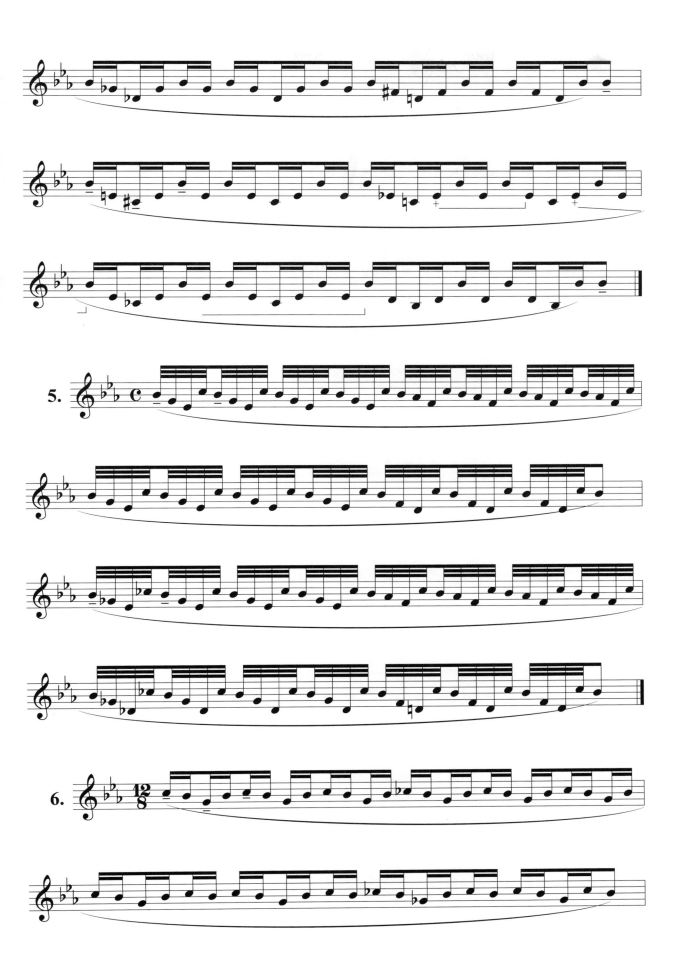

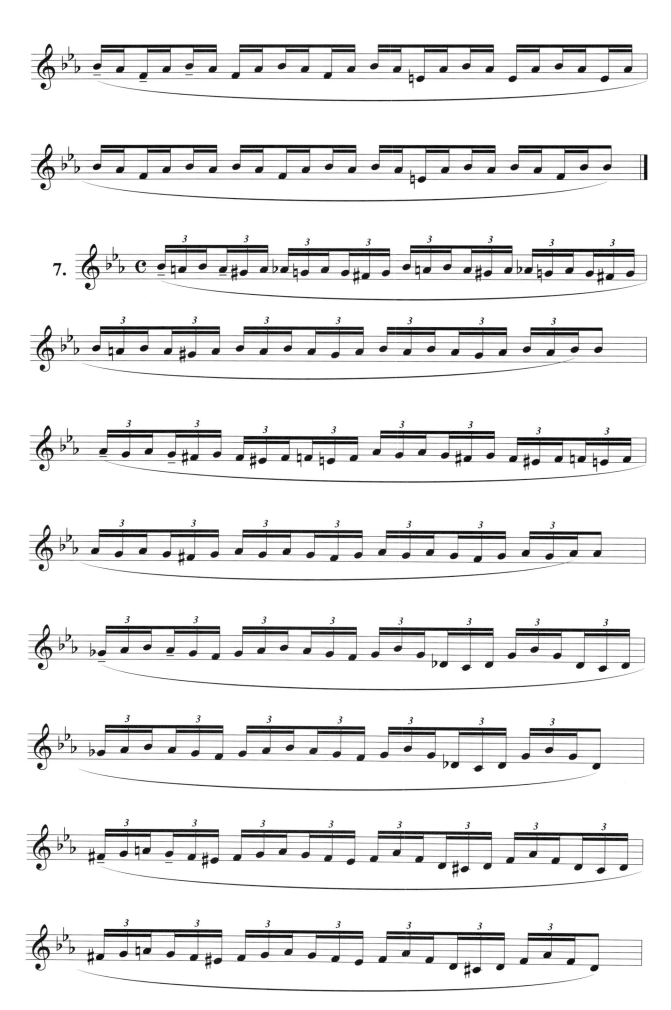

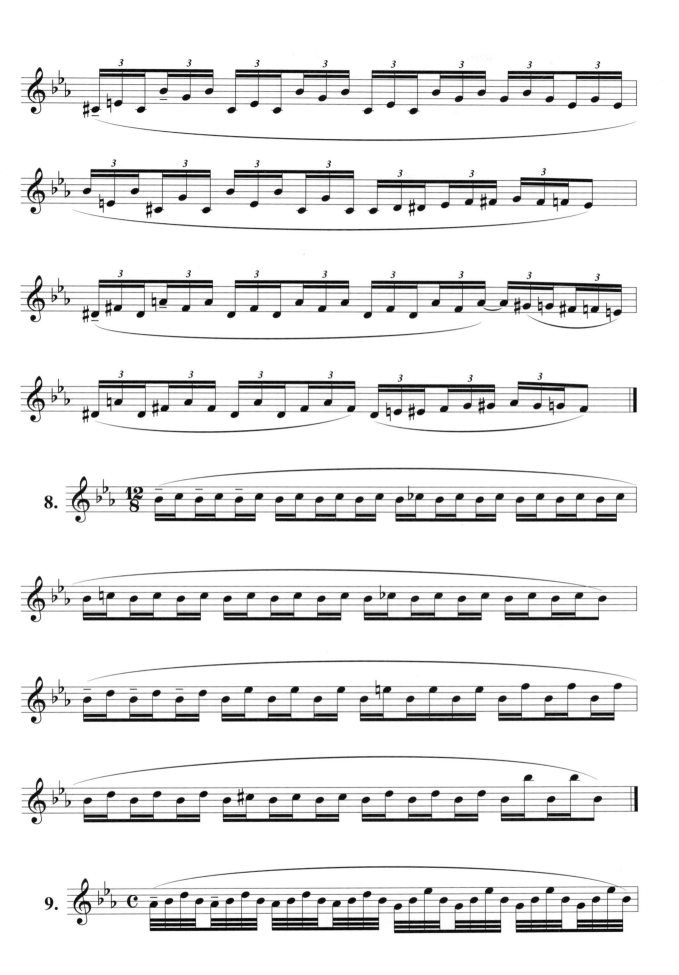

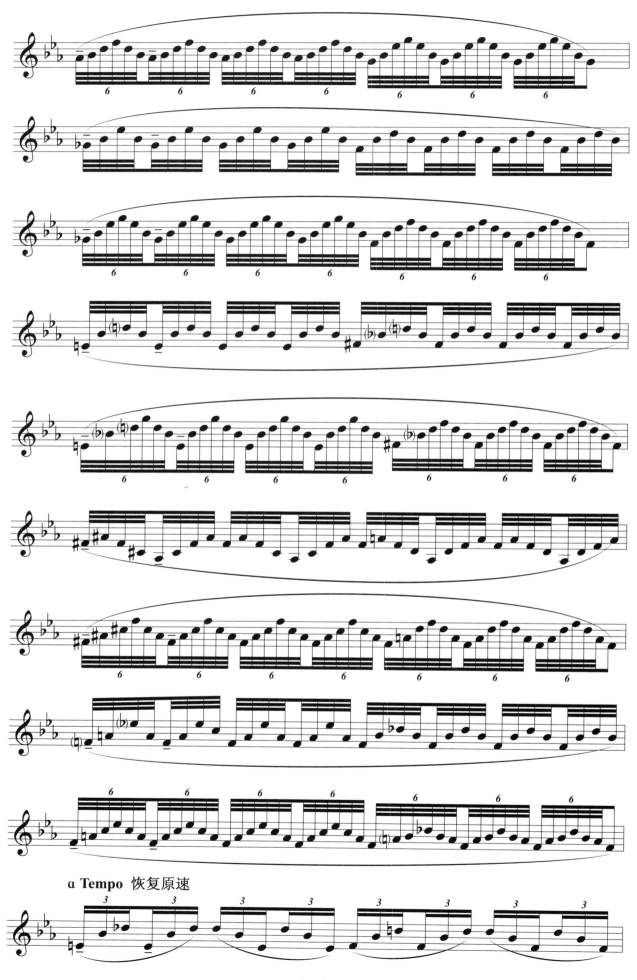

α Tempo 恢复原速

214

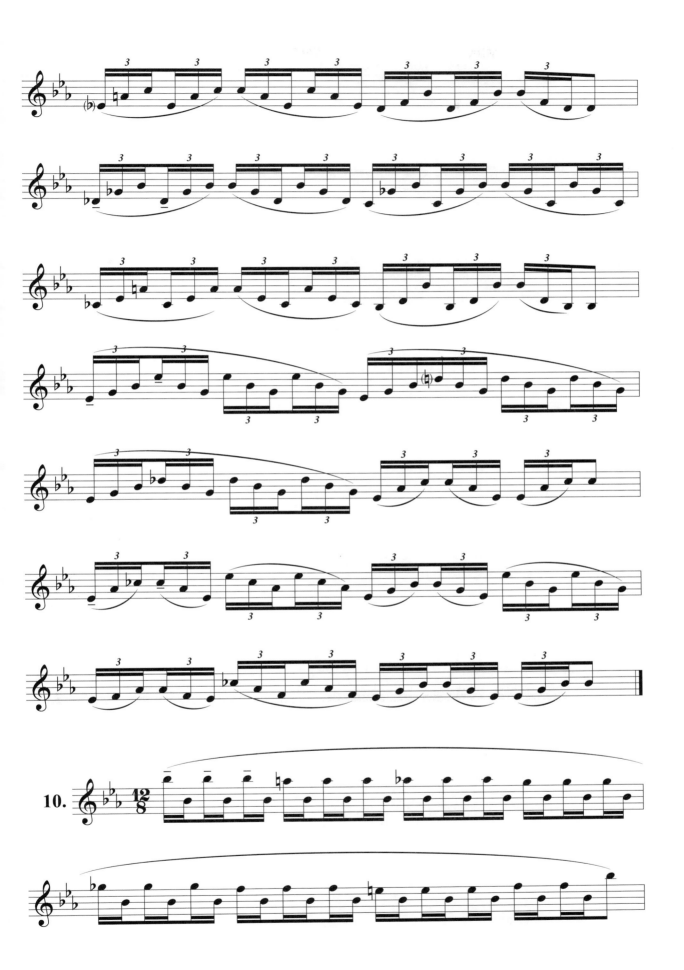

215

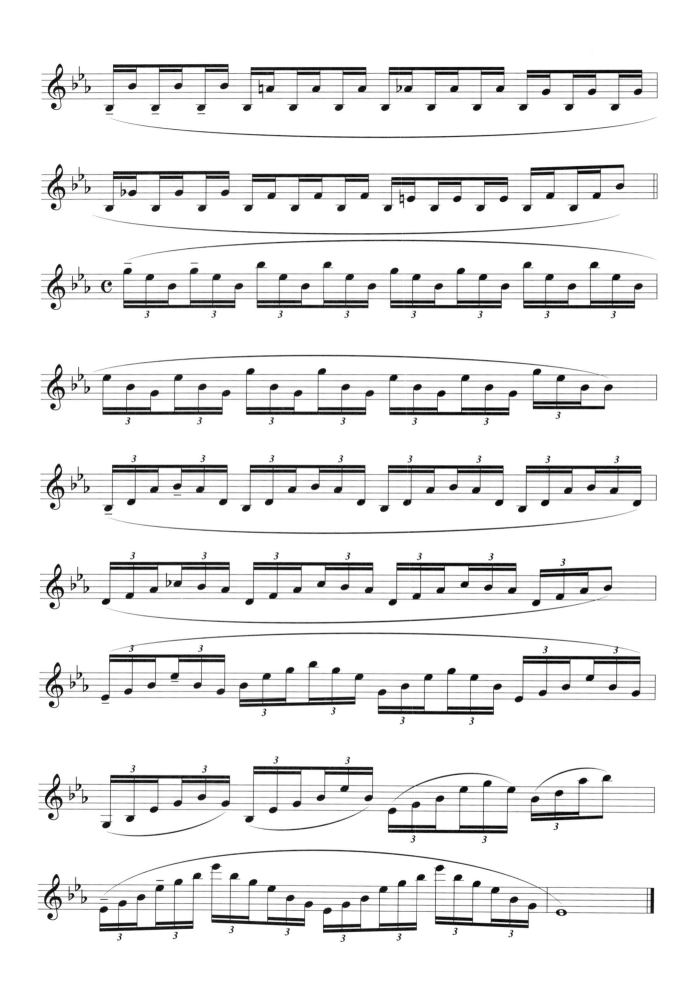

四、乐曲

小协奏曲

Adagio ma non troppo(rathervandante)(♩=56)

［德］韦伯

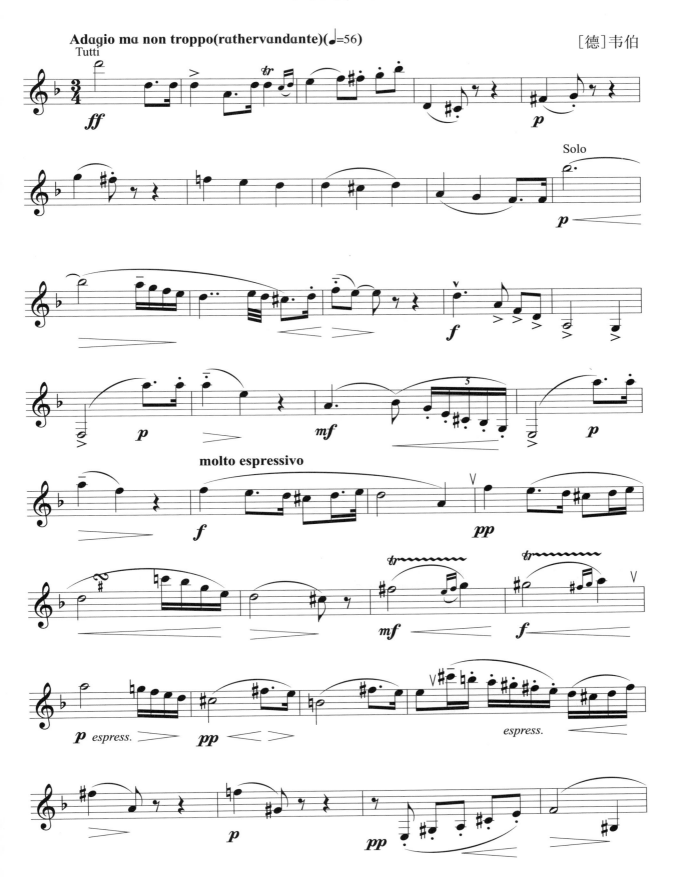

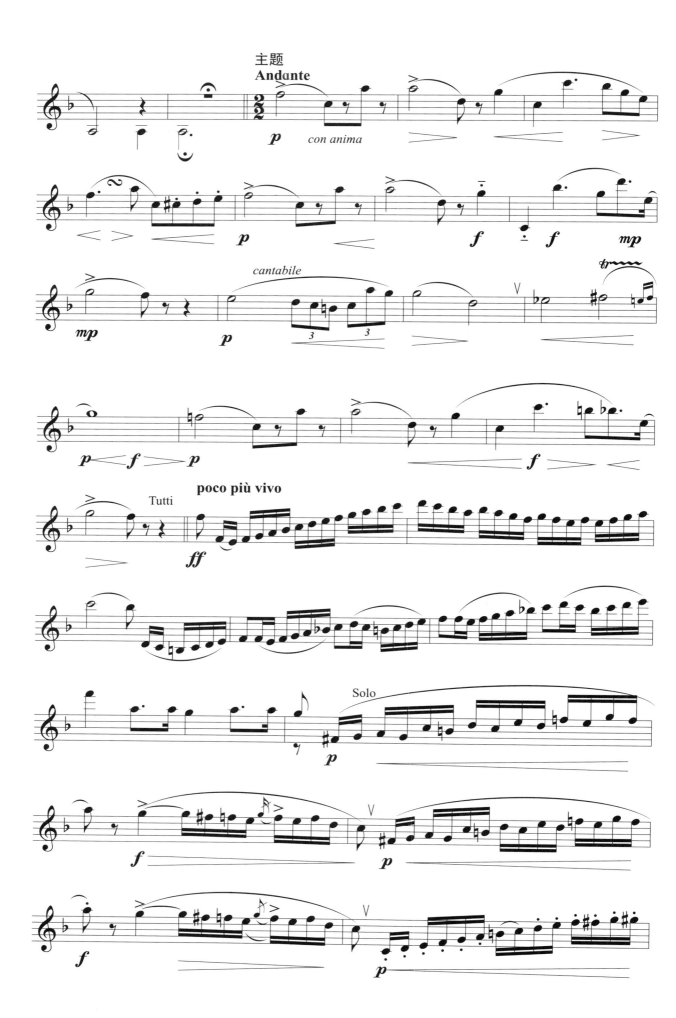

218

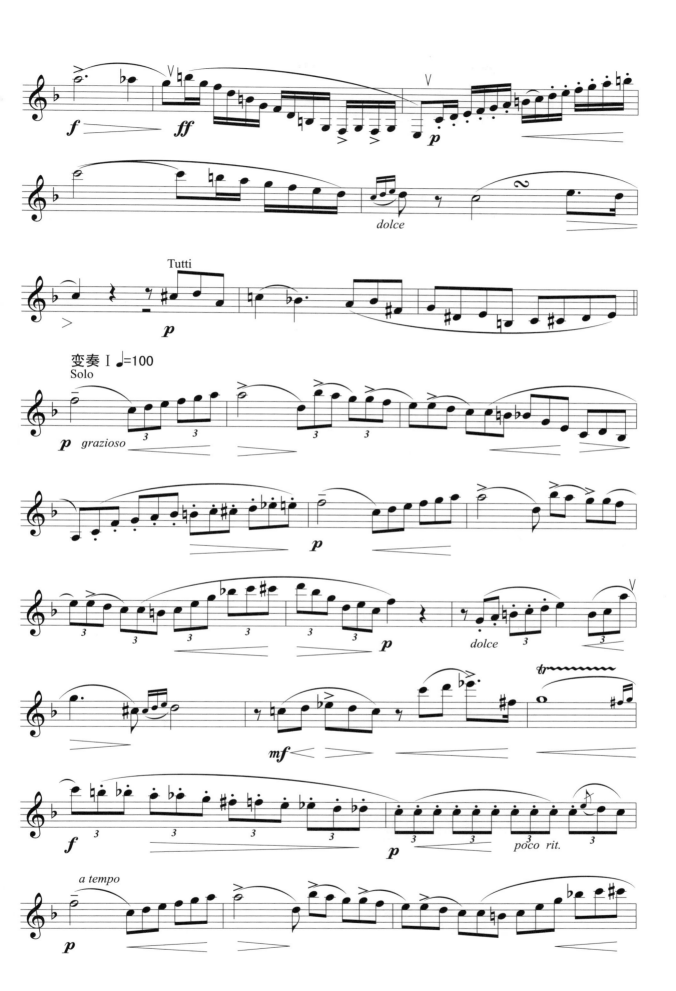

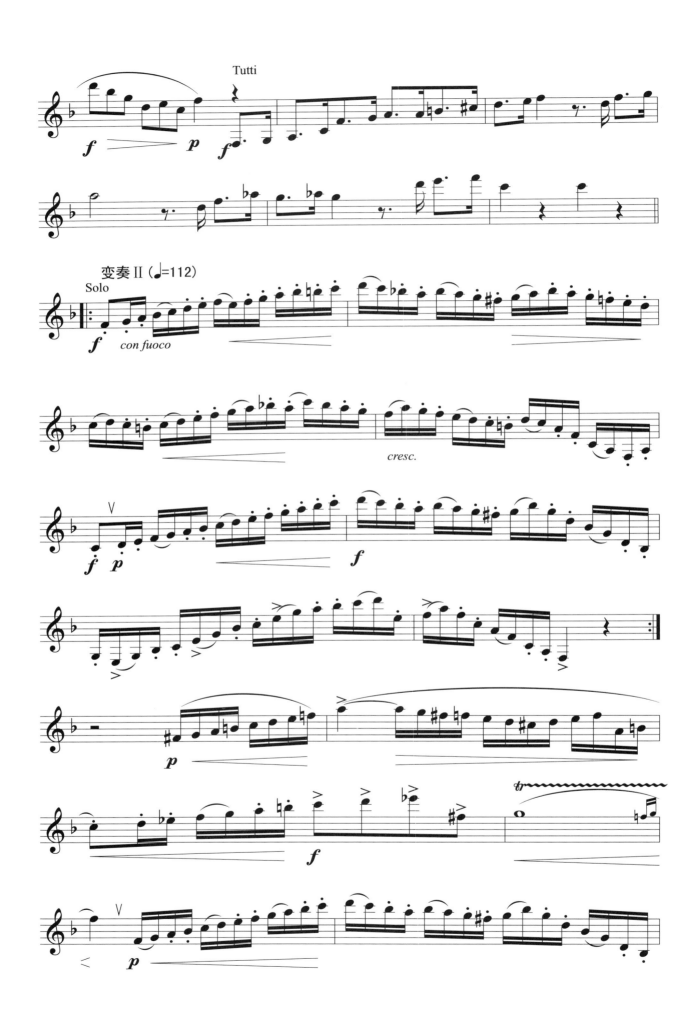

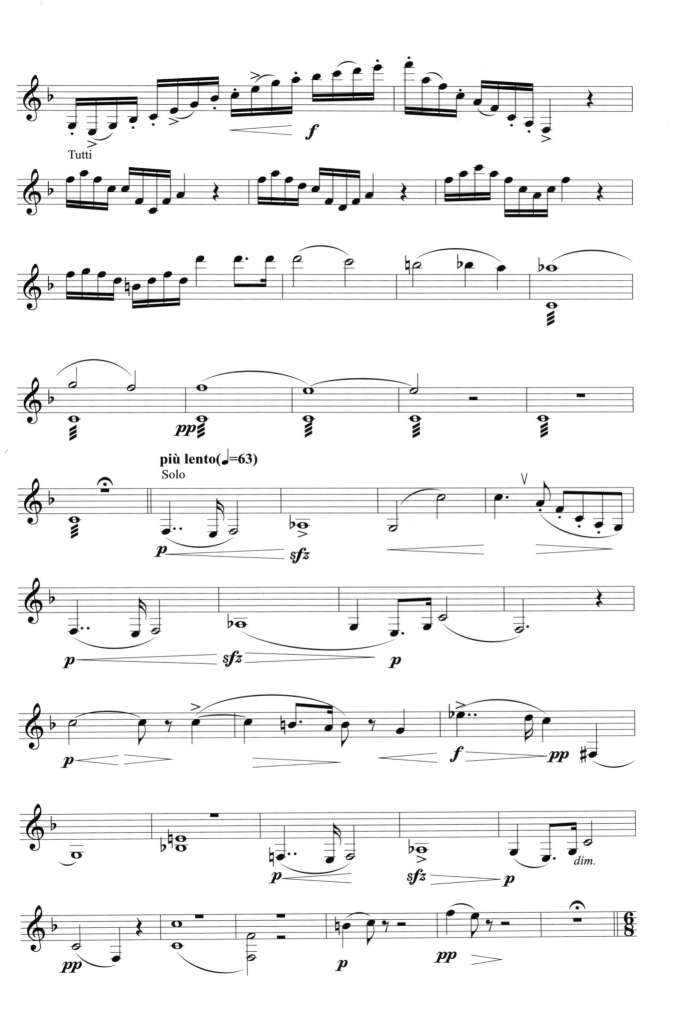

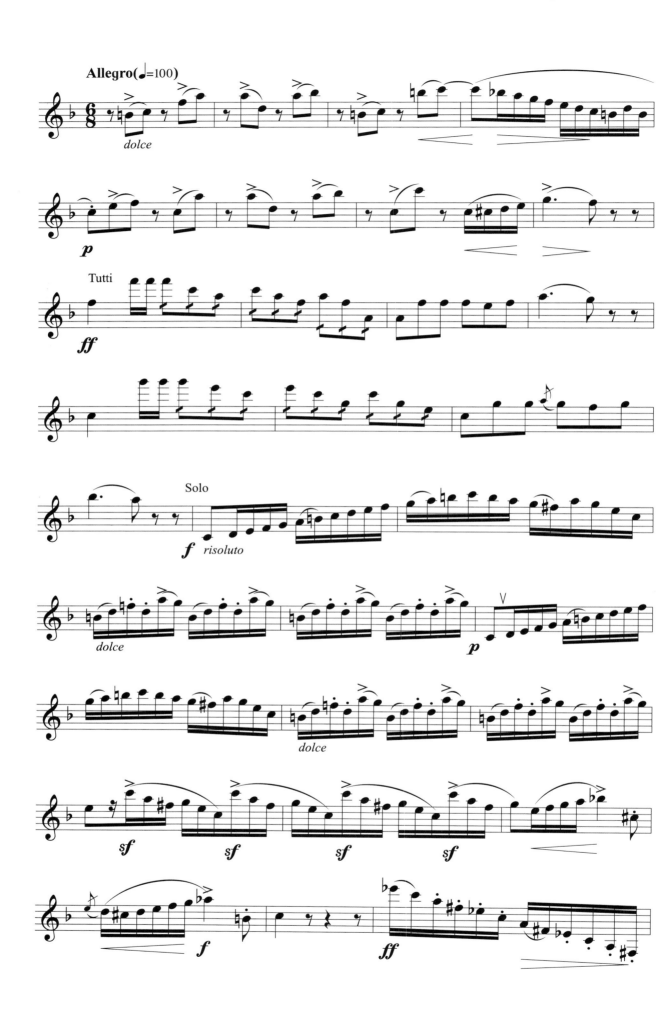

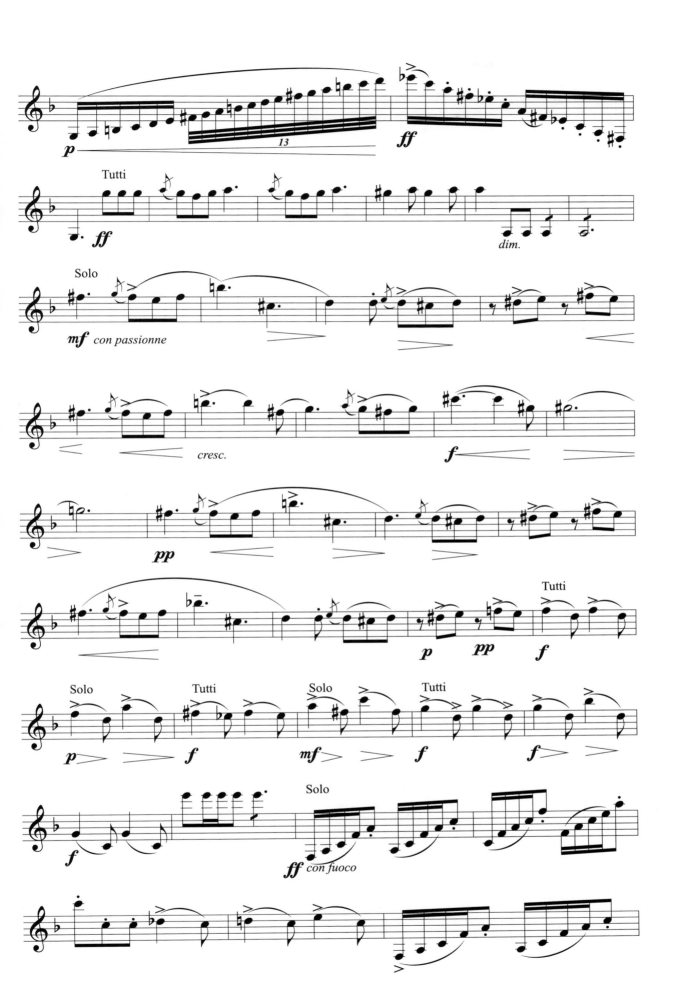

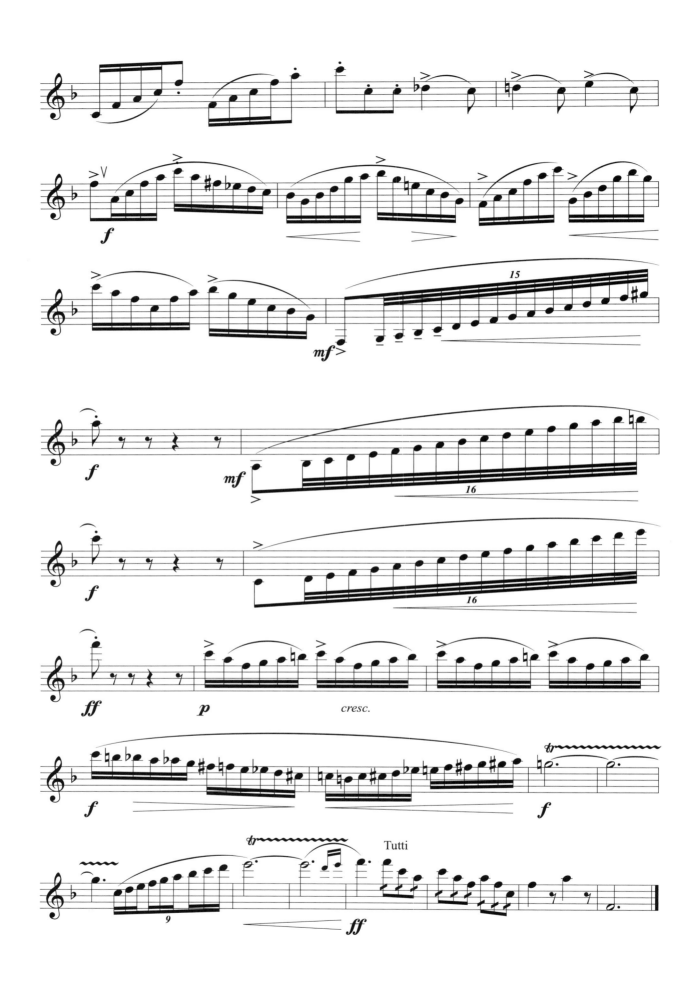

第二十七天 针对右手和小指的技术训练

一、右手基本音孔的手指练习（要求同左手）

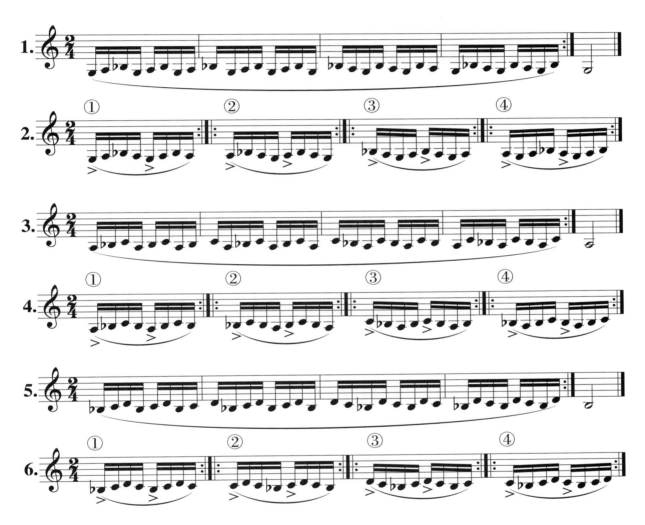

二、小指训练

　　小指是五指中最小，最短的一根手指，它不但力量小而且非常不独立，但在单簧管的演奏中，小指的按键又远又紧，而且需要负责八个或八个以上的按键，这给演奏者在手指技术上造成了很大的困难。所以增加小指力量，增强小指的独立性才能使整体手指力量平均协调，这也成为单簧管手指训练的重中之重。

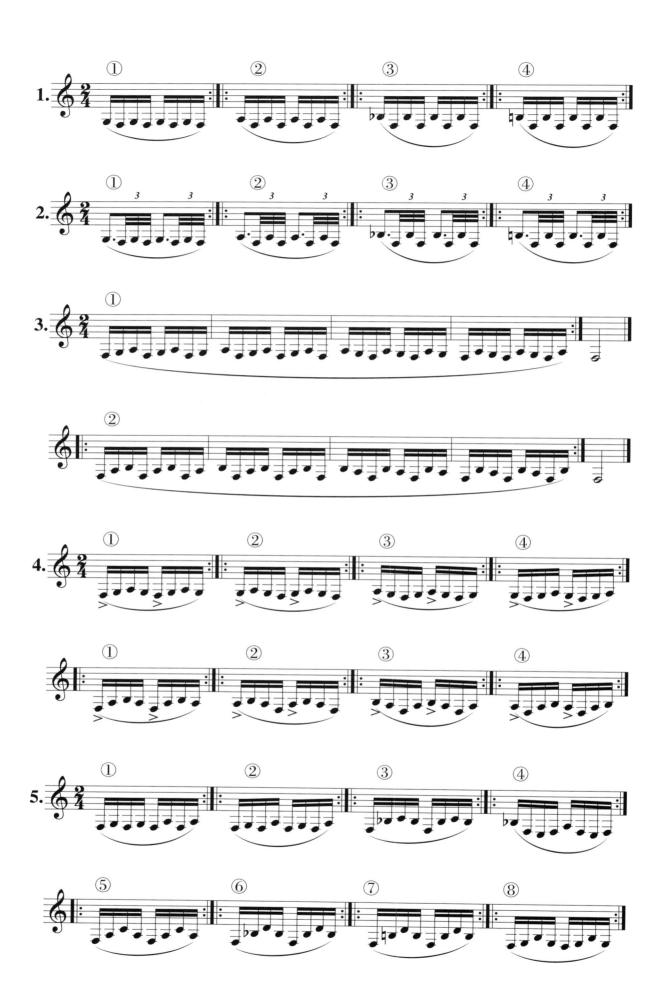

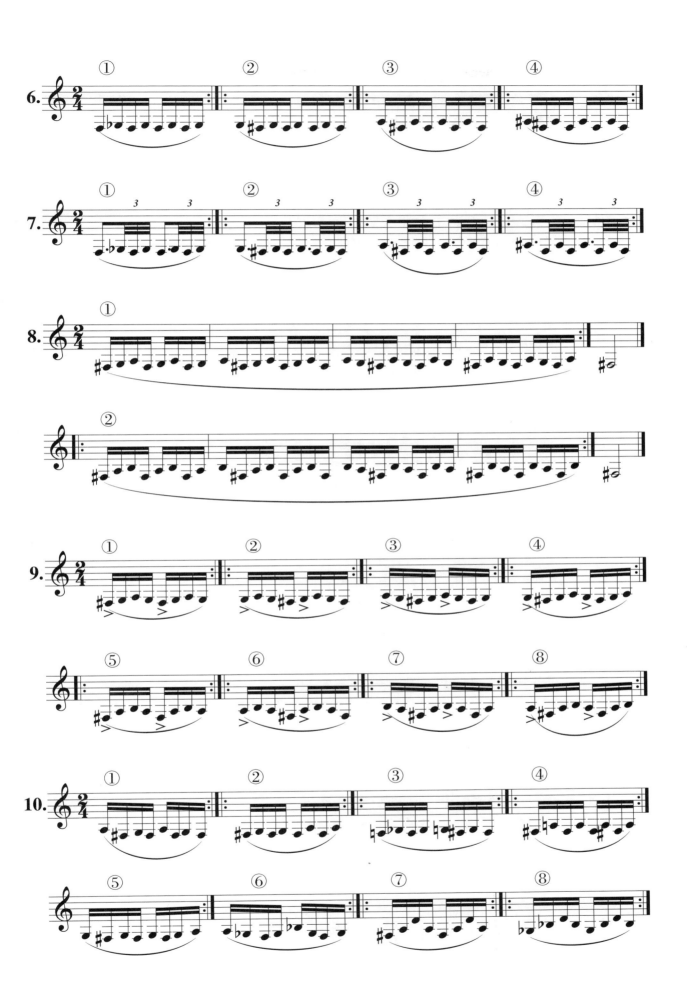

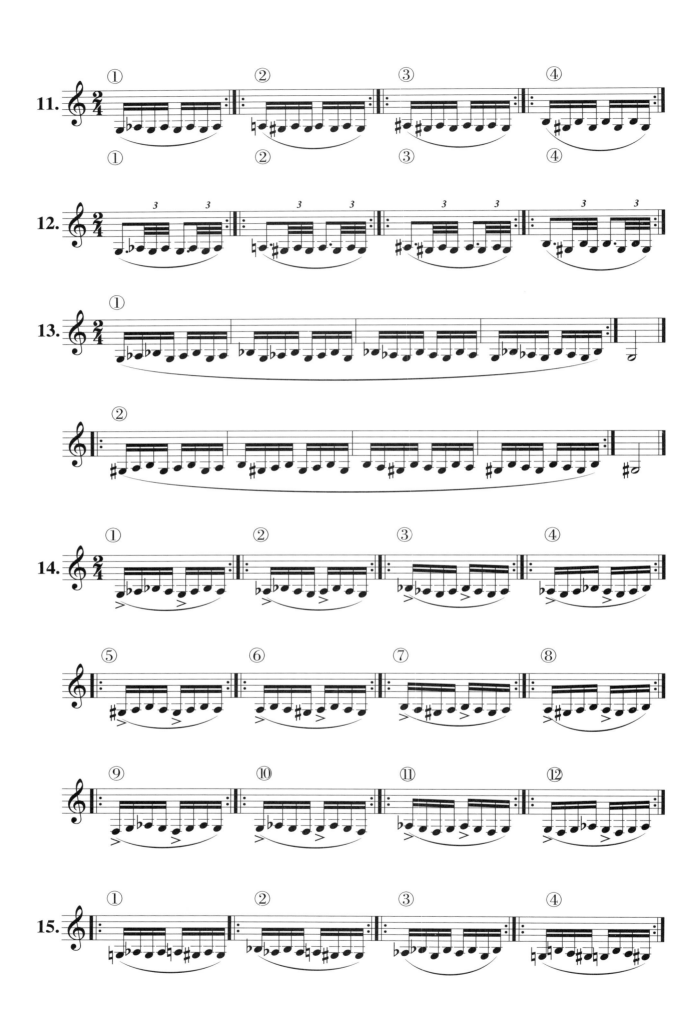

三、进阶练习

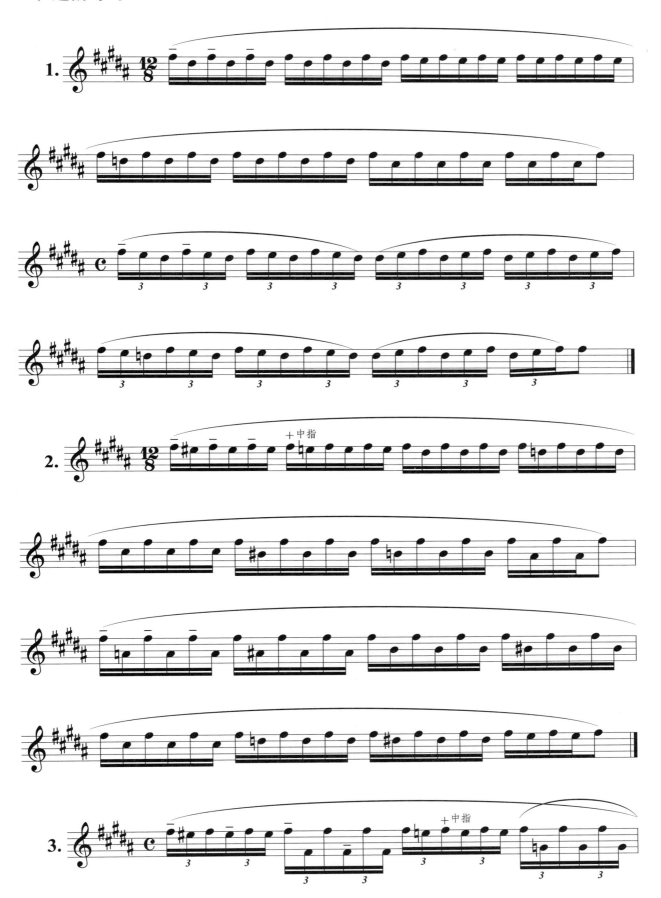

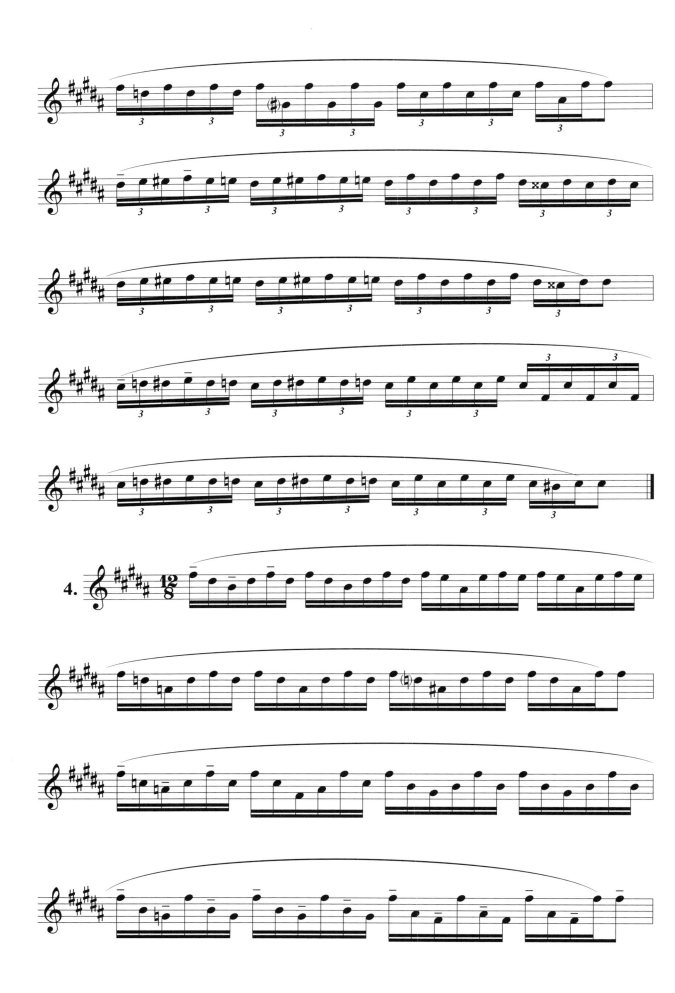

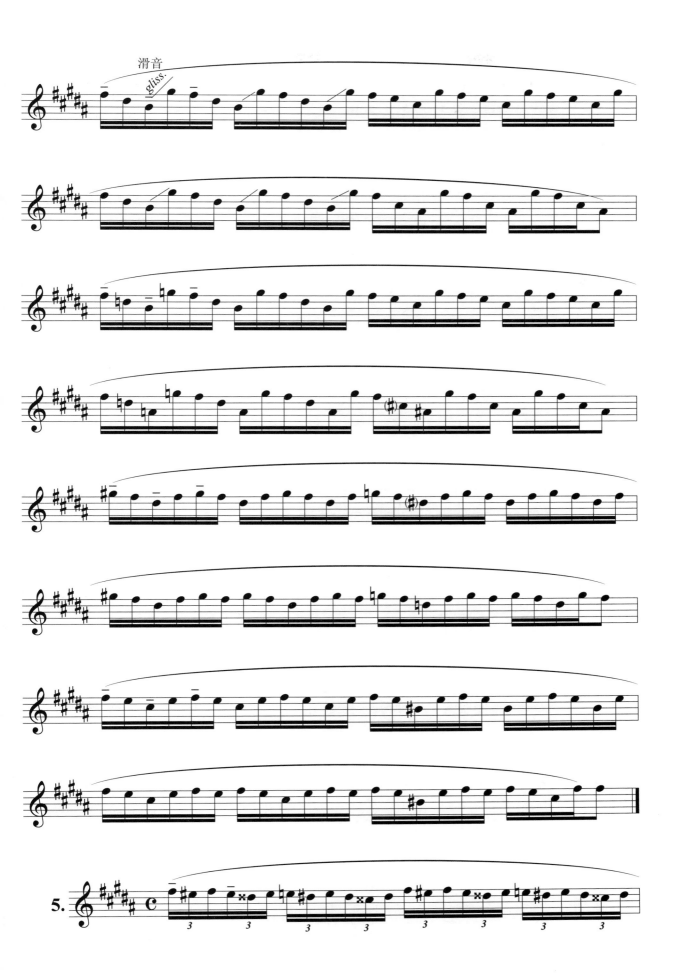

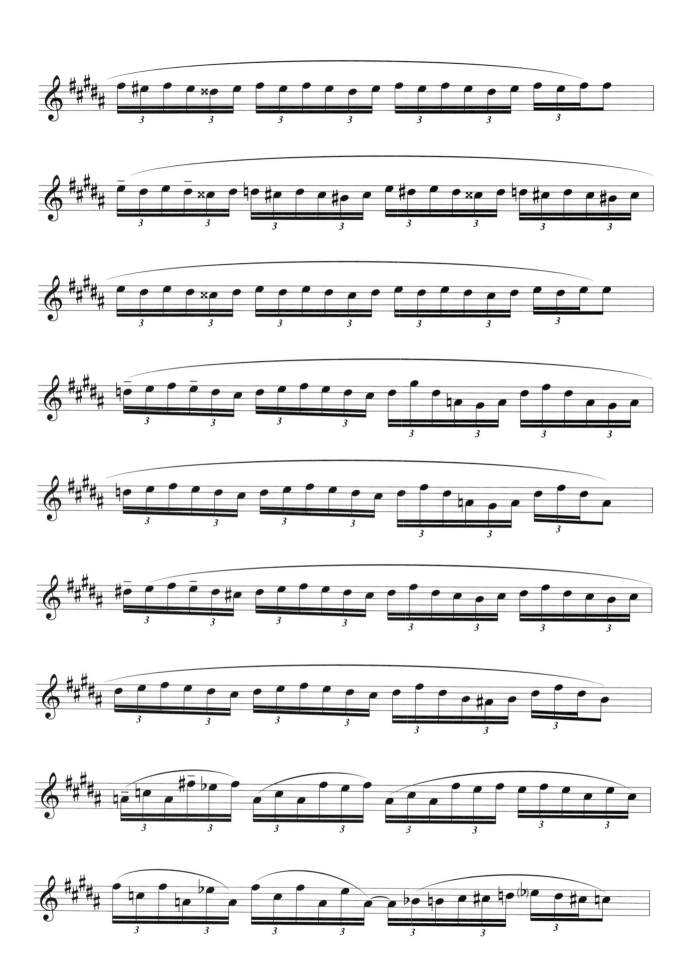

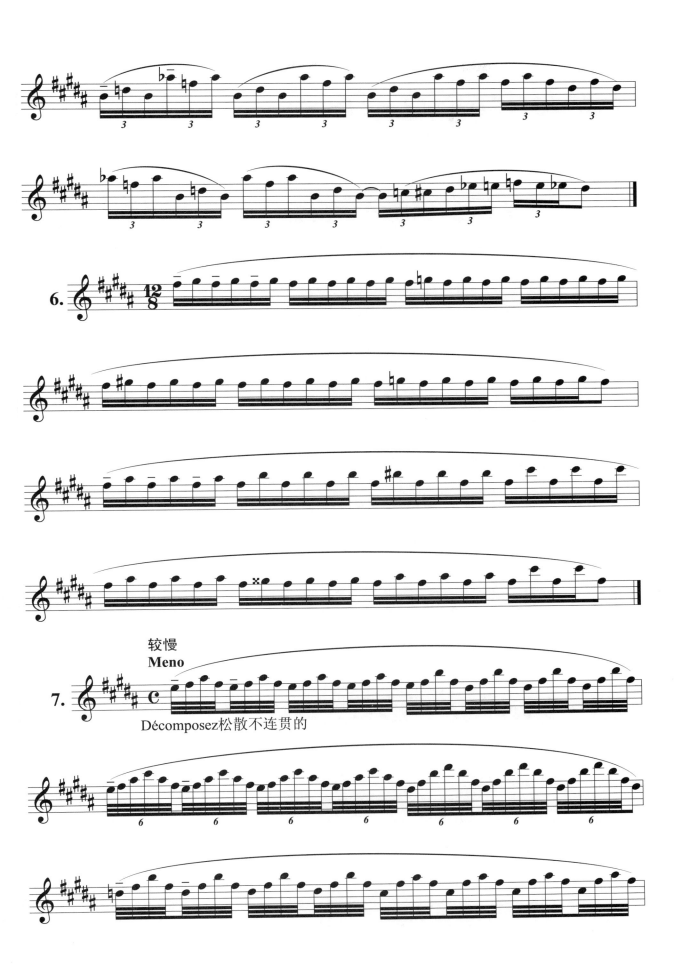

233

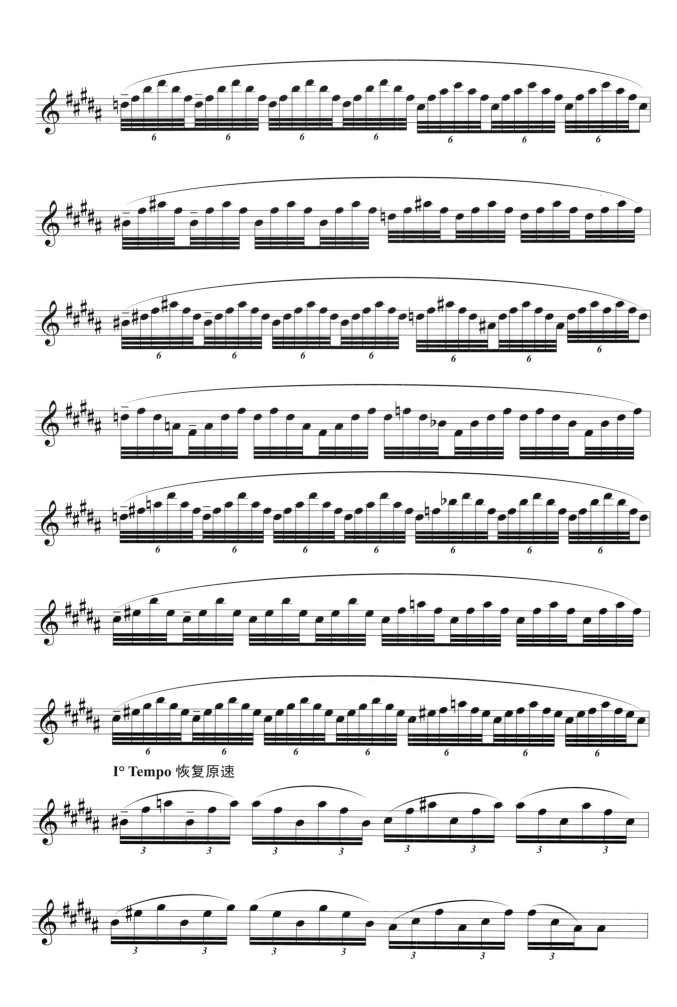

I° Tempo 恢复原速

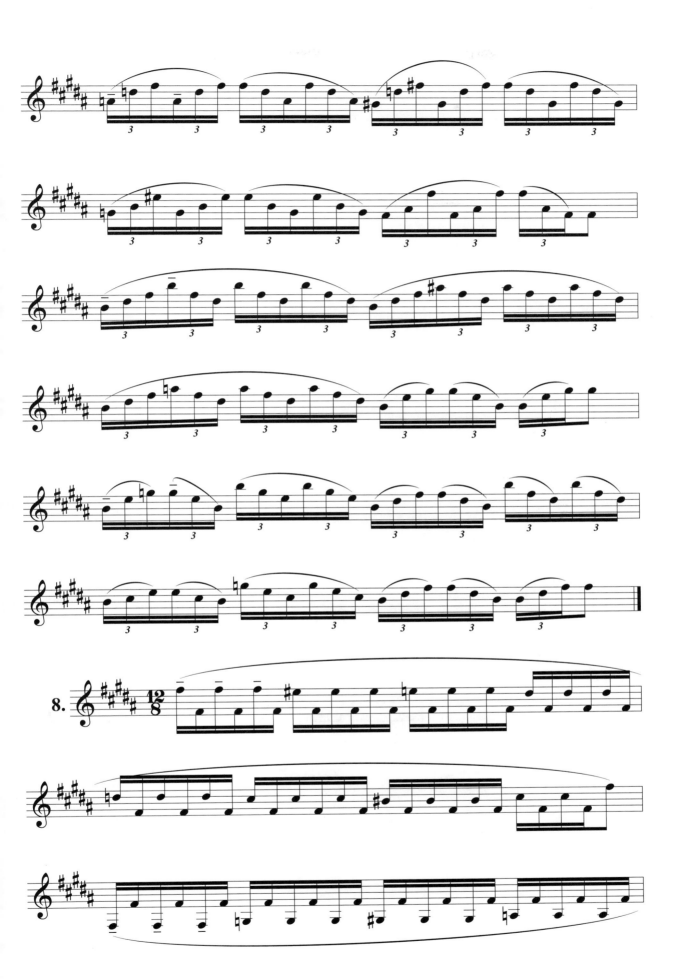

235

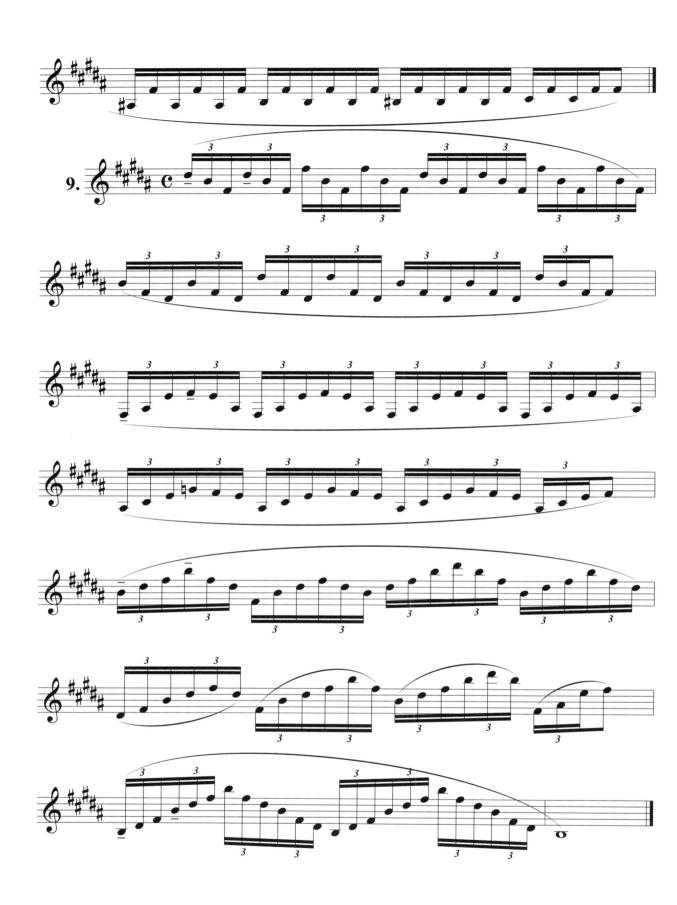

四、乐曲

奏鸣曲
I

Allegretto

[法]圣桑 曲

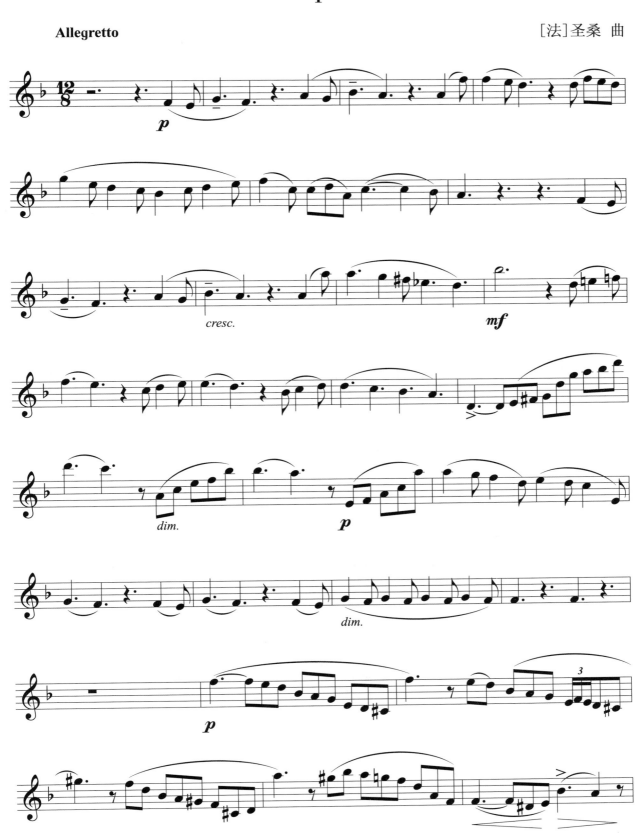

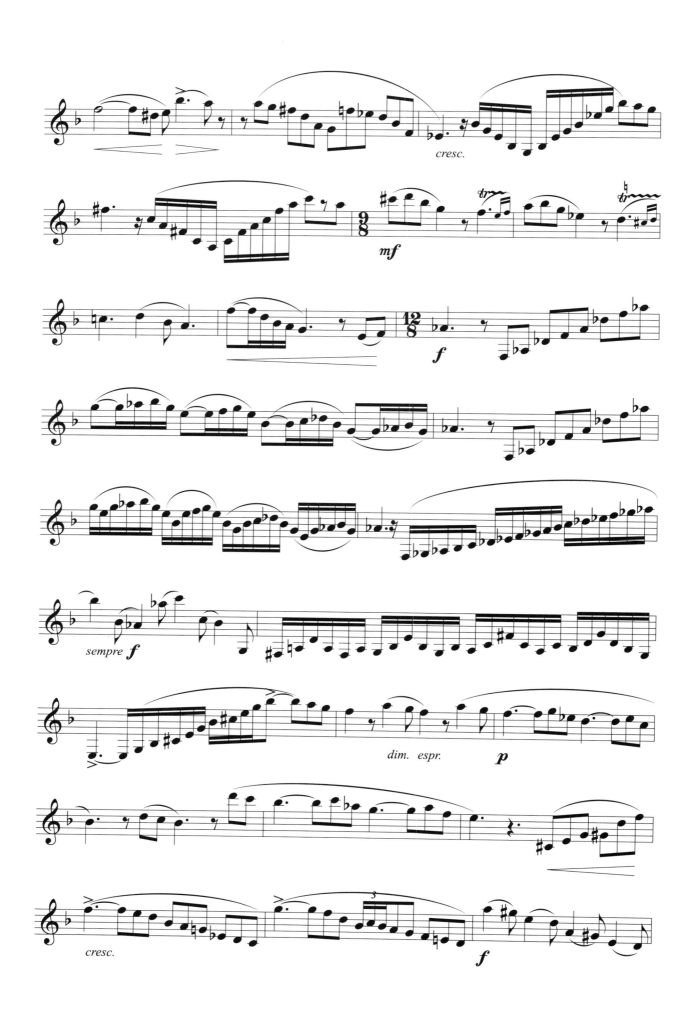

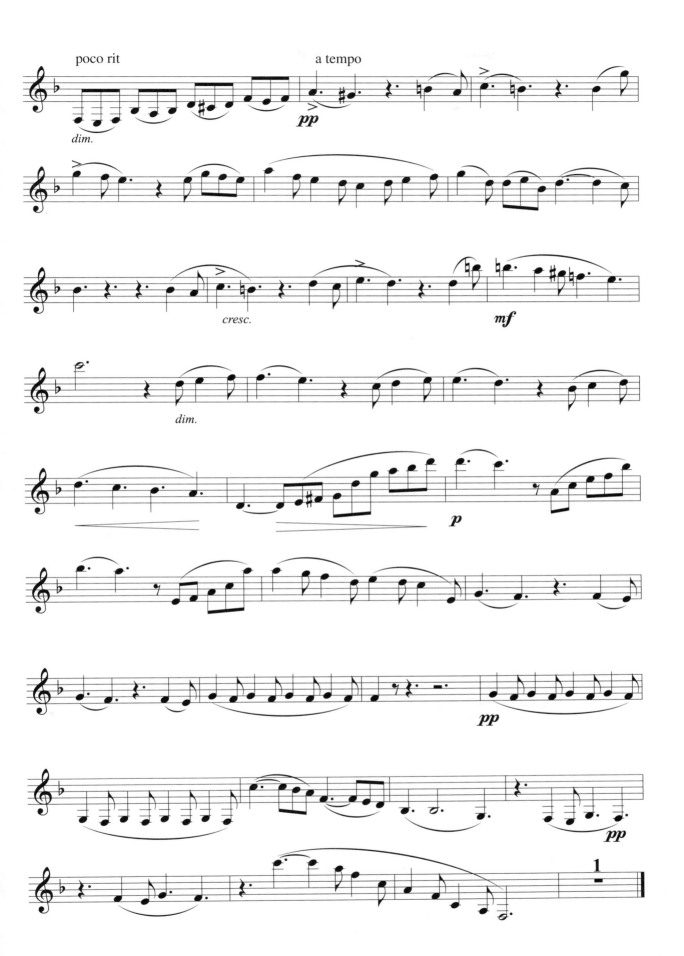

239

II

Allegro animato

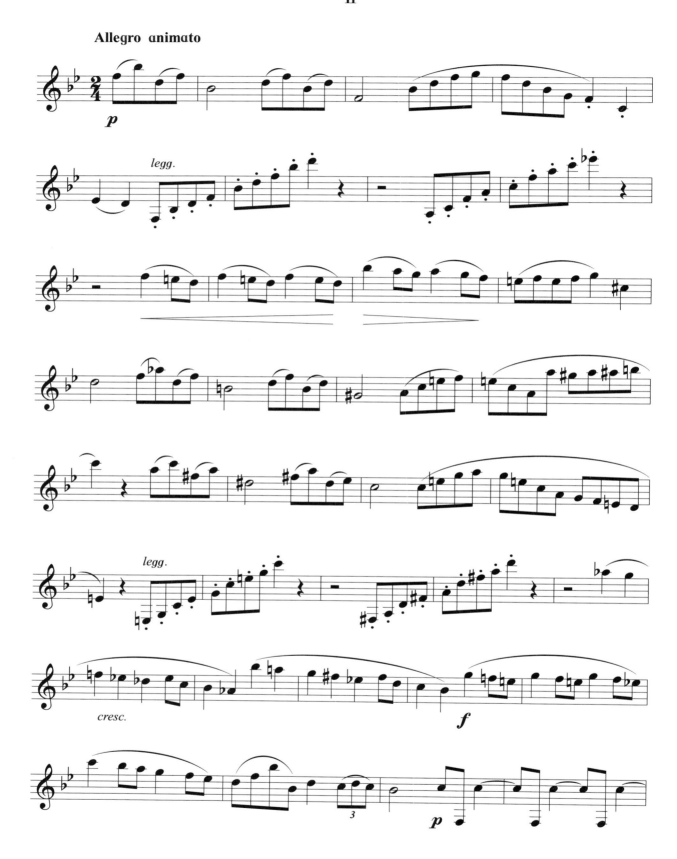

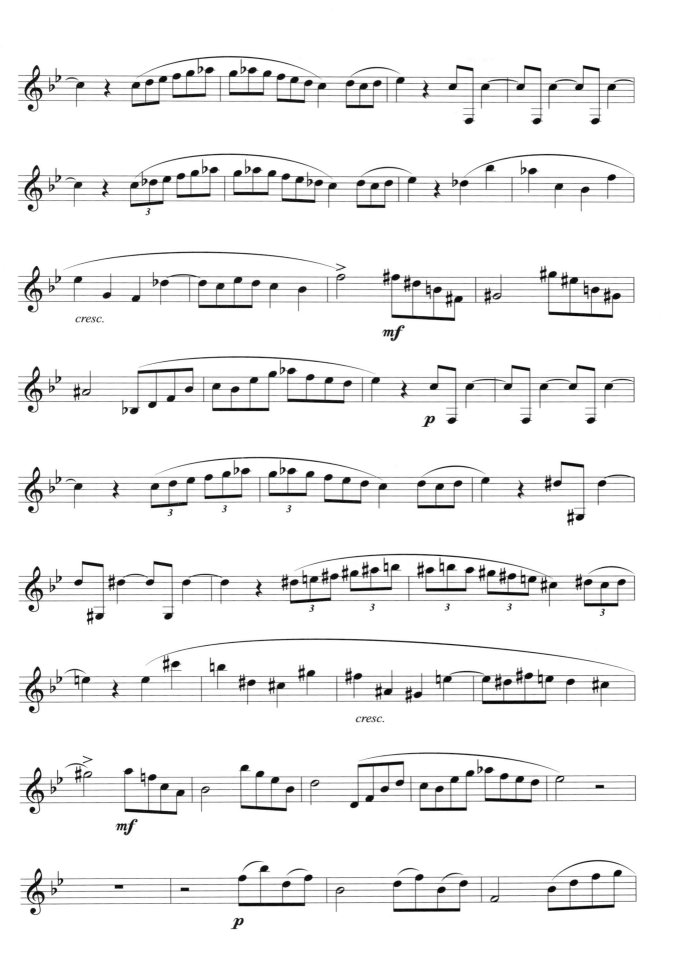

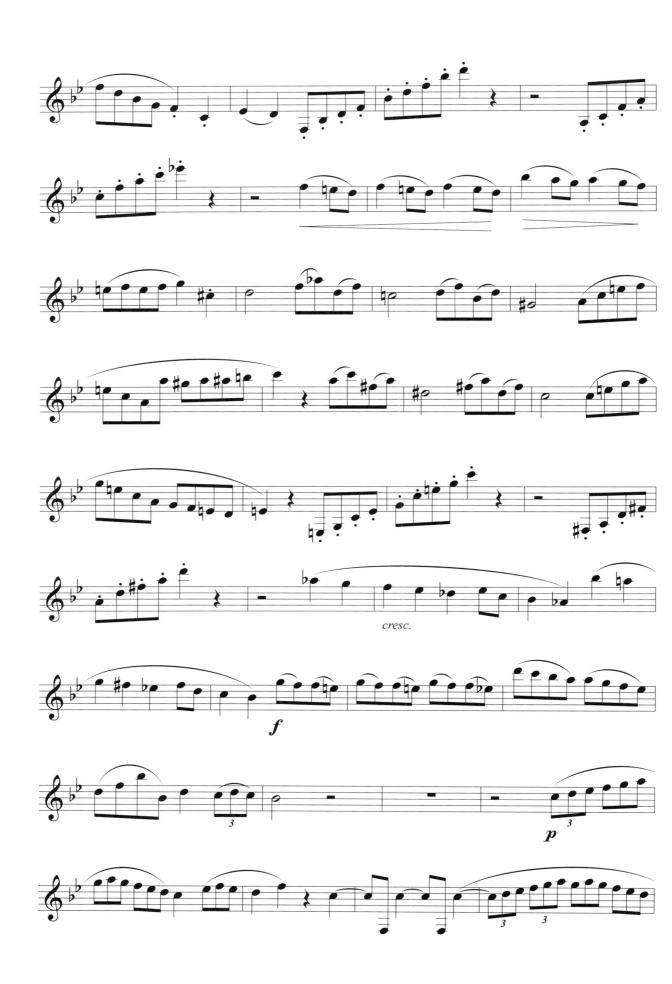

242

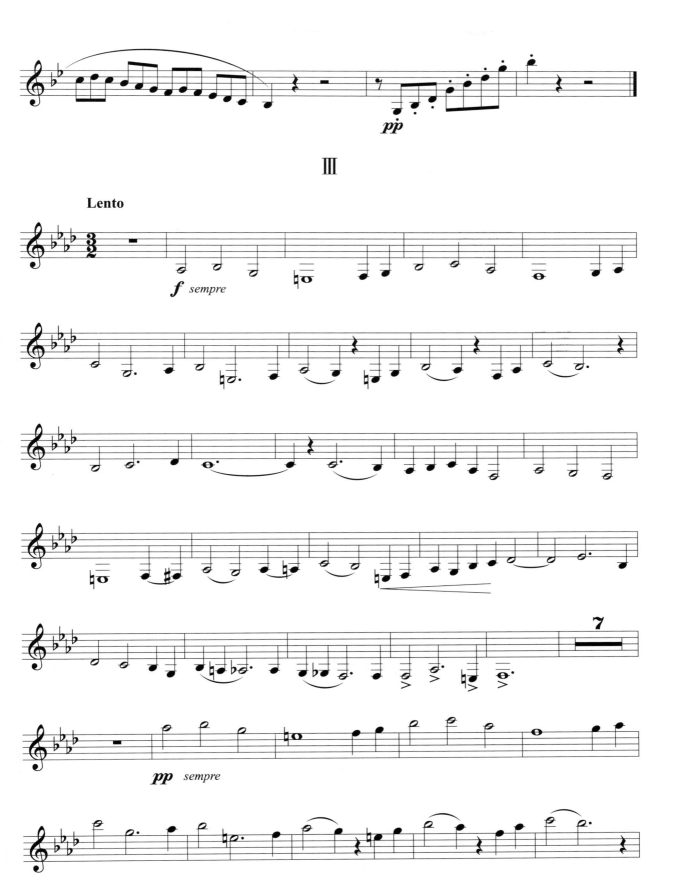

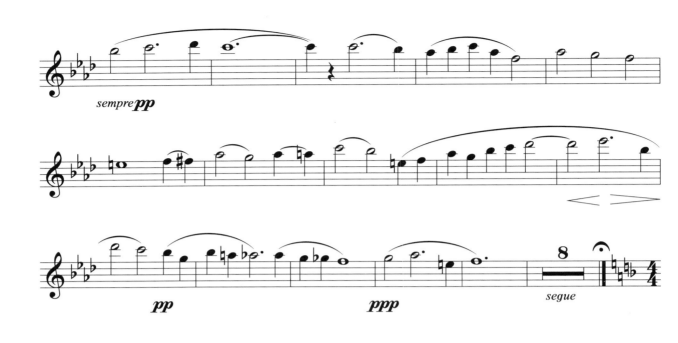

IV

Molto allegro

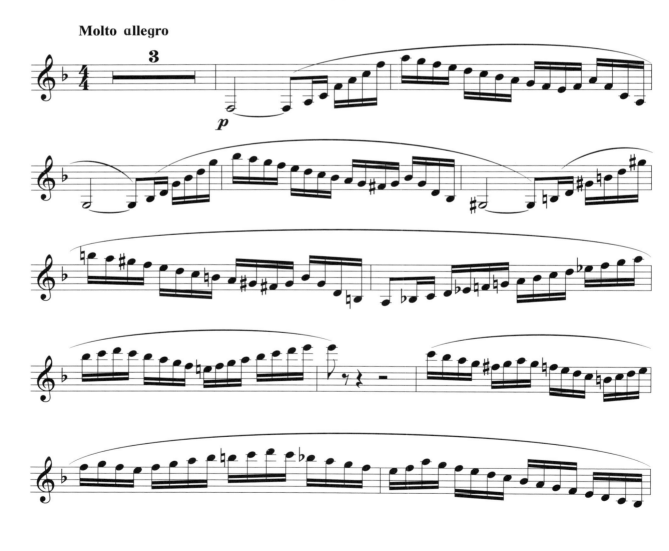

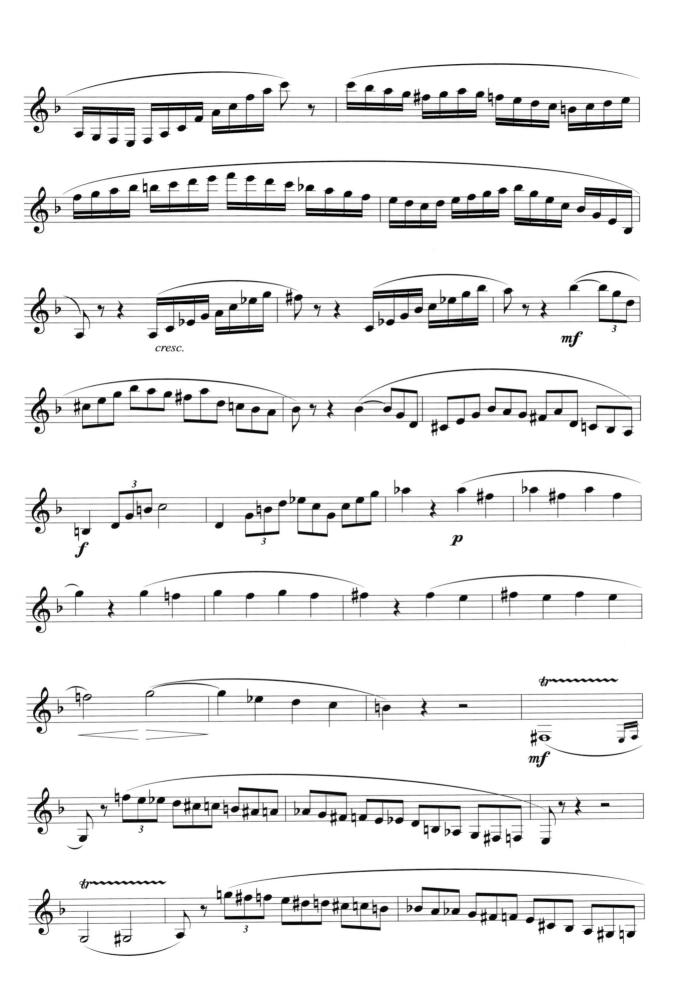

245

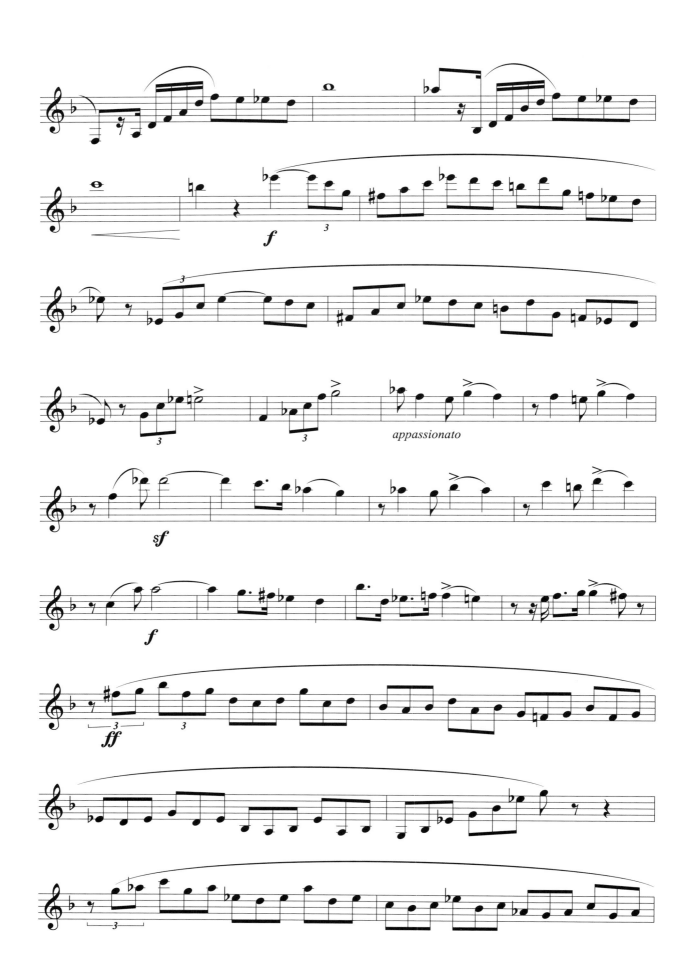

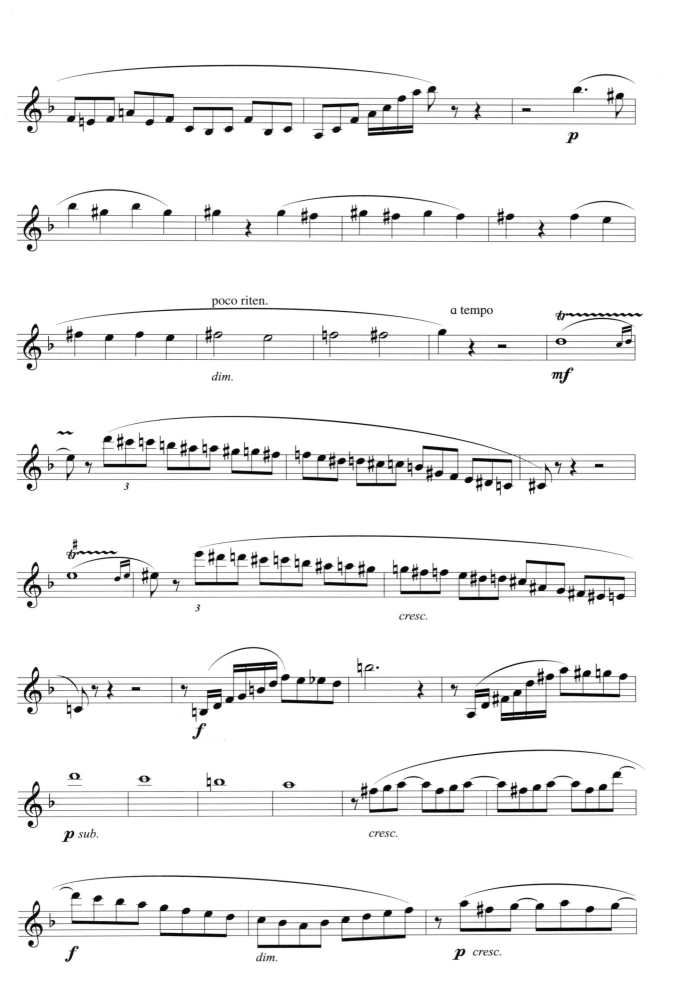

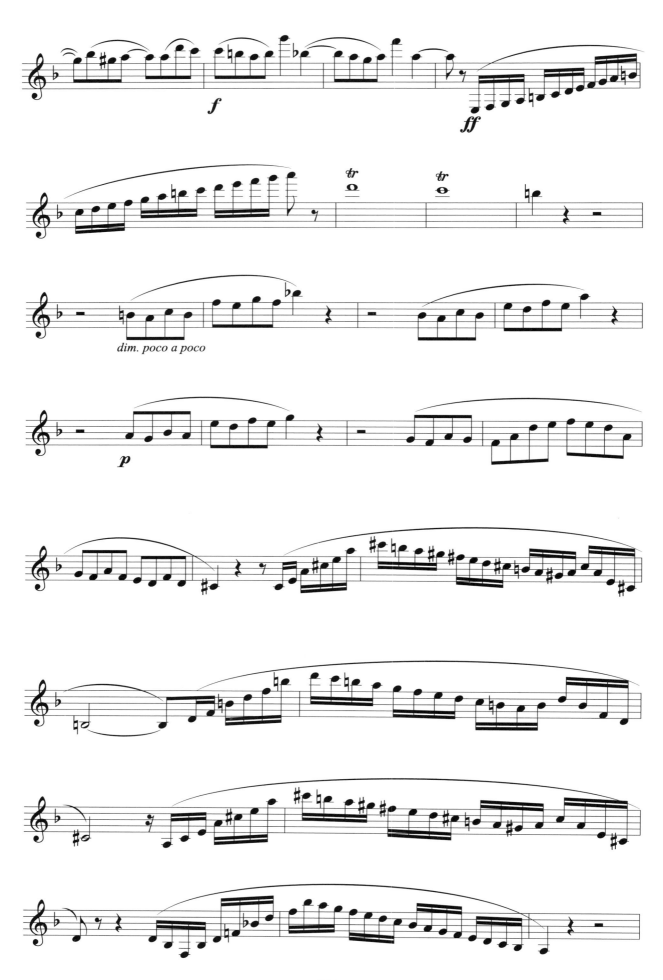

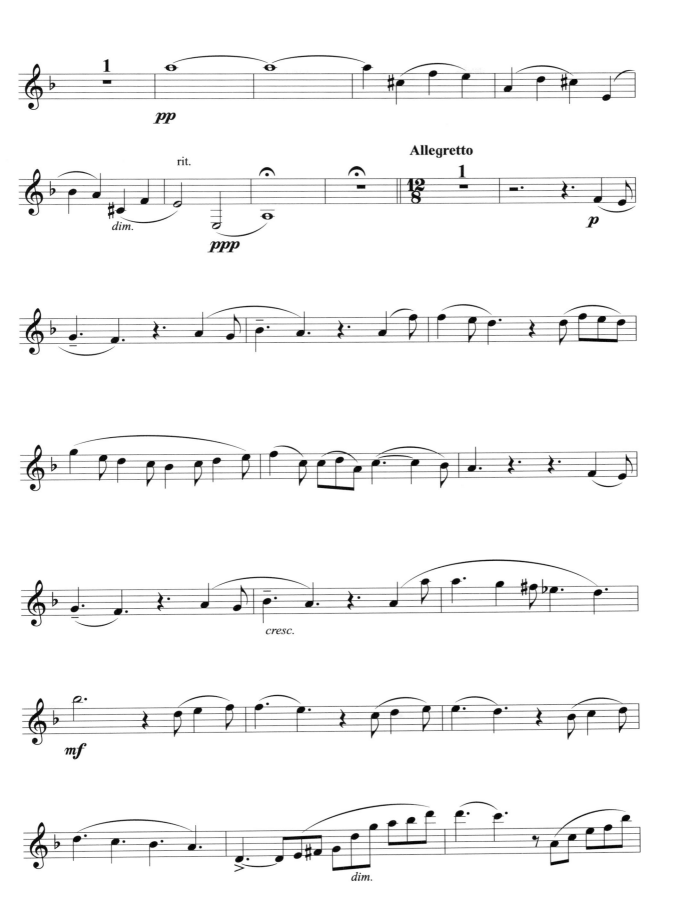

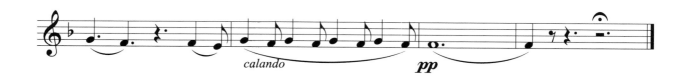

第二十八天 | 重奏与转调

一、重奏的概念

　　两个或两个以上的人按照不同声部，同时用一种乐器或者不同乐器演奏同一乐曲，这种演奏形式叫做重奏。按照声部和人数的多少可以分为二重奏、三重奏、四重奏等。单簧管重奏组合基本分为二重奏、四重奏、九重奏等。

二、重奏练习

　　1. 单簧管二重奏

Menuett

[德]巴赫 曲

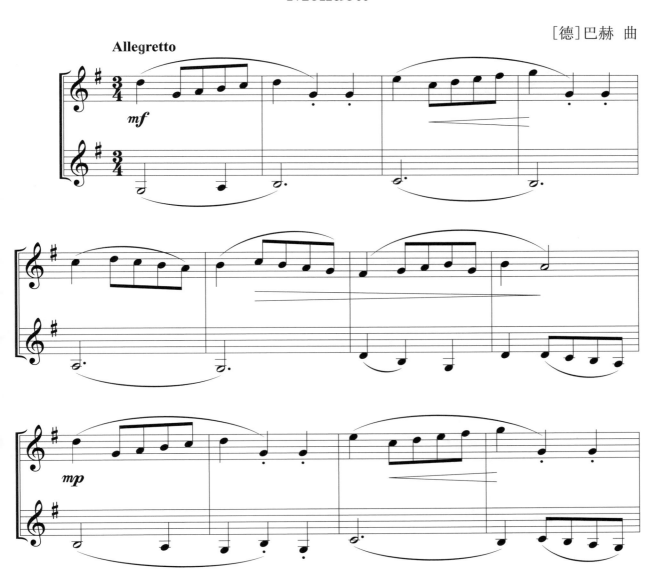

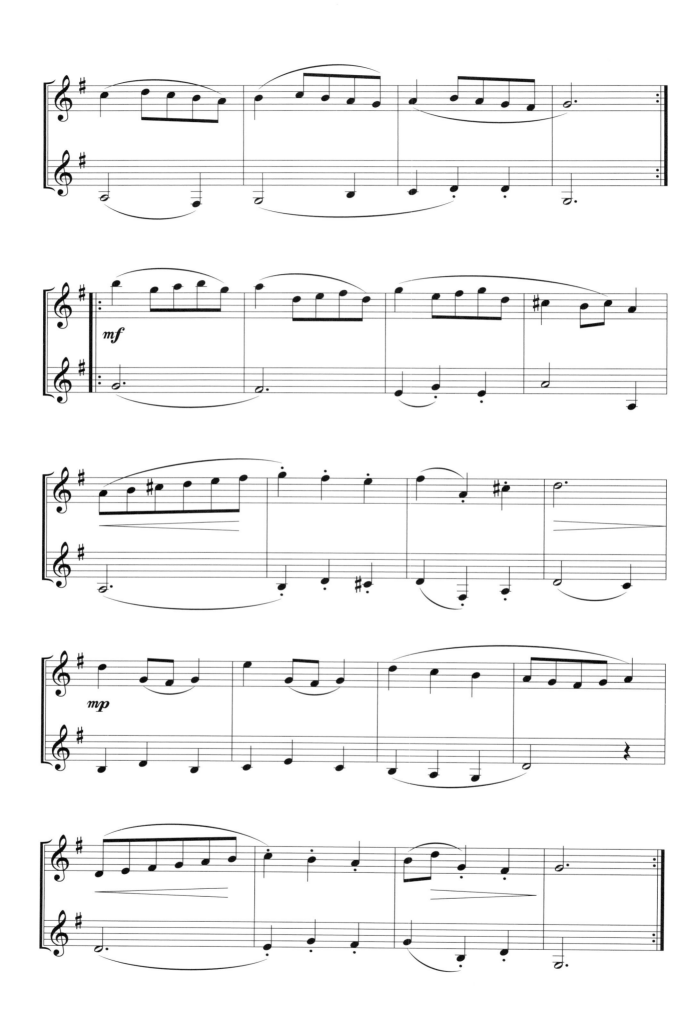

创意曲

[德]巴赫 曲

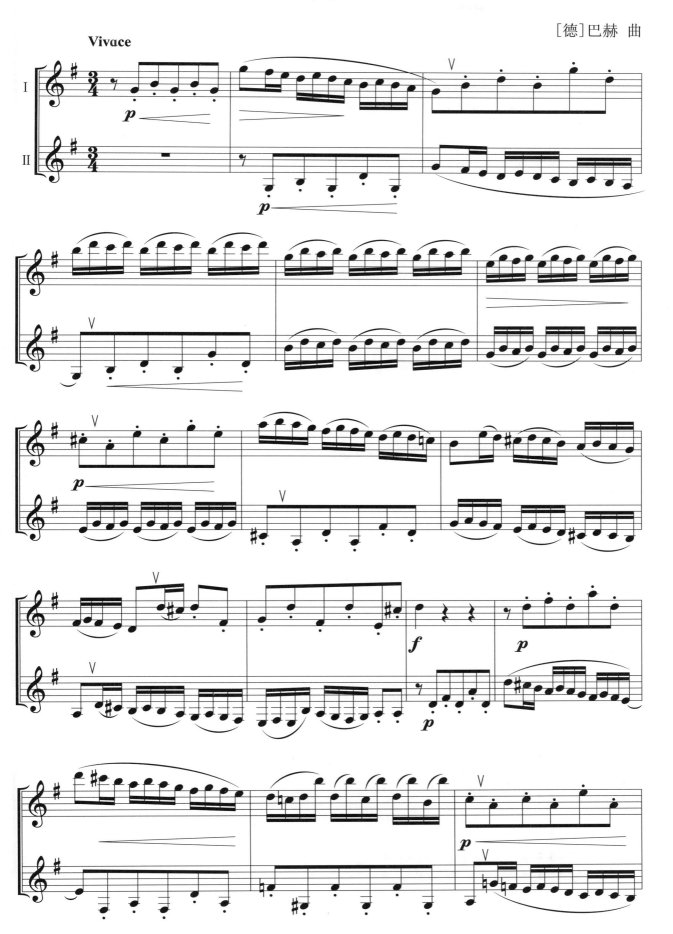

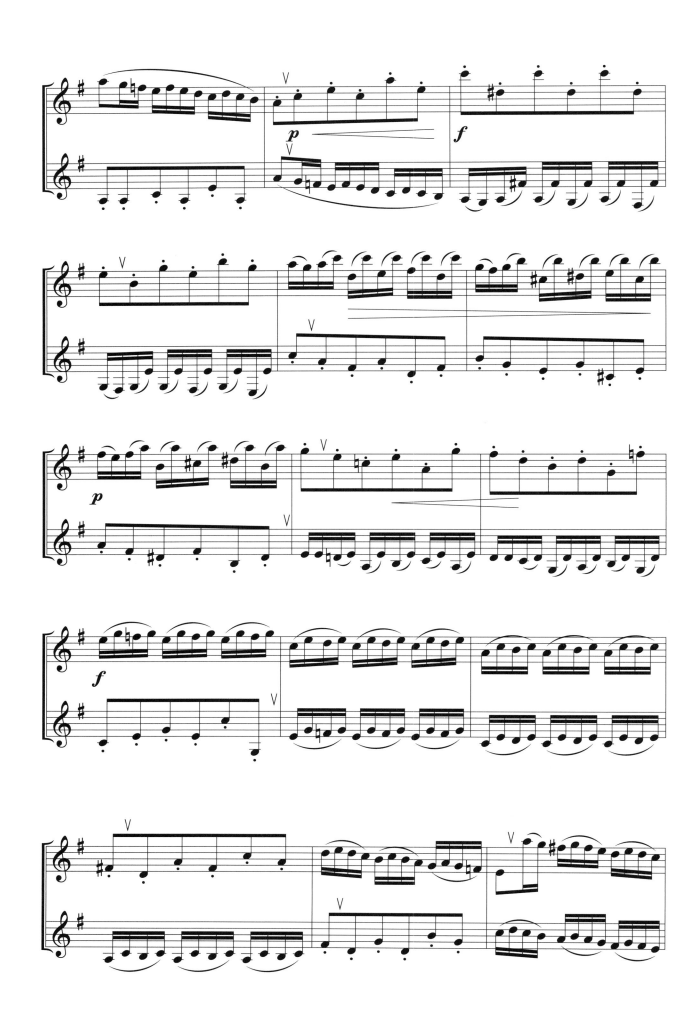

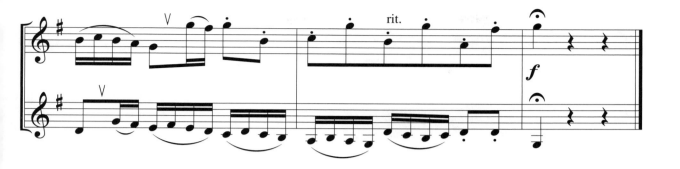

2. 单簧管三重奏

Musette

[德]巴赫 曲

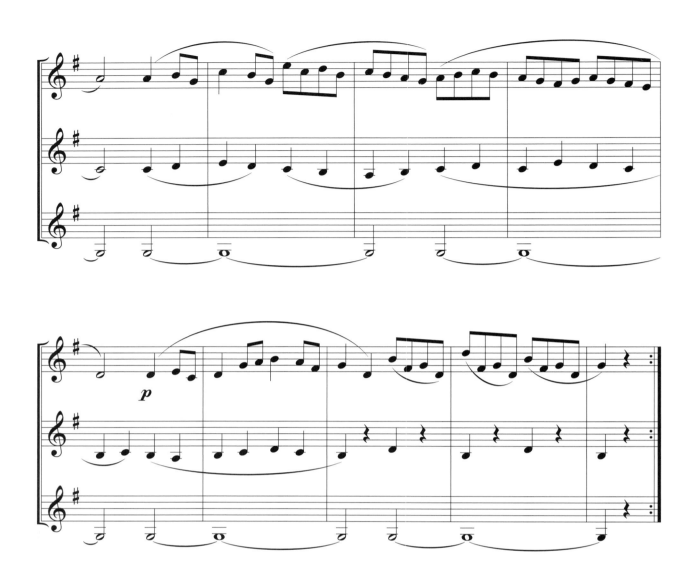

Silent Night

Andante

[奥]法兰兹·格鲁伯 曲

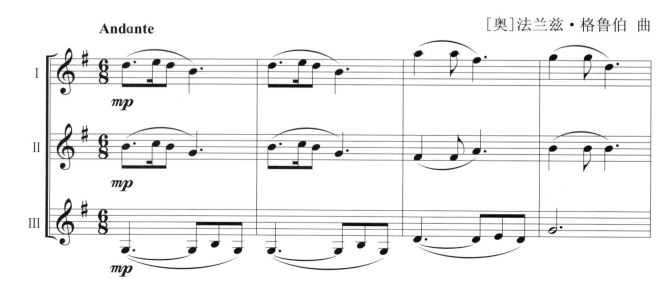

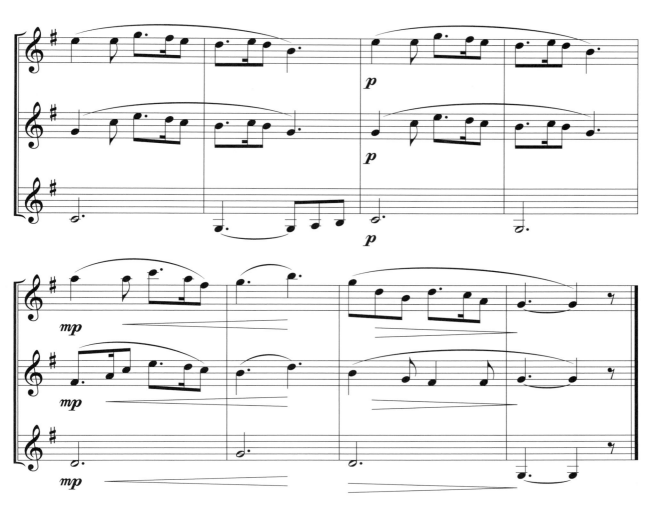

3. 单簧管四重奏

猎人之歌

[德]韦伯 曲

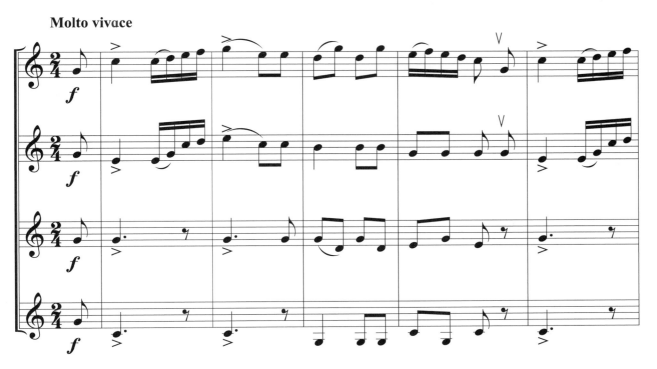

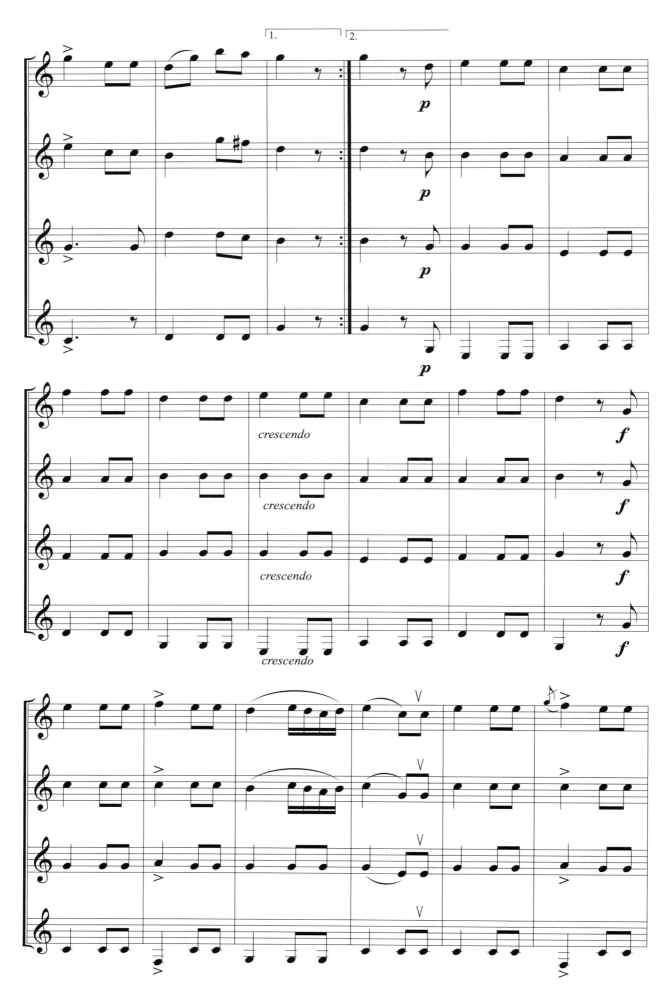

258

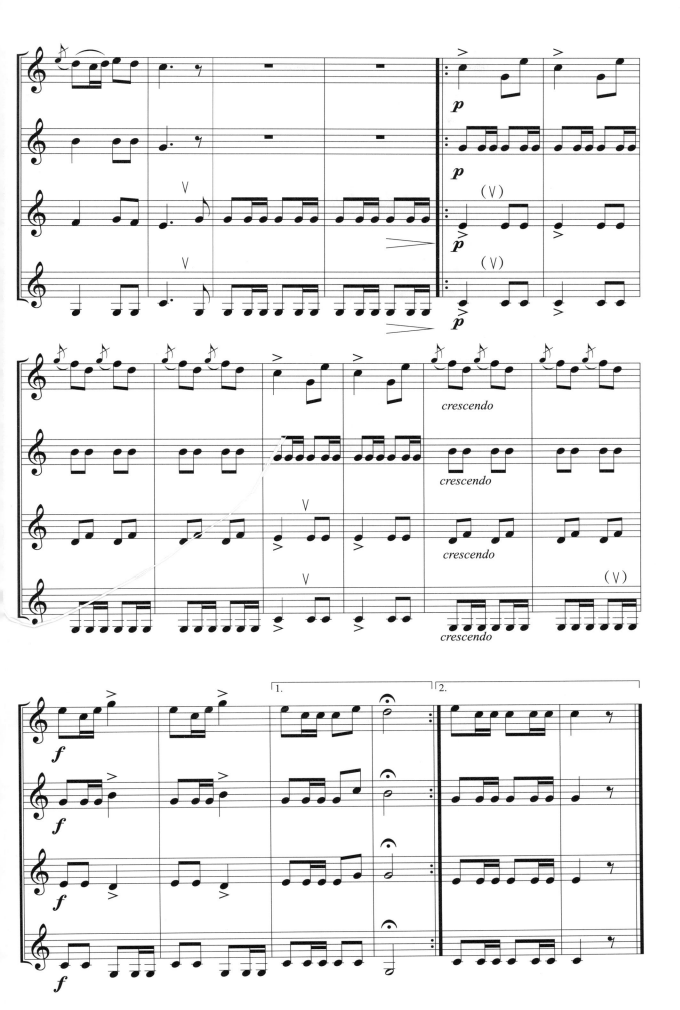

浪漫曲

[奥]莫扎特　曲

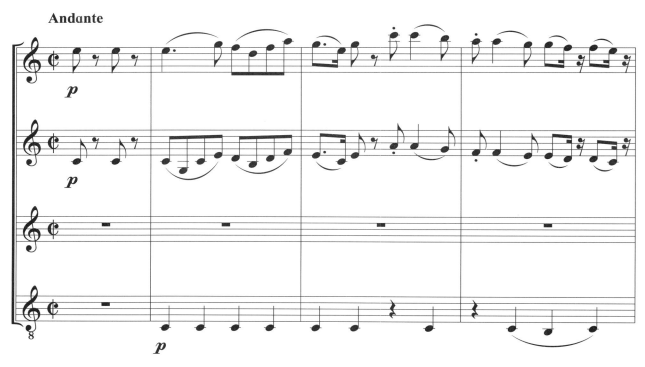

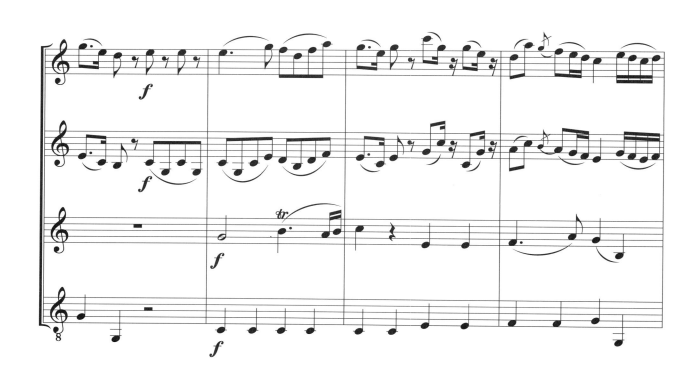

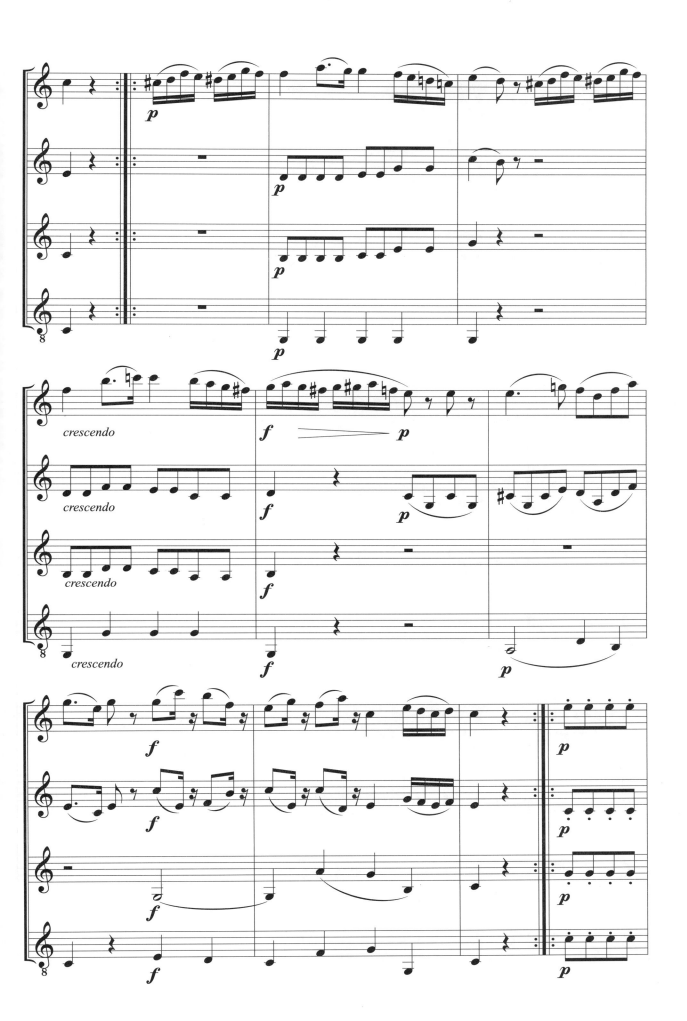

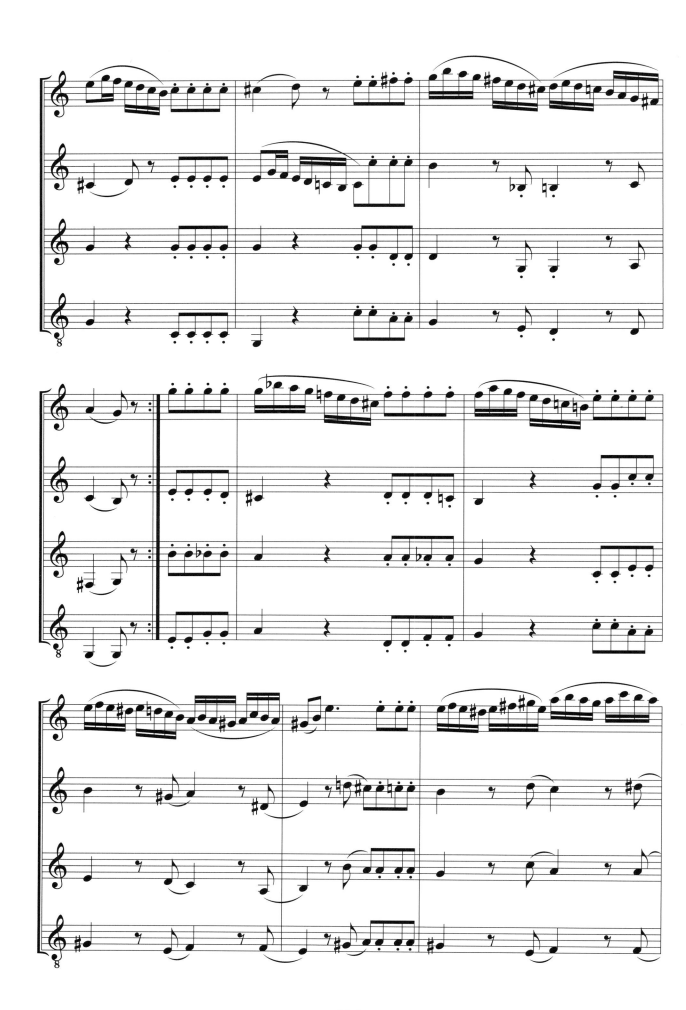

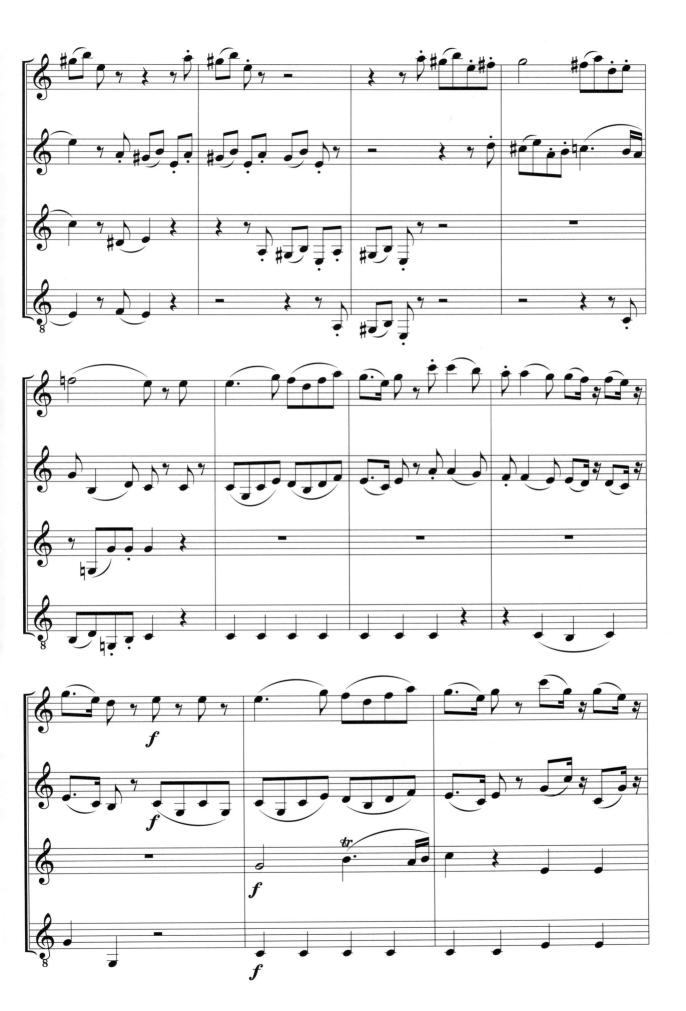

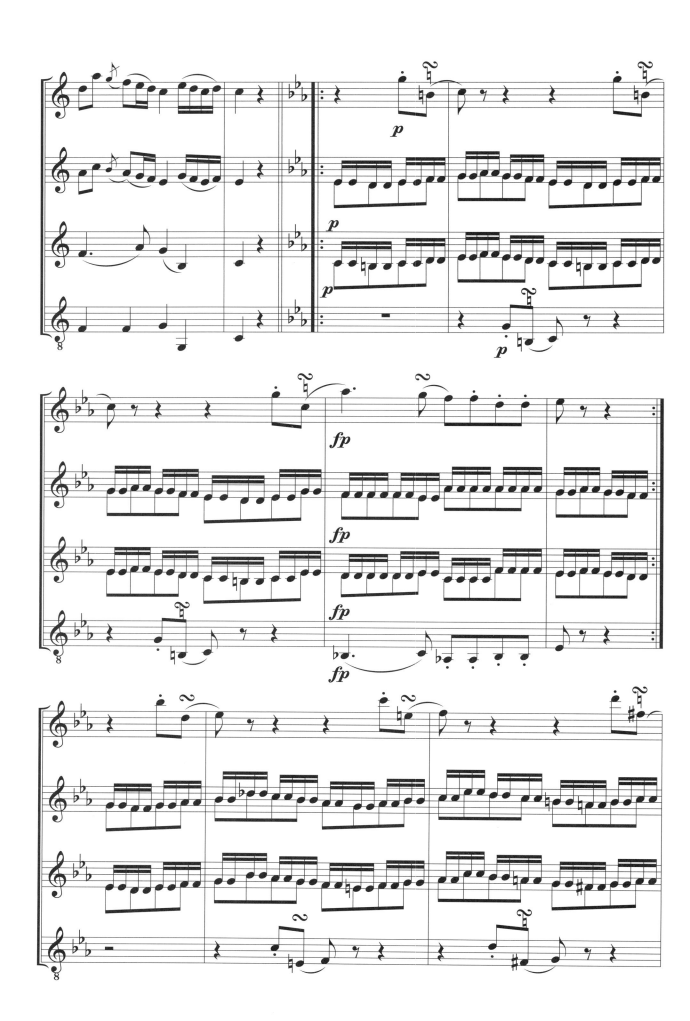

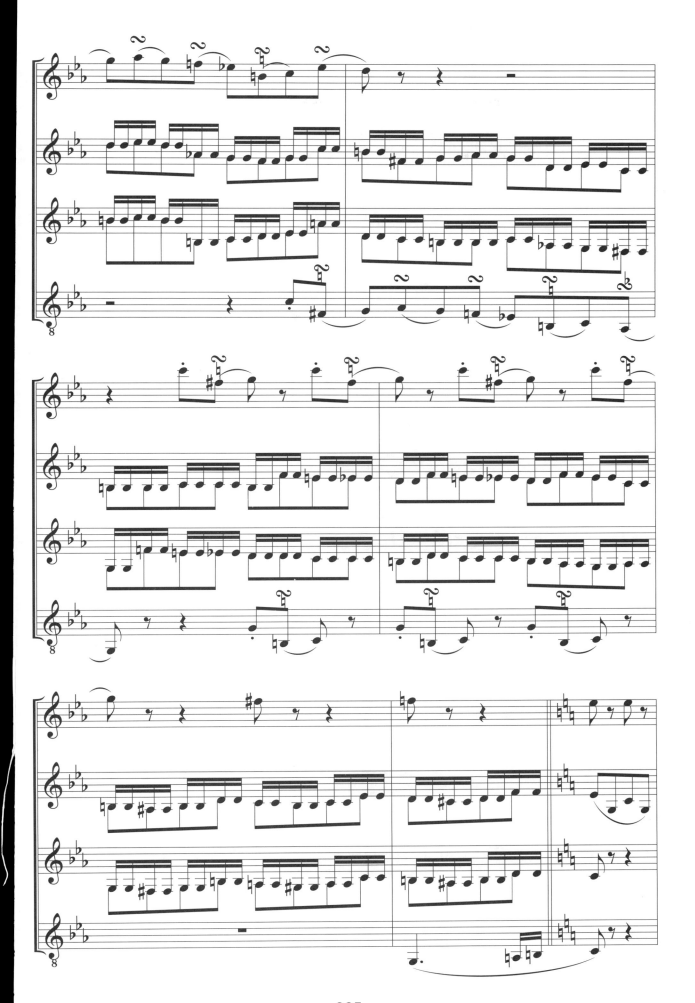

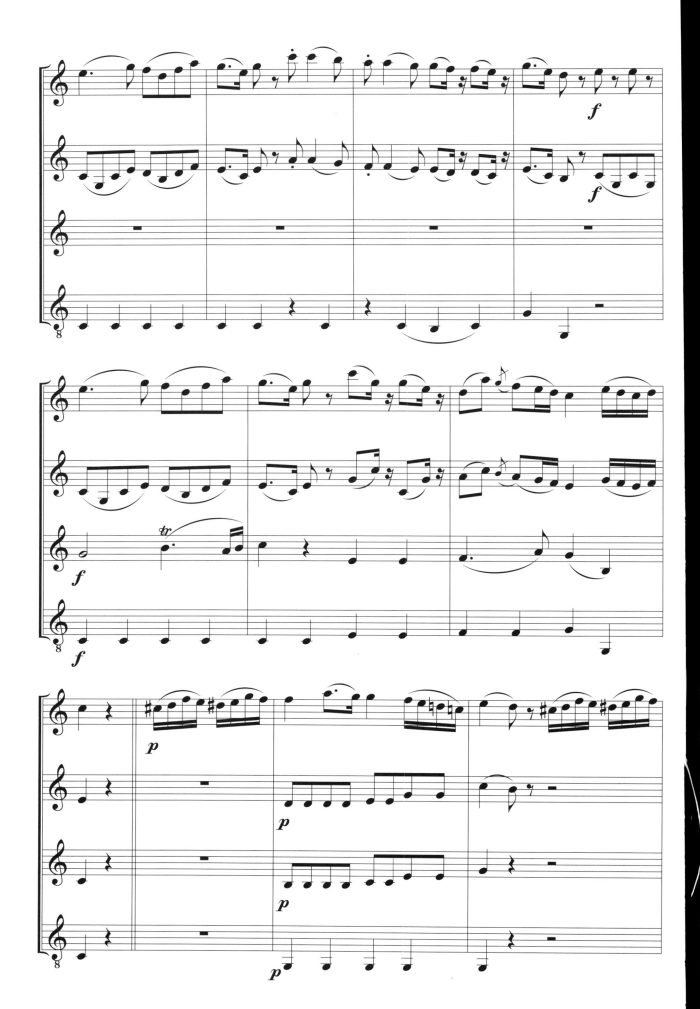

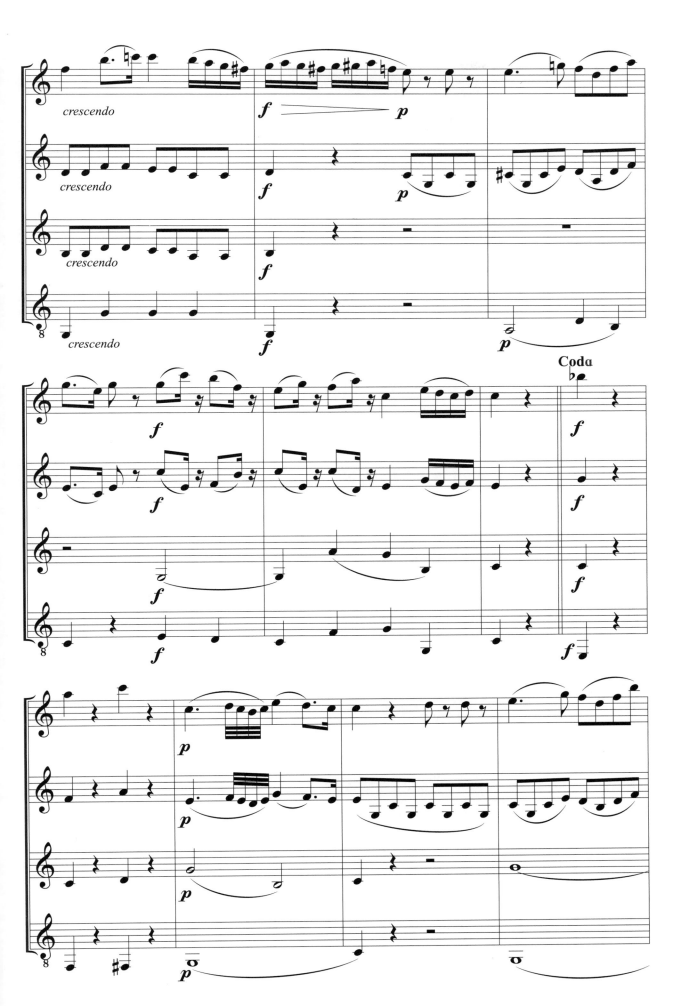

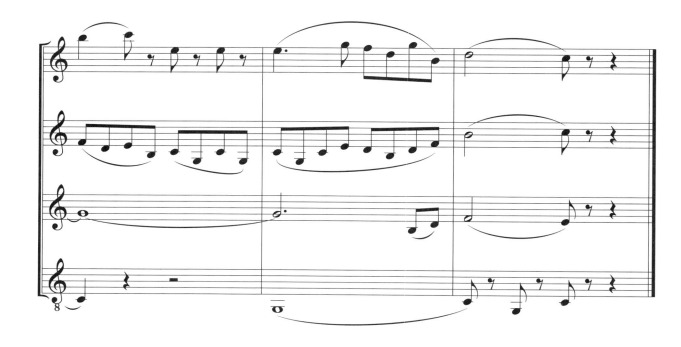

三、转调

常用的单簧管是♭B调乐器，也就是说单簧管的C是钢琴上的♭B，所以在与其他乐器合作时经常需要转调。

另外在乐队中除了需要使用♭B调和A调乐器以外，也会要求使用C调乐器，但C调乐器已经很少被使用，所以也需要临时转调。

比如海顿的《军队》交响曲第二乐章，需要移到C调时，要把每一个音向上移高一个大二度演奏。

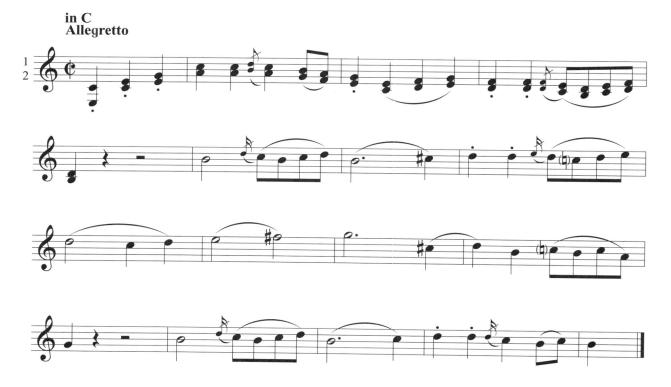

第二十九天 | 近现代演奏技术

一、双吐

 在二十世纪以前，单簧管演奏吐音还被认为是一件不可能达到的技术，但随着演奏者对自身技术的不断挑战，至今双吐已经成为单簧管演奏者必不可少的一项演奏技巧。

 双吐在乐谱中不会有单独的标记，在初级的练习曲目中会用"TKTKTKTKT"的发音标记，但在实际演奏中，如发现单吐速度跟不上，就可以使用双吐。

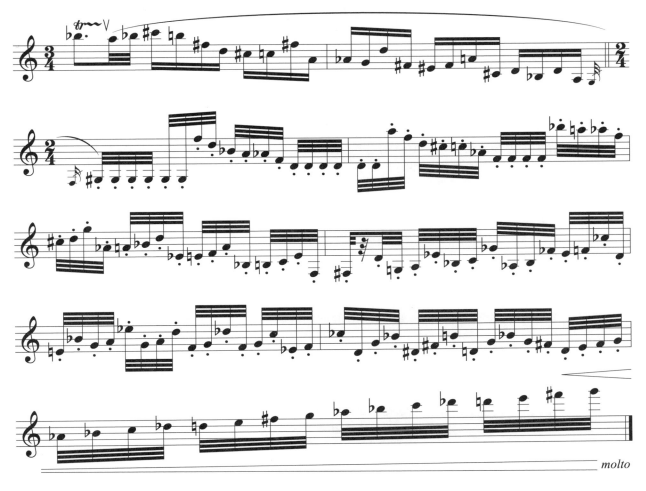

 在上面这段尼尔森的单簧管协奏曲中，很多演奏者就会选择使用双吐演奏。

二、滑音

 滑音就是半音的极速运动，又分上滑音与下滑音。演奏滑音时手指不能像正常演奏时每个音孔全部都打开，而是需要手指在音孔上慢慢地向斜上方滑动，在第一个手指还未完全打开时，第二根手指就需要重复第一个指法的动作。

 在练习过程中，首先要放弃传统中的音色概念，不需要过多考虑我们在进行传统演奏时一直特别注意的嘴型问题。上滑音大部分可以靠手指动作完成，而下滑音更需要喉咙、嘴巴和手指动作的配合才可以完成。

269

乐谱中常见的标记方式：

作曲家一般会在音与音之间加一条斜线，并标记 gliss（意大利语的滑奏）。也有一些作曲家只会标记成一个斜线。

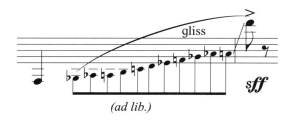

在科普兰的单簧管协奏曲中最后两个小节中出现了 a1 到 d3 的滑音。

在贝里奥的模进 9 中使用一条斜线标记。

三、循环呼吸

吹奏类乐器在演奏较长的乐句时，很容易因为气息不足导致乐句的中断，或者不完整，为了不受限制地演奏更长的乐句，使整首乐曲听起来更加流畅，我们可以使用循环呼吸解决气息问题。

循环呼吸也叫做不间断呼吸，早期被用于笛子的演奏中，在中国民族乐器中的唢呐、竹笛中常常被使用。循环呼吸是呼吸与吸气同时进行的一个过程，在借用口腔把气息压入乐器的同时，鼻子快速吸气，使声音不间断。

循环呼吸的记号：

（1）℮℮：一般吸气；

（2）℮℮℮：大吸深吸。

例如在德彪西的《狂想曲》中，如果使用间断呼吸很容易使乐句听起来不连贯，但使用循环呼吸则会使乐句衔接得更加完整优美。

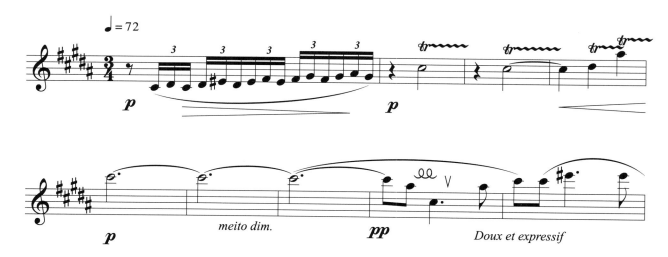

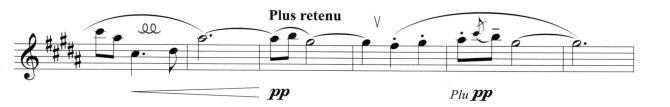

四、花舌

花舌也称飞舌，是喉咙发出德语或者俄语中"R"的音节时同时吹奏乐器。

花舌是通过哨片与舌头的同时振动而产生的，由于它的音色比较特殊，表达色彩强烈，经常用于比较激烈的乐句和片段中。在乐谱中的标记方式是在音符的符干上加三条斜杠，并标记 Flz. 字符。

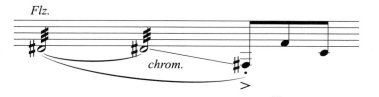

在弗朗塞的《变奏曲》中，它的谱例是使用"rr"来表示。

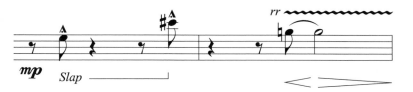

五、其他技法

除了以上比较常用的集中演奏技法外，还有一些不是很常用的非传统演奏技法，如复合音、微分音、喉音、弹舌等。随着时代的变化，新的演奏技法还在不断地发展，大量的现代派音乐中有很多新兴的作曲技术，也给演奏者带来了更多的挑战。

第三十天│综合练习

一、练习曲

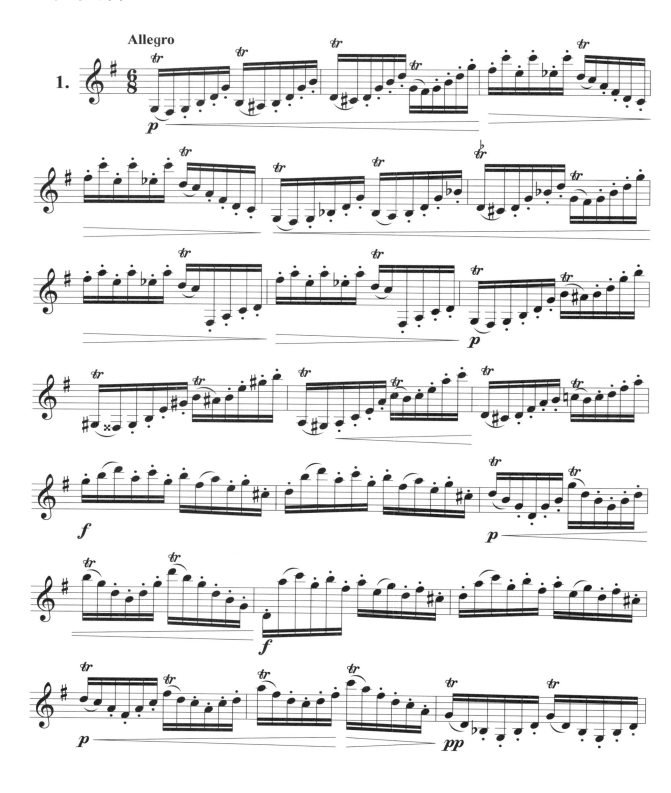

272

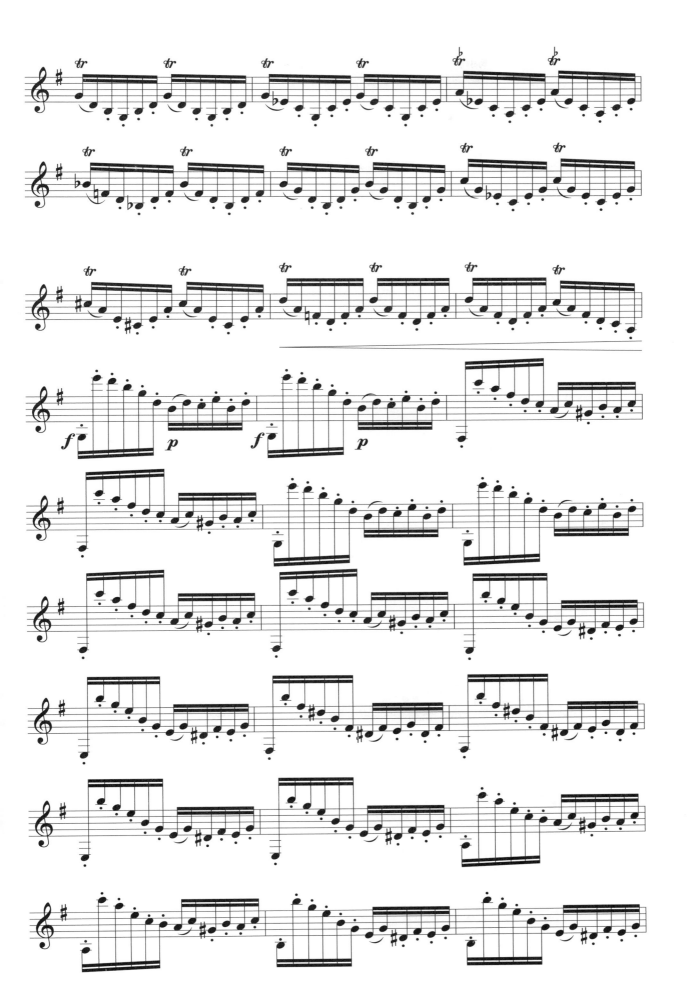

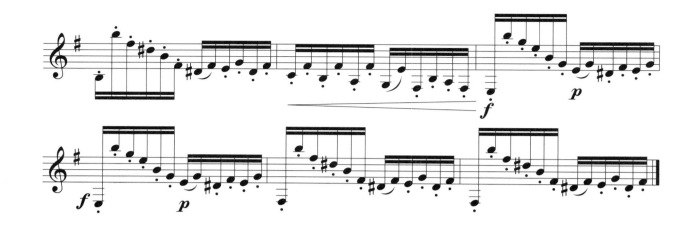

2.练习曲第七首

（《练习曲》之17）

［意］卡瓦里尼

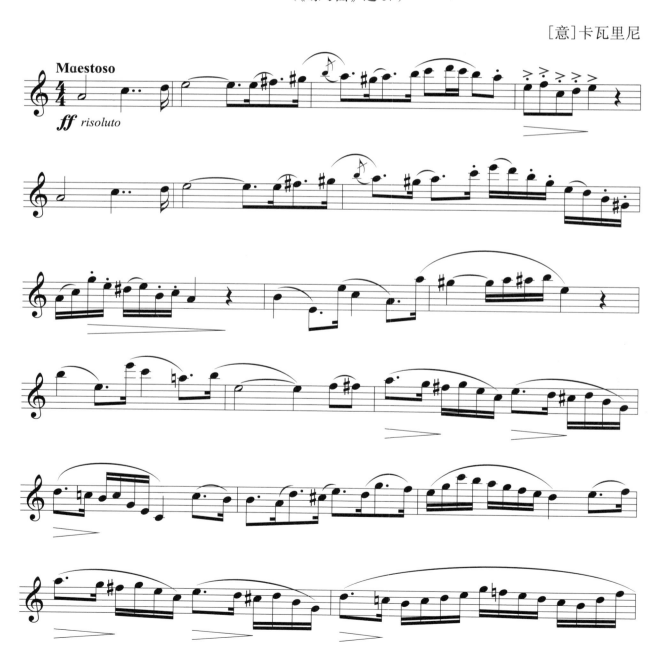

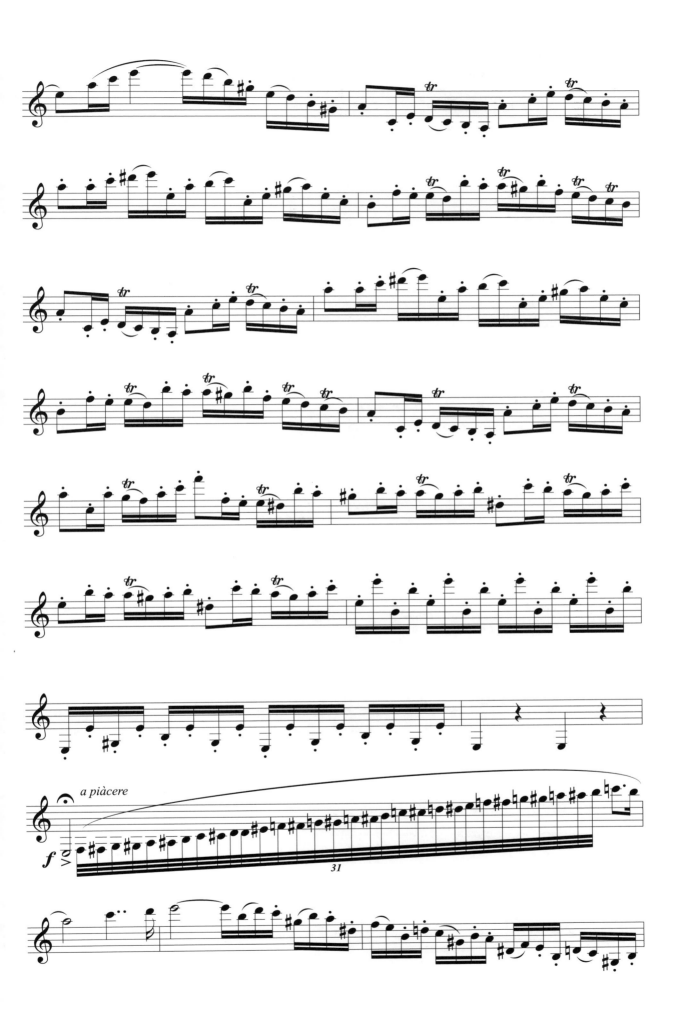

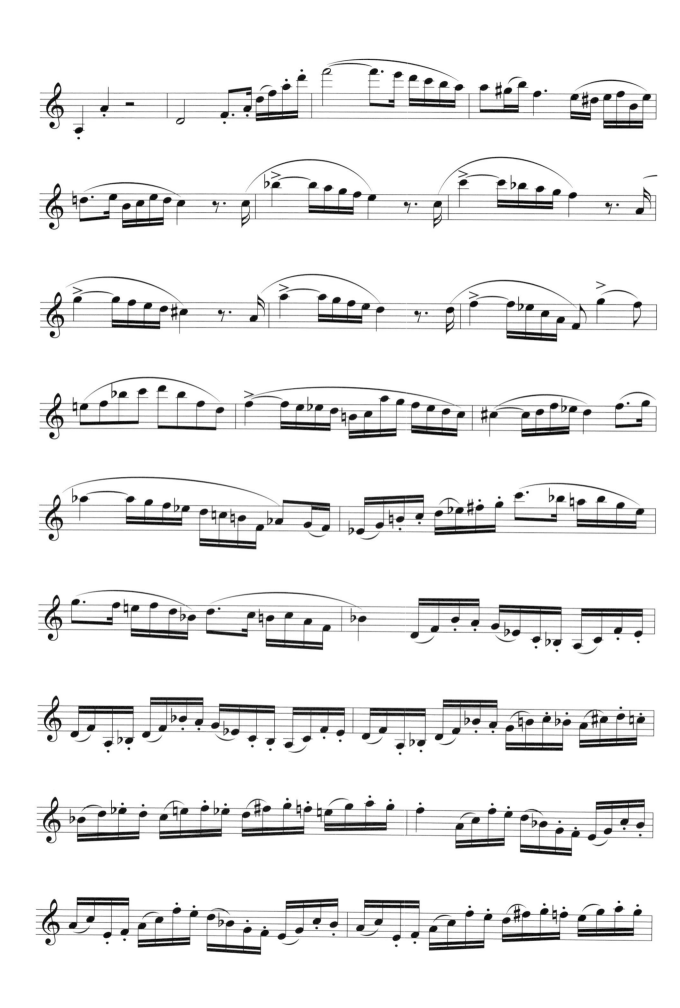

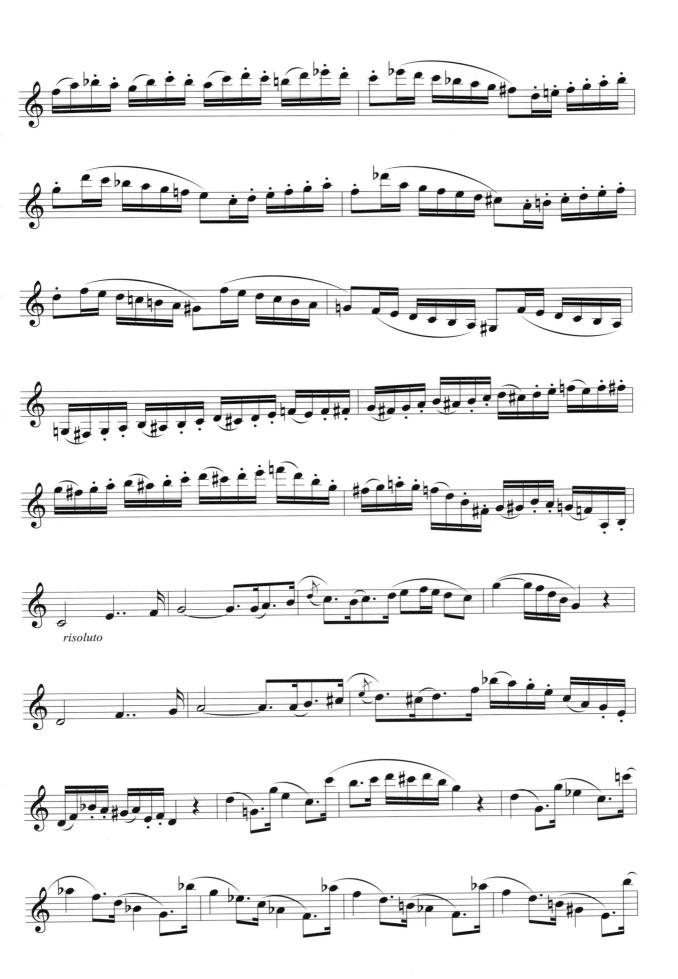

risoluto

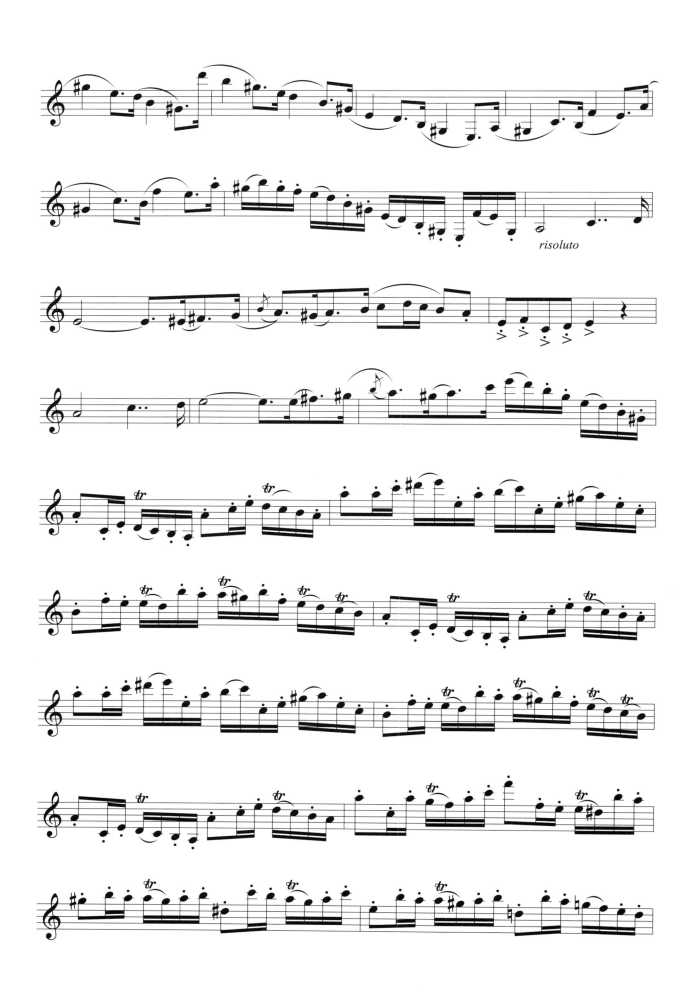

risoluto

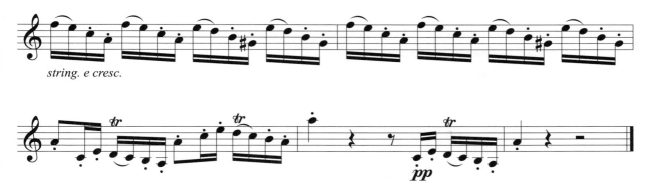

二、乐曲

引子、主题与变奏

[意]罗西尼

引子

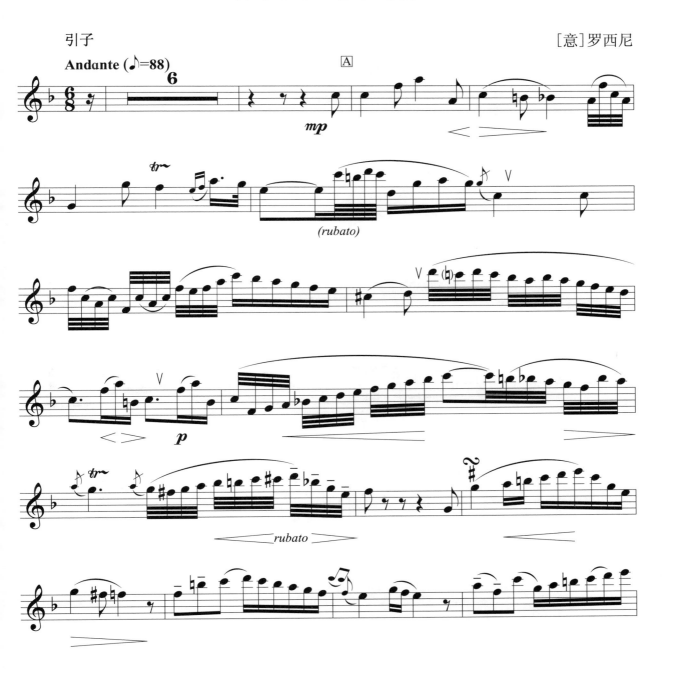

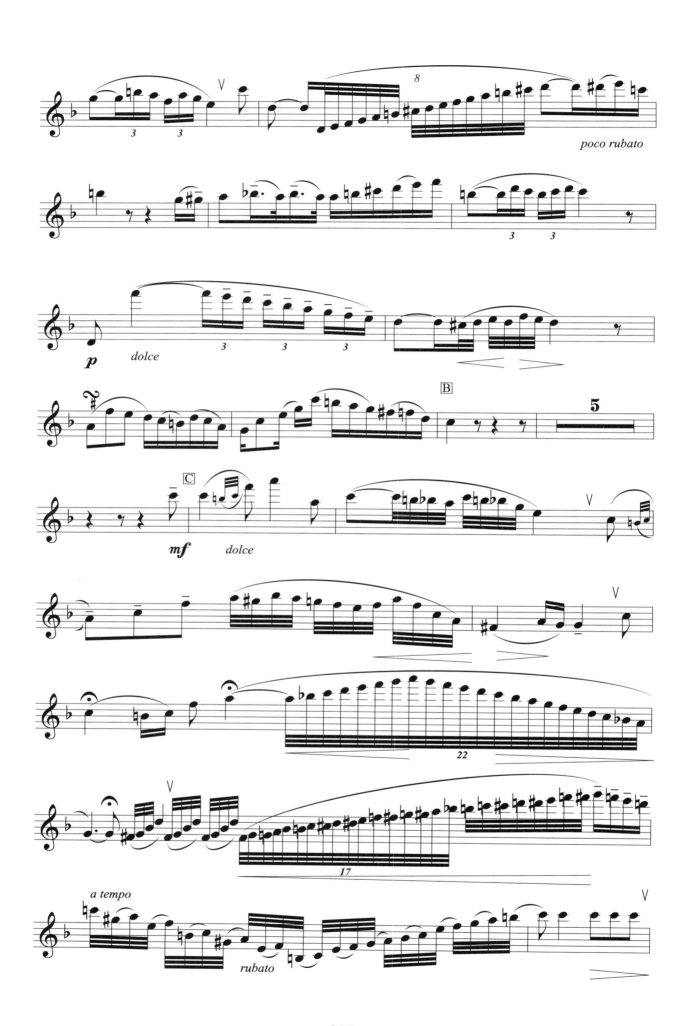

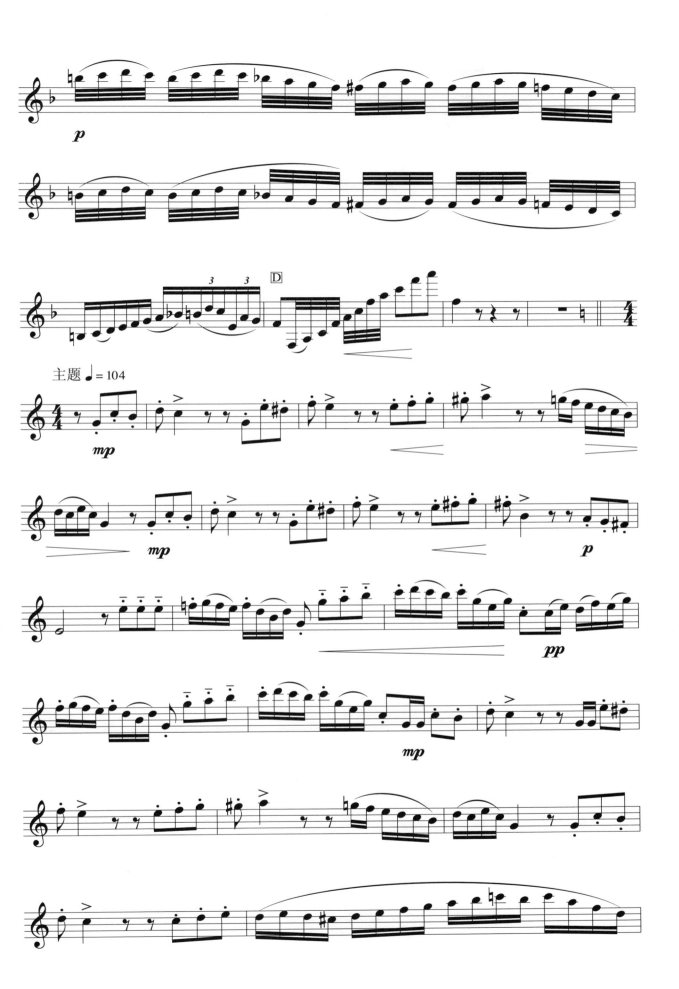

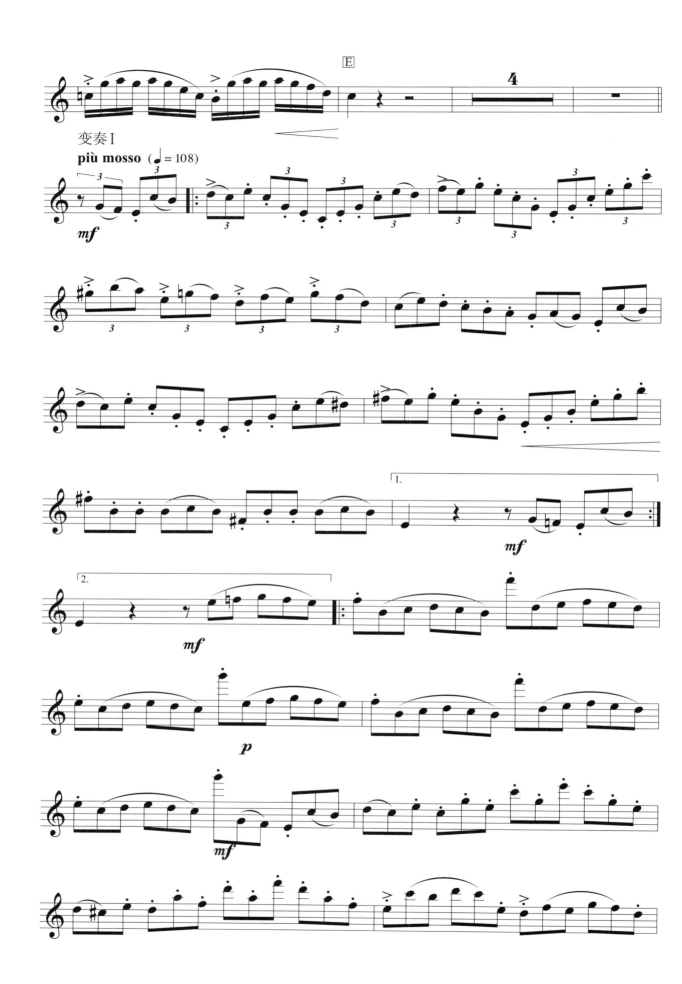

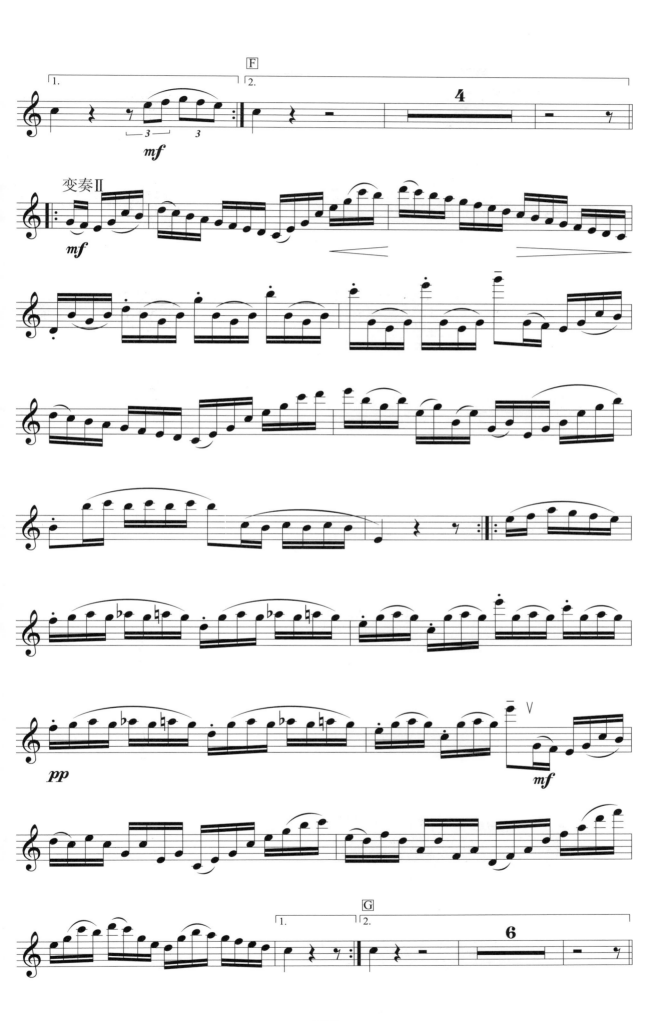

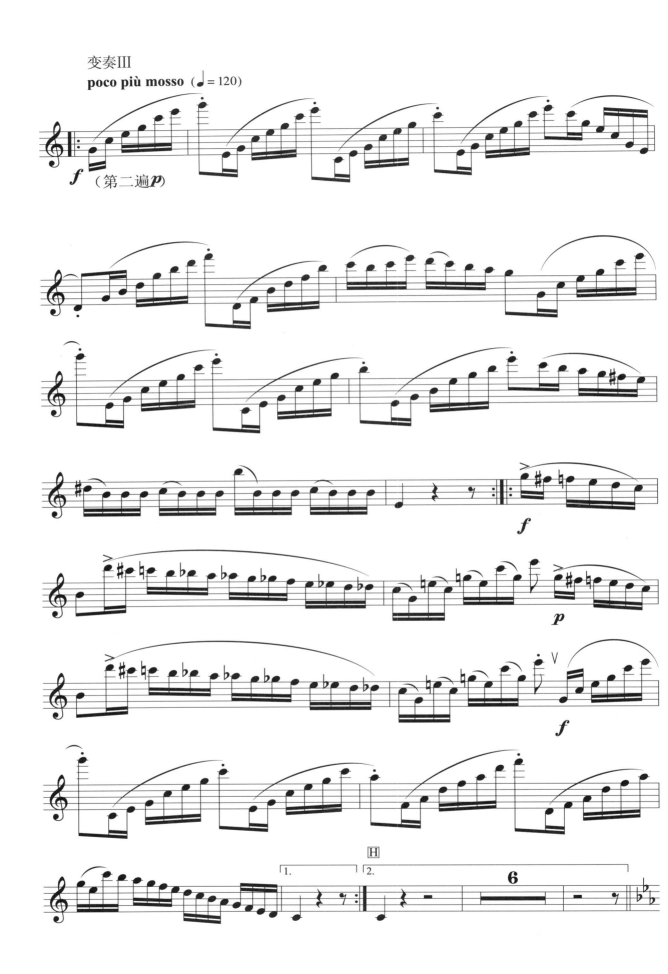

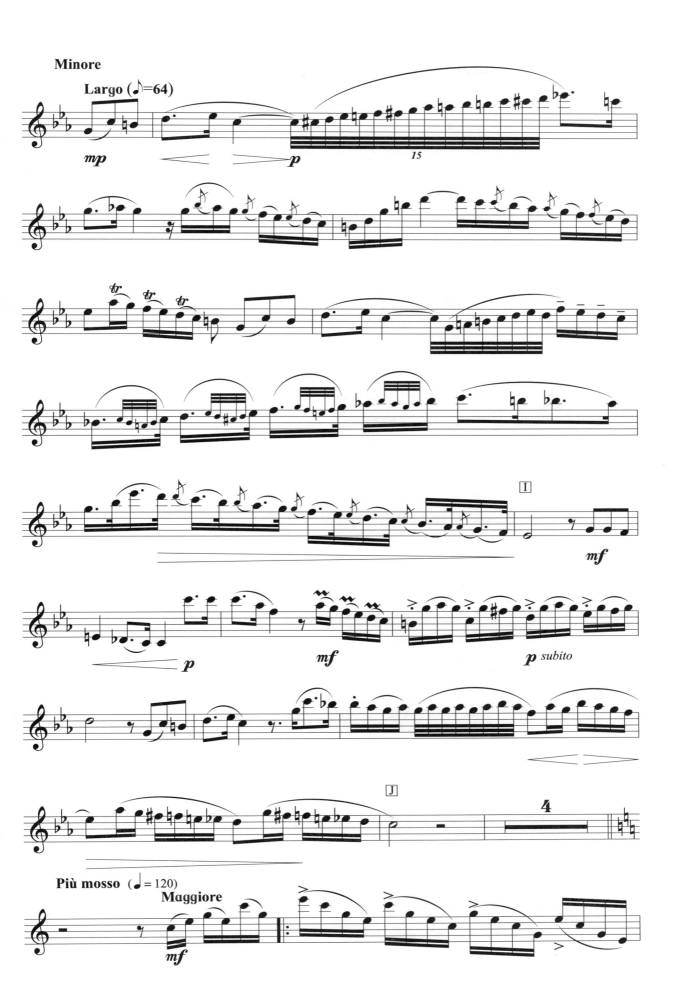

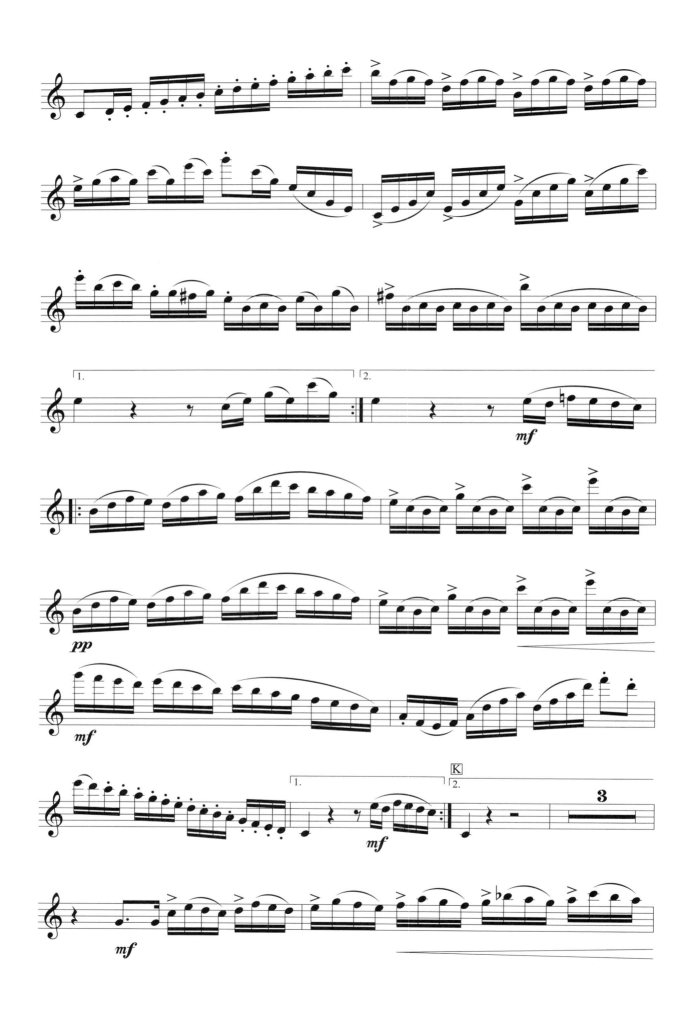

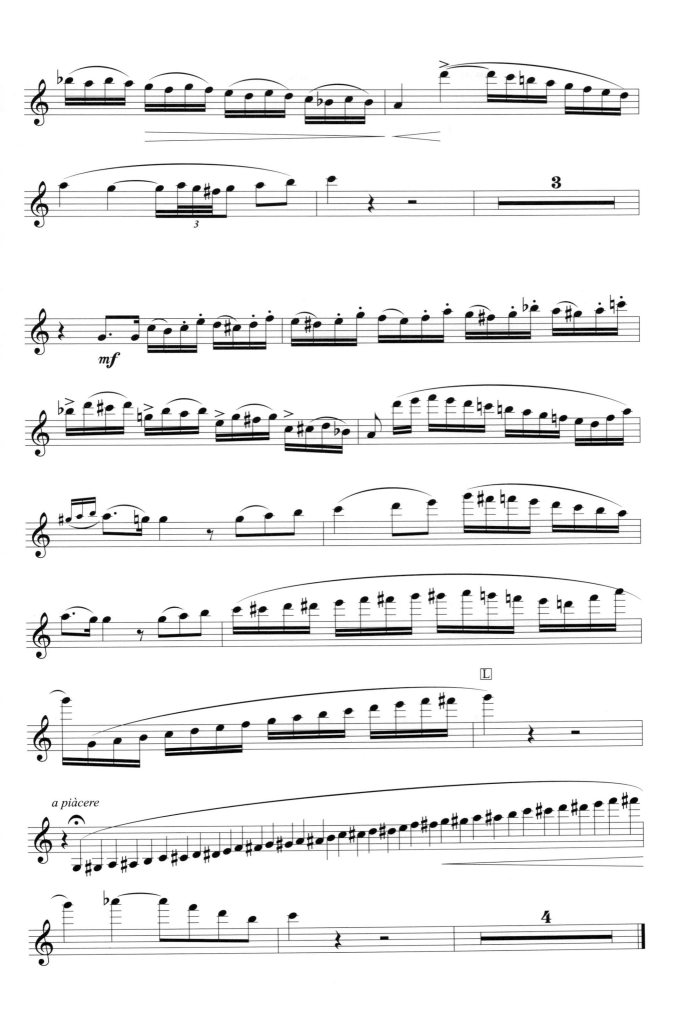

单簧管精选乐曲

一、流行乐曲

1.暗香
（电视剧《金粉世家》主题曲）

三宝 曲

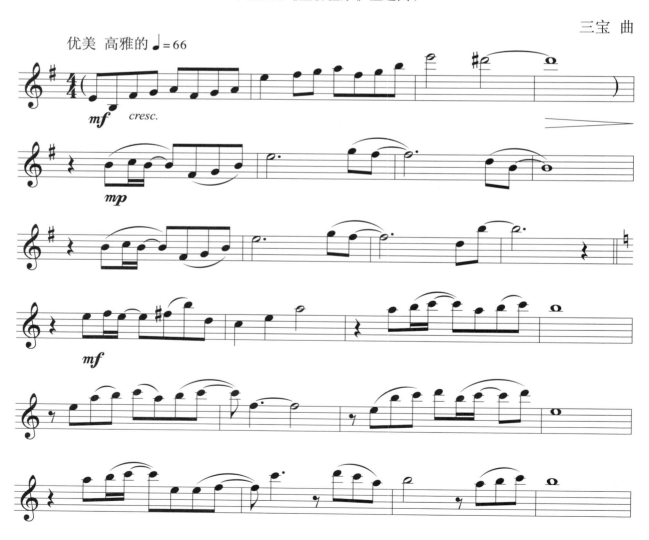

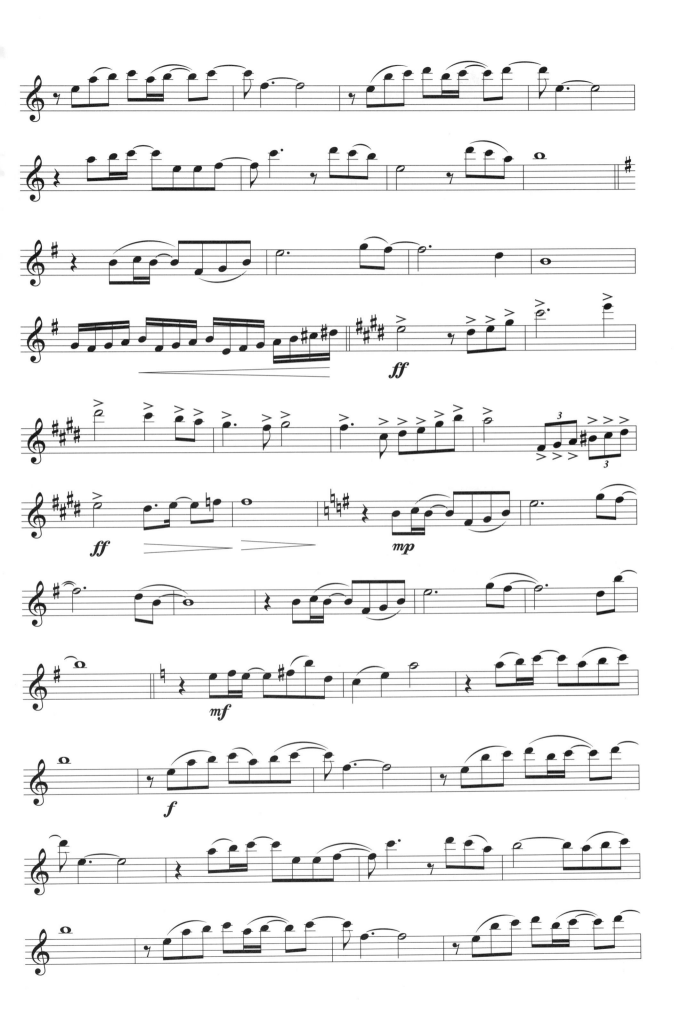

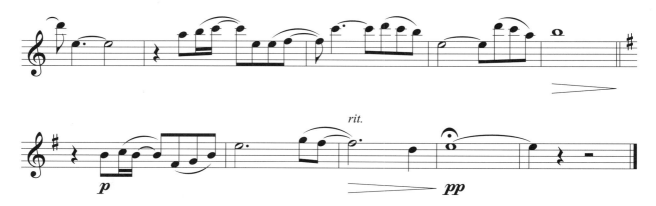

2.友谊地久天长

（电影《魂断蓝桥》主题曲）

苏格兰民歌

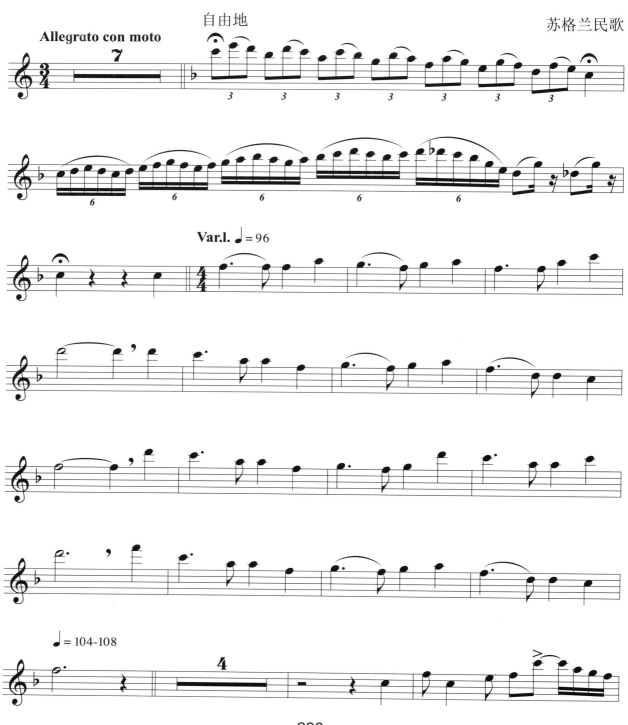

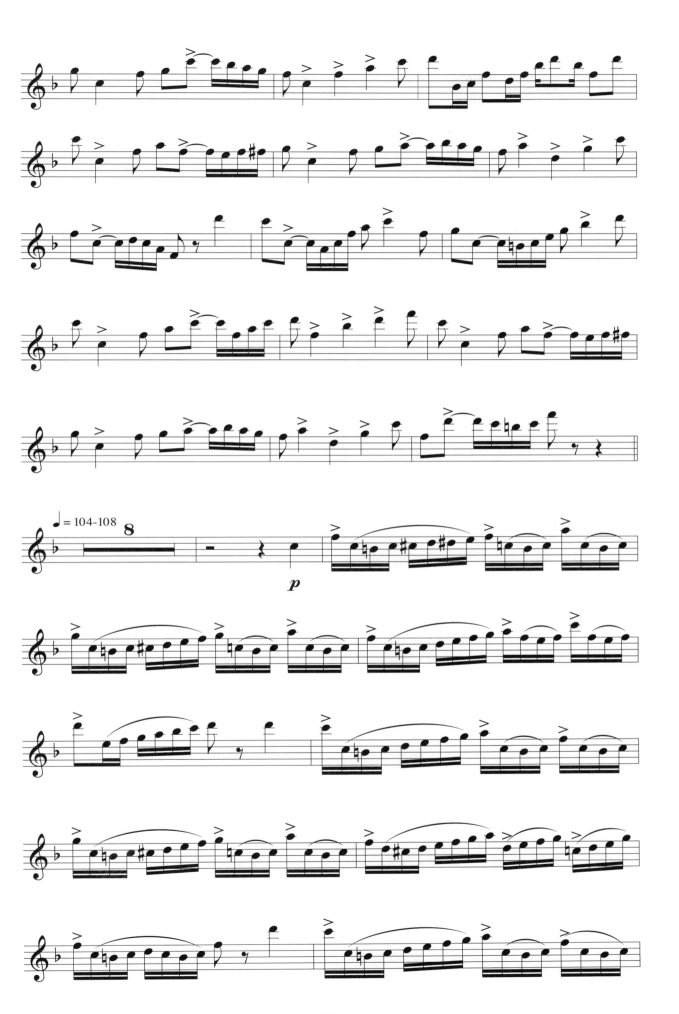

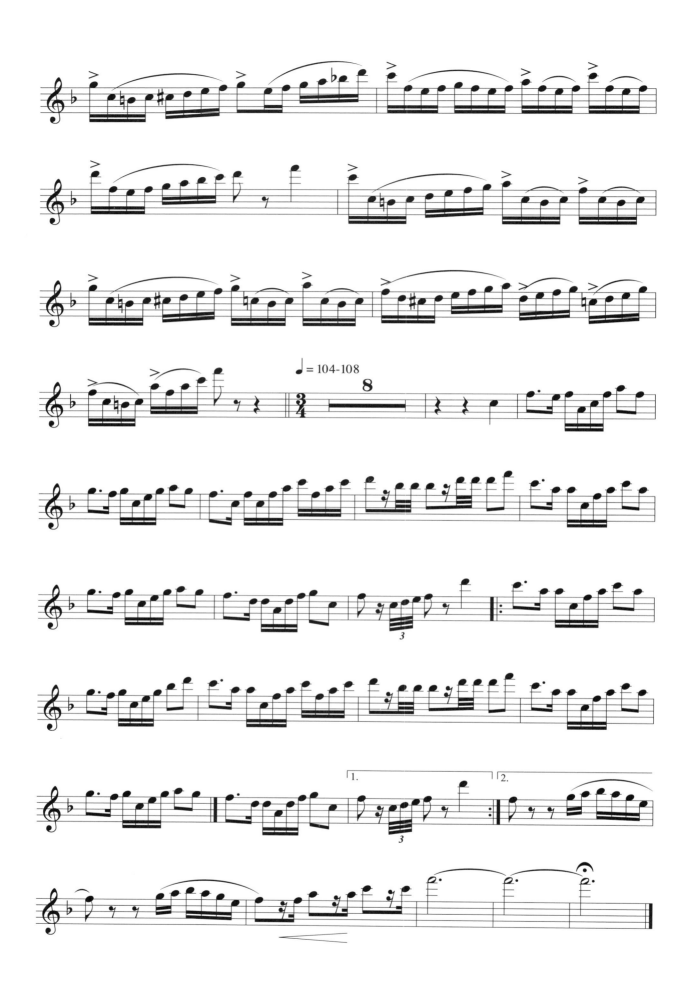

3.祝你平安

刘青 曲

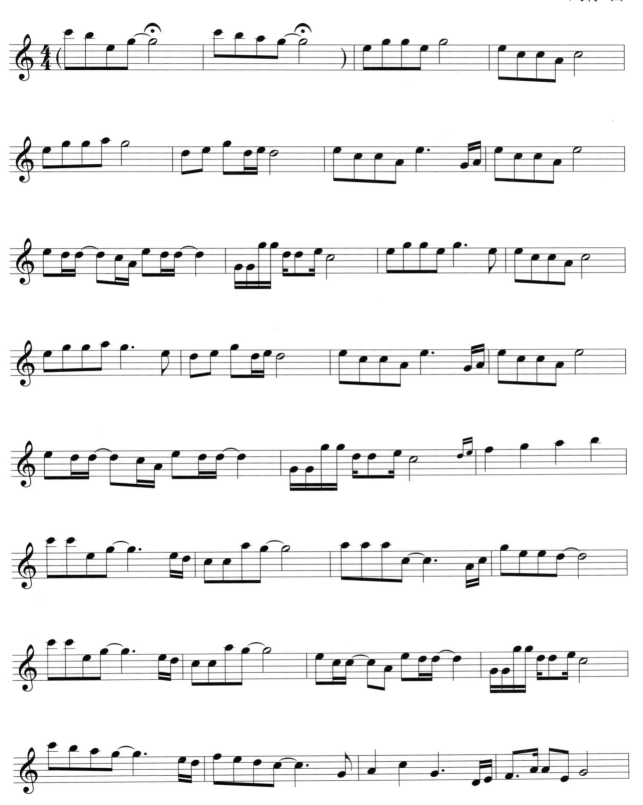

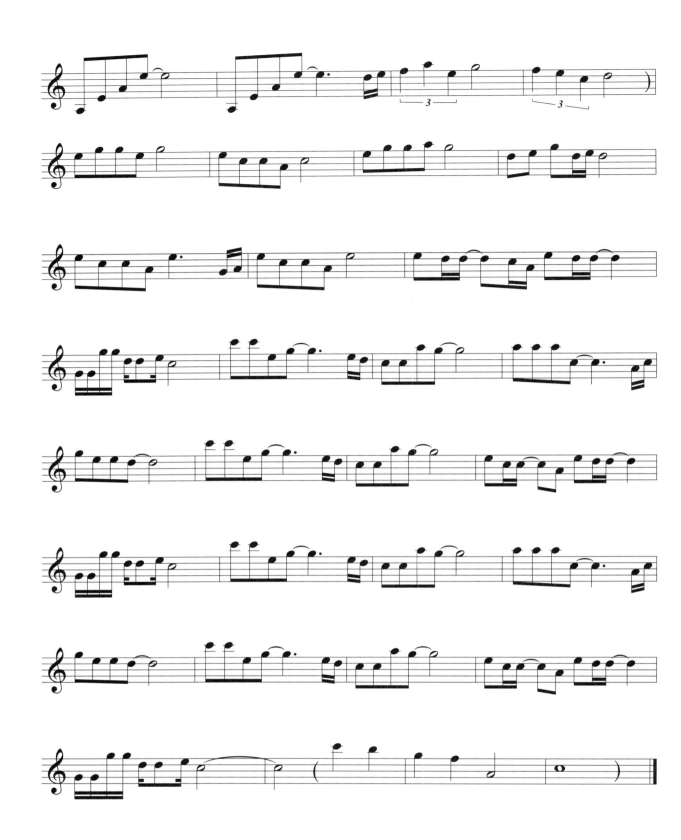

294

4.我相信

金亨熙　申升勋　曲

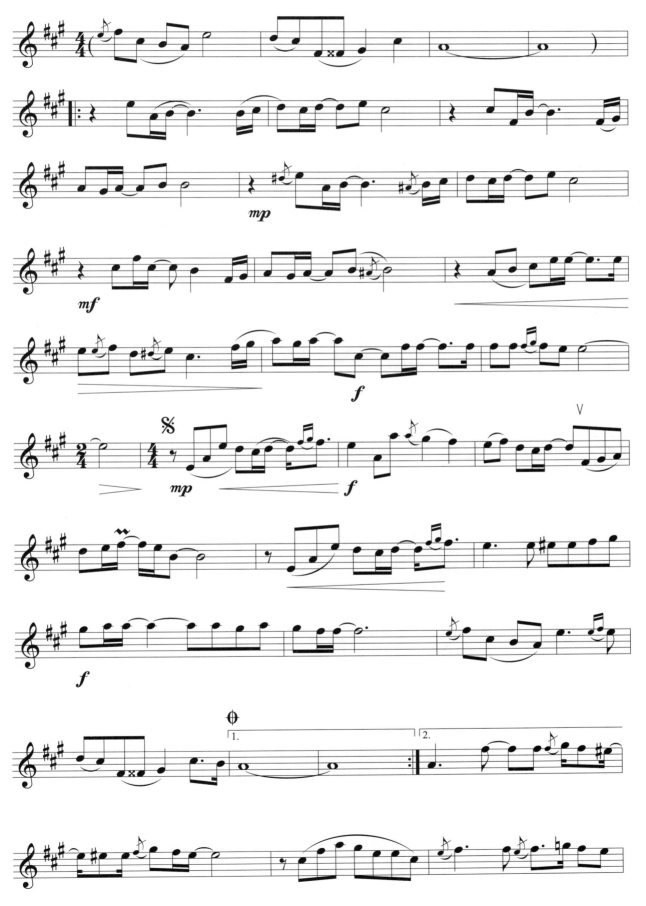

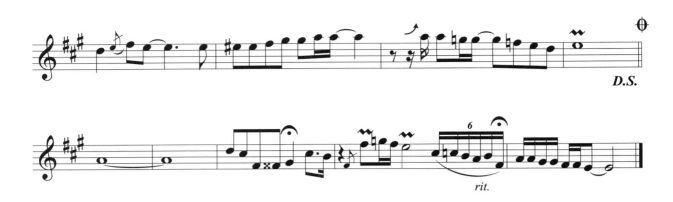

5.Summer

［日］久石让 曲

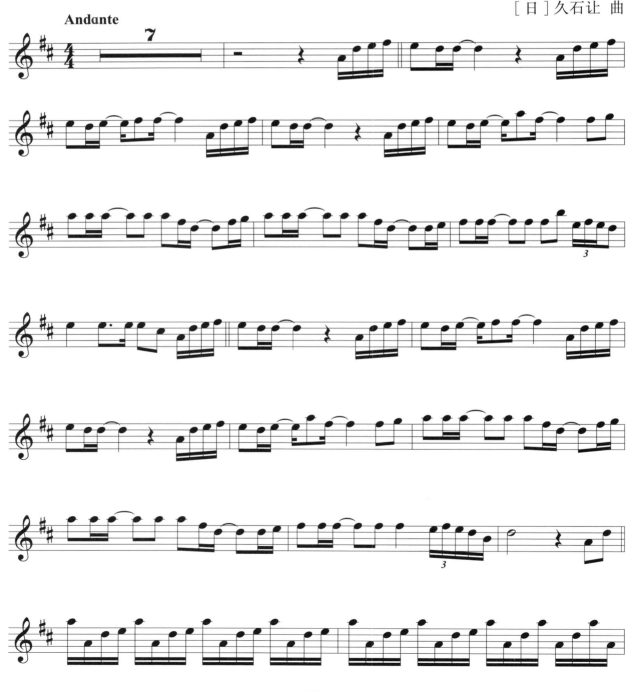

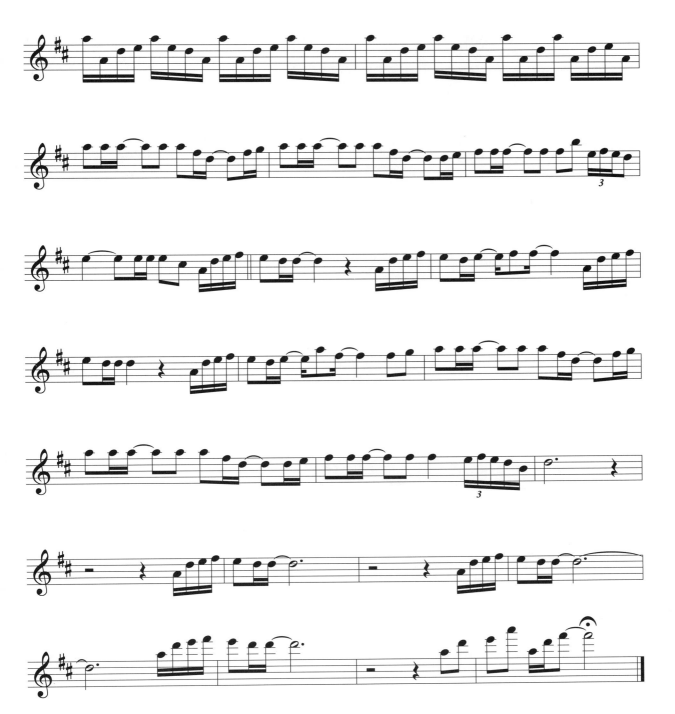

注：把四线 C 改成三线 F

6.城里的月光

陈佳明 曲

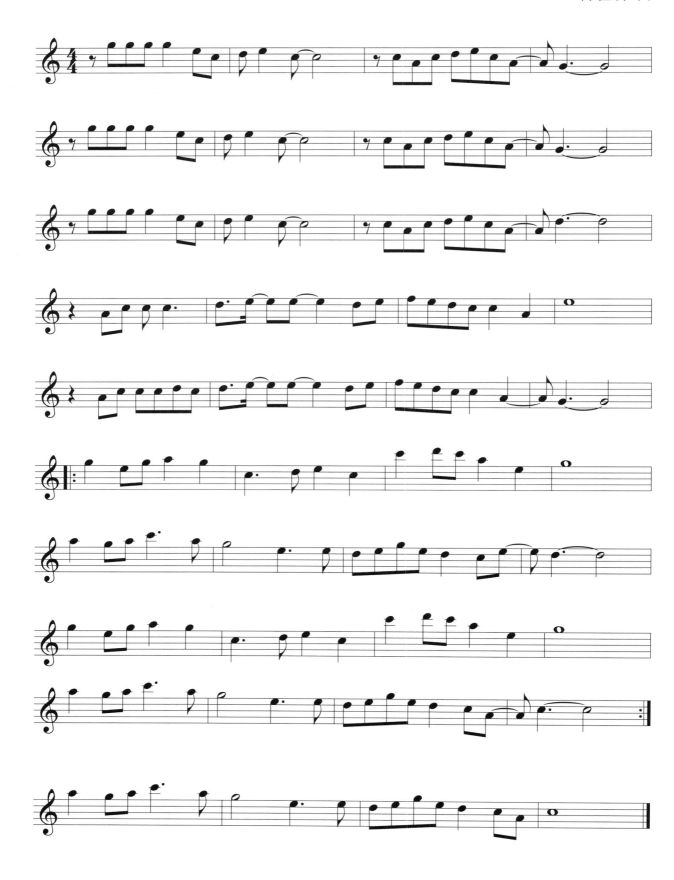

7.绿袖子

英格兰民谣

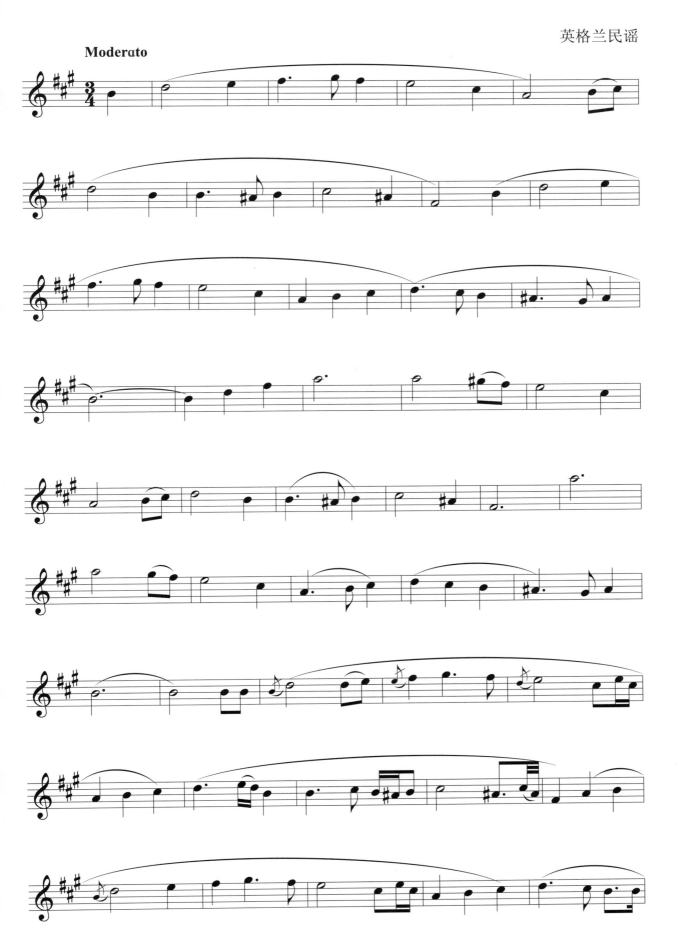

299

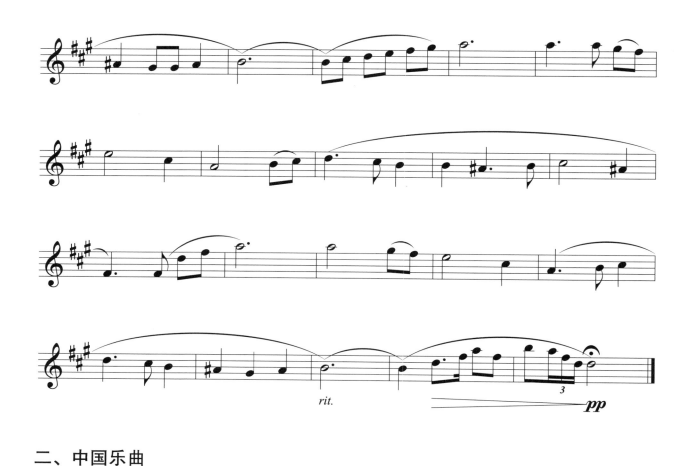

二、中国乐曲

1.苏北调变奏曲

张梧 曲

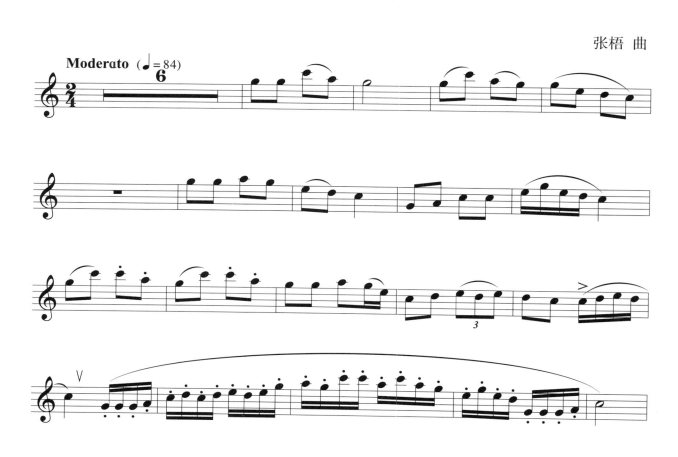

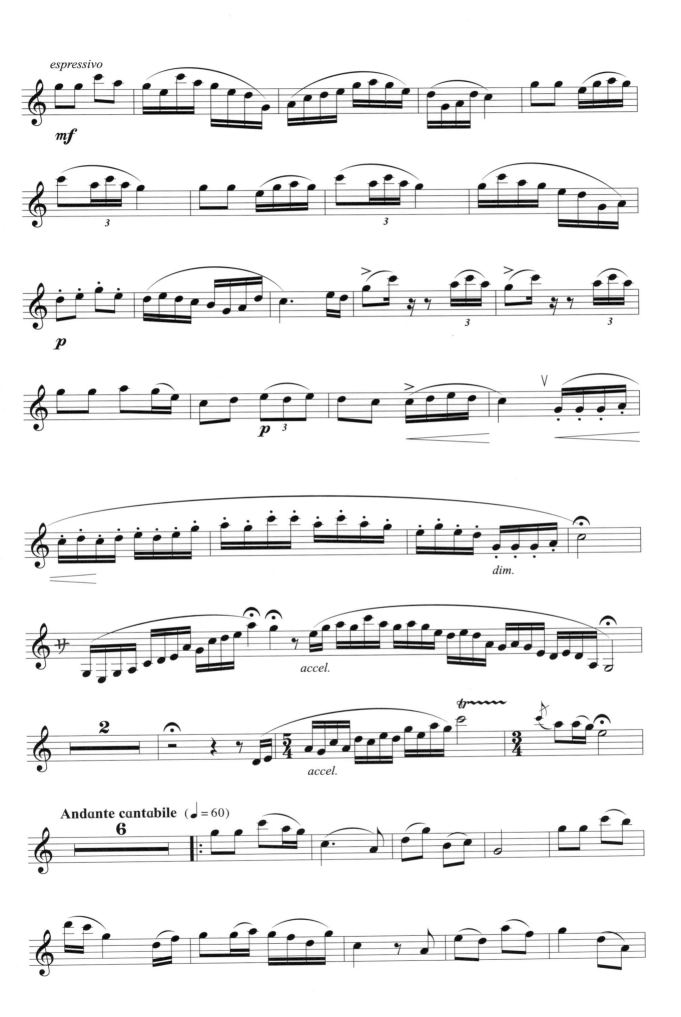

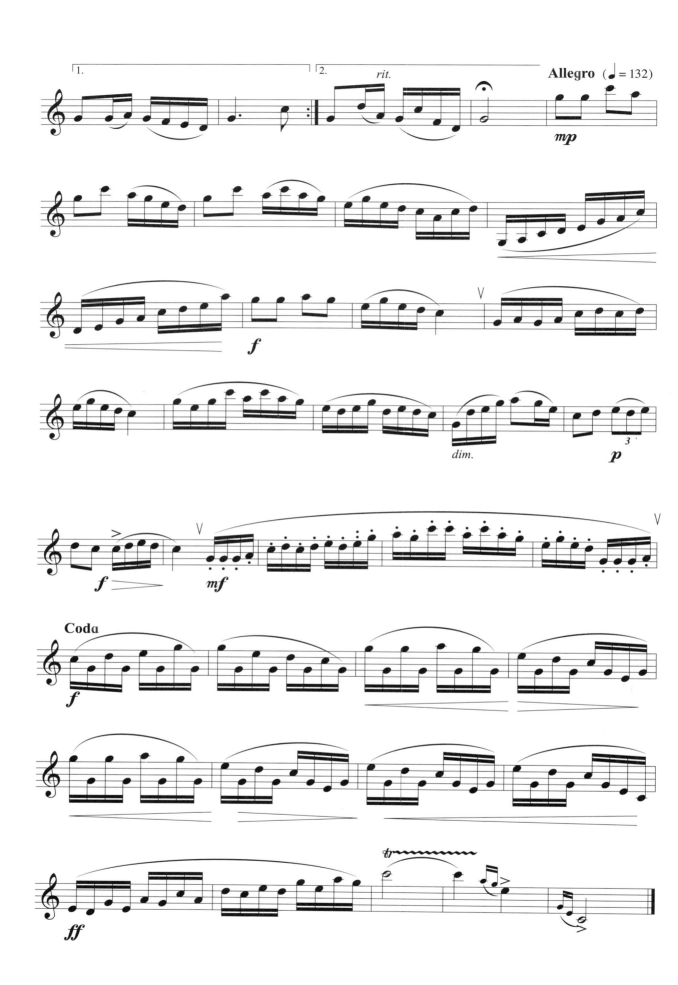

2.回旋曲

辛沪光 曲

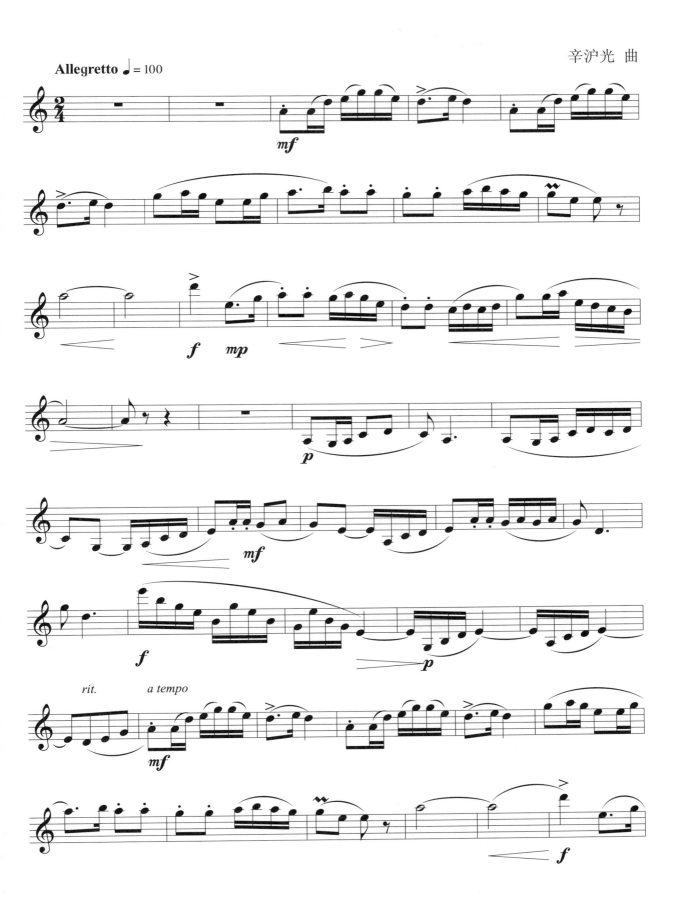

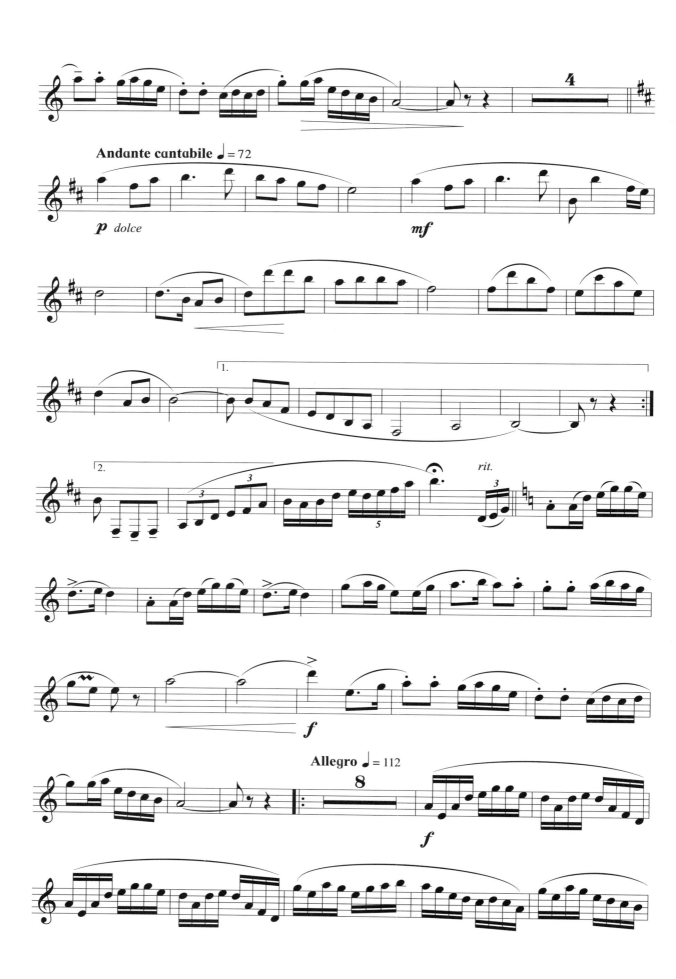

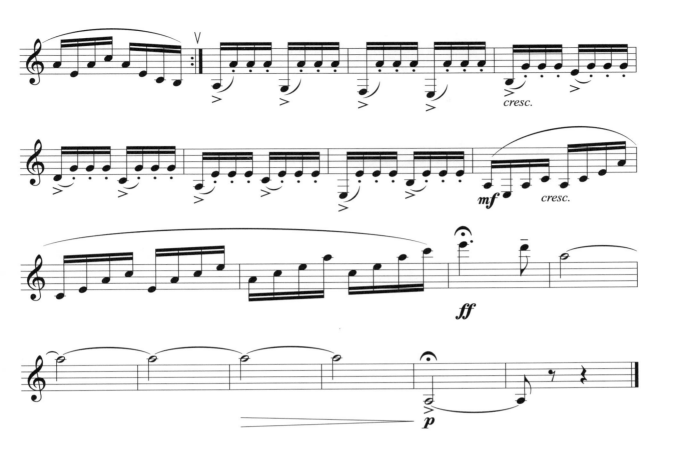

三、古典乐曲

1.主题与变奏

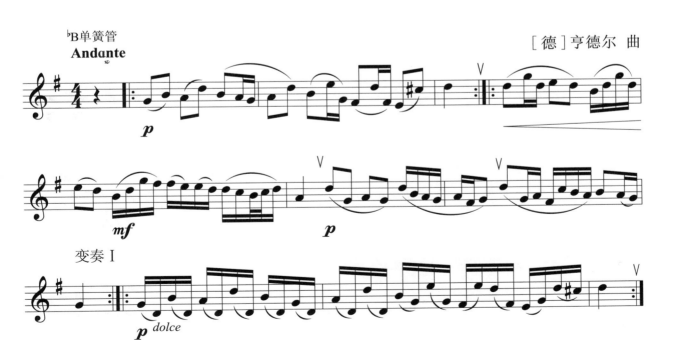

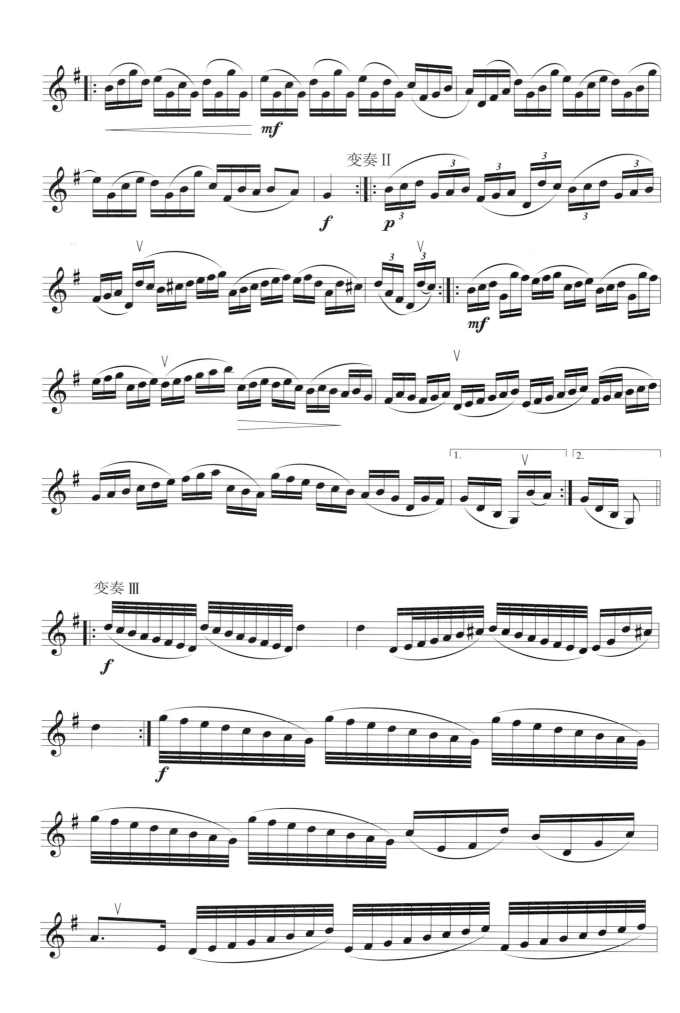

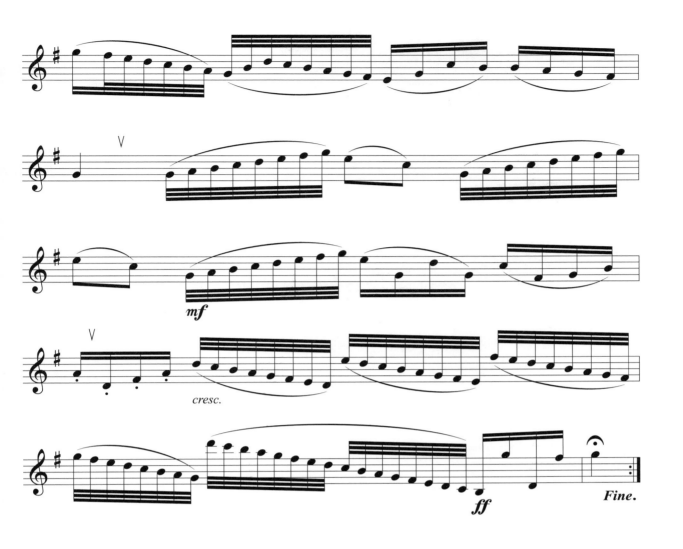

2.威尼斯狂欢节

阿·加姆皮瑞 曲

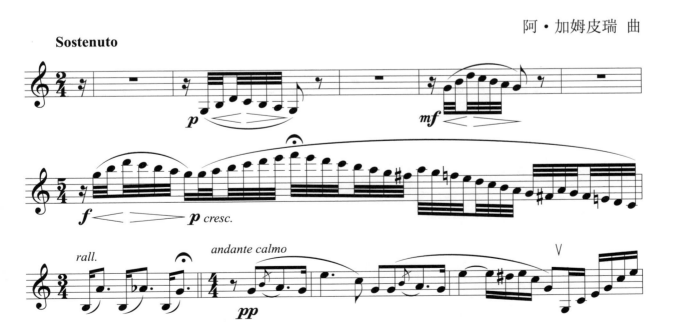

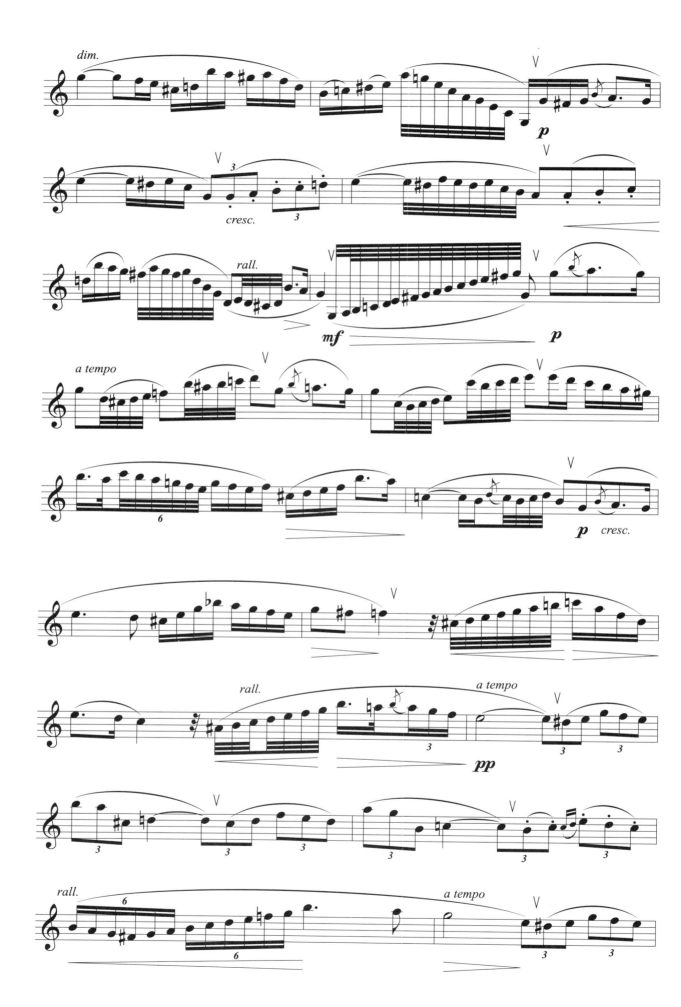

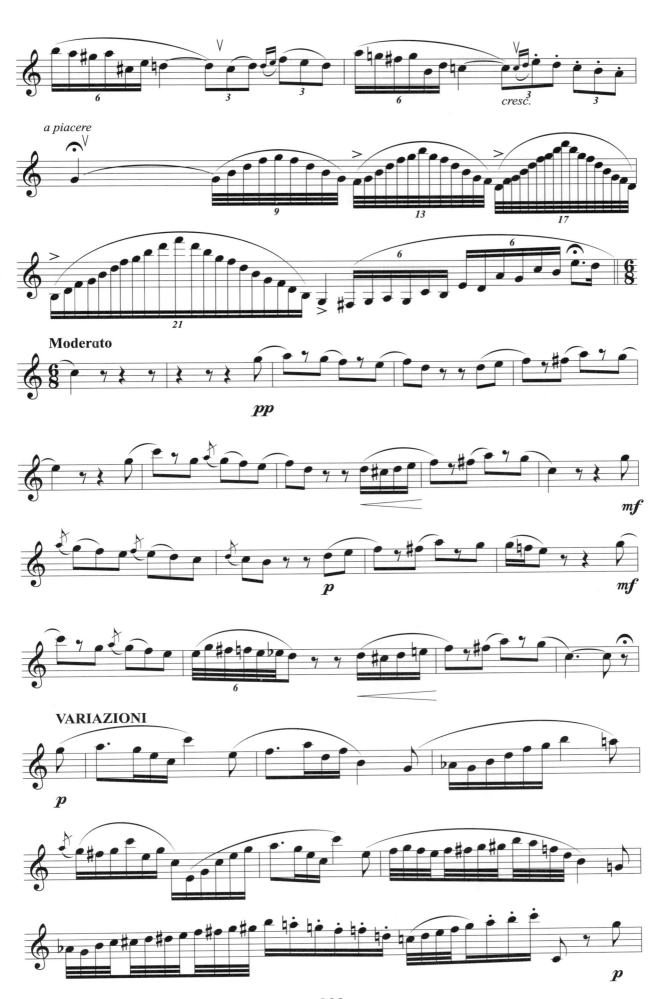

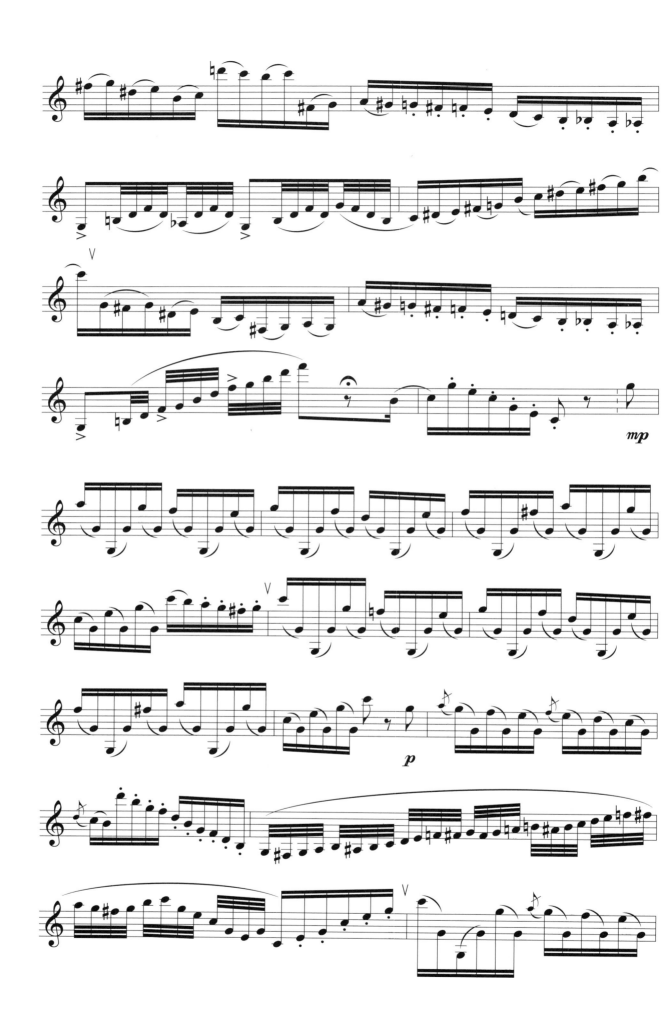

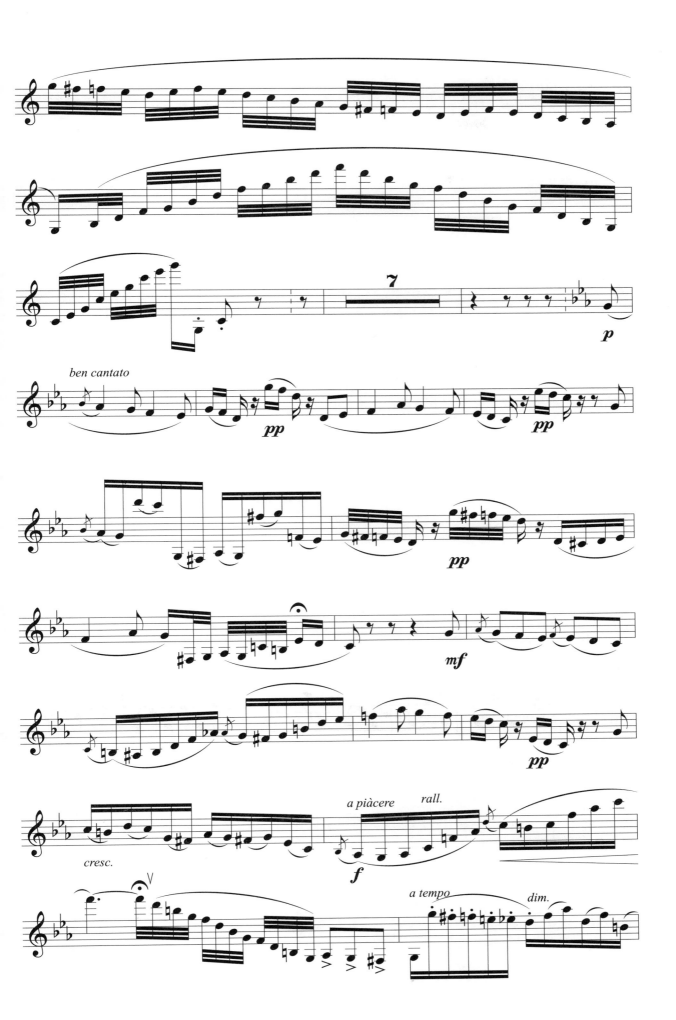

CLARINETTO

右

3.第一协奏曲

[德]韦伯 曲

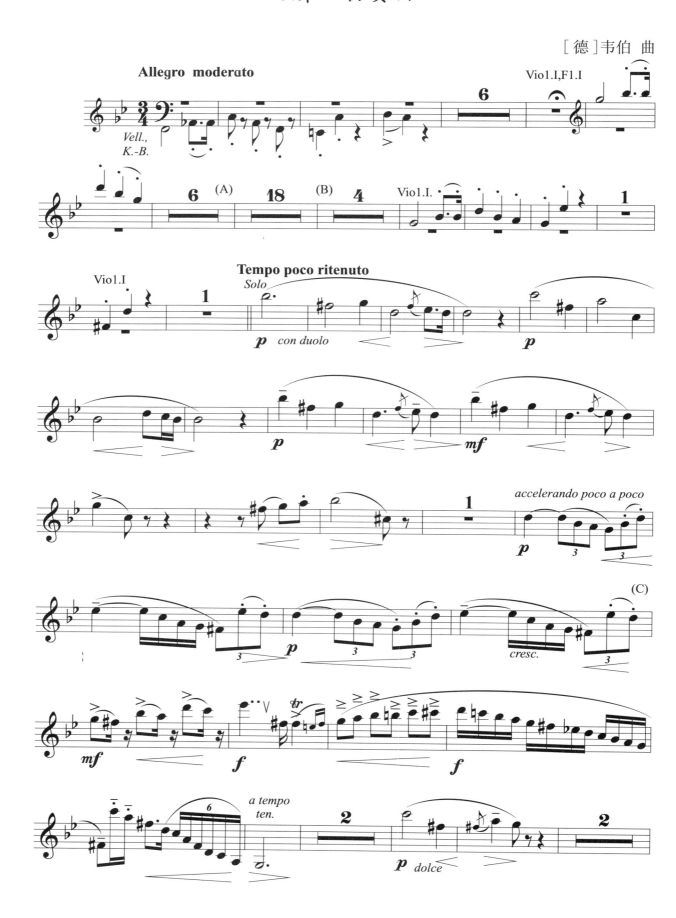

316

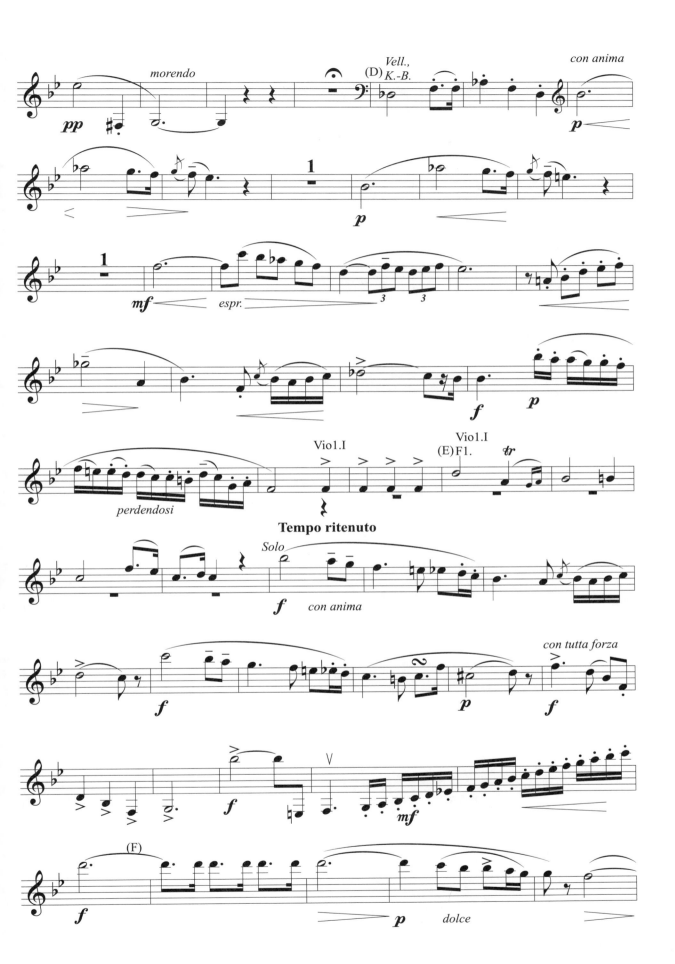

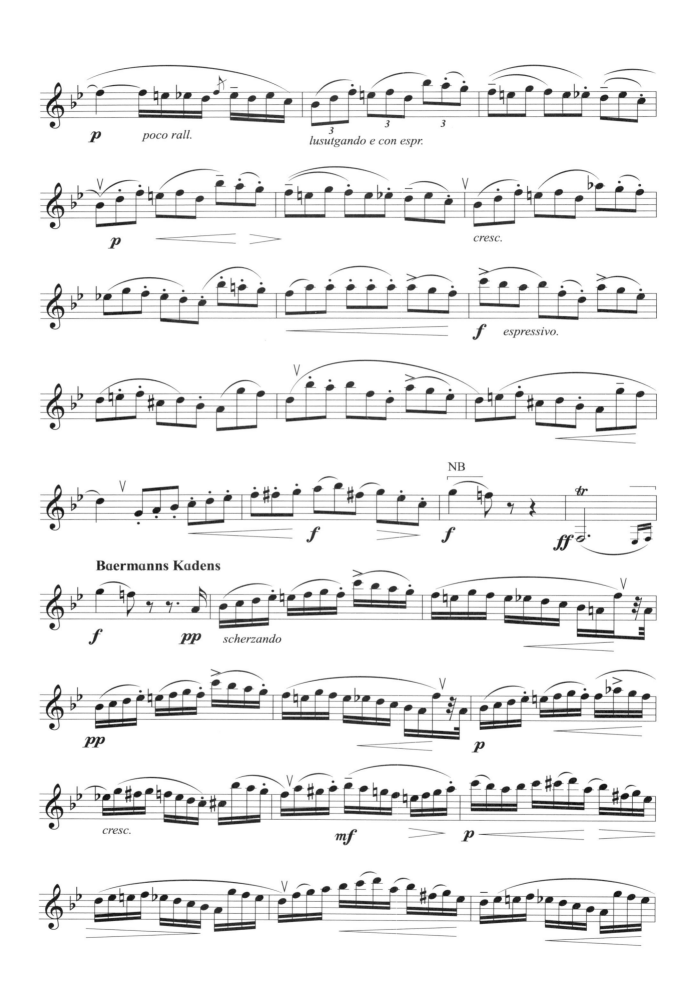

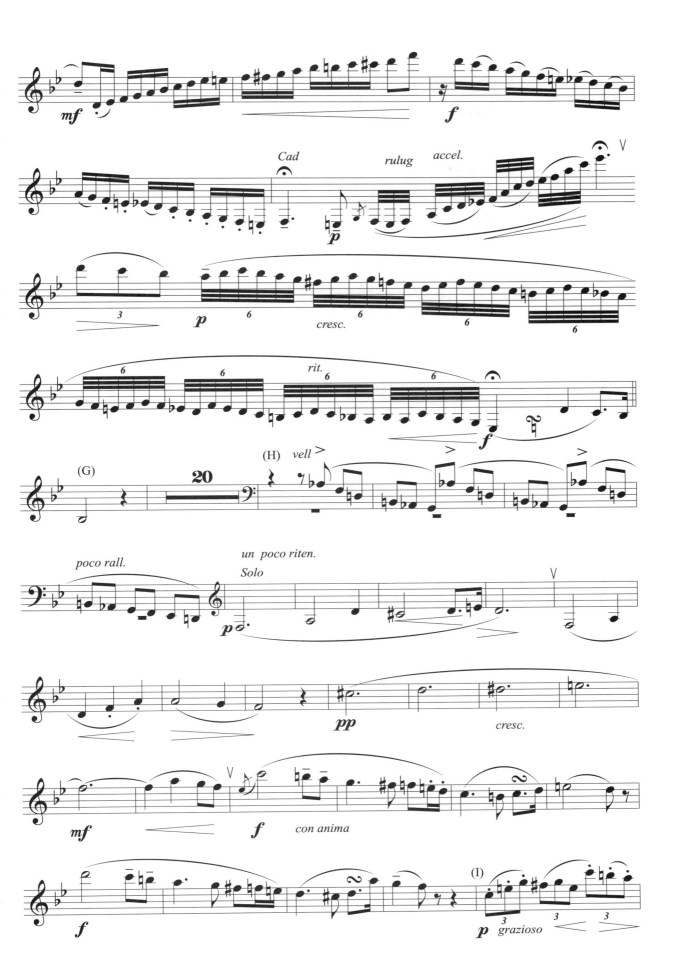

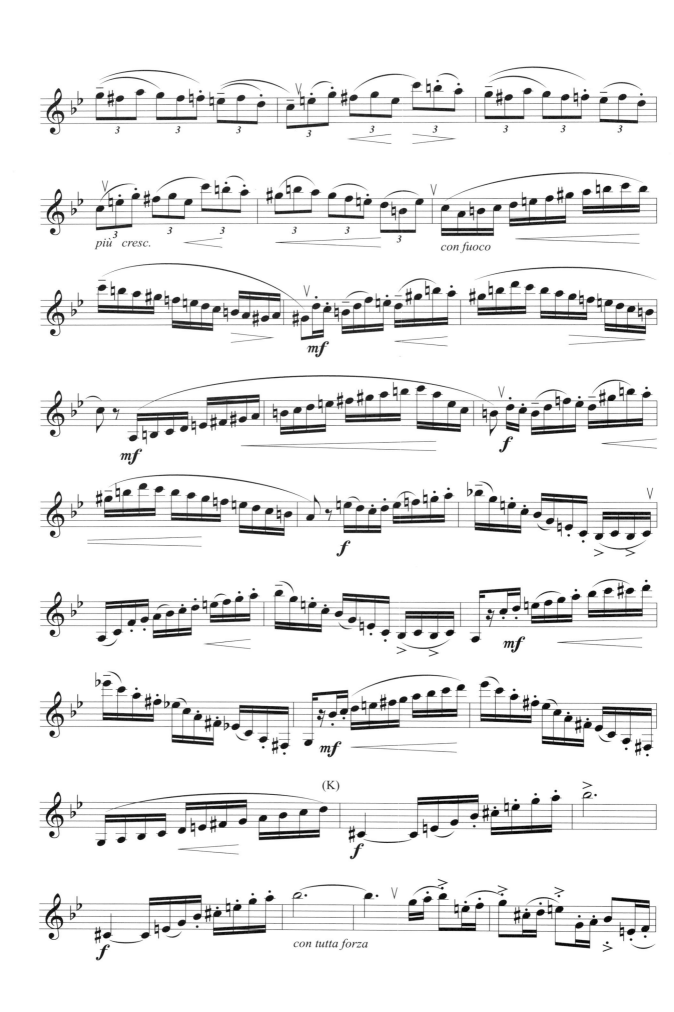

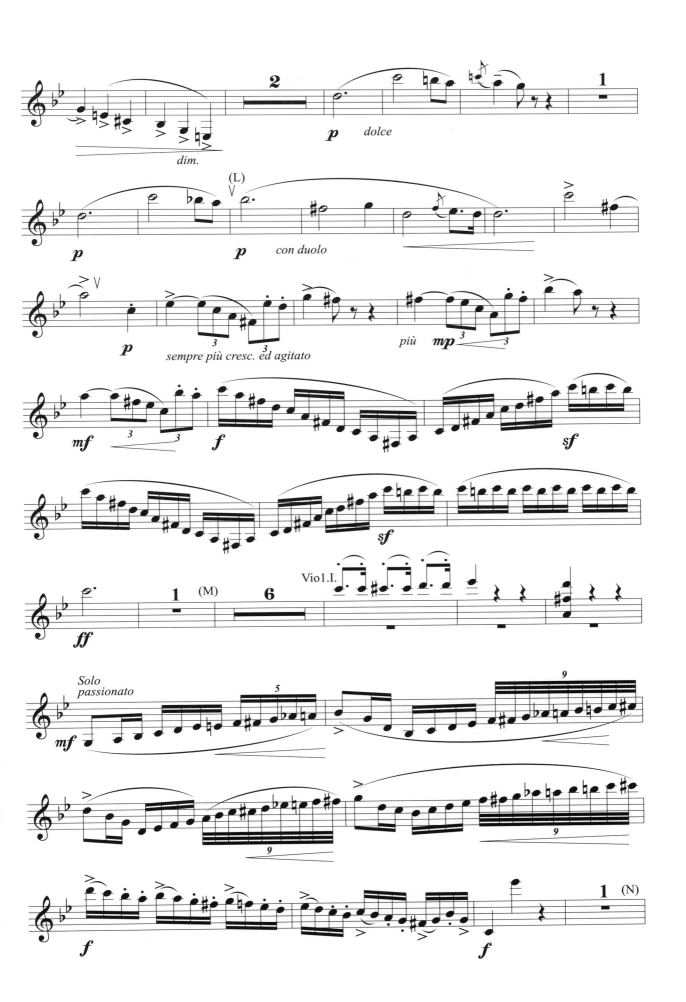

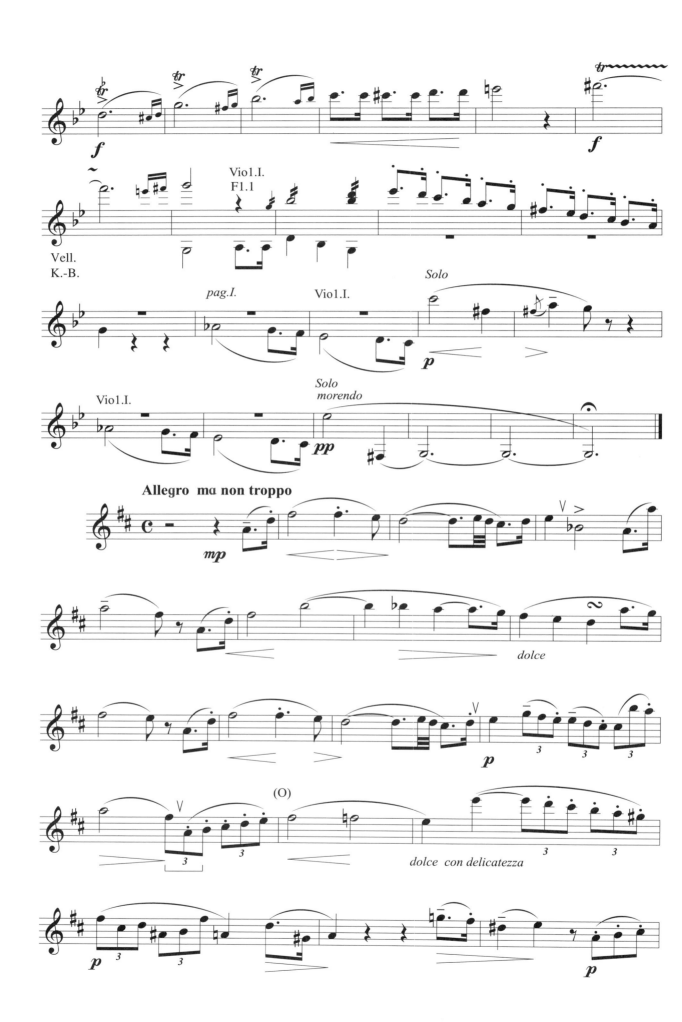

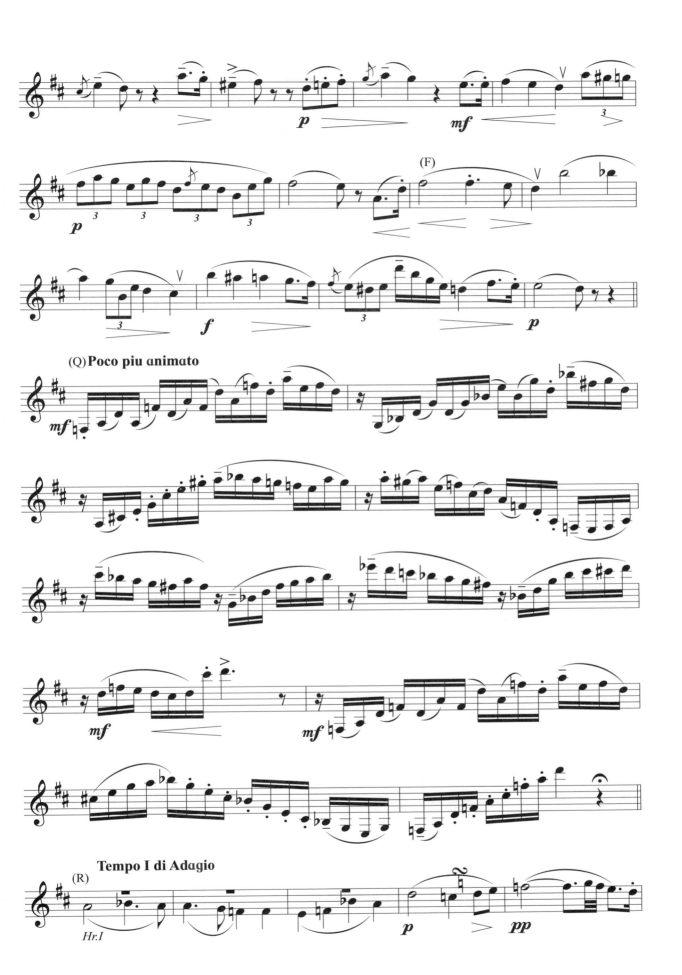

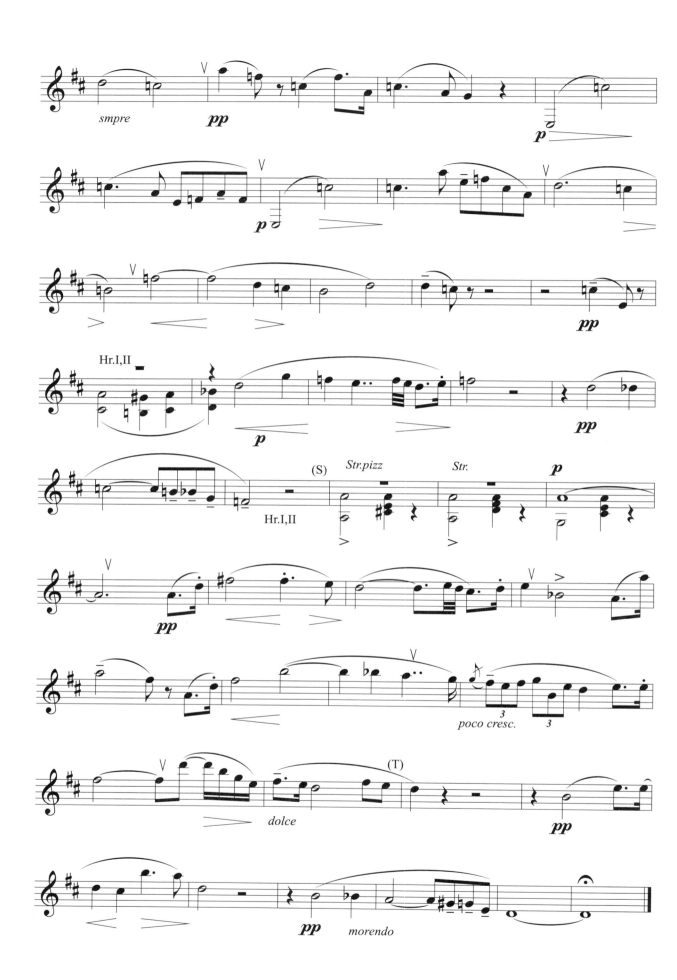

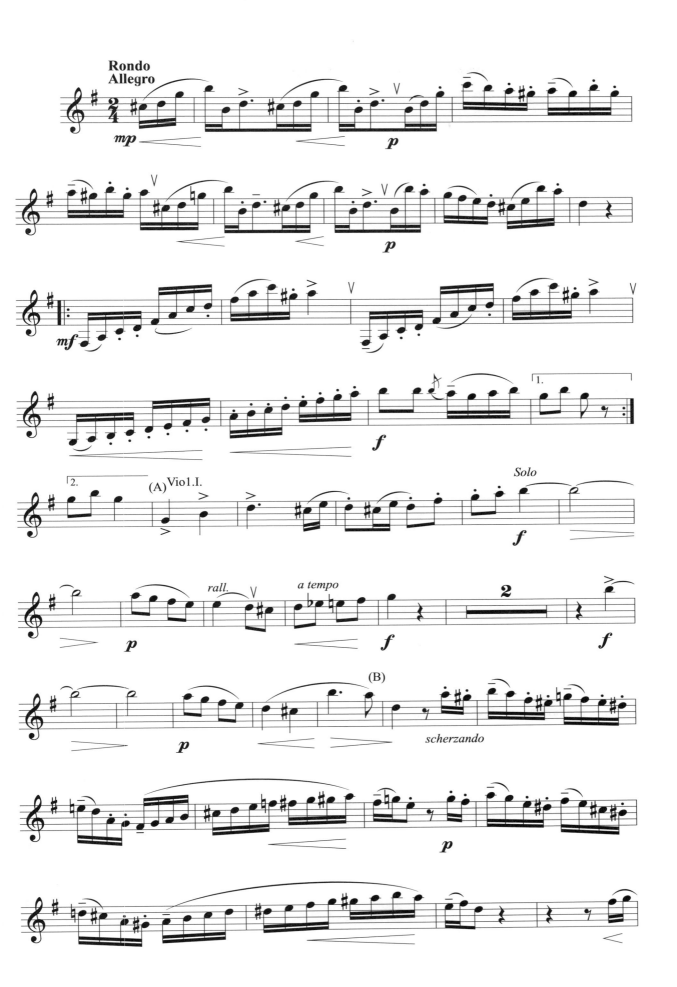

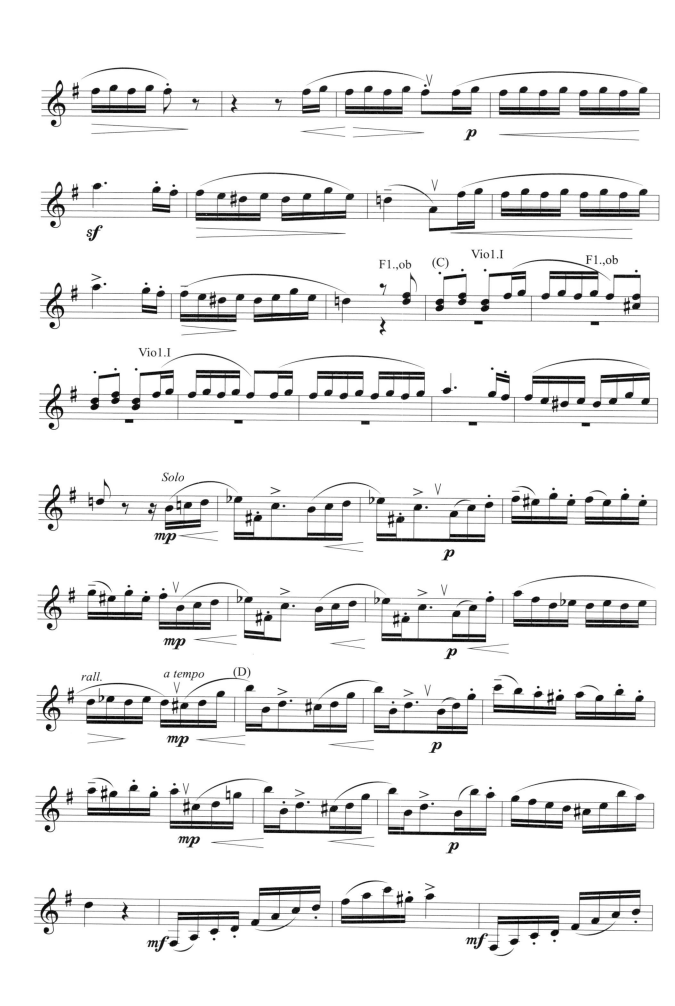

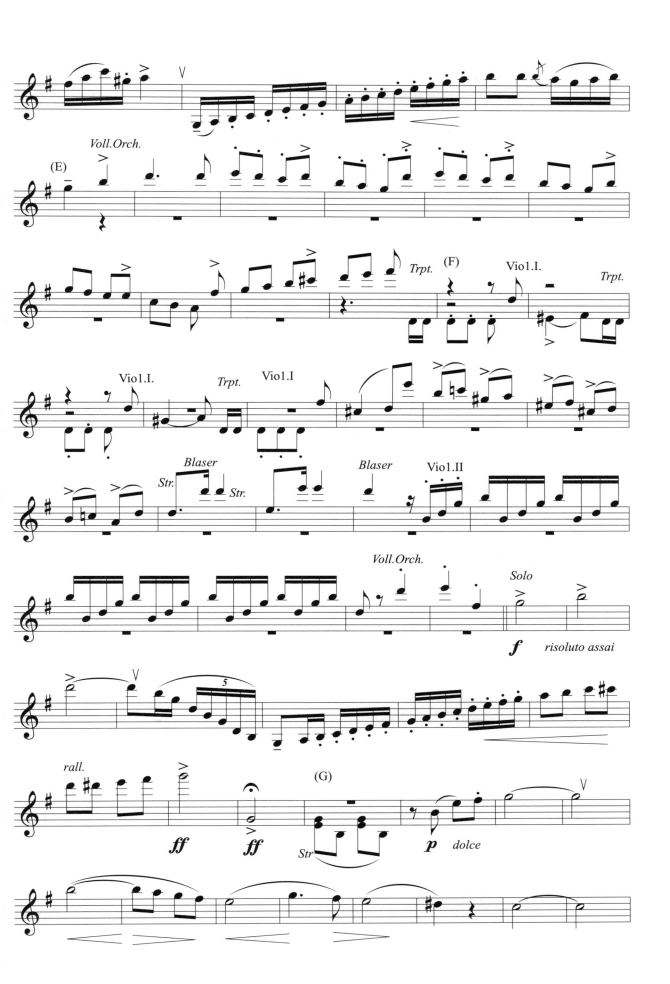

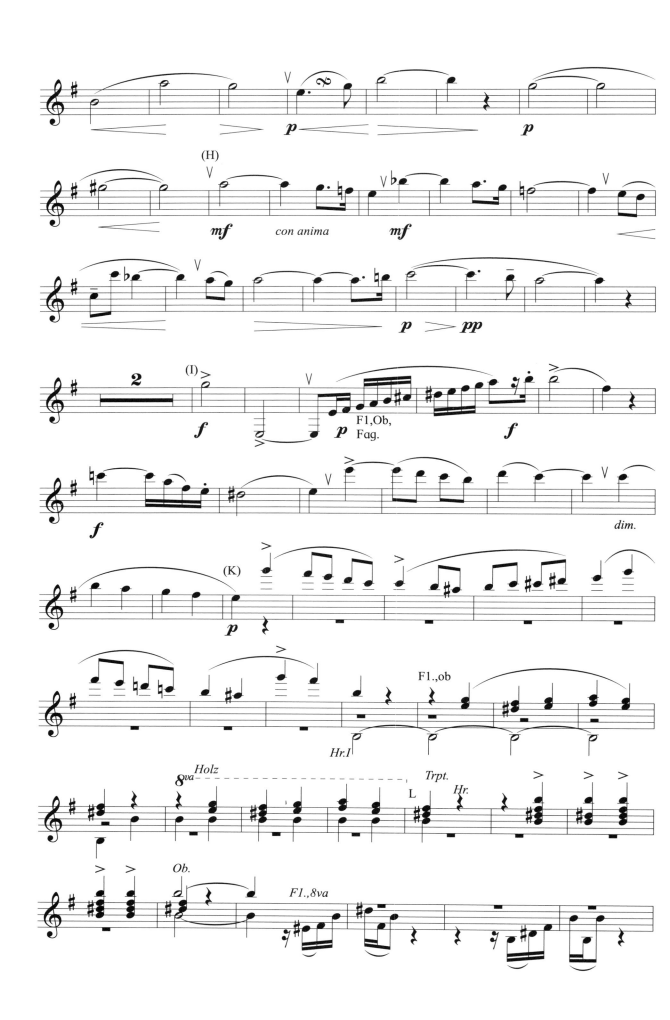

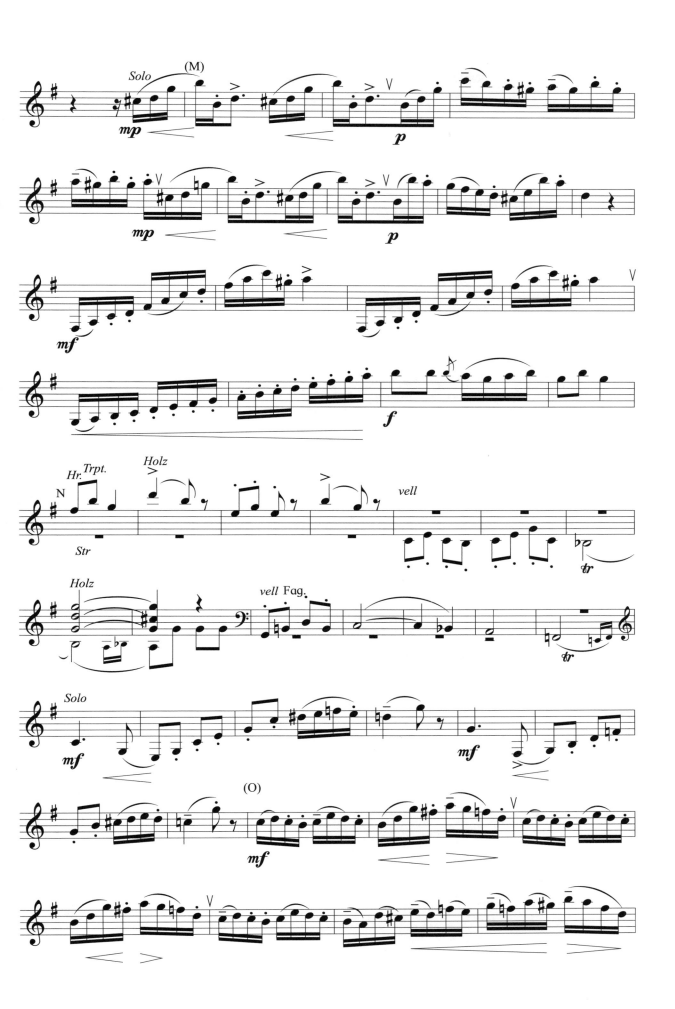

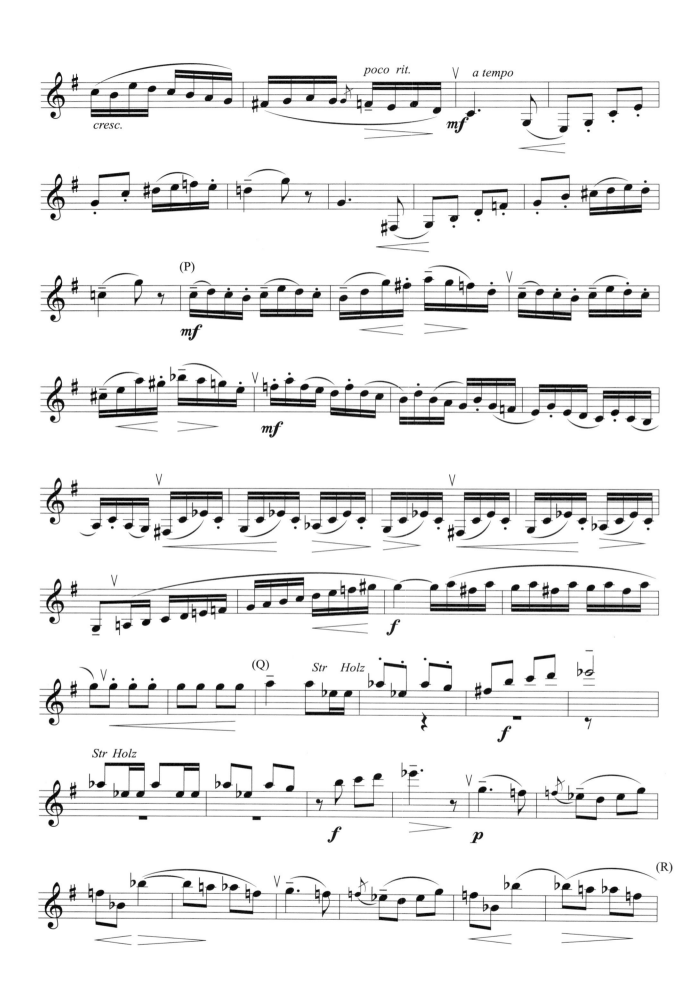

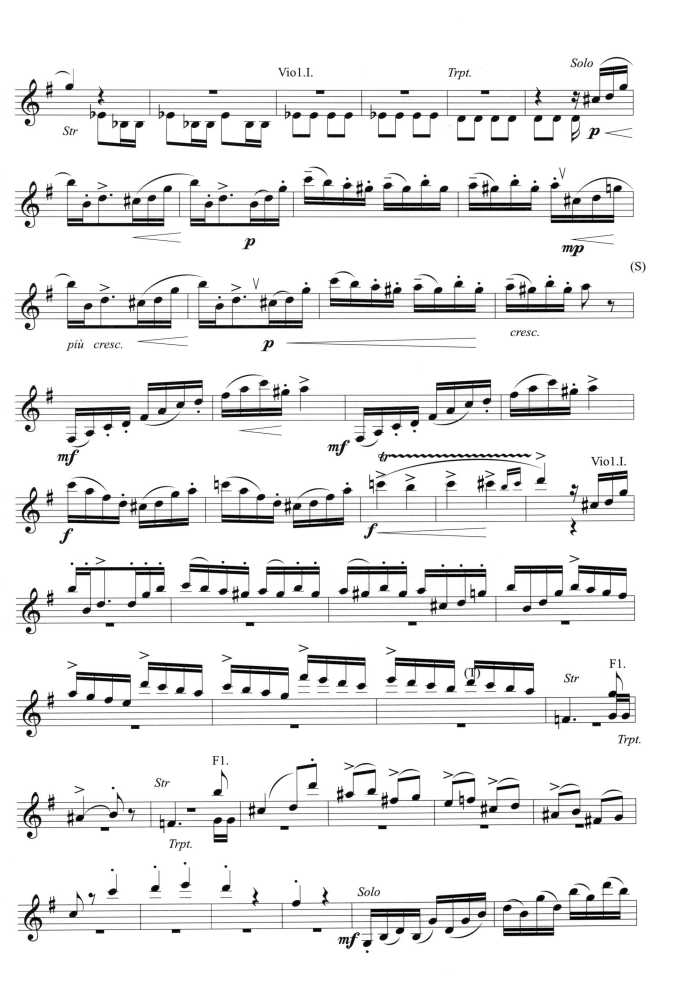

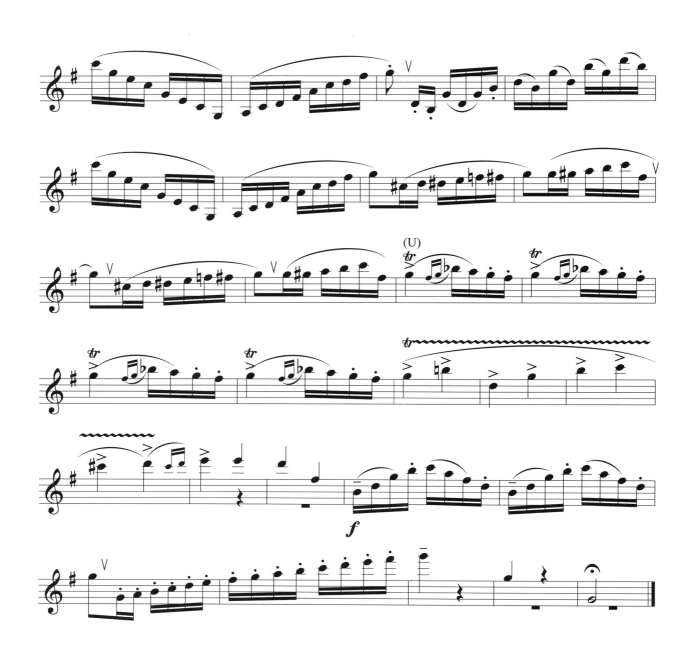

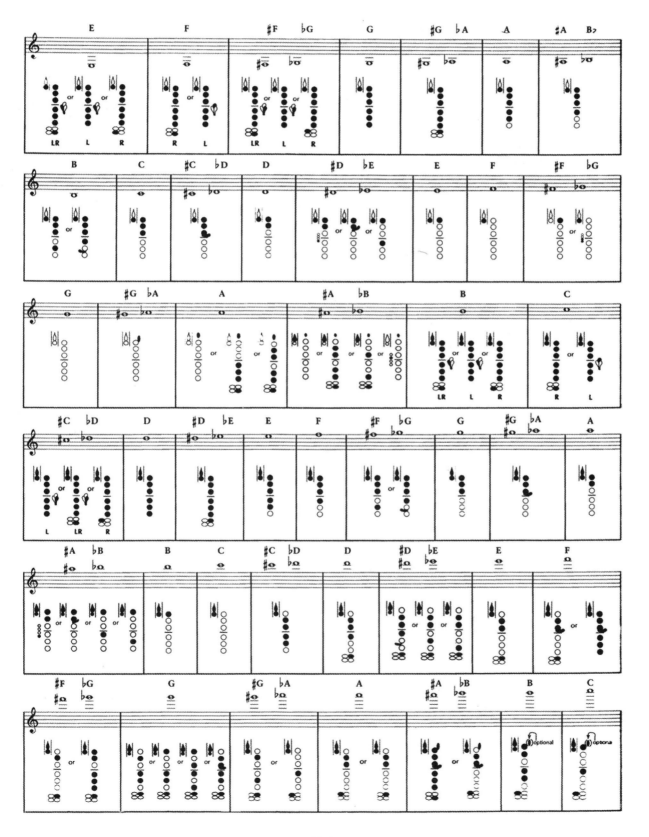

附录二 | 常用音乐术语

一、速度术语

1. 基本速度术语

意大利文	中　文	每分钟拍数
grave	庄　板	40
Largo	广　板	46
Lento	慢　板	52
adagio	柔　板	56
andante	行　板	66
andantino	小行板	69
moderato	中　板	88
allegretto	小快板	108
allegro	快　板	132
vivace	活　板	158
presto	急　板	184
prestissimo	最急板	208

2. 细微速度变化术语

molto	很
assai	非常
meno	稍少一些儿
possibile	尽可能
poco	一点点
più	更多一些儿
non troppo	但不过甚
sempre	始终、永远

3. 渐快与渐慢术语

减慢速度	ritenuto（略写 rit. riten.）	渐慢
	rallentando（略写 rall.）	渐慢
	allargando（略写 allarg.）	渐慢渐强
	smorzando	渐慢渐弱
加快速度	accelerando（略写 accel.）	渐快
	stringendo（略写 string.）	渐快
	stretto	紧缩

二、基本力度术语

意大利文	简　写	标记法	中　文
pianissimo	*pp*	*pp*	很弱
piano	*p*	*p*	弱
mezzo-piano	*mp*	*mp*	中弱
mezzo-forte	*mf*	*mf*	中强
forte	*f*	*f*	强
fortissimo	*ff*	*ff*	很强
diminuendo	*dim.*	▷	渐弱
crescendo	*cresc.*	◁	渐强
sforte	*sf*	*sf*	个别音加强
fortepiano	*fp*	>	强后即弱

三、常用反复记号

反复类型	反复标记	演奏顺序
从头反复标记	‖: A \| B \| C :‖	A → B → C → A → B → C
从头反复标记	\| A \| B ‖ C ‖ D.C.	A → B → A → B → C
部分反复标记	\| A \| B ‖: C \| D :‖	A → B → C → D → C → D
部分反复标记	\| A \| B \| C \| D ‖ 𝄋 D.S.	A → B → C → D → C → D
不同结尾反复标记	\| A \| B \| C \| D :‖ E \| F ‖	A → B → C → D → A → B → E → F
跳跃标记	⊕　　⊕	位于标记之间的部分跳出演奏

四、常用表情术语

外　文	中　文	外　文	中　文
Acarezzevole	深情地	Affettuoso	富于感情地
Agitato	激动的	Amabile	愉快的
Alla marcia	进行曲风格的	Amorroso	柔情的
Anmato	活泼的	Appassionato	热情的
Brillante	辉煌的	Buffo	滑稽的
Cantabile	如歌的	Capriccioso	随想的
Con anima	有感情的	Con dolcezza	温柔地、柔和地
Con dolorc	悲痛地	Con espressione	有表情地
Con grozia	优美地	Con spirito	有生气地
Dolce	柔和、甜美的	Dolente	哀伤的
Elegante	优美的、高雅的	Festivo	欢庆的
Fresco	有朝气的	Funebre	葬礼的
Furioso	狂暴的	Giocoso	诙谐的
Grandioso	雄伟的	Lagrimoso	哭泣的
Lamentabile	可悲的	Leggiero	轻巧的
Lugubre	阴郁的	Maestoso	高贵的、庄严的
Misterioso	神秘的	Pastorale	田园风格的
Pomposo	豪华的、炫耀的	Quieto	平静的
Relgioso	虔诚的	Risoluto	果敢的
Smorzando	逐渐消失	Sonor	响亮的

附录三 三个八度大小调音阶与琶音

C大调音阶

C大调琶音

a和声小调

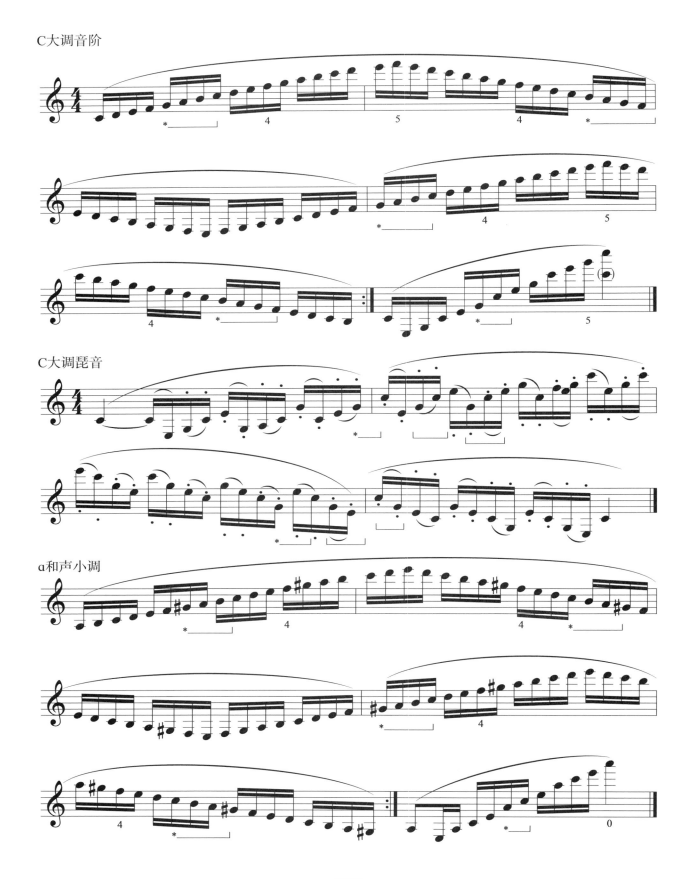

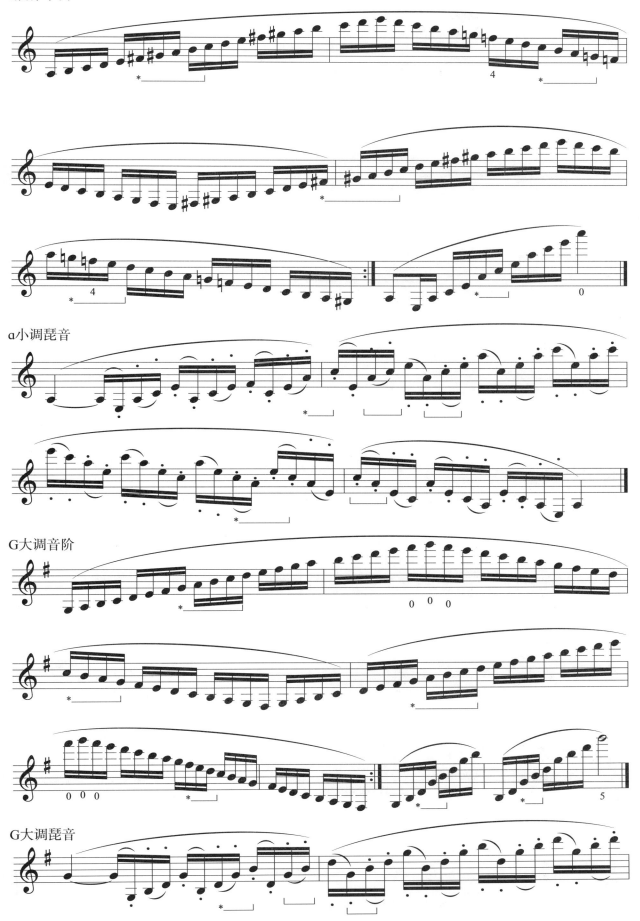

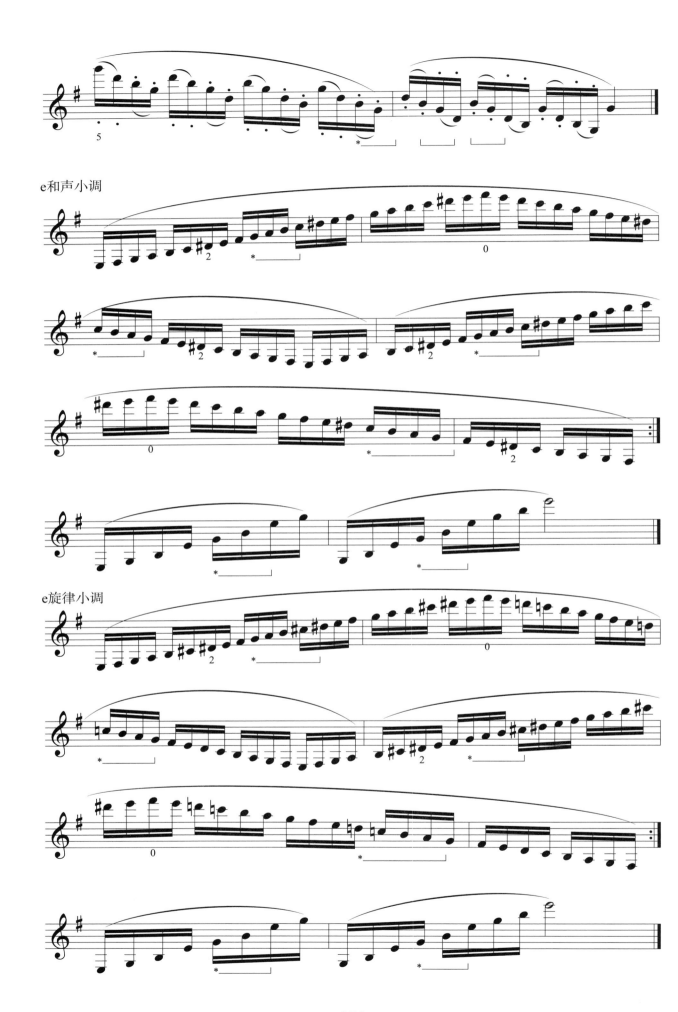

338

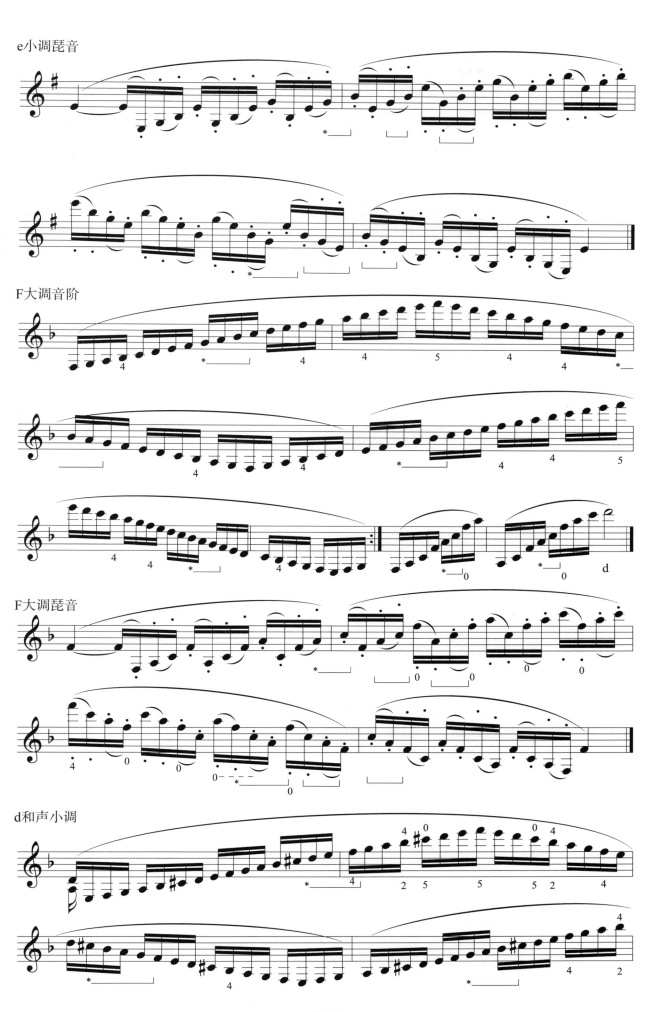

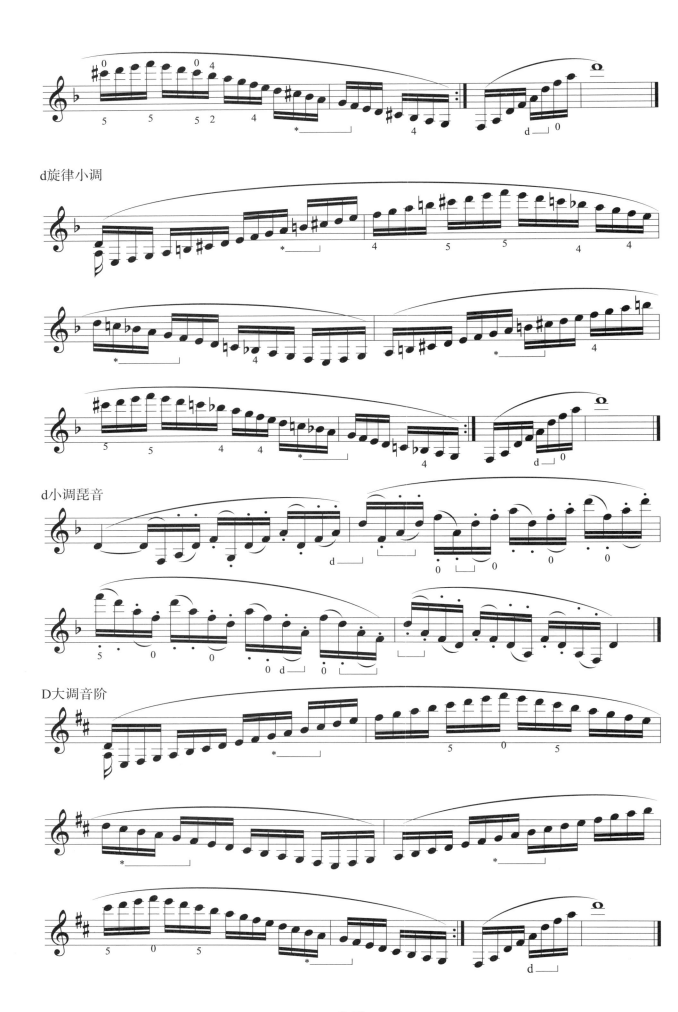

d旋律小调

d小调琶音

D大调音阶

340

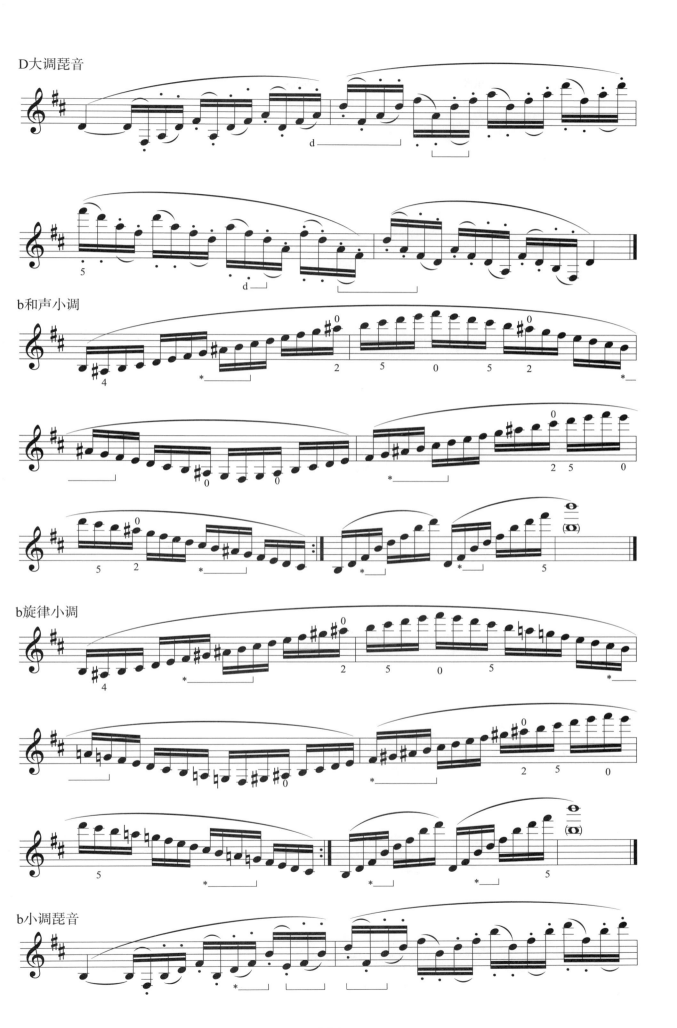

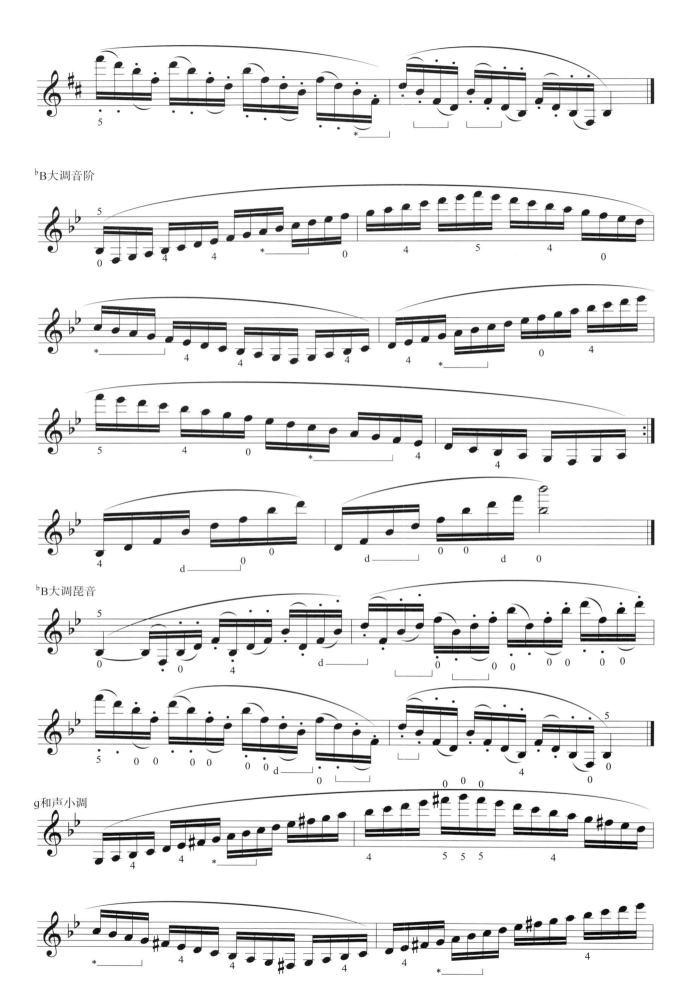

♭B大调音阶

♭B大调琶音

g和声小调

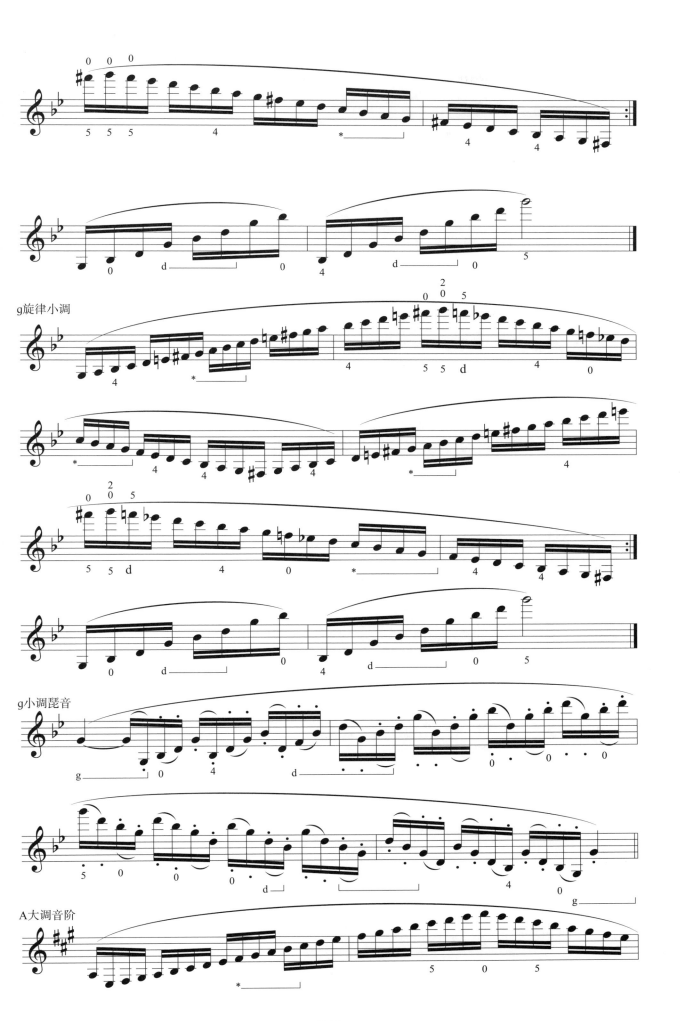

343

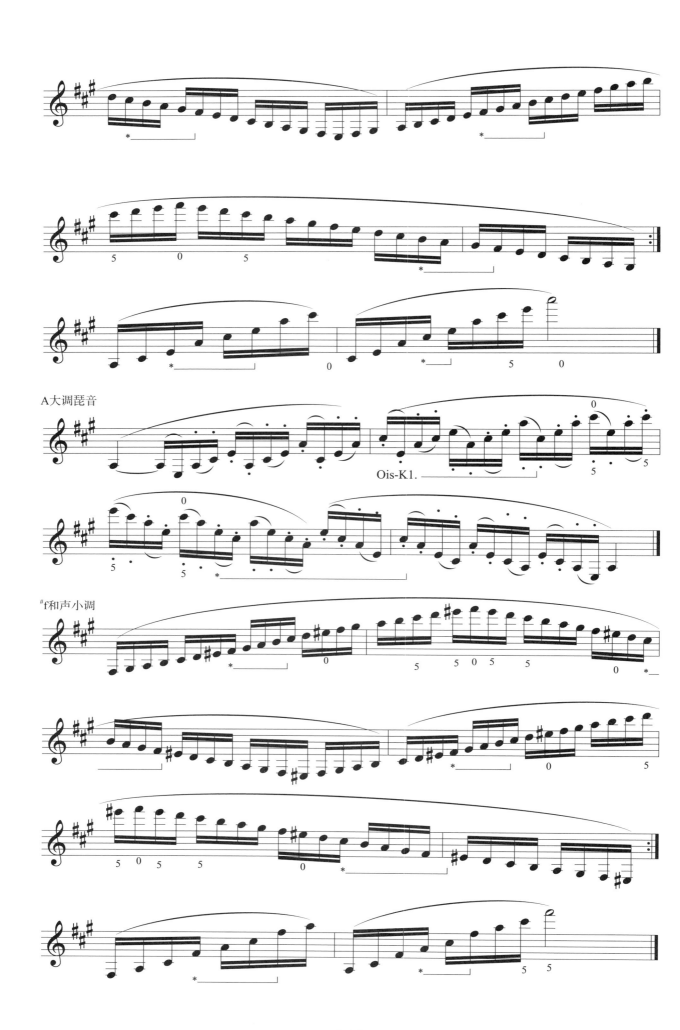

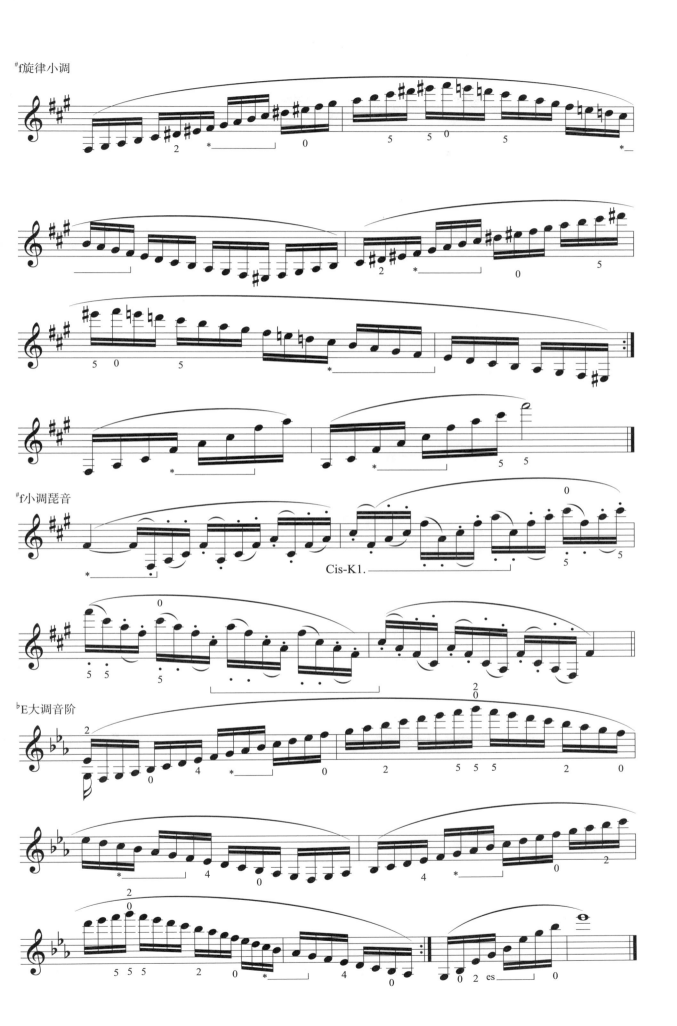

345

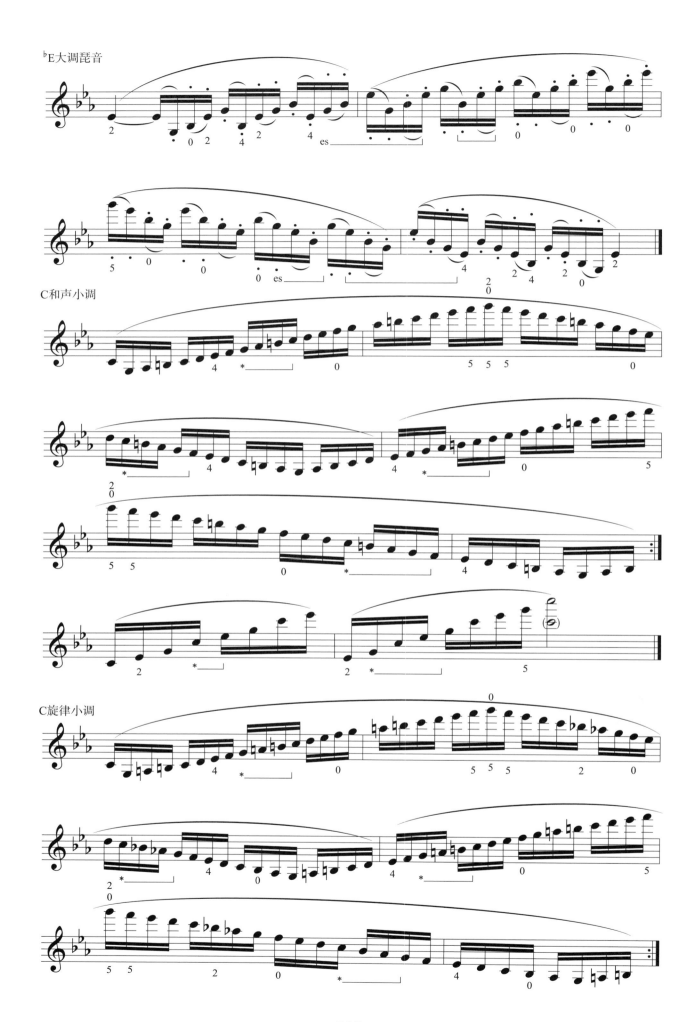

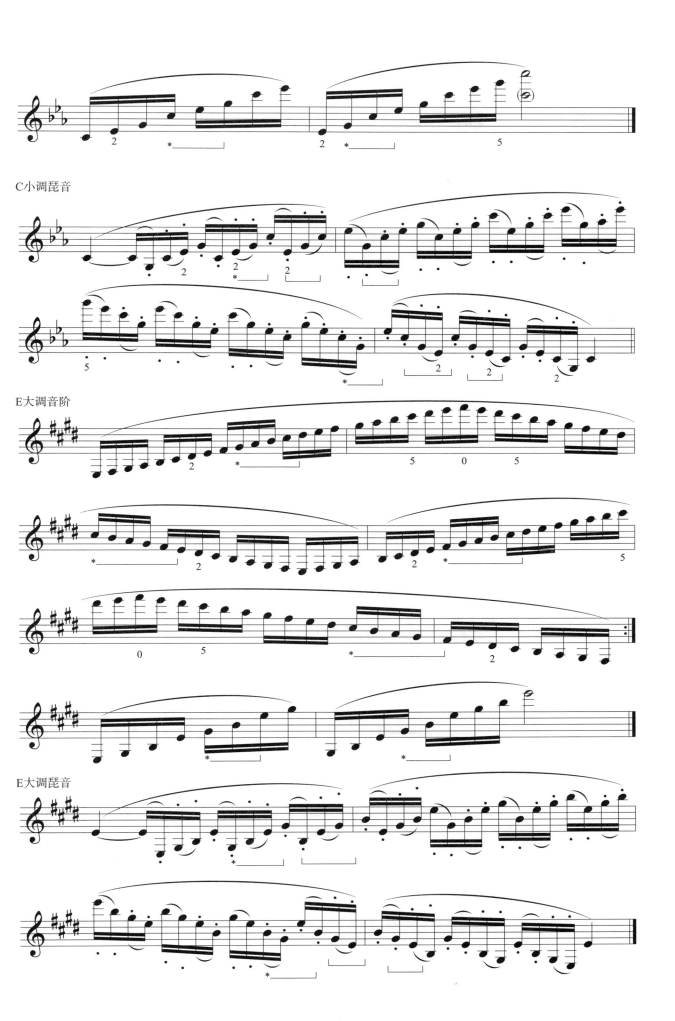

C小调琵音

E大调音阶

E大调琵音

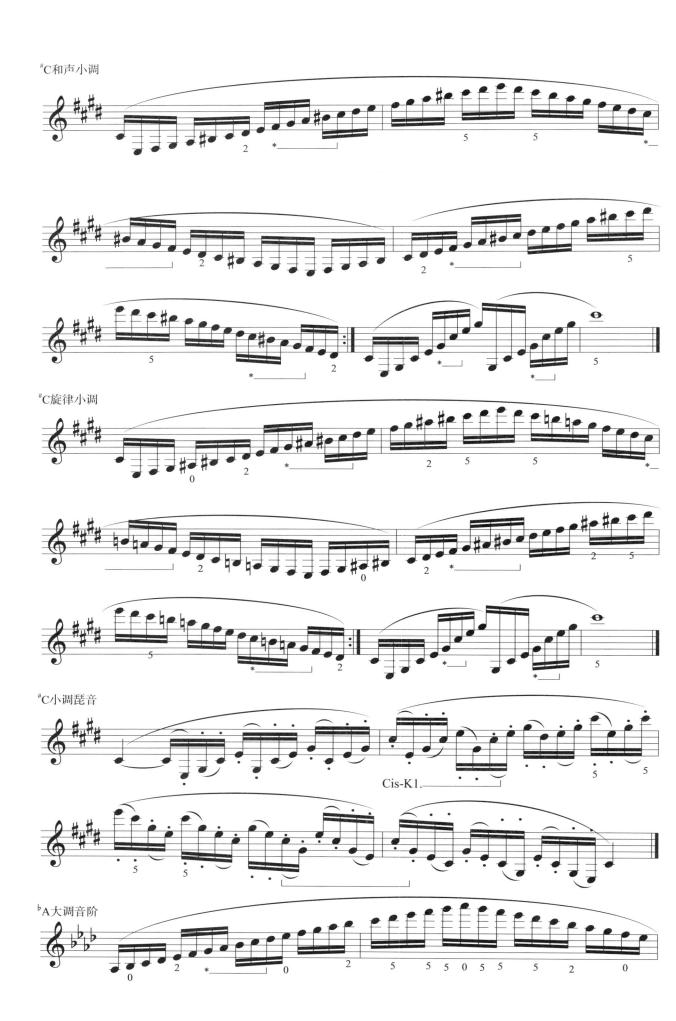

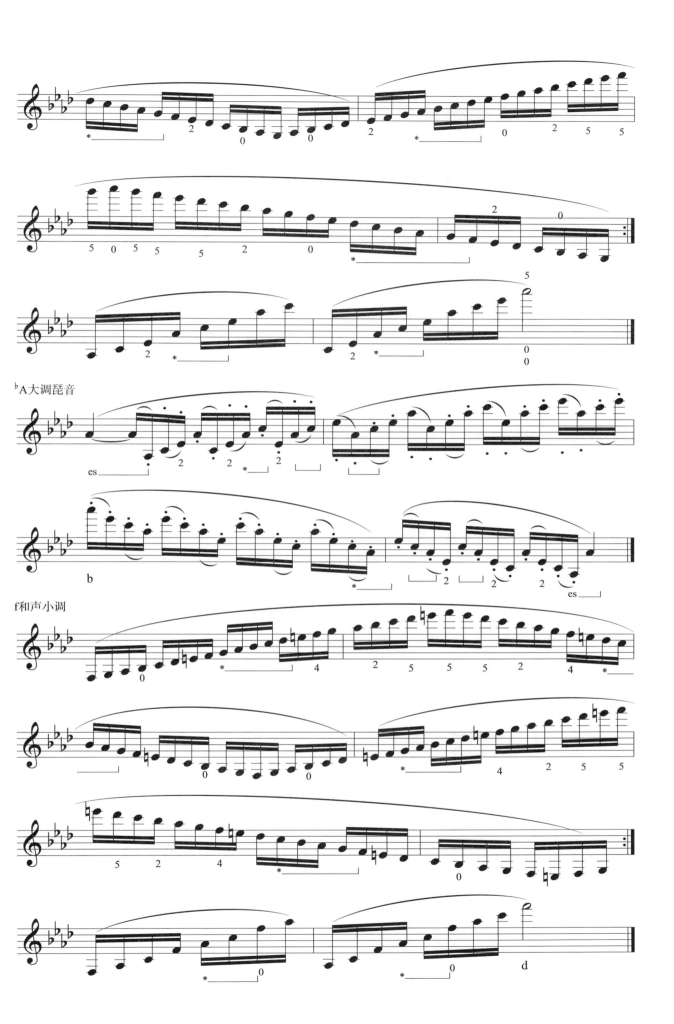

349

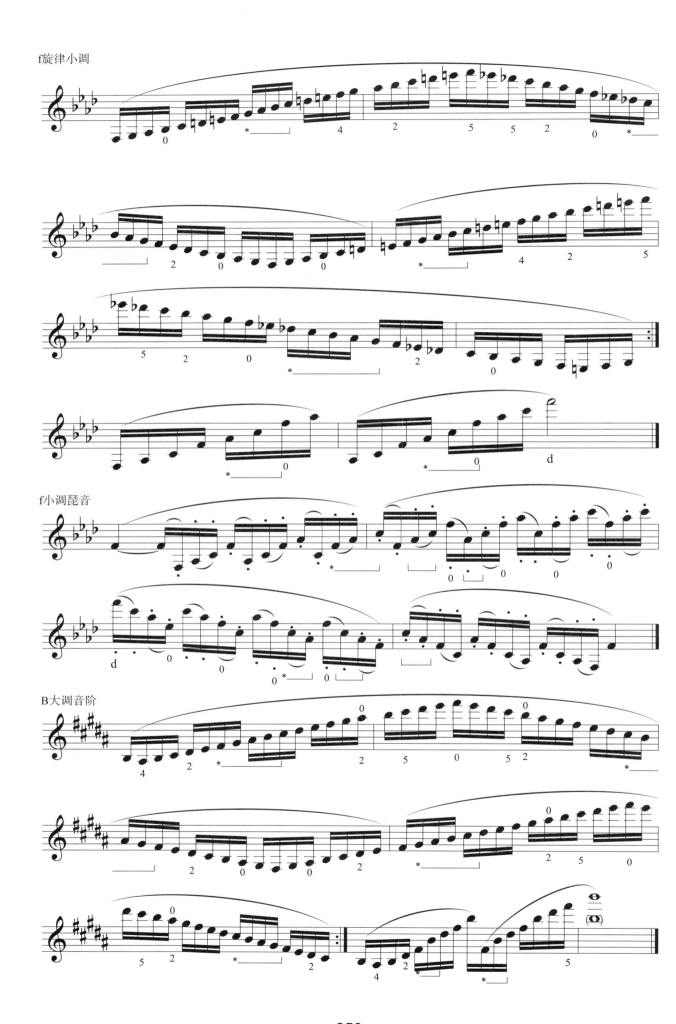

f旋律小调

f小调琵音

B大调音阶

350

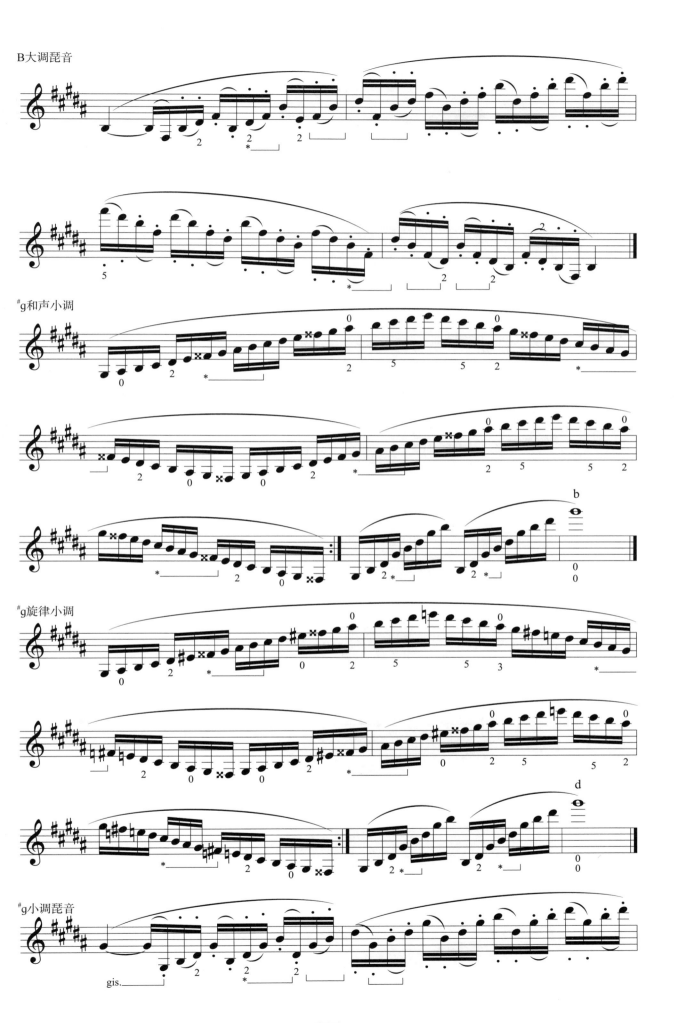

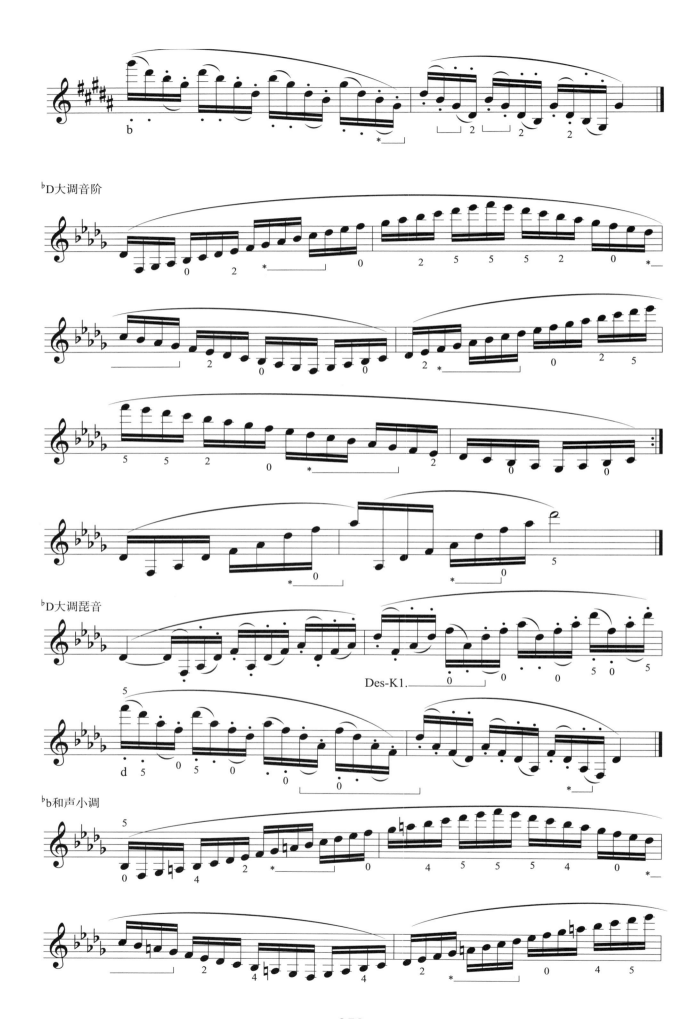

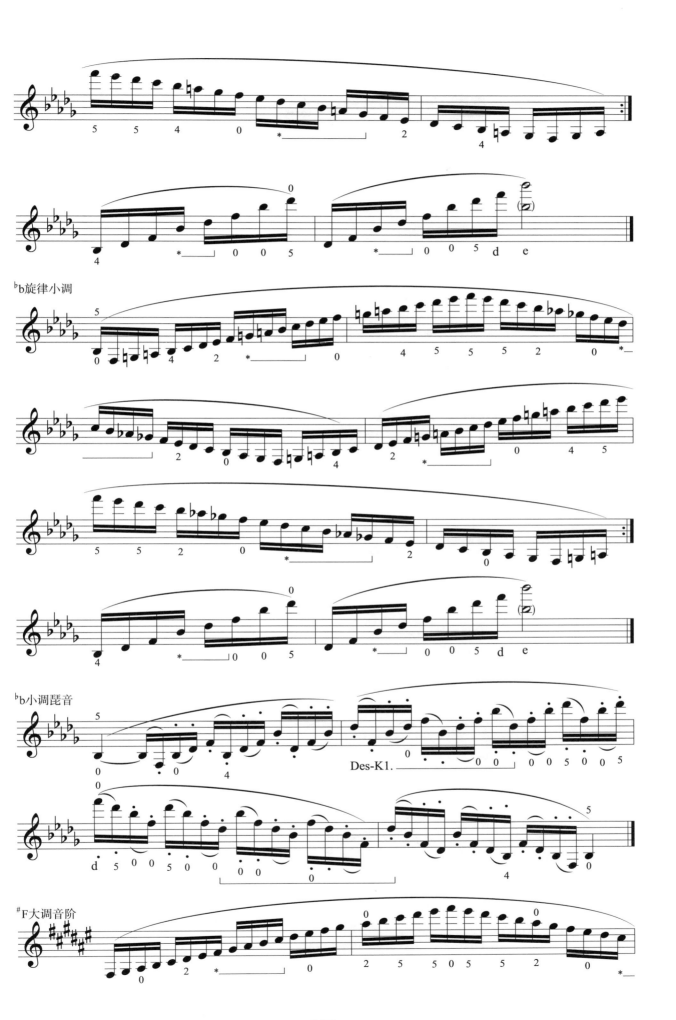

353

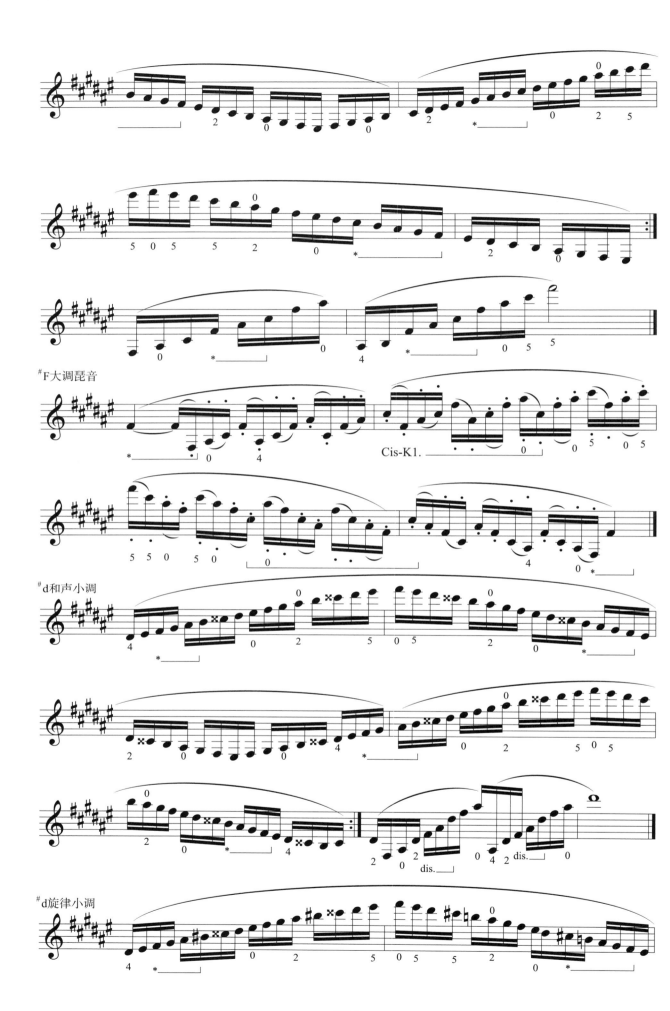

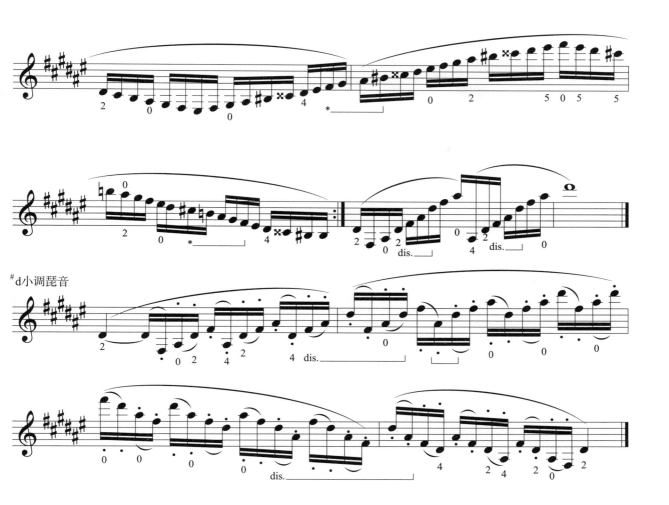